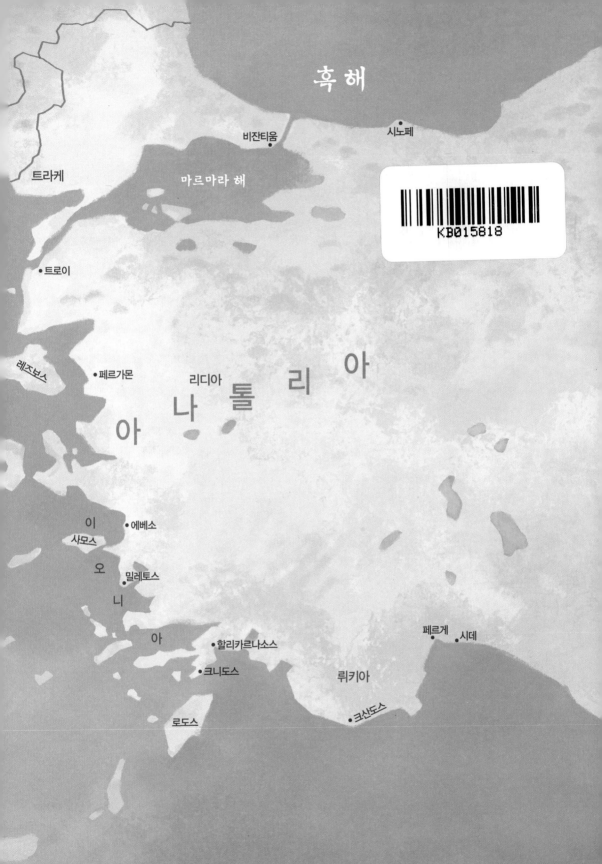

흑해

비잔티움 시노페

트라케 마르마라 해

KB015818

트로이

레즈보스 페르가몬 리디아

아 나 톨 리 아

이
사모스 에베소

오

니 밀레토스

아 할리카르나소스 페르게 시데

크니도스 뤼키아

로도스 크산도스

To my mother

한국인이 캐낸 그리스 문명

Understanding Greek Civilization

통나무

목차

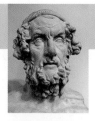 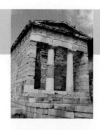 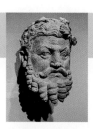

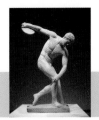

서 문

　내가 처음으로 고대 그리스 문명을 접했을 때는 이미 천문학 박사학위를 마치고 다시 공부를 하기 위해 학생의 신분으로 돌아간 성인이었다. 그래서인지 왠지 모르게 나에게는 고대 그리스의 문화, 그리고 종교적인 사고방식이 무척이나 기이하고 이국적으로 느껴졌다. 『삼국지』나 홍길동의 이야기들을 이야기책, 만화, 영화, 그리고 소설 등으로 연거푸 접하며 커간 우리처럼, 어렸을 때부터 호메로스의 『일리아드』와 『오디세이』를 옆구리에 끼고 자라난 서양 사람들은 고대 그리스의 문화가 오히려 어느 정도는 친근하게 생각되었을 것이다.

　그 당시 초면으로 다가온 고대 그리스 문화에 대해 나는 엄청나게 많은 질문들이 생겨났다. 그들이 생각하는 신의 개념은 도대체 무엇이고 그 많은 신들의 이야기를 정말로 믿었던 것일까? 왜 그들은 그렇게도 못되고 결함이 많은 신들을 섬겼던 것일까? 또, 왜 고기를 먹기 위해 그들은 공식적인 도살행위를 일삼

아야 했을까? 정말로 그들은 발가벗고 운동경기를 펼쳤단 말인가? 날마다 술 퍼마시고 곯아떨어지는 것이 지적인 행위였으며, 동성애를 찬양하며 이를 청소년들의 공부 과정으로 인식하였다니, 어디 그런 말도 안되는 일이 있을까? 이 외에도 수많은 작은 사실들이 처음에는 참 이상하게 생각이 되었었던 것으로 기억이 된다. 그러나 해를 걸러가며 나도 차츰 그 신화적 세계에 무감각해져 갔다. 그 기이한 느낌이 점차 익숙한 느낌으로 나도 모르는 사이에 전환되어 버렸던 것이다. 그리고 고대 그리스의 문명을 공부하는 학자로 그 이해는 깊어져 갔지만, 초기에 느꼈던 질문거리들은 오히려 희미해져 간 것이다.

작년 봄부터 『월간중앙』에 연재되는 원고를 하나하나 주제별로 써가면서 독자들에게 이 괴상한 문명에 관하여 어떻게 설명을 하면 이해가 더 잘 될까 하는 고민을 하게 되었다. 그러면서 내가 처음으로 접한 그 거대한 문명에 대한 충격과 의문점들이 다시 상기가 되었다. 그러던 중, 내가 궁금하게 생각했던 이러한 의문점들이 나름대로 학자로서의 탐구정신의 밑거름이 되는 중요한 요소였다는 것을 점차 깨닫게 되었다. 다른 사람들이 당연히 받아들이는 사실들이 나에게는 충격적으로 느껴졌다는 것 자체가 내가 다른 관점을 가지고 있었다는 것이고, 새로운 연구를 시작하는 씨가 되었다는 것이다.

나는 그래서 이 책을 읽는 독자들에게, 남녀노소를 불문하고 한 가지 중요한 말을 하고 싶다. 다른 관점을 가지고 세상을 바라볼 수 있다는 것은 신 혹은 신들이 우리 인간에게 내린 축복이며, 인간으로서의 참된 권리라는 것이다. 어지러운 현세에서 단 한 가지 중요한 관념이 있다면 그것은 권력과 사회적인 일률성에서 독립된 관점을 가지고, 또 그 새로운 관점에 대한 신념을 표현할 수 있는 자유라고 생각한다. 그것이야말로 진정한 민주주의의 정신이다. 이 책에

담긴 고대 그리스의 정치, 문화, 및 종교의 이야기가 미술로 표현되어 전달되는 복음의 메세지가 현 시점에서 우리 한국인들에게 강력하게 다가가기를 기원한다. 그것은 바로 시간과 장소를 불문하고, 인간으로서의 기본적인 가치를 공통으로 소유하면서도, 역사적 거리를 뛰어넘어서 색다른 관점을 통해 우리 자신의 모습을 끊임없이 새롭게 바라볼 수 있는 관건이기 때문이다.

학자의 집안에서 태어나서 학자의 마음가짐과 생활방식, 그리고 가치관을 자연스럽게 배운 사실에 대해 나는 끝없는 감사의 마음을 표현하고 싶다. 도올 김용옥 교수님을 아버지로 둔 우리 삼남매는 한 인간으로서 무한한 잠재력을 발휘할 수 있다는 사실을 직접 눈으로 보고 자라났다. 끊임없이 격려를 해주시고, 무엇을 하더라도 최고의 수준을 달할 수 있다는 고대 그리스의 아레떼의 정신과 상통하는 철학을 심어주신 장본인이시다. 그리고 이 책이 출판되기까지 나를 끝까지 믿어주시고 격려를 해주신 것 또한 잊지 못할 나의 삶의 교훈이다. 천문학 박사까지 해놓고는 왜 또 책임감 없게 딴 공부를 하려고 하느냐는 단 한 치의 책망도 주시지 않고, 오히려 공부를 더 하겠다는 결심을 진심으로 기뻐해 주신 것은, 참으로 귀한 축복이라는 것을 나는 이제서야 깨닫게 되었다.

이 글들이 한국독자들에게 전달될 수 있도록 모든 다리를 놓아주시고 매번 늦게 전달되는 원고들을 아름답게 편집하는 수고를 하신 『월간중앙』 한기홍 선임기자님에게 특별한 감사의 말을 전하고 싶다. 통나무 출판사의 한결같은 식구들의 격려, 꼼꼼한 교정, 그리고 고대 그리스 문명에 대한 열정적인 관심도 많은 힘이 되었다. 캐나다의 서울대라 말할 수 있는 토론토 국립대학교에서 지난 3년간 가르치며 나는 엄청나게 많은 것을 배웠다. 가르치는 것 자체가 가장

온전한 공부의 길이라는 「학기」의 말씀이 새삼 느껴졌고, 진정한 교육의 터에서 나름대로 우리의 미래를 짊어질 학생들과 교감을 나누며 그들의 인간형성에 내가 참여할 수 있다는 것도 무척 감사하다.

물론 나 자신의 교육을 도맡아 많은 것을 가르쳐주신 여러분의 훌륭한 선생님들께 나는 끝없는 은혜를 입었다. 그 중에 컬럼비아대학교에 계셨던 나탈리 캠펜Natalie Kampen, 1944~2012 교수님은 나의 기괴한 아이디어들을 다 들어주시고 어머니 같은 자상함과 채찍을 든 무서운 교장선생님의 성격을 한몸에 지니셨던, 그리고 학자로서 둘도 없이 용감하고 중요한 연구를 하신 분이었다. 이 외에도 내 박사과정 지도교수였던 이오아니스 밀로노풀로스Ioannis Mylonopoulos 교수님, 프란체스코 디 안젤리스Francesco De Angelis, 헬레네 폴리Helene Foley, 클레멘테 마르코니Clemente Marconi, 타일러 죠 스미스Tyler Jo Smith 교수님들을 비롯하여 그동안 도움을 주신 많은 분들에게 감사를 전한다.

한때 뉴욕 메트로폴리탄 뮤지엄에서 조수로 일하며, 그 당시 생존해 계셨던 도기화 학자 중 최고의 전문가 밑에서 나는 수련을 받았다. 35년간 메트로폴리탄 뮤지엄의 박물관장으로 무섭기로 악명 높은 디에트리크 폰 보트머Dietrich von Bothmer, 1918~2009 선생님은 왠지 모르게 나를 귀여워해주셔서 무척이나 귀한 가르침을 담뿍 주셨던 것이다. 그 전에 버지니아대학에서 석사를 하며 처음으로 고대 그리스 문명을 접하게 된 때 나를 이끌어 주신 선생님 중 말콤 벨 Malcolm Bell III 교수님은 그 문명에 대해 나에게 경외의 마음을 심어주셨다. 그 분이 관할하는 시실리Sicily의 모르간티나Morgantina에서 처음으로 발굴작업을 하게 되었고, 벨 교수님의 그리스 문화와 아트에 관한 열정은 나에

한국인이 캐낸 그리스 문명

게 크나큰 감동으로 다가왔다. 약탈되고 훔쳐진 수많은 고고학적 유물들을 다시 그 나라로 돌려보내기 위하여 평생을 바치신, 정말로 훌륭한 학자며 활동가이신 그분은 많은 젊은 학자들에게 본보기가 되었다. 현재 아이에스IS가 시리아의 고대문명과 미술을 파괴하며 훔친 유물들을 암시장에 팔아버리는 끔찍한 행위를 목격하고 있는 우리들에게는 더더욱 필요한 정신을 상기시켜 주신 분이다. 역사적으로 너무도 많은 약탈을 당한 우리 조선민족에게 너무도 와닿는 문제이다.

마지막으로 나의 어머니인 전 연세대학교 중문과 최영애 교수님께 이 책을 바친다. 그는 나의 첫 선생님이며, 나의 영웅이고, 진정한 롤 모델이다. 미국에서 소녀시절에 나에게 한글을 열심히 가르쳐 주시고, 한국에 와서는 놀림 당할 때마다 자부심을 심어주신 어머니! 그는 내가 자라며 단 한 번도 여자이기 때문에 무엇을 하고 무엇을 못한다고 제지하지 않으셨다. 그리고 더욱더 중요한 것은 우리 세대에 절실히 필요한 새로운 여성의 모범을, 자라나는 현대의 소녀들에게 모델이 되는 진정한 히어로인의 모습을, 고전학자로서, 한국 중문학계의 중국성운학Chinese phonology 개척자로서, 그리고 조용한 엄마로서, 몸소 보여 주셨다.

2017년 2월
토론토대학 연구실에서

제 1 장

신화와 역사

기원전 333년 11월 5일, 알렉산더 대왕Alexander the Great, BC 356-323은 마케도니아 병사 4만 명을 이끌고 바로 페르시아 아케메네스 제국Achaemenid Empire의 문턱인 이소스Issos(현재 터키의 중남부에 시리아와 경계를 둔 하타이Hatay 지방의 도시)에서 대기중이었다. 바로 이곳에서 23세의 푸릇푸릇한 청년 알렉산더가 페르시아의 마지막 대왕 다리우스 3세Darius III, BC 380-330를 직접 대면하게 된다. 이는 바로 소아시아Asia Minor(현재 터키의 서부 지역) 일대를 정복하려고 나선 알렉산더 대왕이 전설의 트로이 부근에 위치한 그라니쿠스Granicus 강 지역에서 첫 번째 승리를 거둔지 2년도 채 안된 시점이다. 그라니쿠스전에서 페르시아 식민지였던 소아시아 지역의 태수Satrap들을 모두 굴복시키고 차례차례로 소아시아의 주요 도시들을 획득한 알렉산더 대왕이, 드디어 그 방대한 영역이 인도반도까지 이른다는 대제국 페르시아의 입구에 우뚝 서게 된 것이다. 페르시아 제국의 국왕 다리우스 3세는 처음에는 소아시아에 쳐들어온 새파랗게 젊은 알렉산더를 별로 대수롭지 않게 생각하고 각 지역의 태수들만으로도 충분히 해결되리라 믿었던 것이다. 그러나 그라니쿠스전에서 치명적인

패배를 당하고 나서는, 자신이 친히 출정하여 군대를 지휘하게 된 것이다.

알렉산더는 고작 4만 명에 불과한 병사들을 이끌고 다리우스가 거느린 십만 명이 넘는 페르시아군을 여지없이 격파했다(고대문서들에는 페르시아군이 오십만 명이 넘는다는 기록도 전해오나, 대부분이 과장된 서술이 분명하다고 사계의 학자들은 본다). 이리하여 다리우스 3세는 그가 평생 몸소 지휘했던 전투 중에서 처음으로 이 이소스전Battle of Issos(BC 333)에서 쓰라린 패배를 맛본다. 한편 이 전설적인 이소스전은 결국 페르시아 제국 전역을 휩쓸고 아프리카 대륙까지 진출하게 될 알렉산더 대왕의 대정복사에서 결정적인 프롤로그였다. 다리우스는 이소스

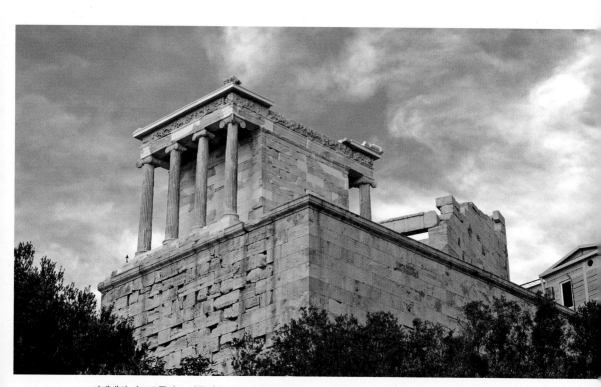

아테네의 아크로폴리스 서쪽입구에 자리잡은 아테나 니케 신전Temple of Athena Nike(BC 421~400: 니케는 승리의 여신인데 항상 아테나 여신곁에 있다). 기둥 위에 자리잡은 이오니아식 프리즈Ionian Frieze에 그 유명한 마라톤 전투Battle of Marathon(BC 490)가 새겨져 있다.

에서 가까스로 탈출에 성공하지만, 그의 왕비, 두 공주, 그리고 왕의 모친 모두
가 여기서 포로로 붙잡힌다. 그리고 2년이 지난 뒤에 가우가멜라Gaugamela(현
재 이라크 북부 모술Mosul 근처)에서 그는 다시금 알렉산더와 맞닥뜨려 또 한 번
패배의 쓰라림을 겪고, 그후 일 년도 안되어 암살당하고 만다. 이로써 그 빛나
는 유구한 역사를 지녔던 페르시아 대제국은 결국 허망하게 무너지고 말았다.
이소스에서 처음으로 두 대왕이 대면한 뒤 삼 년도 채 안되어 페르시아 대제국은
멸망하게 된 것이다.

 이와 같은 다채로운 역사적 배경을 알게 되면, 이소스전에서의 알렉산더 대왕
과 다리우스 3세의 운명적인 첫 대면의 순간이 왜 이토록 많은 고대 미술가들의
상상을 사로잡는 유명한 주제가 되었는지 충분히 이해가 되고도 남을 것이다.
폼페이에서 1831년에 발굴된 알렉산더 모자이크Alexander Mosaic, BC 1세기경가
바로 이소스전을 주제로 만들어진 미술품 중 가장 유명하다. 이 모자이크 작품
은 갖가지 다양한 색상을 띤, 이백만 개 이상의 대리석 조각으로 이루어진, 가로
5미터가 넘는 대형의 걸작이다. 고고미술사학계에서는 이 모자이크가 BC 310
년에 필록제노스Philoxenos of Eretria라는 그리스 화가가 남긴 원작 회화의 사
본이라고 보고 있다. 알렉산더 대왕의 전투가 로마시대 때 폼페이에 사는 호화
로운 귀족집안의 마룻바닥을 장식했다는 것 자체도 참으로 놀라운 일이다. 그
만큼 알렉산더 대왕의 공적이 몇 백 년이 지난 후에도 여전히 칭송의 대상이 되
었다는 증거이다. 작품 속에서 생동하는 이 장면을 보라! 스물세 살에 불과한
마케도니아의 한 앳된 청년이 용감히 페르시아 대제국의 무시무시한 왕에 맞
서는 장면이 마치 눈앞에 펼쳐지는 듯하다. 날렵하게 창을 놀리며 당당하게 앞
으로 진격해나아가는 알렉산더의 발아래에는 벌써 페르시아 군들이 사방팔방
으로 혼란스럽게 쓰러지고 있지 않은가! 손을 뻗치며 놀란 토끼눈을 크게 뜨고

입을 멍하게 벌린 다리우스는 지금 꼬리를 감추고 뺑소니치기 일보직전이다. 보라! 그가 탄 전차를 끄는 말들은 벌써부터 아연실색하며 휘익 방향을 돌려 그림 밖으로 사라지기 시작하지 않았는가!

알렉산더 대왕이야말로 그리스 역사상 유일하게, 그 어느 신화적인 영웅도 비견할 수 없는 대표적인 영웅이었다. 그는 실로 트로이 전쟁의 찬란한 영웅 아킬레우스Achilleus도 따를 수 없는 상상도 못할 정도의 방대한 업적을 단지 십 년 안에 수행하였다. 그의 빛나는 청춘, 육체의 아름다움, 아리스토텔레스

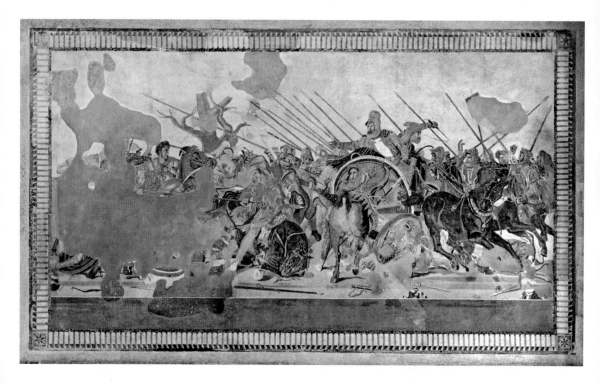

폼페이에서 출토된 이른바 알렉산더 모자이크. 이소스전Battle of Issos(BC 333)에서 알렉산더 대왕과 페르시아 제국의 다리우스 3세와의 운명적 만남을 나타낸다. 알렉산더에게 승리를 가져다준 결정적인 원인은 마케도니아 군대의 사리사sarissa라는 6m나 되는 긴 창에 있었다. 기병들의 창은 크쉬스톤xyston이라 부르는 좀 짧은 장창이었다. 이러한 스타일의 창은 임진왜란 때 일본이 우리군대에 선보였다. 이 모자이크는 BC 1세기경에 만들어진 로마시대 사본이고, 그 오리지날은 BC 310년에 필록제노스Philoxenos of Eretria가 그린 회화로 추정되고 있다.

Aristoteles, BC 384~322에게서 교육받은 이성, 그리고 32세의 젊은 나이에 요절한 것 등등, 이 모든 사항이 그리스 영웅들의 전형적인 패턴에 딱 들어맞는다. 헤라클레스Herakles의 무지막지한 추진력과 신적인 힘, 아킬레우스의 불타는 정열과 뛰어난 전투력, 그리고 오디세우스Odysseus의 병법과 전략을 한몸에 지닌 알렉산더 대왕은 젊은 나이에 죽음으로써 그의 영웅적 지위를 확고히 다진 것이다. 호메로스Homeros의 명작 『일리아드Iliad』의 주인공인 아킬레우스가 트로이에서 십년전쟁의 마지막 전투를 앞두고 싸움을 거부할 때, 그의 어머니인 물의 여신 테티스Thetis는 아들에게 이렇게 말했다.

> "네가 지금 싸우지 않으면, 오래도록 행복하고 평화스런 삶이 고향에서 너를 기다리고 있을 것이다. 허나, 그 편안한 삶 끝에 죽음이 이른 뒤로는 아무도 너를 기억하지 못할 것이다. 그렇지만, 지금 네가 트로이 전쟁에 나아가 그리스를 위해 싸워준다면 너는 이 전쟁터에서 비록 죽게 되겠지만, 너의 명성kleos은 앞으로 영원히 살아갈 것이다."(Homer, Iliad 9.499~505)

물론 아킬레우스는 비록 자신이 죽음을 앞두고 있다는 사실을 알면서도 결국은 전투를 택하였다. 발뒤꿈치를 제외하고는 불멸의 신체를 가진 반신반인 아킬레우스는 그래도 인간적인 죽음을 택하였기에 오히려 참된 영웅으로 승화한 것이다. 알렉산더 대왕 또한 그의 짧고 찬란한 인생을 영웅답게 일찌기 매듭짓고, 그의 죽음 자체도 신비에 싸인 수수께끼로 전해져서 그는 갈수록 신격화되어 갔다. 고대 그리스의 역사와 문화 전통을 본격적으로 우러러 보던 로마인들에게, 알렉산더 대왕은 그들의 신화에 담긴 전설의 영웅들보다도 훨씬 더 감동적이고 인상깊은 역사적 모델이었을 것이다. 특히 알렉산더처럼 "마그누스"를 이름 뒤에 붙힌 폼페이우스Gnaeus Pompeius Magnus, BC 106~48 등

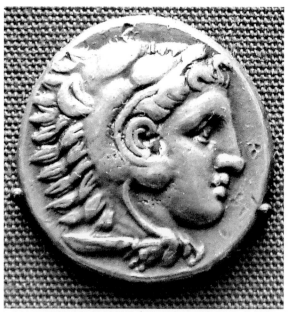

사자머리를 쓴 알렉산더 대왕의 모습이 나타난 은전silver tetradachm.

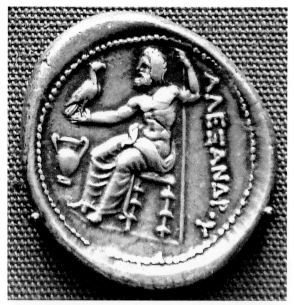

뒷면에는 그의 조상격이 되는 제우스 신이 독수리를 들고 옥좌에 앉아있고,
그 옆에 "alexandrou"(번역: "알렉산더의 …")라고 찍혀있다.

한국인이 캐낸 그리스 문명

야심에 찬 정치가들을 비롯하여 많은 로마 황제들도 수시로 알렉산더 대왕을 롤 모델로 삼았다는 것은 잘 알려진 바이다.

알렉산더도 종종 자신이 남성미의 극치를 지닌 헤라클레스의 후손이라고 주장하기도 하였다. 제우스가 아닌 헤라클레스를 직접적인 조상으로 모셨다는 것은 그만큼 헤라클레스의 인기를 입증하는 것이며, 영웅이 상징하는 바, 신과 인간의 중개자 역할의 중요성을 나타낸다. 그렇지 않아도 예술로 표현된 알렉산더의 모습은 마치 헤라클레스가 환생하여 나타난 것과도 같이 사자머리를 헬멧처럼 쓰고 있다. 알렉산더가 발행한 동전에도 사자머리 쓴 그의 모습이 찍혀있는 것을 종종 볼 수 있으며, 이러한 동전은 지금도 중동지방 여기저기서 발굴되고 있다. 헤라클레스와 닮은꼴인 자신의 강력한 이미지를 그동안 정복한 방대한 제국의 수많은 미개한 이방인들에게 전파하기에는 동전만큼 효과적인 매체가 없었기 때문이다.

영웅들의 이야기는 추후에 더 자세히 논하기로 하고, 이제 본격적으로 신화와 역사가 고대 그리스 시대에 어떠한 관계를 가지고 이해되었는지 살펴보기로 하자. 사실상 알렉산더 대왕의 경우처럼 역사적인 인물의 실적을 미술품으로 기념하는 관습은 고대 그리스 역사상에서는 극히 드문 현상이다. 알렉산더 이전 고대 그리스에서는 마치 인간세에서 일어나는 그 모든 일들은 아예 예술로 표현할 수 없다는 아주 엄격한 규범이 있었던 듯이, 역사적인 사실을 주제로 한 예술품은 눈을 비벼도 찾아보기 힘들다. 아테네, 올림피아, 델포이 등 어디를 가도, 또 신전, 동상, 공공시설 등 고개를 어디로 돌려보아도 보이는 것은 단지 신과 영웅들의 이야기뿐이다. 제우스, 아테나, 아폴로, 아르테미스, 아프로디테 등의 올림포스의 신들과, 제우스의 아들 헤라클레스나 포세이돈의 아들 테세

우스Theseus 같은 반신반인의 영웅들 그리고 그들의 과업만이 공식적인 예술로 표현될 수 있었던 것이다.

그리스 문명을 총괄하여 대표한다는 그 유명한 아테네의 파르테논 신전 Parthenon, BC 447~438(외부 데코레이션이 완성된 것은 BC 432년이다)마저도 사실적인 표현을 피하는 경향이 깊게 새겨진 전형적인 예이다. 이 파르테논 신전은 명목상으로는 아테나Athena 여신을 숭배하기 위한 전당이지만, 실제로는 페르시아 전쟁The Persian Wars, BC 492~449의 승리를 기념하는 정치적인 건축물이다. 페르시아 전쟁이라 함은 알렉산더 대왕이 페르시아를 점령하기 170년 전에, 그리스를 처음으로 침략한 페르시아군을 모든 그리스 도시국가(폴리스: polis)들이 연합하여 물리친 그 대전을 말하는 것이다. BC 479년 플라타이아 전투Battle of Plataea에서 비록 그리스 연합군이 마지막으로 육전의 승리를 거두었지만 아테네의 아크로폴리스는 초토화되었다. 그 이후 삼십 년 동안 아테네인들은 황폐화된 아크로폴리스를 바라보며 페르시아의 야만적인 소행을 되새기며 살았다고 전한다. 그 후 페리클레스Perikles, BC 495~429가 곧 아테네의 정권을 잡게 되고, 그동안 그리스의 도시국가들이 페르시아가 재침할 경우를 대비하여 공동으로 모은 자금을 BC 447년에 몽땅 파르테논 신전 건축비로 충당해버린 것이다. 그 메세지는 명백했다: 페르시아 전쟁의 승리는 곧 아테네의 승리이고, 아테네가 그리스 전체에서 으뜸가는 폴리스이며, 전쟁의 여신 아테나가 보호하는 불멸의 도시이다.

아테네 헤게모니의 불꽃은 밝은 만큼 짧았다. 파르테논 신전 건설완공 후 일 년도 지나지 않은 BC 431년에 펠로폰네소스 전쟁Peloponnesian War이 일어나게 된 것이다. 이 전쟁은 스파르타Sparta와 아테네Athens가 따로따로 주도하여 연맹된 각 지역의 폴리스 사이의 내전이었고, 전쟁의 초기부터 아테네는 전

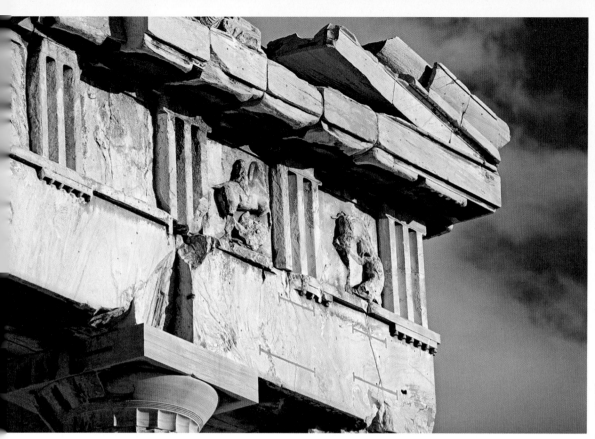

파르테논 신전에 아직도 그자리에 남아있는 서쪽 면의 도리아식 기둥 위의 메토프Metope. 말을 타고 그리스인을 짓밟는 아마존Amazon 여전사의 모습을 볼 수 있다.

염병에 휩쓸리는 등 불운을 겪다가, 결국 소수의 독재에 의한 정부oligarchy가 다스리는 스파르타에게 패배를 당함으로써 아테네 민주주의의 불꽃이 영원히 꺼져버리고 만 것이다. 이 전쟁 초기 전염병의 마수를 피하지 못하고 죽은 인물중의 한 사람이 바로 파르테논 신전을 건립한 페리클레스였다. 그가 죽기 전에 아테네에서 행한 펠로폰네소스 전쟁에서 전사한 장병들의 추도 연설Funeral Oration은 지금까지 생생하게 전해내려온다. 그 연설은 아직까지도 우리 마음을 흔드는 구절들로 가득하다. 특히 나라를 위해 목숨 버리기를 마다하지 않고 싸운 아들들이 영웅다운 죽음을 맞이하였으며, 그들의 영광은 곧 아테네의 영광이며, 아테네의 평등성, 공정성, 개방성을 빛내었다고 말한다. 페리클레스는 아테네만이 구현할 수 있는 최고의 가치와 우월성, 그러니까 군사적 우위가

아닌 문화적 우위를 찬양함으로써 그들의 희생의 가치를 한껏 고양시키고, 산 자들에게 죽은 자들의 모범을 계승할 것을 권유한다. 자부심이 넘쳐흐르는 명 연설이다(pp.301~303).

파르테논 신전을 장식하는 조각상들을 통해 이러한 메세지들이 강력하게 전 달된다. 특히 동서남북 사면에 나타난 각각 네 가지의 전투가 그러하다. 기둥 위 에 끼워넣은 네모난 양각의 석상들은 도리아 식Doric Order의 메토프Metope라 고 불리우는데, 파르테논 신전에는 총 92개의 메토프가 있고, 이는 모두 전투 를 나타낸다. 게다가 그 전투들이 하나같이 신화나 전설에 나오는 이야기라는 것 이 특징적이다. 동쪽에는 올림포스 신들이 태초의 기간테스Gigantes와 전투하 는 장면들로 가득하고, 남쪽에는 전설의 부족인 라피트Lapith인들과 켄타우로 스Kentauros들 사이의 싸움을 표현하고 있고(p.23), 서쪽에는 아테네인의 조상 들이 테세우스를 앞세워 전설의 아마존Amazon들의 침략을 물리치는 장면들 이(p.21) 새겨지고, 그리고 북쪽에는 반신반인 아킬레우스와 같은 영웅들의 대 표적인 전쟁, 즉 그리스와 트로이 사이의 전쟁이 상세히 표현되어있다.

여기서 주목할 점은 이 네가지의 전투들이 공통적으로 나타내는 바가 질서 Order와 카오스Chaos의 대립이라는 것이다. 올림포스 신들이 질서와 이성을 상징하는 반면 땅의 여신 가이아Gaia의 아들들 기간테스는 혼란과 카오스를 상징한다. 올림포스의 신들이 태초의 신 타이탄Titan과 기간테스를 이겨내고 난 다음에야 우주의 질서를 확보하고 세상을 다스리게 될 수 있었다고 전한다. 그리고 켄타우로스는 반인반마, 그렇지만 사람보다는 동물적인 요소가 더 강 력한 존재다. 라피트인들의 혼인식에서 술을 잔뜩 처먹고 달아오르는 야성을 참지 못하여 신부를 강간하려고 했던 켄타우로스들의 행동은 사회적인 관례와

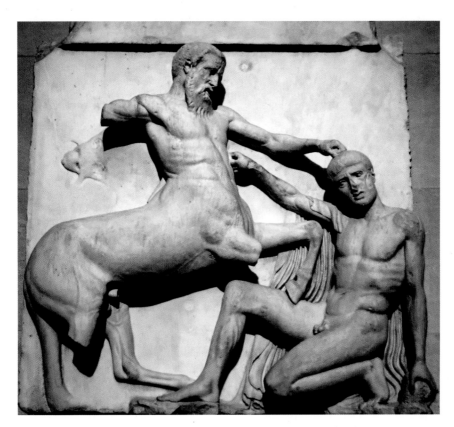

현재 영국박물관의 소장인 파르테논 신전 남쪽 면의 한 메토프. 반인반마 켄타우로스들과 라피트인들의 싸움을 나타낸다. 여기서는 라피트가 지고 있지만, 같은 주제를 그린 19개의 메토프를 보면 어느 편이 확실히 이기고 있다는 것을 판결할 수 없을 정도로 치열한 싸움이 벌어지고 있다.

질서에 완전히 어긋나는 일이다. 게다가 여전사 아마존들은 어떻게 보면 더욱더 문제되는 존재들이다. 이들 또한 그리스 내에서 엄격하게 지켜지는 남녀 간의 사회질서를 어지럽힐 수 있는 위험한 존재이며, 그 무엇보다도 이들은 소아시아지역에 본거지를 둔 페르시아와 가까운 야만민족이다. 전설의 트로이인들도 역시 그리스 조상들 및 찬란한 영웅들을 상대로 싸운 그리스의 적군이다. 제우스 신의 딸이며 스파르타의 왕비인 헬레네Helene를 납치한 관례에 어긋나는 행위의 대가로 트로이는 결국 그리스에게 멸망당하고 말았다. 마치 그리스인들에게 야만적으로 간주되었던 제국 페르시아가 그리스에게 패배한 것이 지극히 정당한 결과이듯이. 결국 그리스의 승리는 올림포스 신들이 지키는 우주의 질서를 상징한다. 그것은 사회적 질서와 관습을 어지럽히는 거만한 휘브리스(hybris: 오만)를 지닌 자들을 처벌한 자연적인 결과일 뿐이다.

그렇지만 파르테논 신전이 페르시아 전쟁의 승리를 기념한 것이라면, 페르시아 전쟁을 직접적으로 표현하지 않고, 이렇게 신화를 통해 간접적으로 은유한 까닭은 도대체 무엇일까? 페르시아 전쟁 이후 미술품에서 보이는 아마존들의 모습은 점점 "페르시아화"되어간다. 이때 그들의 옷이며 장비 등이 페르시아 군처럼 보이기 시작하고, 갑자기 페르시아인들이 즐겨타는 말도 타며, 동부 오랑캐들의 주 무기인 활을 쏘는 모습도 허다하게 나타난다. 더구나 페르시아가 그리스를 침략한 것과도 같이 아마존들이 아테네를 침공했다는 새로운 전설도 이때 새로 등장한다. 다시 말하자면 그리스인들은 역사적인 사건들을 직접 미술로 표현하지 않고, 그 대신 존재하지 않았던 전설을 열심히 꾸며내기까지 하면서 은유했으며 직접적인 표현은 일부러 자제하고 삼가한 것이다.

그에 반해서 로마시대에 미술은 역사적인 주제에 거의 광적인 관심을 보인다. 사실적인 초상화가 로마제국 전역에서 널리 유행했고, 공식적인 예술로 황제들의

BC 450년경에 만들어진 고대 그리스의 도자기에 새겨진 "페르시아화"된 아마존 전사들.
화려하게 장식된 독특한 패턴의 긴바지와 프리지안 모자Phrygian cap 등등, 그리고 말을
타며 무지막지한 도끼를 휘두르는 그들은 점점 페르시아의 야만족으로 동일시되어 갔다.

수많은 업적을 상세히 기록했으며, 로마전역 방방곡곡에 역사적인 이벤트를
기념하는 사적들을 세웠다. 역사를 기념화하는 현대 서양문명의 전통은 고대
그리스보다는 바로 이러한 로마제국의 관습에서 비롯한 것이라고 해도 과언이
아니다. 민주주의의 발상지이며 철학의 본거지, 그리고 인간의 권리와 가치를
상승시킨 휴매니즘Humanism을 탄생시킨 고대 그리스. 그러한 그리스가 어찌
하여 인간의 역사보다 상상의 산물인 신화와 전설을 더 중요시했을까? 여기에
는 분명한 이유가 있다.

현재, 역사라고 하는 것은 실제와 1:1의 관계를 가진 사건들의 집합을 말한다.
그리고 역사학자의 역할은 "실제로 일어난" 사건들의 인과관계 등의 패턴을 찾아
내서 내러티브(Narrative: 이야기 형식)로 엮어내는 것이다. 그러므로 실존의 여부
가 불확실한 신화나 전설 등은 우리는 역사로 간주하지 않는다. 그러나 고대의
많은 문명들은 역사와 신화를 분명히 구분하지 않았고, 고대 그리스 또한 예외가

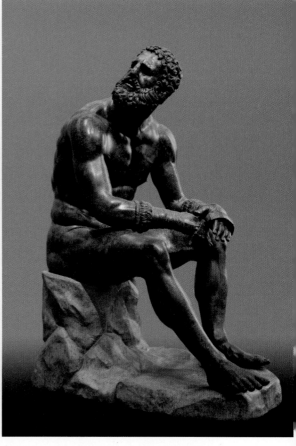

클래시컬Classical시대 미술과 헬레니스틱Hellenistic시대 미술과의 대조. 왼쪽: 폴리클레이토스 Polykleitos의 대표작인 디아두메노스(Diadoumenos, BC 440: 머리띠를 묶는 자). 오른쪽: "테르메 복서" (Terme Boxer, BC 3세기: 로마에서 출토된 헬레니스틱 미술의 대표작). 이 두 가지 작품을 통해 근본적으로 다른 각 시대 미술의 특성을 이해할 수 있다. BC 5세기의 클래시컬 시대의 걸작 디아두메노스는 가장 이상적인 육체의 비율로 계산되어 만들어졌으며, 한창때의 젊은 운동선수가 승리의 머리띠를 묶어 조르는 장면을 포착한 반면, BC 3세기의 이른바 테르메 복서는 중년을 넘어선 권투선수가 마지막 경기를 끝내고 지친 몸과 연타당한 상처 투성인 얼굴을 보여주는, 그리고 자신의 파란만장한 인생을 고개 너머 슬픈듯이 바라보고 있는 모습을 나타낸다. 전자가 아이디얼 폼Ideal Form을 지향하고 있다면 후자는 삶의 리얼리즘을 표현하고 있다. 후자의 시대에 기독교도 형성된 것이다.

한국인이 캐낸 그리스 문명

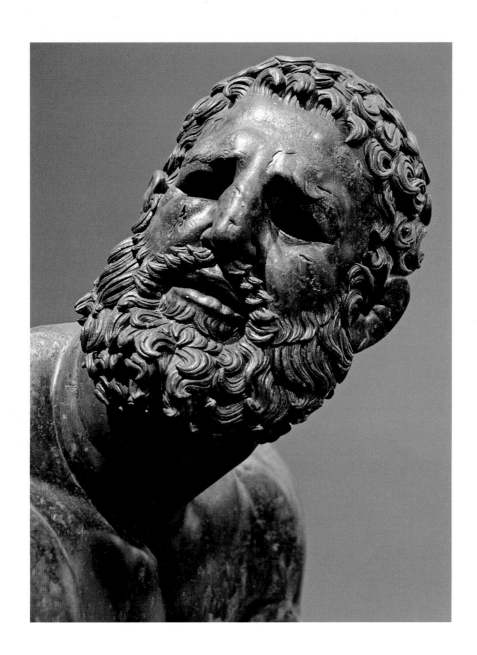

1장_신화와 역사

아니었다. 현대 고고학자들은 아직도 트로이 전쟁의 실존여부를 입증하지 못하고 있지만, 그리스인들에게 트로이 전쟁은 틀림없는 역사였으며, BC 8세기경에 쓰여진 호메로스의 대서사시 『일리아드 Iliad』와 『오디세이 Odyssey』는 그들의 『삼국지연의』였던 것이다. 헤라클레스, 아킬레우스 등은 모두 영웅시대 때 실제로 살아 숨쉬었던 인물들이었다. 호메로스와 동시대를 살았던 헤시오드 Hesiod가 이러한 영웅시대 Age of Heroes를 인류 역사의 한 부분으로 설명한다. 그에 의하면, 반신반인의 아름다운 영웅들이 휘젓고 다녔던 "영웅시대"는 현재 우리가 살고 있는, 타락할만큼 타락한 "철"시대를 선행하는 시대다. 물론 그 "영웅시대" 이전에는 "동," "은"시대가 있었고, 최초에는 "황금"시대가 있었다고 한다.

이러한 세계관을 모두 뒤집고 최초로 신과 영웅을 떠나 인간의 역사를 기록하겠다는 사명감을 가지고 펜을 든 인물이 바로 "역사의 아버지"라고 불리우는 헤로도토스 Herodotus(『역사 Histories』의 작가, BC 484~425)이다. 그는 소크라테스와 동시대 사람으로 페르시아 전쟁이 한창 일어나고 있을때 소아시아 지역에서 태어났으며, 일생을 페르시아 전쟁의 수많은 전투와 그 원인들을 파헤치는데 바쳤다. 특히 그는 그리스는 물론 소아시아, 페르시아 그리고 이집트까지 직접 여행해가며 각 지방의 역사와 관습도 조사하여 기록한 것으로도 유명하다. 헤로도토스의 획기적인 업적은 바로 역사적 사건들의 진실여부를 직접적으로 확인 또는 증명하려고 했으며, 자신이 직접 보고 들은 것만을 기록한다는 철저한 방법론을 제시한 점이다. 그 유명한 헤로도토스 『역사』의 서문에서 그는 이렇게 전한다: "인간세의 수많은 일들이 시간이 지남으로써 잊혀져가는 것을 방지하고, 그리스인들뿐만 아니라 그리스인이 아닌 그 밖의 민족들의 훌륭한 업적과 그들의 명성을 길이 남기기 위하여 할리카르나소스 Halikarnassos의 헤로도토스가 이 탐구기록을 펴낸다"라고.

그리스 역사상 최초로 인간세의 일들을 후세를 위하여 체계적으로 기록해야 한다는 개념의 탄생은 실로 형언할 수 없을 정도로 중요한 코페르니쿠스적인 모멘트이다. 그리고 이는 제2장에서 설명할 카이로스kairos(결정적인 의미를 전달하는 순간)의 시간관념과도 상통한다. 시공간을 뛰어넘는 신화를 중점으로 한 가치관이 카이로스적인 현재에 중점을 둔 인간의 역사관으로 바뀌는 시점이 바로 BC 5세기, 고대 그리스의 황금시대이다. 그러나 예술에 잔재하는 신화의 중요성은 파르테논 신전의 경우에서 보았듯이 하루 아침에 그 자취를 감추지는 않았다.

그 유명한 그리스의 비극의 장르도 그러했다. BC 492년에 최초로 제작된 역사비극Historical Tragedy, 가장 초기의 아테네 비극작가인 프뤼니코스Phrynichus에 의하여 쓰여진 『밀레토스의 멸망Fall of Miletos』은 불과 제작 2년 전에 실제로 페르시아에게 멸망한 아테네의 동맹국 밀레토스의 이야기였다. 그동안 신화와 영웅의 이야기만을 다루어왔던 장르가 시사적인 내용을 다루게 되었다는 것은 참으로 획기적인 일이었다. 그러나 극장공연에 참석한 아테네인들은 그 사실적인 내용을 차마 감당하지 못하고, 너무나도 감정이 북받쳐서 그 자리에서 모두 울고불고하며 작가에게 1,000드라크마(보통사람 3년치의 봉급에 해당한다)의 벌금을 물게 했다고 한다(헤로도토스의 기술). 그리고 절대로 다시는 그 드라마를 공연하지 못하게 금지시켰다고 한다. 그 뒤로 백 년 동안 비극작가들은 주로 신화와 전설을 다루었지만, 가끔 시사적인 내용을 지닌 작품들도 드물게나마 볼 수 있다.

역사의 아버지인 헤로도토스도 물론 완벽하지는 못했다. 그가 아무리 과학적인 통찰력을 지니고 "탐구"를 하려고 했어도, 그가 쓴 『역사』는 여전히

기이한 설화들과 옛 "조상"들의 영웅적인 이야기가 사이사이 기입된 문헌이다. 하지만 역사의 싹은 이미 자라고 있었다. 그보다 이십 년 후배인 투퀴디데스Thucydides(『펠로폰네소스 전쟁사 *History of the Peloponnesian War*』의 작가, BC 460~400)는 펠로폰네소스 전쟁을 상세히 기록하면서, 거의 완벽하게 사실적인, 그리고 과학적인 역사를 우리에게 남겼다. 그리고 또한 파르테논 신전에서는 볼 수 없었던 페르시아 전쟁의 장면은 이십 년 뒤에 아크로폴리스에 세워진 아테나 니케 신전Temple of Athena Nike(BC 421~400)에 조각되어있는 마라톤 전투 Battle of Marathon(BC 490)에서 볼 수 있다. 스파르타와의 펠로폰네소스 전쟁이 한창 일어나고 있는 와중에 아테네의 사기를 돋구기에는 그 어떤 아득히 먼 전설의 이야기보다는 바로 얼마 전 그들의 할아버지들이 용감히 싸워 조국을 침략한 무자비한 페르시아군을 물리친 이야기가 훨씬 더 효과적이었을 것이다.

그리스 시대 미술이 전반적으로 역사적인 내용을 꺼려하는 또 다른 이유가 있었다. 고대 그리스 민주주의의 핵심적인 이소노미아*isonomia*(평등한 권리)와 그리스인의 미덕인 소프로쉬네*sophronsyne*(절제/중용), 이 두 가지의 개념 때문에 특정인물을 공식적으로 찬양하는 것은 도리에 어긋난다고 생각되었던 것이다. 이러한 사조는 BC 5세기 전반에 걸쳐 나타난다. 이와 관련하여 그리스의 미켈란젤로로 일컬어지는 파르테논 신전의 천재 아티스트 피디아스Pheidias, BC 480~430에 관한 재미있는 일화가 전해진다. 피디아스가 그가 만든 거대한 아테나 조각상의 방패 장식 속에 정치가 페리클레스와 자기 자신의 얼굴조상을 슬쩍 집어넣었다가 결국 시민들에게 들켜 감옥에 갇혔다고 한다.

반면에 알렉산더 대왕이 헤라클레스의 후손이라 하며 생전에 자신을 그토록 치켜세울 수 있었던 것은 그만큼 그가 이끌던 마케도니아 왕국이 민주주의 통

치의 아테네와 달랐다는 것을 뜻한다. 이 신화적 존재인 알렉산더 대왕이야말로 그동안 서서히 자라왔던 역사의 싹을 활짝 꽃피게 만든 영웅이었다. 알렉산더의 사망 이후 헬레니스틱 시대Hellenistic Period(BC 323~BC 30)의 미술사에서는 이상만을 추구했던 그 전의 고전시대Classical Period(BC 480~323)와는 근본적으로 성격이 다른 인간미가 넘치는 새로운 코스모폴리스의 세계가 펼쳐진다. 이때는 이미 그리스의 황금시대를 구가했던 아테네는 그 찬란한 빛을 서서히 잃어 가고 있었지만, 알렉산더가 개척한 새로운 코스모폴리탄 인류보편의 여정은 헬레니스틱 시대와 로마시대를 거쳐서 우리에게까지 전달되는, 인간적인 개성을 존중하는 개체주의Individualism의 길이었다.

그러나 지금 우리가 과학적인 리얼리즘을 추구하는 상식의 시대, 그러니까 인과적 관계가 확실한 역사의 장 위에서 살고 있다고 해서, "역사"에 대하여 "신화"를 폄하하는 단순한 사고를 해서는 안된다. 역사는 진실이고 신화는 허구라고 하는 단순한 이원론으로써 인간의 고대문명을 바라볼 수는 없는 것이다. 역사를 곧바로 기술하지 않고 그에 상응하는 신화적 이야기를 꾸며서, 그 신화의 구조에 빗대어 자신을 표현하는 고대 그리스 문화는 오히려 민주주의의 핵심인 이소노미아나 소프로쉬네의 정신에 철저한 측면이 있다.

다시 말해서 역사적 개인이 부각

터키 이스탄불 고고학박물관에 보관되어 있는 알렉산더 대왕의 대리석 석관. 석관의 주인이 과연 누구인지는 논란의 여지가 있으나 알렉산더의 사망시기에 만들어진 것이다. 알렉산더 그 역사적 인간의 리얼한 모습을 새겨놓았다는 의미에서 그 이전의 조각과는 성격이 다르다. 그렇지만 그의 머리에는 아직도 헤라클레스의 상징이 씌워져있다.

되지 않음으로써, 개인의 상징체인 신화적 인물들을 통하여 모든 사람들의 상상력이 같이 참여하게 되는 것이다. 개인의 영웅시가 아닌, 개인이 달성한 아레떼, 혹은 개인이 추구해야 할 덕성을 신화적 상징이나 이야기를 통하여 보다 보편적인 가치로 드러내게 되는 것이다. 이러한 주제를 심각하게 고민하다 보면 왜 그토록 찬란했던 페리클레스 시대에, 소피스트들과 날카로운 비판과 풍자가 난무하는 희·비극의 거장들이 활동하던 시대, 소크라테스의 지극히 이성적인 문답이 아테네 청년들의 가슴을 뛰게 했던 그 시대에 그토록 신화적인 예술품만을 만들어냈을까 하는데 대한 경외감을 느끼게 된다.

만약 박근혜가 희랍 고전시대에 살았다면 아버지 박정희라는 역사적 개인의 동상을 세울 생각은 하지 않았을 것이다. 박정희를 상징하는 추상적 신화심볼을 남기려 했을 것이다. 실증적 역사가 인간세의 거울로서 가치가 있다고는 하지만 결국 똑같이 반복되는 지저분한 인간의 이야기를 몇 개의 신화로써 상징적으로 표현하려 했던 희랍인의 지성은 우리가 생각하는 단순한 뮈토스의 저열한 차원에 머물러있지 않았던 것이다. 그러기에 오히려 고대문명의 모든 표현은 끊임없이 우리에게 영원한 가치를 던져주고 있는지도 모른다.

여기서 우리는 인간 실존의 가장 궁극적 드라이브는 성적 충동이 아니라, 신화를 창조하는 능력에 있다고 말한 칼 구스타프 융Karl Gustav Jung, 1875~1961의 메시지를 다시 한 번 새겨볼 필요가 있다. 이제 우리는 고대 헬라스 문명을 이해하는 또 하나의 흥미진진한 주제인 "시간"의 문제로 진입해야 한다.

제 2 장

카이로스: 고대 그리스의 시간 혁명과 서양문화의 토대

시간, 그것은 대체 무엇일까? 일찍이 기원후 4세기의 신학자이며 히포Hippo 의 주교였던 성 아우구스티누스Saint Augustine, AD 354~430가 이렇게 대답했다: "아무도 나에게 질문을 던지지 않으면 나는 시간이 무엇인지 아주 잘 안다. 그러나, 누군가가 나에게 시간이 무엇이냐고 묻는 순간, 나는 그 대답을 모르게 된다." "시간"이란 마치 블랙홀과도 같이, 생각하면 생각할수록, 파고들면 파고들수록, 빠져나오지 못하고 의문만 증폭되는 개념이다. 아우구스티누스는 이러한 시간의 불가사의한 특성을 간접적으로나마 신에 대한 경외감으로 승화시켰다. 거의 이천 년이 지난 지금의 시점에서 아우구스티누스의 한탄이 새삼 새롭게 느껴지는 까닭은 무엇일까?

고대 그리스인들은 시간을 말할 때 두 가지 단어를 사용했다. 그것이 바로 이른바 흐로노스chronos, χρόνοσ와 카이로스kairos, καιρόσ이다. 이 두 가지 개념은 바로 고대 그리스인들이 생각하는 두 종류의 시간, 즉 객관적인 시간과 주관적인 시간을 의미했다. 그리고 이와 같이 성격이 다른 두 개의 시간의

개념은 각각 신격화divine personification 되어 그리스인들의 숭배의 대상이 되었다.

이 두 가지 시간개념은 결국 이원론적 사상을 토대로 발전된 서양문화의 전반적인 특성과 상통하였다. 그러므로 고대문명시기 이후 잊혀진 카이로스는 근세기에 들어서서 다시 우리의 인식 속에 자리잡기 시작했다. 두 가지 종류의 시간이 존재한다? 언뜻 보기에 도대체 무슨 말인지 감을 잡기 힘들 것이다. 그것은 바로 우리가 17세기 계몽운동Enlightenment으로 탄생한, 뉴턴역학의 성과라고 말할 수 있는 과학적인 카르테지안 타임Cartesian time(데카르트의 기계론적 사유에 기반한 절대시간)을 궁극적인 사실로 받아들였기 때문이다.

그러나 20세기에 접어들면서 서양 근대역사의 근본이라 말할 수 있는 실증주의적 토대가 무너지기 시작하고, 또 아인슈타인의 상대성 이론과 양자물리학이 등장함으로써 철학적인 시간의 개념도 변하기 시작하였다. 앙리 베르그송Henri Bergson, 1859~1941이나 마틴 하이데거Martin Heidegger, 1889~1976 또는 에드문드 후설Edmund Husserl, 1859~1938과 같은 20세기 초의 인간의 의식세계를 집요하게 파고든 철학자들이 흔히 논하는 현상학적 시간phenomenological time이 바로 그러했다. 이 현상적이고 주관적인 시간이야말로 유니버설한 뉴토니안 시간 못지않게 리얼하다고 주장함으로써 그들은 새롭게 시간개념에 대하여 기여했다. 그런데 이러한 시간개념의 역사에 있어서, 서양 근대사를 전문적으로 논하는 학자들도 대부분이 의식하지 못하는 부분이 있다. 그것은 바로 이러한 20세기의 시간개념의 양분 현상이 바로 고대 희랍의 사상에서 비롯된다는 점이다. 공교롭게도 "카이로스"라는 용어 자체가 1930년대 전후로 신학자 폴 틸리히Paul Tillich, 1886~1965(독일 태생의 미국 신학자. 조직신학의 창시자)에

의해 신학적인 개념으로 굳혀지게 되었고, 따라서 카이로스의 원래의 의미가 제대로 연구되지 못했기 때문에, 그동안 많은 사상가들이 이 점을 간과하게 된 것이다.

우선 그 두 개념 각각의 희랍어 의미를 살펴보자. "흐로노스"는 우리가 잘 아는 베테랑 할아버지, 시간의 아버지Father Time, 즉 누구나 인식할 수 있는 객관적인 시간을 의미한다. 반면, "카이로스"는 완전히 반대의 이미지로서, 날라리 청년 "뉴 키드 온 더 블럭new kid on the block," 즉 예측 불가능한 주관적인 시간이다. 객관적인 시간이라는 것은 바로 아이작 뉴턴이 얘기하는 시간의 특징*aquabiliter fluit* — 즉, 강의 물이 항상 일정하게 흐르듯, 우주의 천체가 똑딱 거리는 시계에 맞춰 4분마다 정확히 1도를 돌아가듯, 그렇게 영원히 고정된 시간이 바로 흐로노스이다. 그렇기 때문에 흐로노스는 나이가 많고 오랜 전통을 지녀온, 아주 코스믹한 신적인 존재인 것이다.

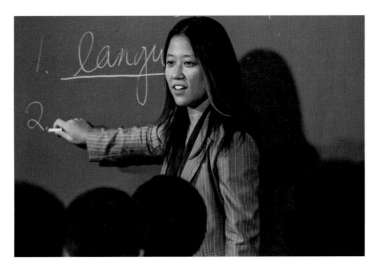

김승중 교수의 2006년 한국 EBS에서의 강의모습. 김승중 교수의 컬럼비아대 박사학위 논문에서 그리스 예술에 나타난 시간관을 천착하여 독창적인 연구를 했다.

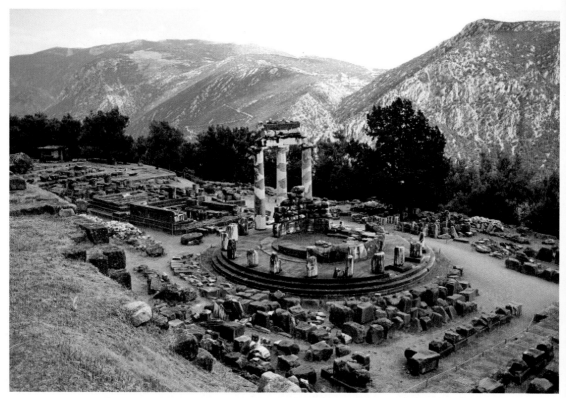

델포이 아테나 여신의 신전. 고대 그리스 건축물 가운데 가장 아름다운 건물로 꼽힌다.

그에 반해서 주관적인 시간 "카이로스"는 흔히 "기회opportunity"라고 번역 되기도 하는데, 이는 일정하게 움직이는 시계의 바늘이 상징하는 바, 의미가 결여된 고정적 흐름의 시간이 아니다. 카이로스는 바로 의미로 가득한 시간, 이른바 "시간"이라기보다는 "때," 그것도 아무 때가 아니고 아주 "적절한 때right timing"를 의미한다. 모든 일에는 때가 있는 법이다. 그리고 그러한 "때"는 항시 변할 뿐만 아니라, 개개인에 따라 그 인식이 다르기 때문에 상대적이고 주관적 인 것이다. 카이로스라는 주관적인 시간의 개념은 어떻게 보면 심오한 동양적 사상과 상통하는 측면이 있다. 『주역』적인 시간은 모두 카이로스적 냄새를 피 운다. 본질적으로 간단한 것 같으면서도 한없이 복잡하고 어려운 개념이다. 그럼 이제 이 난해한 개념을 미술과 문학을 통해 그 실마리를 풀어 가보자.

어떠한 물건도 다 담을 수 있는 빈 그릇처럼, 모든 이벤트를 함유할 수 있는 비어있는 시간이 흐로노스라면, 의미가 이미 부여된 사건들로 가득찬 역사의 시간(모멘트moments)이 카이로스인 것이다. 혹은 이렇게 볼 수도 있다. 흐로노스가 신적인 우주의 영원한 시간이라면, 카이로스는 인간세상의 찰나, 즉 짧막한 현재의 시간이다. 인간의 역사는 영원한 우주의 시간에 비교하여 말하자면 한 찰나에 지나지 않는다. 그래서 카이로스는 항상 젊은 청소년ephebe의 모습으로 등장한다. BC 5세기 중반에 처음으로 카이로스가 제우스의 막내아들로 등장하게 되면서 곧 인간세상에 중점이 놓인 이 시간개념이 폭발적인 인기를 끌게 된다. 그렇다면 왜 카이로스가 하필이면 BC 5세기경에 들어서서야 중요한 개념이 되었는지, 또 이 카이로스가 고대 그리스인들의 사회생활에 얼마나 방대한 역할을 했는지를 살펴보자.

그리스 고대역사의 시대구분론에 있어서 폴리스 아테네 중심의 최전성기를 나타내는 클래시컬 피리어드, 즉 고전시대(Classical Period: BC 5세기 전반~BC 4세기 후반) 동안에 수많은 신들과 영웅들이 조각상으로 표현되었고, 또 이들은 도자기 등 미술문화의 전반에 끊임없이 등장한다. 그리고 그들의 인간화된 모습, 즉 신과 인간 모두 근본적으로 공통된, 그리고 의학적으로 사실적인 신체를 가진 모습을 띠고 나타나는 것 또한 그 당시 사상의 밑바탕이 된 로고스적인 휴매니즘Humanism의 궁극적인 표현이라 할 수 있다. 그러나 신기하게도 그 전성기 동안에 그 많은 조각상과 미술품 중에 시간의 개념이 인간의 모습으로 표현된 것은 정말로 손가락으로 꼽을 정도로 드물다. 더구나 흐로노스의 모습은 이 당시 미술에서는 아예 찾아볼 수도 없다. 여기서 한 가지 중시할 점은 시간의 신 흐로노스Chronos는 비슷한 이름을 가진 제우스의 아버지, 타이탄Titan인 크로노스Kronos(열두 타이탄 중의 막내, 레아와의 사이에서 제우스를 낳았다)와

는 다른 별개의 신이라는 것이다. 흔히 학자들 중에서도 이 둘을 혼동하기도 하는데, 그것은 고대 후기에 이 흐로노스와 크로노스가 그 음이 비슷한 연유로 서로 정체성이 동화된 까닭일 확률이 높다.

고대 그리스의 최전성기 때 미술로 승화된 시간의 개념은 바로 흐로노스가 아닌 카이로스이다. 흐로노스가 아닌 카이로스를 택한 이유는 그만큼 카이로스가 그들의 일상생활에 훨씬 더 중요한 역할을 하였기 때문이다. 지금까지 밝혀진 바로는 BC 4세기의 조각가 뤼시포스Lysippos가 처음으로 우리에게 카이로스의 이미지를 인간의 모습으로 선사하였다. 뤼시포스는 헬레니스틱 시대인 4세기의 삼대 미술가의 한 사람으로 꼽히며(BC 370~315기간 동안 활약함), 알렉산더 대왕이 가장 사랑한 공식 아티스트로도 유명하며, 또한 BC 5세기 고대미술의 이상적인 카논Canon(수치·비율의 표준)을 더 실질적인 비율로 갱신한 창조적이며 혁명적인 조각가로 알려져 있다. 이 뤼시포스가 조각한 카이로스는 시대와 지역을 불문하고 모든 사람들의 입에 오르내린 걸작이었다. 어느 고대 작가는 뤼시포스가 알렉산더 대왕에게 시간의 중요성을 일깨우기 위하여, 기회를 놓치지 말라고 간언하는 맥락에서 카이로스의 이미지를 조각했다고 전하기도 한다. 많은 고대 그리스와 로마의 작가들이 카이로스의 아름다운 모습과 그 의미의 중요함을 찬양해왔기에, 그 뛰어난 예술성과 상세한 모습이 오늘날 우리에게까지 면면히 전승되어 내려온 것이다. 그중에 특히 BC 3세기 초의 시인 포시디포스Posidippos(마케도니아에서 태어난 신 코메디 시인New Comedy poet)가 우리에게 빼어난 해학적인 묘사를 전한다. 살아 숨쉬는 카이로스 조각상이 지나가는 나그네와 대화하는 형식으로 전개되는 이 시는 이렇게 시작한다.

나그네: 그대는 누구이며, 어떤 조각가가 그대를 창조했느뇨?

카이로스: 내 이름은 카이로스 … 모든 것을 정복하는 시간

…

뤼시포스가 날 만들었지.

나그네: 그대는 왜 까치발을 들고 있느뇨? 발목에 달린 날개
는 또 무엇인고?

카이로스: 난 항상 날뛰어 다니니까, 바람과 함께 날아다니고

…

나그네: 손에 든 칼은 대체 무엇인고?

카이로스: 그건 내가 어느 칼날보다 더 날카롭다는 것을 뜻하는
거지.

나그네: 아~ 그리고, 그대 머리 스타일이 특이한지고 …
앞머리가 특히 긴 이유는 무엇인고?

카이로스: 그건 당연히 누가 나를 처음 만날 때 확 잡아챌
수 있게 해 주려고 …

나그네: 아니, 그런데 왜 그대 뒤통수에 머리털은 하나도 없고
대머리인고?

카이로스: 그건 말이지, 나를 한번 지나치면 아무리 나를 붙
잡고 싶어도 뒤에서는 절대로 붙잡을 수 없게 하려
고 그런 거지. 바로 당신 같은 사람들한테 교훈을
주기 위해 조각가가 나를 만들어서 이렇게 대문
앞에 세운 것이라네.

(참조 정보: www.kairotopia.com)

뤼시포스의 원작인 카이로스 동상 자체는 아쉽게도 현재 잔존하지 않지만 우리에게 전해진 이러한 문헌들과 후기 그리스·로마시대 비석 등에 양각된 모습에서 카이로스의 원래 모습을 이렇게 재현할 수 있는 것이다.

금빛으로 찬란한 카이로스의 꽃다운 모습은 지나가는 사람들의 감탄을 금치 못하게 하였다. 공 위에 한 발끝으로 균형을 잡고 있는 모습은 그만큼 카이로스가 날렵하다는 의미이다. 게다가 손에 들고 있는 날카로운 칼날 위에 저울까지 올려놓아 밸런스를 잡고 있는 기이한 포즈를 이와 같이 거뜬히 취하는 모습을 일별하는 순간, 우리는 카이로스가 실은 얼마나 교묘한 개념인지 곧바로 느낄 수 있다. 아슬아슬한 균형을 힘들게 잡고 있는 카이로스는 그가 상징하는 "적절한 때"가 그만큼 아슬아슬하고 잡기 힘든 것임을 의미한다. 카이로스가 우리에게 다가오는 것을 알아볼 수만 있다면, 그 긴 앞머리를 확 낚아챌 수 있으련만 … 가장 적절한 기회라는 것은 그만큼 알아보기 힘들기 때문에, 수많은 사람들이 그의 대머리 뒤통수만 바라보며 안타깝게 놓친 기회를 한탄하는 것이 아닐까? 지금 우리가 흔히 일상생활에서 말하는 "타이밍이 전부다"라는 속언조차 이 카이로스의 중요성을 여지없이 나타내주는 것이다.

고대 그리스인들의 일상에서 카이로스가 다스리는 영역은 한없이 넓었다: 고대 그리스의 소피스트Sophist들이 그렇게도 중시하는 레토릭(Rhetoric: 연설의 기술)에서도 카이로스는 가장 중점적인 역할을 하였다. 올림픽 게임에서는 운동선수들이 경기 전에 카이로스에게 제물을 바치며 기도를 하였다. 그들에게는 카이로스의 순간이야말로 승패의 관건이었기 때문이다. 히포크라테스의 의학 문헌에 수시로 등장하는 카이로스는 바로 이 현상적인 치료의학을 가능하게 하는 주인공이다. 더욱 중요한 점은 이 카이로스야말로 원칙적으로 배울 수

이 조각상은 필자가 BC 3세기 초의 시인 포시디포스의 기술에 의거하여 지금은 전하지 않는 뤼시포스의
카이로스 신의 형상을 3D로 재현한 독창적인 작품이다(데이브 코르테스와 함께). The Lysippan Kairos 3D
© SeungJung Kim and Dave Cortes 2012.

없는 개념이라는 것이다. 연설가는 관중에 따라 어떠한 말을, 정확하게 어느 시점에 어떻게 해야만 자지러지는 웃음을 터뜨리게 할 수 있는지, 운동선수는 그 발을 언제 어느 지점에 어떻게 디뎌야 가장 멀리 뛸 수 있는지, 의사는 환자의 성별과 나이에 따라 어떤 병에는 어떤 약을 언제 얼마나 먹여야 치료할 수 있는지, 등등의 문제들이 모두 카이로스가 다스리는 일이었다. 그런데 각각의 경우가 너무나도 다양하기 때문에 규칙을 배워서 적용하는 방법으로는 도저히 이 카이로스를 터득할 수 없고, 오직 오랜 경험과 연습으로만 즉각적으로 정복할 수 있다고 하였다.

플라톤이 이렇게 말하였다: "인간세에서는 카이로스*kairos*와 튀케*tyche*,

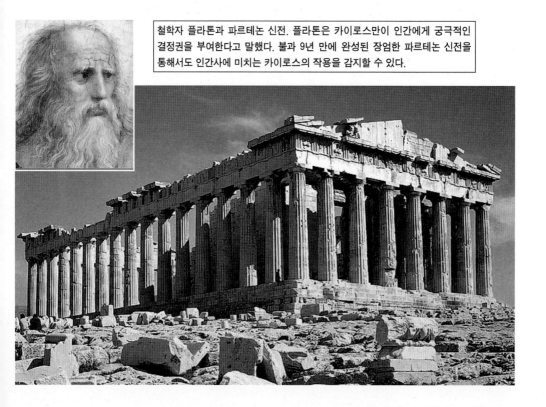

철학자 플라톤과 파르테논 신전. 플라톤은 카이로스만이 인간에게 궁극적인 결정권을 부여한다고 말했다. 불과 9년 만에 완성된 장엄한 파르테논 신전을 통해서도 인간사에 미치는 카이로스의 작용을 감지할 수 있다.

한국인이 캐낸 그리스 문명

τύχη(운명이나 행운을 나타내는 말인데 대부분 긍정적 의미로 쓰인다good luck. 4세기 부터 컬트의 대상이 되었다) 이 두 가지 신이 모든 일을 다스린다"(*Laws* 709b). 튀케는 찬스의 신이다. 그러므로 이 튀케를 우연, 혹은 운, 혹은 운명이라고 말할 수 있다. 다시 말하면, 인간의 삶에 일어나는 모든 일은 운에 따라 생겨난다. 기회가 생길 때 그 기회를 제대로 잡아야하고, 그에 따라 승부가 판결난다는 것이다. 운이 없으면 기회가 안 생기고, 기회가 생겨도 잡지 않으면 무의미하지 않은가? 튀케가 인간의 힘으로는 조정할 수 없는 우연적 현상이라면, 카이로스 는 반대로 인간의 능력과 노력을 상징한다. 즉, 오직 카이로스만이 우리에게 궁극적인 결정권을 부여한다. 인간의 이러한 선택의 자유 또한 고대 그리스의 민주주의Greek democracy의 핵심이었다. 그러므로 우리는 주저 없이 카이로스 라는 개념이야말로 BC 5세기 그리스 문명의 중심사상이라 말할 수 있다. 민주 의 토대를 이룬 휴매니즘의 가장 아름답고 혁명적인 표현이라고 공언할 수 있는 것이다.

고전적 그리스 문명은 로마시대를 거치고 중세기로 접어들면서 형해화되고, 교조화되었고 그 발랄한 정신이 많이 잊혀져갔다. 지금 우리가 그나마 알고 있 는 것들조차 본래의 모습 그대로 우리에게 고스란히 물려져 내려온 것이 아니 다. 고전문명을 처음으로 되찾았다는 르네상스시대의 많은 문학과 철학문서 등이 아랍권 문화를 거쳐 여러 번 재번역이 되었다는 사실을 흔히 망각하고 있 다. 그렇기 때문에 우리가 생각하는 고대문명과 언어는 현대시점에서 대부분 재구성이 된 것이라고 해도 과언이 아니다. 19세기경부터 점차로 고고학적인 발 견이 시작되었고 고문서 연구가 축적되면서, 고대문명에 대한 이해가 폭넓은 지평을 획득하게 되었다. 고문명의 이해는 21세기부터 오히려 그 본질로 진입 할 수 있는 다양한 루트를 확보할 수 있다고 말할 수 있을 것이다.

희랍어 문서들과는 달리 로마시대의 라틴어 문서에는 카이로스라는 이름이 직접 등장하지 않고, 템포리스Temporis, 또는 오카지오Occasio라는 표현으로 바뀐다. 즉 로마시대에는, 시간의 신 또는 기회의 개념으로 번역된 것이다. 다시 말하면 결국 카이로스라는 청소년은 그냥 단순히 시간이라는 개념에 동화되거나, 아예 "기회"라는 개념 자체로 탈바꿈해버린 것이다. 게다가 로마시대의 오카지오는 여신이었다. 그 반짝하는 찰나의 시간을 상징하는 카이로스라는 청년은, 시간의 개념으로서 흐로노스와 쌍벽을 이루었던 그 영화를 상실했고, 인간의 모든 문화를 둘러싼 그런 중대한 역할에서 차츰 주변적인 인물로 잊혀져갔던

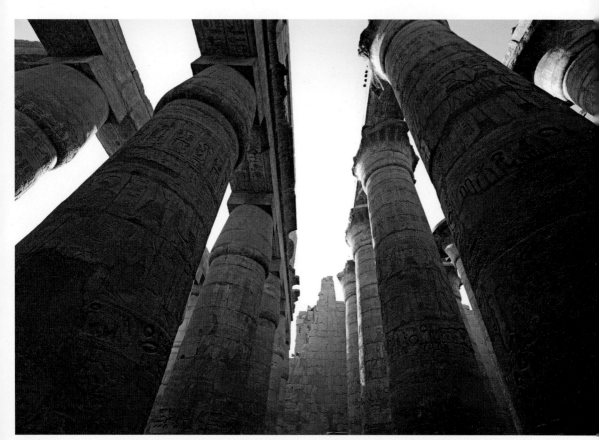

카르나크 신전은 수백 개의 거대한 원형 돌기둥 위에 정교한 파피루스 꽃받침 문양을 장식했다. 고대 이집트의 이러한 건축양식은 그리스의 이오니아식, 코린뜨식 건축양식에 심대한 영향을 끼쳤다.

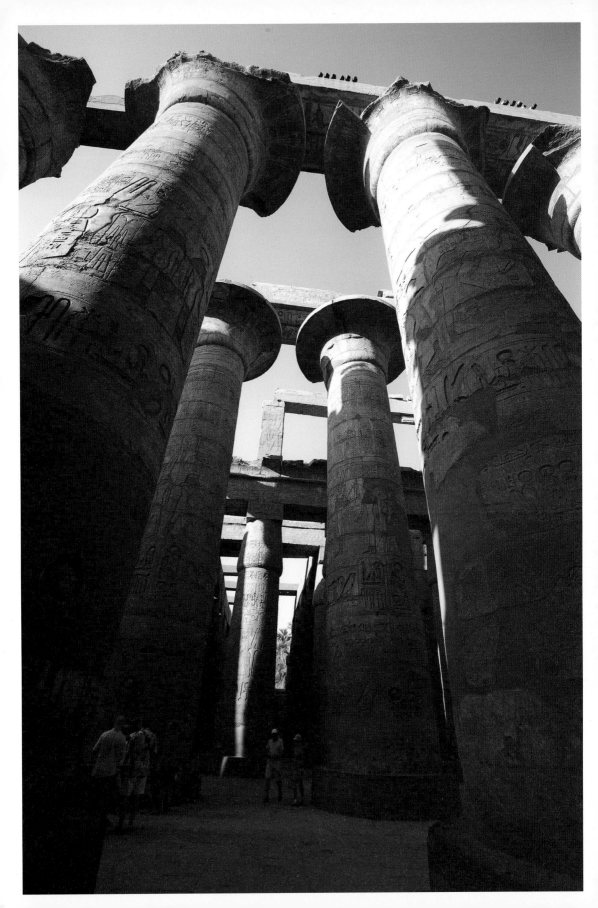

것이다. 카이로스가 뒤쳐지면서 흐로노스가 시간의 유일한 개념으로 그 자리를 독차지하게 된 것이다. 그 바람에 서양문명에 결정적인 역할을 한 체계적인 과학적 사고가 발달할 수 있는 계기가 생겨났을지도 모른다. 영문의 모든 시간에 관련된 용어가 "흐로노-"(chron: 영어로는 "크로노"라고 발음한다)라는 어근을 사용할 뿐이며(e.g., chronology, chronometer, chronicle, etc.), 카이로스*kairos*를 어원으로 둔 시간에 관련된 용어는 하나도 없다는 사실만 보아도, 흐로노스의 모노폴리는 그만큼 분명하다. 어떻게 보면 20세기에 들어서서 카이로스와도 같은 현상학적이고 주관적 시간을 되찾기 위해서는 고차원의 체계적인 현대물리학이 발전되었어야 했을지도 모른다. 흐로노스적 시간에 바탕을 둔 뉴턴의 물리학의 기초가 없이는 아인슈타인도 존재하지 않았을 것이므로, 카이로스는 그간 어차피 잊혀져있었어야만 했을지도 모른다. 카이로스를 20세기에 와서 되찾기 위해서 카이로스는 잊혀져있어야만 했다는 이 역사적인 아이러니를 우리는 어떻게 이해해야 할까? 물레방아가 돌아가듯 반복되는 이러한 역사의 패턴에, "롱듀레long durée"라는 다른 차원의 시간개념, 혹은 주기적인cyclical time concept 시간개념이 도입되어야 하는 것은 아닐까?

역사를 바라보며 우리는 많은 것을 배운다. 그러나 인류문명의 발달과정이 일직선상에서 한 방향으로만 흘러간다는 생각 자체가 너무도 단순하고도 유치한 낙관론의 소산이다. 역사라는 장에는 수많은 것들이 즉각적으로 사라지고 또 나타난다. 또 잊혀지고 되살아나기도 한다. 그것을 하나의 흐로노스의 실로 꿰어낼 수는 없다. 정보통신의 시대에 사는 우리는 인간세의 모든 것을 기록하고 보존할 수 있다고 오만한 착각을 하기도 한다. 그러나 우리가 확신할 수 있는 삶의 방식은 오직 카이로스일 뿐이다. 지금 바로 이 시간에 충실한 삶, 우리가 숨쉬는 순간순간이 모두 과거 현재 미래가 몽땅 담긴 카이로스의 찰나일

뿐이다. 우리는 그 카이로스의 삶을 살아야 한다. 우리 코리아의 역사는 너무도 카이로스, 그 결정적 타이밍을 잃어버릴 때가 많았다. 백제라는 대해양제국의 멸망도, 고구려의 멸망도, 발해의 멸망도, 위화도 회군도, 삼전도의 비극도 조금만 더 정확하게 카이로스를 포착했더라면 방지할 수 있었다. 더구나 해방 후 대한민국의 역사는 너무도 중요한 카이로스를 계속 상실해온 측면이 있다. 이제 우리는 우리 민족의 카이로스를 주체적으로 회복해야 할 그 "때"에 서있는 것이 아닐까?

제 3 장

영웅이야기: 죽음의 소나타

2016년 4월 21일, 미국 팝의 전설이라 불리는 프린스Prince, 1958~2016가 57세의 나이로 돌연 사망했다는 소식이 들려왔다. 예상치 못했던 그의 갑작스런 죽음은 국내외의 수많은 음악 팬들에게 큰 충격을 주었으며, 불명의 사인 또한 사람들로 하여금 더욱 그의 죽음을 절절히 애도하게 하였다. 전설적인 마이클 잭슨Michael Jackson, 1958~2009이 상업적인 팝계의 제우스Zeus 신과 같은 존재였다면, 신비로운 중성의 이미지를 지닌 프린스는 언더그라운드 뮤직underground music의 왕자, 즉 제우스 신의 아들, 지하세계를 넘나들며 성性적인 경계도 가로지르는 디오니소스Dionysos와도 같은 존재라고 할 수 있다. 미국 대통령 오바마도 프린스의 죽음에 부쳐 "오늘은 이 세계가 창조적 아이콘을 잃은 날"이라는 공식 스테이트먼트로 애도하였고, 미 전역에 프린스의 추모물결이 넘실댔다. 프린스의 죽음이 알려진 지 불과 며칠만에 그의 앨범이 백만 장이나 팔렸고, 전국 곳곳의 영화관에서는 "퍼플 레인*Purple Rain*"(1984년 프린스가 주인공으로 등장하며, 아카데미영화제에서 작곡상도 받은 가장 대표적인 히트 영화)을 방영하기 시작하였다. 그의 부음을 듣고 며칠 뒤에 나도 오랜만에 동생 그리고

몇 명의 친구들과 함께 "퍼플 레인"을 보러 근처 영화관에 들렀다. 19살에 첫 앨범을 작곡하고 제작한 이 음악천재의 앳된 모습을 거대한 화면으로 대면하는 순간 나도 모르게 가슴이 뭉클했다. 영화가 끝날 때까지 마치 그의 대형 콘서트장에 와있는 듯이 착각할 정도로, 히트곡이 나올 때마다 따라부르는 팬들로 가득한 영화관은 그야말로 노스탤지아와 추모의 정이 뒤엉켜 들끓는 감격의 도가니였다.

　하물며 프린스의 고향이자 본거지인 미네아폴리스Minneapolis는 어떠하였을까. 미국의 상업적인 중도시로 알려져있는 미네아폴리스는 많은 연예인들을 배출하였지만, 그들은 모두 한결같이 뉴욕이나 LA, 또는 파리 같은 세련되고 휘황찬란한 대도시로 떠났다. 반면에 프린스는 끝까지 고향을 떠나지 않고 이곳에 남아 활동해왔으므로, 사람들이 이를 추켜세우며 흔히 미네아폴리스를 "프린스의 도시"라고 부르기도 한다. 사망소식을 듣고 수많은 팬들이 줄을 이어 프린스의 저택, 이른바 페이즐리 파크Paisley Park라고 불리는 거대한 스튜디

한국인이 캐낸 그리스 문명

오 컴플렉스를 찾아와 보라색 화환과 추모의 꽃다발을 바치며 애도하였다. 그리고 프린스로 인하여 유명하게 된 "퍼스트 애비뉴First Avenue"라는 역사적인 콘서트 클럽은 팬들이 순례하는 성지가 되고 있다. 더욱 신기한 것은 바로 프린스 저택의 비밀 금고를 열어보았더니 전성기때 녹음해놓은 미발표곡들로 가득하였는데, 그 분량은 앞으로 100년 동안 해마다 새 앨범을 낼 수 있을 정도로 많았다는 소식이다. 그렇다면 프린스는 진정으로 사후에도 살아 숨쉬는 레거시legacy를 계속 생산하게 된다. 이를테면 그 어느 뮤직 아이돌도 따라갈 수 없는 존재, 문자 그대로 불사불멸의 존재로 거듭나게 된 것이다.

프린스의 이야기는 결코 단발적인 예가 아니다. 이는 고대 그리스 문명의 영웅 숭배 관습과 상통하는 현상으로, 우리 사회에서도 종종 볼 수 있다. 히어로hero라 하면 고대로부터 오늘날에 이르기까지 다양한 종류의 "영웅"을 지칭하며 여러 가지 뜻을 함축한다. 한 평범한 이야기의 주인공도 히어로라고 불리는 반면, 디씨 코믹스DC Comics와 마블 코믹스Marvel Comics가 쏟아내고 있는,

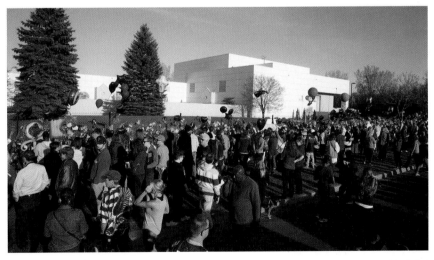

프린스Prince의 사망소식과 더불어 미네소타 주에 있는 그의 저택 페이즐리 파크Paisley Park를 찾아와 애도를 표하는 수많은 팬들(2016. 4. 21).

현금 폭발적인 인기를 끌고있는 슈퍼맨, 배트맨 등 우주를 지키는 슈퍼히어로들Superheroes도 이에 속한다. 물론 일반적으로 볼 때 프린스와 같은 뮤직 아이콘보다는 슈퍼맨과 배트맨 같은 캐릭터들이 당연히 고대 그리스 신화를 치장했던 헤라클레스와 같은 영웅들에 대응하는 존재라고 생각될지 모른다. 그러나 제1장에서 지적했듯이 고대 그리스인들의 "역사/신화"의 관념은 우리가 생각하는 양분되는 상대적 개념이 아닌, 오히려 상통하는 같은 선상에 놓여진 개념이다. 현대의 슈퍼히어로는 엄밀하게 허구의 픽션 인물이라는 전제하에 인식된다는 점에서 고대 그리스의 영웅들과 전적으로 다르다. 또한 슈퍼히어로는 대중을 위해 자기희생정신을 발휘하는 구세주와 같은 정체로서, 고대 그리스의 영웅의 패턴과는 다른, 소테르Soter적인 기독교 구원론으로 충만되어 있는 미국전형의 모델이다. 그러므로 엄격히 말하자면, 프린스와 같은 실제의 인물이 고대 그리스의 영웅의 개념과 더욱 부합한다. 특히 그리스 전역에 존재하였던 역사적인 인물들이 신화적인 영웅을 모델로 삼아 영웅으로 추대되었다는 점을 고려할 때 더욱 그러하다.

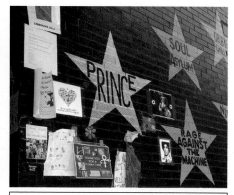

프린스의 영화 퍼플 레인(*Purple Rain*, 1984)으로 유명해진 전통 깊은 콘서트 홀 퍼스트 애비뉴First Avenue의 벽에 이름 모를 스트리트 아티스트가 어느새 프린스의 별을 금색으로 칠해 놓았다(2016. 5. 5).

여기서 특별히 주목할 점은 영웅을 만드는 과정에서 죽음이 하는 역할이다. 왜 2016년 4월 마지막 주 빌보드, 탑10 앨범 중 5개나 프린스의 앨범이라는 진기록이 나왔으며, 바로 사망 전 주에 고작 오천 장의 앨범을 팔았던 그가 죽음과 더불어 며칠만에 백만 장을 팔았을까? 죽음이 가져오는 현상이 영웅의 정체에 있어서 도대체 무슨 의미를 함축

하는 것일까? 그리스 신화의 영웅 중에 영웅, 트로이 전쟁의 빛나는 전사 아킬레우스Achilleus의 이야기가 그 무엇보다도 전형적인 예다. 아킬레우스의 어머니 테티스Thetis가 한 유명한 예언이 호메로스의 『일리아드』에 전해진다. 여신 테티스는 아들이 영웅이 되기 위한 조건을 제시하는데, 여기서 죽음 자체가 필수적인 요인이라 해도 과언이 아니다. 궁극적인 영광, 클레오스kleos를 이루기 위해서 아킬레우스는 자신의 죽음이 예언된 전투를 택할 수밖에 없었다. 아무리 한때의 죽음이 영원한 클레오스를 가져온다 할지라도, 확실히 보장된 순조롭고 오랜 삶을 포기하는 것은 쉽지 않은 선택이었다. 그러나 이 선택조차 결코 대의를 위한 희생정신에서 비롯된 것이 아니었고, 개인의 영광과 사랑하는 동료의 살해로 인하여 불타오른 복수의 심정, 즉 아킬레우스의 신적인 분노menis에서 비롯된 것이었다. 사실 이러한 아킬레우스의 과장된 분노 자체가 『일리아드』 전편의 주제라고 해도 과언이 아니다.

흔히 영웅이라 함은 보통 사람들과 구별이 되는 무언가 특출한 성격을 지닌 인물을 말한다. 그 뛰어난 성격이 무엇인가에 따라 영웅의 정의 또한 달라진다. 현대사회에서는 통념으로 희생정신이 가장 대표적인 현대영웅의 조건이라고 한다면, 고대 그리스시대 영웅의 필수조건은 그와는 전혀 무관하다. 이는 바로 대부분의 영웅이 정의 그대로 반신반인hemi-theoi, 즉, 부모 한쪽이 신이나 여신이고, 다른 한쪽이 인간이라는 것이다. 그리고 이 반인의 조건은 곧 죽음을 필수 전제로 하는 반면에, 반신의 조건은 초인적인 특성을 영웅에게 부여한다. 아킬레우스는 그리스의 가장 뛰어난 전사로 알려져 있었고, 제우스 신의 아들 헤라클레스는 초인적인 힘을 과시하는 인물이었다. 또 제우스의 딸 헬레네Helene는 "천 척의 군함을 출동시킨 얼굴a face that launched a thousand ships"이라는 명성을 얻게 된 절세의 미녀였다. 스파르타Sparta의 왕비였던 그녀가

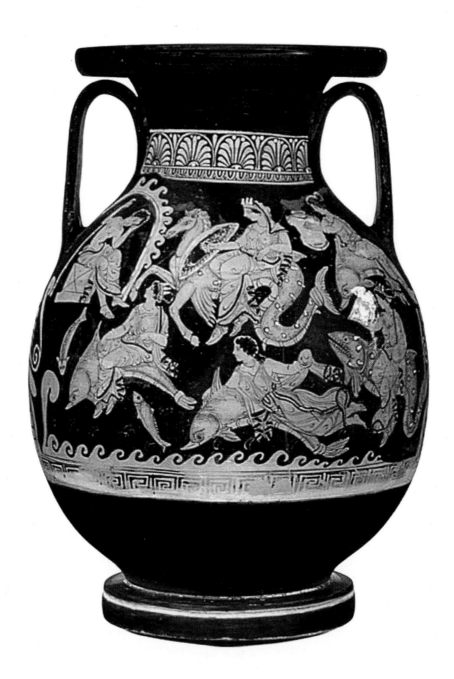

한국인이 캐낸 그리스 문명

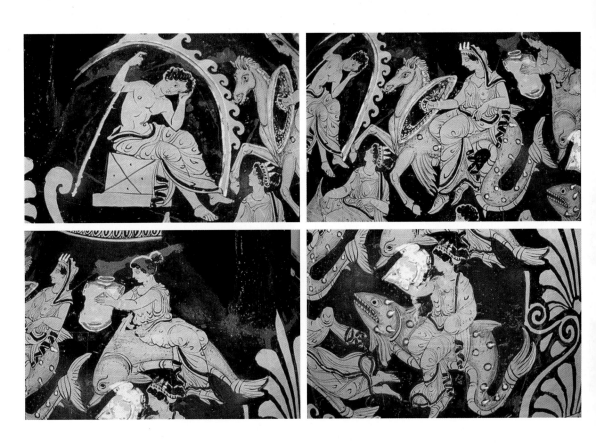

이태리 남단의 그리스 식민지에서 발견된 도기화(BC 5세기 말). 아킬레우스Achilleus가 왼쪽 상단에서 죽은 파트로클로스Patroklos를 애도하며 앉아있다. 싸우기를 계속 거부했던 아킬레우스는 이제 선택의 여지가 없이 복수를 위해 싸울 수밖에 없다. 그의 어머니 물의 여신 테티스Thetis가 해마를 타고 네레이드Nereid 자매들과 함께, 공예의 신 헤파이스토스Hephaistos가 만든 신의 갑옷, 방패, 헬멧, 무기 등을 바다 건너 아들에게 전달하는 이 그림장면들은 모두 『일리아드』에 기술되어 있는 장면이다.

새파랗게 젊은 트로이의 왕자 파리스Paris와 눈이 맞아 달아난 결과가 바로 그 전설적인 십 년의 처참한 트로이 전쟁을 일으켰다는 것은 그만큼 그녀가 형용할 수 없는 신적인 아름다움을 지녔다는 것을 의미한다. 그리고 그 초인적인 특성 자체로도 충분히 영웅으로서 숭배의 대상이 되었고, 그들의 도덕적인 성격이나 행동은 2차적인 요인이었다. 그리하여 헬레네가 남편을 버리고 도망치는 "몹쓸 짓"을 했다는 것은 신기하게도 그녀가 지닌 초인적인 아름다움에 비하면 대수롭지 않게 여겨진 듯하다. 오히려 그녀의 미가 그만큼 세상에 크나큰 영향을 끼쳤다는 것만으로도 수많은 그리스의 여성들은 헬레네를 영웅으로 받들고 그녀에게 공물을 바치며 숭배의 대상으로 삼았던 것이다. 사실 엄밀히 말하자면 헬레네의 행동은 그녀 자신의 잘못은 아니지 않는가? 헬레네의 기구한 운명은 이미 세 여신들 사이에 벌어진 하찮은 말다툼에서 비롯되었다. 제우스의 부인인 헤라Hera, 지혜로운 전사들의 여신 아테나Athena, 그리고 사랑의 여

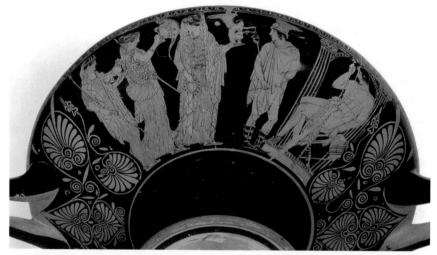

그리스의 도기화(BC 5세기 초) 술컵인 퀼릭스*kylix*의 모양. 파리스의 판결Judgment of Paris이 주제이다. 왼쪽에서 부터, 사자를 든 헤라 여신Hera, 투구를 든 아테나Athena, 그리고 에로스Eros를 손에 든 아프로디테Aphrodite, 이 세 여신이, 헤르메스Hermes를 따라 옥좌에 앉아있는 파리스Paris왕자를 찾아간다. 하프를 쥐고 있는 파리스는 목동으로 자랐고, 아프로디테가 오른손에 든 화관은 그가 승자임을 암시한다. (Berlin Antikenmuseen F2536).

신 아프로디테Aphrodite 사이의 경쟁에서 가장 아름다운 여신을 뽑아야 하는 역할을 맡게 된 인물이 공교롭게도 파리스였다(파리스의 심판 "The Judgment of Paris"). 물론 그는 순진한 목동답게 자신에게 이 세상에서 가장 아름다운 여인을 선사하겠다는 아프로디테의 꾐에 넘어갔고, 미의 상징인 황금사과(golden apple, 혹은 불화의 여신 에리스Eris가 던진 것이라 하여 불화의 사과apple of discord라고도 불린다)는 결국 아프로디테의 손아귀에 들어가게 된다. 그녀의 수제자 헬레네, 즉 세상에서 가장 아름다운 여인은 그리하여 애초부터 파리스와 눈이 맞게 되어있었던 것이다. BC 5세기 중반의 소피스트Sophist 고르기아스Gorgias의 에세이 『헬레네를 찬송하는 글Encomium of Helen』은 웅변술을 가르치기 위한 텍스트인데, 이는 바로 처음부터 끝까지 조목조목 이유를 들어 왜 헬레네는 잘못이 없는지 듣는 이로 하여금 그녀의 결백함을 믿도록 설득시키기 위하여 쓰인 글이다.

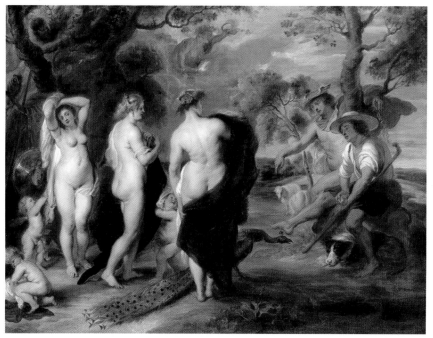

피터 폴 루벤스Peter Paul Rubens의 유화 「파리스의 판결The Judgment of Paris」(1636). National Gallery, London. 세 여신 모두 아직 목동인 파리스에게 누가 제일 아름다운지 물어보며 공물을 제시한다. 파리스 뒤에 헤르메스가 서 있으며, 파리스는 오른손 안에 황금사과를 쥐고 있다.

전설의 헤라클레스Herakles도 역시 도덕적인 모범이라는 개념과는 아주 거리가 먼 인물이다. 그는 무엇을 하든 보통인간의 범위 안에서 하는 법이 없고 좋거나 나쁘거나 관계없이 과장된 결과를 초래하는 것이 특징적이다. 헤라클레스는 새엄마 격이 되는 여신 헤라의 노여움을 샀기에(물론 이것도 절대 헤라클레스의 잘못이 아니고 남편인 제우스가 바람을 피운 탓이다) 그녀가 유도한 광란의 상태에서 아내며 자식들이며 자기 가족 전체를 살해하는 끔찍한 일을 저질렀으며, 헤아릴 수 없을 정도로 많은 자식들을 수많은 여인들로 하여금 낳게 했으며, 델포이 사원에서 신탁을 구하지 못했을 때 성물인 아폴로 신의 삼각대를 배짱 좋게 훔치려다 아폴로 신과 싸움질까지도 마다하지 않는 대담한 인물이다. 신과 인간과의 경계를 넘어서는 이러한 행위는 이른바 휘브리스(hybris: 오만이라고 보통 번역되는데, "신들의 눈 밖에 벗어나는 행위"라고 보는 것이 더 정확한 뜻이다)라고 하여 보통 천벌을 받을 만한 일이지만, 헤라클레스와도 같은 반신반인의 영웅들은 오히려 그러한 경계를 넘나들며 인간과 신의 세계를 매개하는 역할을 한다. 어떻게 보면 휘브리스적인 행동을 함으로써 그 경계를 더욱 분명하게 정의하는 것이 영웅의 본질이라 할 수 있을 지도 모른다.

아킬레우스는 트로이의 젖줄 스카만드로스Scamandros강의 수호신인 크산토스Xanthos의 노여움을 사게 되어 세 차례나 죽임을 당할 뻔했다. 그러나 다른 신들이 보다 못하여 개입해서 그는 죽음을 모면했고, 헤라클레스도 아폴로 신과의 싸움에서 물러서지 않고 뻔뻔하게도 신성한 삼각대를 빼앗아가려는 것을 제우스 신이 친히 번개를 내리쳐 중지시켜야 했다고 전한다. 그들과 같은 반신반인들은 보통 신들도 쉽게 이기지 못하는 불굴의 존재임에 반하여, 유일하게 인간인 영웅 오디세우스Odysseus(꾀가 특출난 것으로 유명한 전설의 이타카Ithaca의 왕)는 반신의 영웅들과는 달리 휘브리스를 저지른 대가를 아주 톡톡히 치른다.

한국인이 캐낸 그리스 문명

그것도 아킬레우스나 헤라클레스와의 행동과는 비교가 안 될 정도로 가벼운 찰나의 실수였는데도 과도한 결과를 초래한다. 이는 호메로스의 『오디세이』에서 가장 유명한 에피소드, 오디세우스가 퀴클롭스Cyclops의 동굴로부터 탈출하는 이야기에서 비롯된다. 십 년간의 전쟁이 드디어 막을 내리고 고향인 이타카를 향해 항해를 하다가 표류중에 도착한 섬이 바로 외눈의 거인 폴리페모스Polyphemos가 사는 곳이었고, 그의 동굴 속에 포로가 된 오디세우스는 폴리페모스의 저녁밥이 되고 있는 선원들과 탈출을 하기 위해 꾀를 짜낸다. 술을 만들어 먹여 곯아 떨어져있는 거인의 외눈을 찔러서 장님으로 만들어 놓고, 냄새를 가리기 위하여 한 명씩 양들의 배 밑에 매달려서 이동하며 더듬거리는 장님 거인의 손길을 무사히 피하여 동굴 밖으로의 탈출에 성공한다. 그 동안 오디

스페를롱가Sperlonga 동굴의 센터피스인 오디세우스Odysseus와 폴리페모스Polyphemos의 조각상. 술을 마셔 곯아 떨어진 폴리페모스의 외눈을 오디세우스와 그의 선원들이 찌르려는 순간을 포착했다. 스페를롱가 동굴은 로마황제 티베리우스Tiberius, BC 42~AD 37가 동굴 안에다가 지어놓은 호화로운 만찬장이다. 이 동굴은 AD 26년에 무너졌는데, 1957년에 발견되어 전시장으로 다시 꾸며졌다.

세우스는 폴리페모스에게 자신의 이름이 "아무도 아니"(nobody)라고 말해주었기 때문에, 오디세우스에게 찔려 장님된 눈을 부여잡고 고통으로 신음하는 폴리페우스의 모습을 본 다른 퀴클롭스들이 누가 그랬냐고 물어도 폴리페모스는 "아무도 아니"라고 대답할 수밖에 없었고, 모두 안타까워하며 "자기 잘못이니 할 수 없네"라며 혀를 쯧쯧 차는 동료들의 반응에 그는 얼마나 분통이 터졌을까! 그런데 이 광경을 멀리서 바라보며 떠나는 오디세우스는 결정적인 찰나에 오만의 죄를 저지르고 만다. "다음에는 누가 물어볼 때 오디세우스가 너를 이렇게 했다고 말하거라!"라고 당당하게 소리치며 배를 타고 멀어져 가는 동안, 폴리페모스는 자신의 아버지인 바다의 신 포세이돈Poseidon에게 분노에 찬 간절한 복수의 기도를 올린다. 그래서 결국 오디세우스는 이타카에 돌아가지 못하고 십 년 동안 방랑하는 운명을 맞이하게 된다. 바로 포세이돈의 노여움 때문이다.

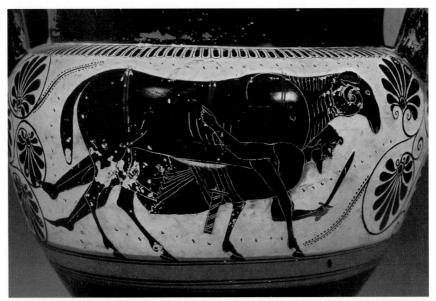

그리스 도기화: 술을 담는 크라테르krater의 모양(BC 6세기 말). 양의 배 밑에 매달려 폴리페모스Polyphemos의 동굴에서 탈출하는 오디세우스Odysseus. 바탕 글씨는 해학스럽게도 아무런 뜻이 없는, 글을 읽지 못하는 아티스트가 그럴듯하게 만든 것으로 추정된다.

한국인이 캐낸 그리스 문명

호메로스의 대서사시『일리아드』와『오디세이』는 여러모로 그리스 역사상 가장 중요한 문학작품이라 해도 과언이 아니다. 이 두 작품의 주인공인 아킬레우스와 오디세우스 또한 가장 전형적인 에픽 히어로epic hero이다. "에픽 히어로"라 함은 많은 고대 문화들의 전통적인 대서사시의 장르에 등장하는 주인공인 영웅을 지칭한다. 인도의 크리쉬나Krishna와 메소포타미아Mesopotamia의 수메르Sumer 지역에서 나온 길가메시Gilgamesh 등과 같은 영웅들이 이에 속한다.『일리아드』와『오디세이』를 비교하여 볼 때, 그 내용과 구조, 그리고 에픽 히어로인 두 주인공의 정체와 본성이 명확히 대조되는 양식을 띤다. 우선『일리아드』는 트로이 전쟁중에 일어난 일을 중점으로 다루며『오디세이』는 전쟁이 모두 끝난 이후에 한 영웅의 귀향nostos 이야기를 다룬다. 두 서사시 모두 간접적으로는 십 년 동안 일어난 이벤트를 다루지만 둘 다 모두 함축된 시간의 구조를 보인다.『일리아드』는 전쟁이 시작된 지 벌써 십 년 가까이 된 어느 날을 시점으로 한, 거의 전쟁이 끝나갈 무렵 아킬레우스를 주인공으로 한 흥미진진한 이야기를 집중적으로 전한다. 처음에는 아킬레우스가 미케네의 왕 아가멤논Agamemnon에게 첩을 빼앗긴 김에 분통이 터져 그를 위해 싸우기를 거부하지만

그리스의 도기화(BC 5세기 초) 술컵인 스퀴포스skyphos의 모양. 아킬레우스Achilleus의 텐트를 찾아온 프리아모스Priam가 아들의 시신과 교환할 공물을 바치며 카우치에 기대어 누운 아킬레우스를 향해 애걸한다. 고기덩어리들이 걸린 상 밑에 내팽겨쳐진 헥토르Hektor의 시신은 아직도 무참하게 피범벅이 되어 있다.

결국은 그의 친구이며 동반자인 파트로클로스Patroklos가 트로이의 왕자 헥토르Hektor 손에 죽는 것을 계기로 광적인 살인마와 같은 모습으로 변신한다. 그의 초인적인 분노는 수두룩하게 쌓인 적의 시체들로도 삭히지 못하고, 불타는 복수심에 겨워 트로이의 영웅 헥토르를 처참하게 살해하고 그의 시신을 훼손하게 된다. 그러나 결국에는 어둑한 밤을 타고 아킬레우스의 텐트를 몸소 찾아온 트로이의 왕 프리아모스Priam에게 그를 죽이기는커녕 그의 아들의 시신을 돌려준다. 새삼 아킬레우스의 불타오르는 분노가 연민의 정으로 전환되는 것으로 『일리아드』는 막을 내린다.

『오디세이』도 십 년의 방랑이 매듭지어질 즈음에, 오디세우스가 20년 동안 떠나있던 이타카의 왕실의 상황을 소개하면서 시작한다. 이제 어른이 되어버린

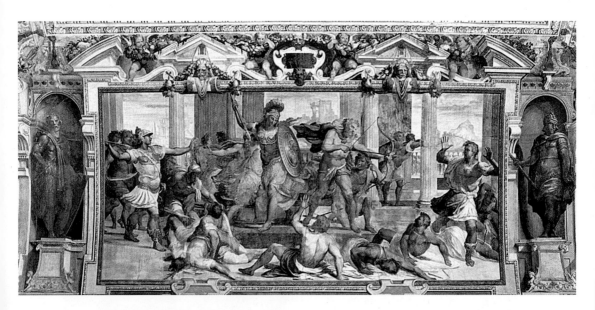

이탈리아의 역사화가인 카스텔로Giovanni Battista Castello, 1509~1569가 제노아Genoa 근교의 빌라Villa Pallavicino Delle Peschiere 살롱 천장에 그린 프레스코fresco(1560년 작). 오디세우스가 이타카에 돌아와 결정적인 순간에 궁전에 눌러앉은 청혼자들을 모조리 죽이는 장면.

아들 텔레마코스Telemachos가 아버지의 생사여부를 조사하기 위해 어머니 페넬로페Penelope의 곁을 잠시 떠난다. 그러나 『일리아드』는 한 달 정도의 짧은 시간에 일어난 일을 순서대로 다루는 반면, 『오디세이』는 플래시백의 형식으로 십 년 동안의 오디세우스가 방랑한 일들을 모두 다룬다. 그리고 『일리아드』는 아킬레우스가 전사하고 트로이가 멸망하는 전쟁의 결말을 전혀 다루지 않지만, 『오디세이』는 그토록 기다리던 오디세우스의 귀향이 카타르시스적인 결말로 종결된다. 방랑자 노인으로 가장하여 돌아온 오디세우스가 페넬로페의 구혼자들과 하는 결정적인 활쏘기 경기에서 드디어 정체를 드러낸다. 오디세우스 이외에는 아무도 당길 수 없었던 그 활을 성공적으로 당기면서 구혼자들을 물리치는 장면은 언제 다시 읽어도 참으로 통쾌하기 그지없다.

『오디세이』의 결말은 영웅의 성공적인 귀향만큼 정절을 지킨 페넬로페의 고결함을 주제로 한 내용이다. 더욱 흥미로운 것은 페넬로페의 이야기와 헬레네의 이야기가 뚜렷하게 대조가 된다는 점이다. 페넬로페는, 남편이 있어도 외간 남자와 달아난 헬레네와는 정반대로, 남편이 없는 동안에도 결혼을 청하러 온 구혼자들을 꾀로 지연시키며 남편을 끝까지 기다렸다. 페넬로페는 시아버지의 장례 수의를 먼저 짜야 한다는 핑계로 4년 동안 낮에 짠 것을 밤에는 다시 풀어가며 재혼의 결정을 지연시킨다.

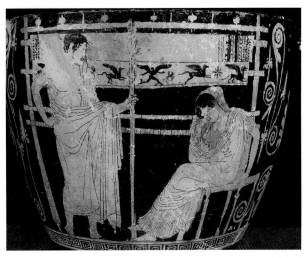

그리스의 도기화(BC 450~440) 술컵인 스퀴포스skyphos의 모양. 페넬로페 Penelope가 베짜는 틀 앞에서 아들과 함께 남편을 기다리는 포즈를 취한다. 졸라대는 청혼자들의 끊임없는 요청을 그녀는 베를 몇년 동안 짜고 풀고 하면서 대답을 지연시켰다.

즉 남편의 영리함과 상통하는 페넬로페의 꾀로 인해 그녀에게도 남편 못지 않는 클레오스(궁극적인 영광)를 가져온다. 반면에 헬레네의 클레오스는 그녀의 신성한 아름다움 자체라고 할 수 있다. 트로이가 멸망하면서 그녀의 남편, 스파르타의 왕 메넬라오스Menelaos는 아내를 찾으면 기어코 죽이겠다고 굳건한 결심을 했건만, 그녀를 십 년 뒤에 다시 본 그 운명적인 순간에 증오의 마음이 확 수그러들어 다시 그녀를 아내로 받아들였다고 한다(비극의 작가 유리피데스 Euripides는 농담조로 그녀가 옷을 들쳐 맨가슴을 보여주어 그의 마음을 바꾸었다고 전한 다). 그리고 그들은 스파르타로 돌아가 왕과 왕비 노릇을 하면서 오랜 부와 영광 을 누리며 어진 통치를 했다고 전한다. 이렇게 메넬라오스의 마음이 변하는 이야 기가 희한하게도 그리스 도기에 자주 보이는 주제이고, 가끔 해학적인 표현도 보인다. 그 유명한 파르테논 신전에도 이 이야기가 표현되어 있다. 여기서 헬레네

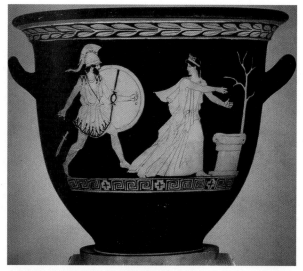

그리스의 도기화(BC 450~440) 술병인 크라테르*krater*의 모양. 스파르타의 왕 메넬라오스Menelaos가 도피한 아내인 헬레네Helene를 발견하고 죽이 려다가 그녀의 아름다움에 다시금 반하여 칼을 내팽겨치고 대신 그녀를 쫓아간다. 옷이 풀어져 오른쪽의 맨몸이 들어난 헬레네는 신성한 제단 쪽으로 피하려 하고 있다.

옆에 그녀의 수호신 아프로디테가 보이는 것도 물론 우연이 아닐 것이다.

　두 서사시의 주인공인 아킬레우스와 오디세우스! 이 두 영웅도 클레오스라는 측면에서 크게 다를 바 없다. 반신반인 아킬레우스는 누구에게도 지지 않는 초인적인 전사인데 반해, 거의 전체가 인간인 오디세우스(그 역시 신의 핏줄을 약간 이어받기는 했다. 증조할아버지가 헤르메스이므로 비교적 먼 조상이라 할 수 있다)는 비상한 머리를 자랑한다. 항상 꾀(*metis*: 컨닝, 기술)가 많아 모든 상황에서 빠져나올 수 있는 그는 트로이 전쟁을 이기는 데 결정적인 공헌을 한 바가 있다. 바로 트로이의 목마Trojan Horse가 오디세우스의 아이디어이기 때문이다. 결국 뒤꿈치를 제외하고는 불사의 반신반인인 아킬레우스는 그 자리에서 죽음을 택했기에 그의 클레오스를 이루었고, 인간인 오디세우스는 반대로 오랜 세월을 생존하여 성공적으로 귀향한 대가로 클레오스를 찾았다. 그렇지만 결국에는 모든 그리스의 영웅의 공통적인, 그리고 궁극적인 조건은 죽음이다. 인간으로서는 피할 수 없는 죽음의 이벤트는 오히려 영웅으로서 그 한계를 뛰어 넘을 수 있는 계기인 것이다.

　그리스 신화의 영웅으로 으뜸가는 헤라클레스의 경우를 보면 죽음이 궁극적으로는 불멸의 상징이라는 것을 이해할 수 있을 것이다. 12과업으로 유명한 헤라클레스는 평생 동안 헤라의 노여움으로 인한 과업 수행을 끊임없이 견뎌내야 했다. 그의 이름 자체도 헤라Hera와 클레오스*kleos*, κλέος의 두 가지 단어로 비롯된 것을 보면 그만큼 헤라여신 역할의 중요함을 알 수 있다. 헤라여신 때문에 수행해야 했던 과업을 통해 헤라클레스는 클레오스를 이루었다고 볼 수 있기 때문이다. 그의 죽음 또한 처참한 광경이었을 것이다. 그의 부인 데이아네이라Deianeira가 질투의 심정을 이기지 못해 히드라Hydra의 독이 묻은 옷을 사랑의 미약으로 착각하고 헤라클레스에게 전달한다. 그 옷을 입은 헤라클레스는

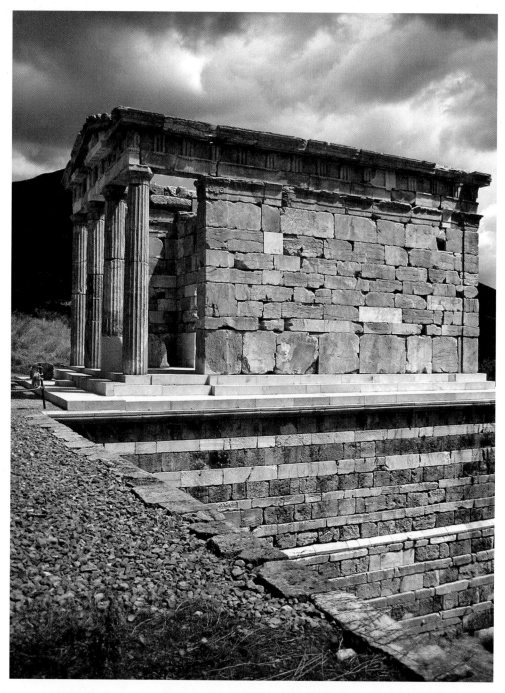

고대 메세네(Ancient Messene: 펠로폰네소스Peloponnesus반도, 스파르타 서쪽에 위치한 도시국가)의 메세니아 지역에 있는 스타디온(stadion: 달리기를 주로하는 운동경기장)에 딸려있는 히어로온(Heröon, hero shrine). 보통 히어로온은 영웅으로 추대되는 인물의 무덤mausoleum이기도 하다. 이 경우에는 사이티다이Saithidai라는 이 지역의 지도자의 패밀리 컬트 장소인 것으로 추정된다(BC 1세기경).

한국인이 캐낸 그리스 문명

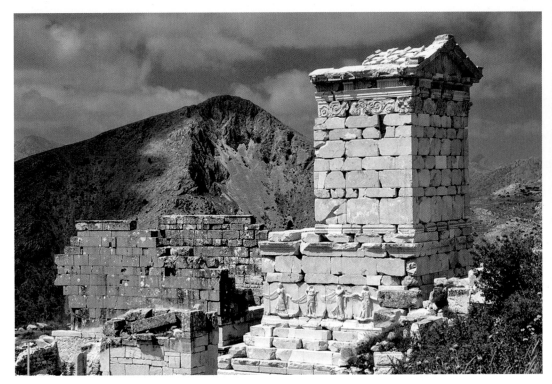

터키 남서지방에 사갈라소스Sagalassos라는 헬레니스틱(Hellenistic: 알렉산더 대왕 이후의 그가 정복한 모든지역을 종합해서 이르는 용어)의 도시에 있는 히어로온Heröon. 많은 사람들이 알렉산더 대왕을 영웅으로 모시는 전당이라고 생각한다. 이 안에는 무려 3m가 되는 조각상이 세워진 것으로 추정된다.

온 피부가 타들어가는 고통을 느끼며 옷을 찢어내려고 할 때 오히려 살점이 뭉텅 뭉텅 뜯겨나갔고, 결국에는 장작더미를 쌓아 지나가는 이에게 불을 지피게 하고 거기에 뛰어들어간다. 이렇게 자기자신을 산 채로 화장시켜 버리면서 한탄하는 구절이 있다. 헤라를 원망하면서, 어찌하여 그 동안의 그 수많은 불가능한 과업을 수행해내었어도 이러한 고통을 느끼게 하느냐고, 그래도 어찌하여 사람들은 신들의 존재를 믿을 수 있는 것일까라고 절규하였다. 여기서 우리는 바로 예수가 십자가에 박히면서 외친 유명한 구절 "주님 어찌하여 나를 버리시나이까"를 상기하지 않을 수가 없다. 그리고 우연의 일치인지 모르겠지만, 3일만에 부활한 예수와도 같이 헤라클레스는 그 자리에서 올림포스로 상승하게 된다. 그래서 헤라클레스는 허물을 탈피하는 뱀처럼 새로운 모습으로 거듭나서 영웅으로서는 유일하게 올림포스 신들과 더불어 불멸의 새로운 존재를 만끽하며, 헤라의

친딸인 헤베Hebe(젊음의 여신)와 신성한 결합을 이루어 신들과 어깨를 나란히 했다고 전한다. 결국 죽음이라는 과정은 영원한 삶을 이루기 위하여 결정적인 역할을 하는 것이라고 볼 수 있다. 헤라클레스는 예수와 같이 죽음으로서 말 그대로 신격화가 되었지만, 아킬레우스의 경우도 죽음으로 초래된 영원히 지속되는 클레오스가 비유적으로 불멸의 정신을 뜻하는 것이다. 카톨릭교의 전형적인 영웅의 역할을 하는 성자saint를 생각해보아도 그러하고, 순교자martyr의 개념은 더더욱 그러하다. 이들 모두가 죽음을 통해 다음 단계로 이동하고 그 과정에서 불멸의 요소를 우리에게 남긴다.

이러한 패턴은 신화를 떠나서 실제로 적용되었다. 고대 그리스의 역사적인 인물들이 종종 죽음을 맞이한 후에 공식적인 영웅으로 추대되었는데, "공식적인" 영웅이라 함은 바로 그를 중심으로 한 컬트cult가 생긴다는 것이다. 영웅을 숭배하는 히어로 컬트hero cult는 다름이 아닌 컬트의 장소shrine가 지어지고 의식ritual이 행해진다는 것을 말한다. 의식 중에 대표적인 것은 여러 종류의 제물을 바치는sacrifice 행위이다. 이를테면 폭군을 암살하여 민주주의 설립에 기여했다는 하르모디오스Harmodios와 아리스토게이톤Aristogeiton! 이 두 사람은 BC 514년에 폭군 히피아스Hippias의 동생 히파르코스hipparchos를 암살하고는(그 계기로 결국 폭군은 제거된다) 당장에서 붙잡혀 사형당한 후 몇 년이 채 안되어 그들의 이미지로 동상이 세워지고, 영웅으로 추대되었다. 이들의 티라니사이드 컬트가 설립된 것이다.

이들이 바로 최초로 아테네Athens의 아고라agora에 설치된, 신화의 인물이 아닌 역사적인 실제의 인물을 공식적으로 기념하는 동상이다. 엄격히 말하면 그들이 **죽음으로써 공식적인 영웅으로 추대가 되었기에** 가능한 일이었다. 그리고

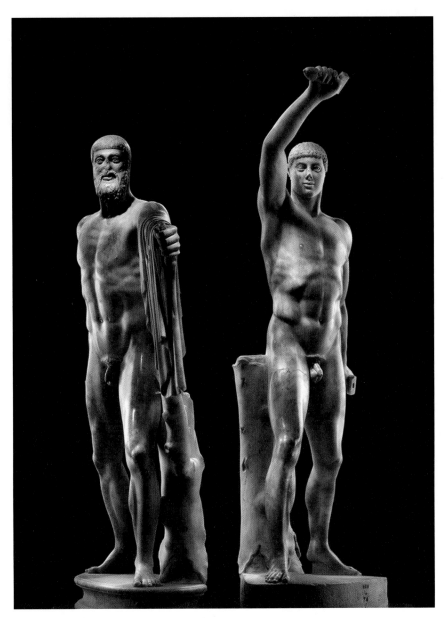

아테네의 폭군을 죽인 티라니사이드Tyrannicides 조각상. 왼쪽의 중년 인물이 아리스토게이톤Aristogeiton 이고, 오른쪽의 젊은이가 하르모디오스Harmodios이다. 이들은 역사적인 인물로 BC 514년에 폭군 히피아 스hippias의 동생인 히파르코스Hipparchos를 암살하는 데 성공했지만 그 자리에서 죽임을 당했다. 이들 은 곧 민주주의를 가져온 영웅으로 추대되어 컬트가 설립되면서 처음으로 역사적인 인물임에도 불구하고 동 상으로 기념되었다. 우리에게 전해지는 것은 로마시대의 대리석 사본이며 오리지날은 BC 477년에 동상으 로 만들어졌었다(Museo Archeologico, Napoli).

그들은 히파르코스를 내려치기 직전의 포즈로 액션이 가득한 모습이 지금 우리에게까지 전해지고 있는 것이다. 우리 사회의 프린스 같은 "영웅"들이 이천 년이 지난 시점에서도 클레오스를 누릴지는 시간만이 판정할 수 있겠지만, 그 무엇보다도 분명한 것은 우리 사회도 고대 그리스 시대와 다름없이 불멸의 영웅들이 항시 필요하다는 것이고, 이 영웅들은 우리 모두 개개인의 잠재된 능력을 반영하며 더 높은 이상을 바라보게 하는 신성한 매개체인 것이다.

제 4 장

고대희랍 드라마를 어떻게 이해해야 할까?

얼마 전에 처음으로 나는 드디어 한국 드라마의 열풍을 만끽했다. 미국에 사는 백인 친구들의 권유까지도 마다하면서, 나는 지난 십여 년간 그 한국 TV드라마의 참을 수 없는 열풍에 휩쓸리지 않으려고 무던히도 애를 써 온 참이었다. 그러던 어느날, 손아래 올케가 "형님이 기다려 오던 바로 그런 드라마"라며 『응답하라 1988』 첫 회를 나에게 들이밀었다. 그 후 나는 여지없이 그 드라마프로의 포로가 되고 말았다. 1988년 올림픽을 처음으로 개최한 이래로 우리사회가 급격한 변화를 거치면서 지금까지 우리는 정신없이 앞만 보며 하루하루를 살아왔다. 나는 『응답하라 1988』을 보면서 곧 이 드라마 속의 시절에 사로잡히게 되고, 당시 중학교를 다니고 있었던 나의 뇌리 속 조각 기억들이 절로 되살아나 짜맞추어지고 있었다. 그 드라마를 바라보고 있는 동안, 내 몸과 마음이 정말로 이십여 년 전의 그 시간 속으로 완벽하게 돌아가고 있었던 것이다. 마르셀 프루스트Marcel Proust, 1871~1922가 그의 자전적인 걸작 『잃어버린 시간을 찾아서à la recherche du temps perdu』(1913년에서 1927년 사이에 7부작으로 출간됨)에 쓴 유명한 구절이 바로 이러한 노스탈지아의 느낌을 적절하게 묘사한다. 이른바

"프루스트의 마들렌(Madeleine: 카스테라와 같은 프랑스인들이 즐겨 먹는 작은 케이크)"이다: 차에 담갔던 마들렌이 입 안에서 부스러지며 자기도 모르게 갑작스런 흥분과 행복함이 물밀듯이 몸으로 느껴졌고, 처음에는 왜 그러한 감정이 생기는지 몰라 어리둥절했지만, 프루스트는 곧 그 마들렌의 맛과 향기가 바로 어릴 적에 일요일 아침마다 이모네에서 먹던 기억과 함께 그 시절 그곳 장면들이 하나하나 생생히 되살아났다고 전한다. 객관적인 과학적 시간관념에 도전하는 프루스트의 장편 대작들 중에서 이 자그마한 마들렌의 이야기가 가장 대표적인 예가 된 것은, 우리 모두가 각자의 마들렌의 모멘트를 체험했을 수도 있기 때문이 아닐까.

모든 이야기를 영상으로 전하는 매체는, 그것이 TV 드라마이거나, 영화, 또는 연극, 심지어는 비디오 게임이라 하더라도, 한 가지 중요한 공통점이 있다. 이것은 그 순간 순간의 체험이 현재시간으로, 즉 "리얼타임real time"으로 일어난다는 것이다. 현재의 체험으로 이야기가 전해진다는 것은 그만큼 공감empathy하기가 쉽다는 뜻이고, 곧 시청자 개개인들이 주인공에게 감정이입을 하여 그들과 함께 울고 웃으며 그들의 이야기 속에서 자기자신의 모습을 보게 되는 것이다. 이러한 동질감이 없는 영상 내러티브visual narrative 형식의 이야기 전달은 무효하다. 프루스트의 마들렌의 예가 우리에게 말하고 있는 것은 곧 잠재적인 기억involuntary memory이나 직관적인 동질감각을 불러일으키는 데에 있어서 감각의 중요성이다. 무엇인가가 행해지는 것을 눈으로 직접 볼 수 있다는 것, 즉 눈앞에 펼쳐지는 광경을 리얼타임으로 경험한다는 것이 영상매체의 가장 큰 특징이며 또 이점이기도 하다. 그리고 이것이 텍스트가 주가되는 문학적 내러티브literary narrative와 대조되는 점이다.

"백 번 듣는 것이 한 번 보는 것만 못하다. A picture is worth a thousand words."는 속담은 동서를 불문하고 모든 문명과 문화가 공감할 수 있는 명언이다("百聞不如一見"이라는 말은 『한서』「조충국전趙充國傳」에 출전이 있는 말이다). BC 6세기의 시인 시모니데스Simonides도 "그림은 말이 없는 문학, 문학은 말하는 그림"이라 하였고, 유명한 라틴어의 표현 "우트 픽투라 포에시스ut pictura poesis"는 곧 "문학은 그림과도 같다"는 뜻이다. 이렇듯 이미지와 텍스트는 항상 비교의 대상이 되었다. 지금 트위터twitter를 능가하는 폭발적인 인기를 끌고있는 소셜미디어 인스타그램Instagram을 보아도 느끼는 점이 많다. 천 개의 단어로도 표현할 수 없는 한 순간의 느낌을 이미지로 포착한다는 정신으로 시작한 인스타그램은 벌써 일 년 전에 텍스트가 매개체인 트위터를 이겨내고 4억의 어마어마한 사용자를 자랑하고 있지 않는가? 그러면 우리 삶에 이토록 중요한 역할을 하는 영상 미디어, 특히 이야기를 전달하는 매개체로서의 영상 미디어는 그 근원을 어디에 두고 있는 것일까?

호메로스Homeros의 초상
위: 영국박물관 소장
아래: Museum of Fine Arts, Boston.

이 두 석상은 헬레니스틱 시대 때 만들어진 것으로 추정(BC 2세기~AD 1세기 경). 장님이 된 호메로스의 모습을 상상하여 만든 얼굴조각이지만, 그의 모습을 알아볼 수 있는 닮은 꼴을 하고 있다. 이외에도 수많은 비슷하게 생긴 조각이나 초상화들이 전해내려온다.

많은 고대문명의 이야기 전래방식의 공통점은 "구전口傳"이라고 할 수 있다. 수많은 신화들이나 전래동화, 그리고 서사시 등은 모두 체계적으로 쓰여지기 전에는 입에서 입으로 전해내려온 것이다. 고대 그리스의 가장 대표적인 대서사시, 호메로스(Homeros, BC 8~7세기경의 인물로 추정)의 『일리아드Iliad』와 『오디세이Odyssey』도 물론 예외가 아니다. 고대 그리스 언어학자들에 의하면, 이 서사시의 문법과 문체구조가 오랜 기간에

걸쳐 구전된 문학의 흔적을 보인다고 한다. 특히 반복되는 구절들의 패턴을 분석해 보면, 그 형식이 마치 그 서사시 전체를 암송하며 읊는 것이 통속적인 관습이었던 것처럼 보인다. 그 반복형식은 바로 기억을 도와주는 수단이 되는 것이다. 그렇지 않아도 고대 그리스의 음유시인Homeric bard들은 우리나라 전통의 판소리를 하는 소리꾼과 무척 비슷한 예술인이었다. 소리꾼이 판소리를 할 때 음률과 장단에 맞추어 그 이야기 내러티브를 전부 외워서 공연하듯, 그리스의 음유시인 또한 『일리아드』와 『오디세이』를 비롯하여 많은 전통운문(韻文)들을

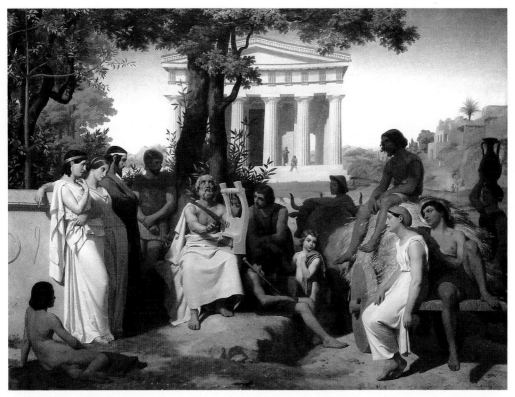

장밥티스트 를르와르Jean-Baptiste Auguste Leloir, 1809~1892가 남긴, 호메로스를 상상하여 그린 유화(루브르 박물관 소장, 1841년 살롱 출품작). 여섯 개의 도리아식 기둥을 선보이는 신전을 배경으로 앉아있는 장님시인 호메로스가 읊는 서사시를 사람들이 모여서 감상하는 장면. 이 신전은 아테네의 아고라agora광장을 넘어다보고 있는 헤파이스토스 신전의 모습을 하고 있다. 물론 이 신전은 BC 5세기에 지어졌기 때문에 호메로스의 시절(BC 8세기경)에는 존재하지 않았을 것이다. 근대 네오클래시컬 화가들은 이러한 아나크로니즘anachronism을 대수롭지 않게 여겼던 것 같다.

한국인이 캐낸 그리스 문명

가락에 맞추어 암송하였다. 고대 그리스 시대에 극장이라는 건축구조가 생기기 전에는 유랑하는 음유시인들이 대표적인 공공광장인 아고라agora에서 사람들을 모아놓고, 마치 소리꾼이 판소리를 하듯이, 올림포스의 신과 영웅들의 이야기를 서사시 형식으로 암송하여 전달하였다.

정확히 어느 시점에 고대 그리스의 원초적인 서사시들이 문자로 적혀 문헌으로 전해 내려오게 되었는지는 지금도 판단하기 힘들다. 지금 우리에게는 호메로스라는 전설적인 장님시인이 도대체 어떤 인물이었는지 밝힐 만한 직접적인 증거가 거의 없다. 호메로스라 하면 일리아드와 오디세이를 저술한 특정 인물이고 BC 8세기에서 BC 6세기까지의 시간의 범위 내에서 살았던 위대한 작가로 보통 알고 있다. 그러나 위에서도 말했듯이 그 서사시가 문자화 되기 훨씬 오래 전부터 구비로 전승되었다면, 호메로스라는 작가는 역사적인 특정인물이 아닌 전설적인 음유시인이었을 가능성도 있고, 어떻게 보면 굳이 한 사람이 아니라고 볼 수도 있다.

트로이 전쟁을 배경으로 하는 대서사시 전통epic tradition이 오랜 세월 동안 많은 시인들을 거치면서 궁극적으로 우리에게 현재 전해지는 형식으로 굳혀졌다고 보는 학자들이 많다. 어떤 시나리오를 믿건간에 한 가지 틀림없는 점은 BC 5세기경에 이르러서는, 호메로스라는 인물이 확실하게 그리스 문학의 시조라는 신원을 확고히 하고 있었다는 사실이다. 트로이 전쟁의 이야기가 그들에게는 신화가 아닌 역사이었기에 그 이야기를 처음으로 쓴 호메로스라는 작가는 역사적으로 위대한 특정인물이었고, 그가 장님이었다는 설이 전해졌으며, 그의 초상 조각상도 그 이후로부터 흔히 만들어졌다. 이는 물론 상상의 초상임이 분명하지만, 우리에게 전해지는 그의 많은 조각상들을 보게 되면 곧 그 인물을

알아볼 수 있다는 것이 신기할 따름이다.

호메로스라는 정체불명의 인물(들) 또는 전통은, 실로 고대 그리스의 문학뿐만 아니라 서구문명 전반에 걸쳐 근본적인 밑거름이 되는 중대한 역할을 하였다. 트로이 전쟁을 둘러싼 그 모든 이야기들이 수없이 되풀이되면서 재삼재사 여러 다른 형식으로 전해내려온다. 제3장 영웅이야기에서 논의한 영웅들의 이야기가 바로 호메로스적 전통에서 비롯되었다. 플라톤이 그의 『국가』(Politeia; 영문 Republic)에서 호메로스를 문학의 시조일 뿐만 아니라 "비극의 최초의 스승"이라 하였는데, 이는 서사시의 전통이 그 이후로 생겨난 드라마 형식의 비극의 주제로 많이 쓰여졌기 때문이다.

영국박물관 소장 호메로스의 서사시가 적혀진 파피루스 문헌(Bankes Papyrus, British Museum Papyrus 114). 많은 고대 그리스의 문헌들이 로마시대 때 이집트에서 생산되는 파피루스에 적혀 지금까지 보존되고 있다. 수많은 파피루스 중 호메로스의 대서사시 『일리아드』와 『오디세이』가 반 이상을 차지할 만큼 후대에도 그의 영향력이 컸다.

한국인이 캐낸 그리스 문명

고대 그리스의 극ancient Greek drama이라 하면, BC 6세기 말~BC 5세기 초에 아테네Athene에서 처음으로 등장한 연극의 형식이다. 특히 영웅들의 이야기를 전달하는 예술의 일종이다. 우리가 잘 알고 있는 현대 연극을 비롯하여, 뮤지컬, 오페라, 그리고 400년 전에 무대에 올린 셰익스피어의 희극과 비극까지 모두 고대 그리스 극에 근원을 두고 있다고 보아도 과언이 아니다. 그렇게 보면 현재 우리가 즐겨보는 헐리우드 영화는 물론 한국의 TV드라마까지도 그리스 극전통의 산물이라고 말할 수도 있는 것이다. 물론 현대 연극과 고대 그리스 극간에는 차이점이 많지만, 그 근본형식과 내용전달의 구조는 우리가 지금도 이해할 수 있을 만큼 신기할 정도로 비슷하다. 그렇다면 이제 본격적으로 고대 그리스 극에 대하여 자세히 살펴보기로 하자.

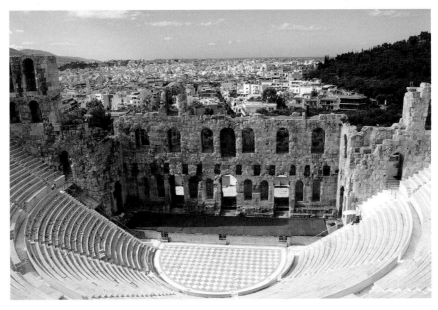

헤로데스 아티쿠스의 오데온(Odeon of Herodes Atticus, AD 161). 로마시대 때 아테네 아크로폴리스에 고유의 디오니소스 극장 옆에 지어진 시설. 보존이 후자보다 더 잘 되어있고 복원 작업을 하였기 때문에 고대 극장의 형태를 더더욱 실감할 수 있다.

전하는 바로는 고대 그리스 극은 BC 6세기 인물 테스피스Thespis가, 음유시인들처럼 신화의 이야기를 암송하며 노래하는 대신에, 처음으로 그 이야기에 등장하는 캐릭터들을 흉내내며 연기를 한 것에서 비롯되었다고 한다. 우리의 판소리처럼. 그가 BC 534년에 각기 다른 캐릭터들을 혼자서 다른 마스크를 써가며 연기를 했다는 원맨쇼가 희랍비극의 시초였다고 전해 내려온다. 이것은 바로 아테네에서 행하여진 최초로 기록된 비극 컨테스트tragic competition였다. 그리고 테스피스는 이 컨테스트의 최초의 우승자였다. 그 뒤로 디오니소스Dionysos 신을 숭배하는 페스티벌인 디오니지아City Dionysia에서 해마다 극작가들이 새로운 드라마를 선보였다. 그리스 극은 근본적으로 디오니소스라는 신에게 경의를 표하는 종교적인 밑바탕에서 생겨난 것이다. 희극/비극 컨테스트는 해마다 며칠에 걸쳐 행해지는 디오니지아 페스티발의 중심 행사였다. 그러나 이러한 행사의 성격은 현대의 엔터테인먼트 위주의 공연들과는 근본적으로

디오니소스 극장 앞렬에 대리석으로 만들어진 VIP 좌석들이 보존되어있다. 귀족출신의 상위층 시티즌이나 권력을 잡은 정치인들이 차지하는 앞좌석이다.

한국인이 캐낸 그리스 문명

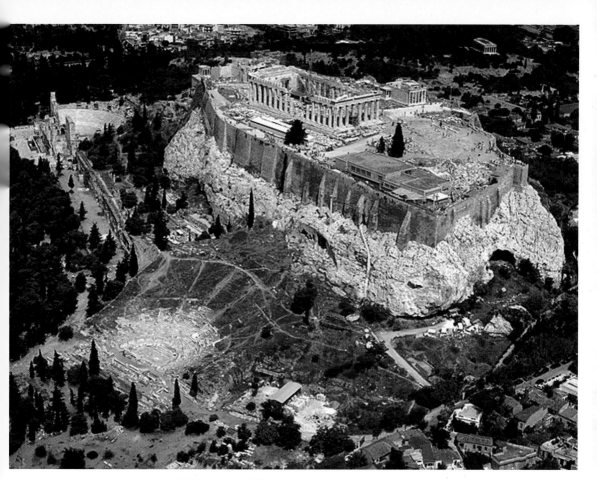

아테네의 아크로폴리스 언덕길에 위치한 (왼쪽 아래편) 디오니소스 극장(Theater of Dionysos, BC 5세기). 사진 왼쪽 위편에 위치한 극장은 "헤로데스의 오데온"(p.77)이라 하여 로마시대 때 지어진 극장이라 보존이 훨씬 잘 되어있다

다르다는 점을 주목할 만하다. 술의 신으로 알려져 있는 디오니소스가 드라마의 신이기도 한 이유는 분명하지 않지만, 흔히 연극의 근원이 술 파티인 심포지움Symposium에서부터 비롯되기 때문이라고 생각하기도 한다. 또한 디오니소스의 마스크를 쓰고 집단으로 노래와 춤으로 행사하는 코러스chorus의 공연(디티램dithyramb: 디오니소스를 찬양하는 열광적인 코러스 노래)이 그리스 극의 시조라고 보는 견해도 있다. 그리스 극의 배우들은 모두 마스크를 쓰고 공연했다는 점도 디오니소스 신과 관련하여 이해할 수 있다. 연기자들의 공연이란, 다른 정체성을 띠고 행동하는 것이다. 디오니소스의 와인을 듬뿍 마셔 취한 사람처럼,

마치 신에 들리거나, 혹은 다른 영혼이 깃들어 말하고 행동하는 것과 다를 바가 없지 않는가?

테스피스가 처음으로 컨테스트에서 승리한 BC 534년 뒤로 삼십여 년이 지나서야 비로서 삼대 비극작가 중의 한 사람인 아이스퀼로스Aeschylus가 등장한다. 다시 그 뒤로 BC 5세기 초에 희극Comedy이라는 장르가 소개되었다. 이는 신화와 영웅의 이야기를 주로 다루는 비극Tragedy의 소재와 형식과는 다른, 당대의 정치·사회적 풍자를 주로 다루는 해학적인 내용의 연극이었다. 성적인 소재도 다루어졌다. BC 5세기 전반에 걸쳐 비극과 희극 모두 각각 다른 종목으로 컨테스트가 이루어졌고, 우리에게 현재 전해지는 40여 개의 극본들은 모두 특정한 해에 상을 받은 작품들인 것이다. 고대 그리스 비극의 아버지라고 불리우는 아이스퀼로스Aeschylus는 비극이라는 장르의 형식을 체계화시킨 3대 비극작가 중 가장 선배 격이 되는 인물이다. BC 499년에 기록된 첫 승리를 거둔 그는 비극을 삼부작trilogy의 형식으로 굳혔고, 디오니지아에서 삼부작으로 공연되었던 비극은 짤막한 사튀르극satyr play으로 종결되었기에 사부작 형식 tetralogy이라고도 한다.

이 사튀르극satyric drama이라 하는 것은 비극의 소재를 풍자하여 해학적으로 그린 연극이다. 그것은 비극의 공연 후에 비극의 장중한 느낌을 발산시키는 막간극처럼 가볍게 공연되기도 하였다. 이 사튀르극은 본격적 희극과는 달리 주인공들이 다름아닌 사튀르satyr이다. 즉, 호색의 반인반염소, 그리고 술을 특히 즐기는 디오니소스 신의 졸병노릇을 하는 말썽쟁이들인 것이다. 사튀르극은 영웅과 신들의 비극적인 소재를 쾌활한 광대극으로 전환시켰다고 해서 트래지코메디tragicomedy라고 지칭하기도 한다. 풍자를 뜻하는 영어단어 "satire"가

디오니소스 신과 함께 서있는 사튀르의 전형적인 모습을 이 술대접 안에서 볼 수 있다. 사람과 모습이 비슷하지만, 오똑 선 남근과 꼬리가 특징적이며 납작코에 염소귀를 하고 있다. BC 5세기 초에 만들어진 퀼릭스kylix 모양의 술잔(보스톤 미술 박물관Musuem of Fine Arts).

바로 고대 그리스의 사튀르극에서 비롯된 것이다. 우리가 제목을 알고있는 사튀르극은 많지만, 안타깝게도 현존하는 대본은 단지 하나뿐이다. 그것은 삼대 비극작가 중 막내인 에우리피데스Euripides의 『퀴클롭스Cyclops』이다. 제목 그대로 『오디세이』 중에서 가장 유명한 에피소드, 영웅 오디세우스Odysseus가 퀴클롭스 즉 외눈의 거인인 폴리페모스Polyphemos의 동굴로부터 탈출하는 바로 그 이야기이다. 그러나 이 사튀르극의 진짜 주인공들은 그 섬에 먼저 표류하여 이미 폴리페모스의 포로가 되었던 사튀르들이고, 영웅 오디세우스의 탈출을 도와주는 이도 바로 그들이다. 익살스런 대사와 행동으로 이 사튀르들은

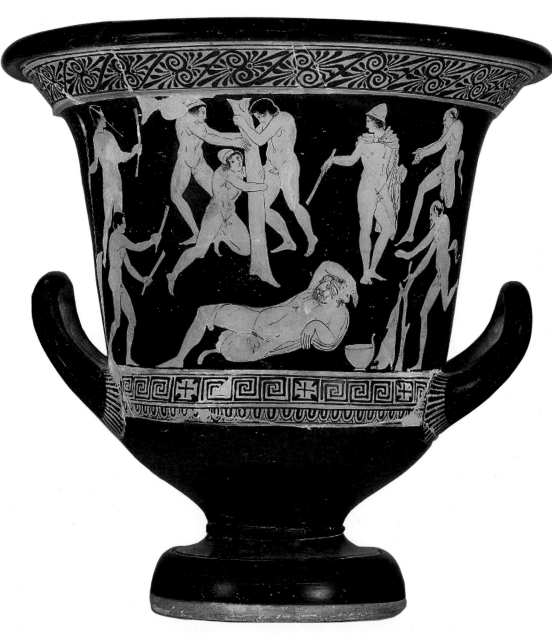

에우리피데스Euripides의 사튀르극(satyr play) 『퀴클롭스Cyclops』의 한 장면. 가운데 외눈의 거인 폴리페모스 Polyphemos가 술에 취하여 끓아떨어졌고, 눈에다 찌를 나무줄기를 뽑고 있는 부하들 옆에 오디세우스가 서 있으며, 그 옆에 2명의 사튀르가 춤을 추고 장단을 맞추고 있다. 술을 담거나 술을 희석시키는데 사용하는 항 아리인 크라테르krater를 장식한 이야기로서 더 적합한 이야기가 있을까? (영국박물관 소장, BC 420~410)

한국인이 캐낸 그리스 문명

외눈의 거인에게 술을 권하여 취하게 하고, 오디세우스가 취해서 쓰러져 자고 있는 거인의 눈을 장대로 찌른 다음에는, 이들이 또 장님이 된 폴리페모스에게 오디세우스가 탈출하는 경로를 일부러 잘못 알려주면서 영웅의 탈출을 가능케 해주는 것이다. 결국 희비극을 포함한 모든 드라마의 제작과 공연이 디오니소스 신을 위한 것이라면, 술의 힘을 빌려 괴물을 물리친 이야기보다 더 적합하고 멋드러진 풍자극이 또 어디 있을까 보냐?

술과 색을 밝히는 종족으로 알려진 사튀르들은 디오니소스를 항상 따라다니며 말썽만 피우는 졸개들이고, 이들을 연기하는 배우들은 모두 털복장을 입고 오똑 선 남근을 찼다고 한다. 그뿐만 아니라, 디오니지아 축제의 막을 올리는 한 부분으로 거대한 남근을 앞장세워 행렬을 했다고 하는데, 이것의 근원은 디오

BC 6세기의 고대 그리스의 도기화. 거대한 남근을 선보이는 "팰러스행렬phallus procession"이 표현되었다. 이 남근을 사튀르상이 받치고 있는 것이 보이며, 이 행렬은 디오니소스의 축제의 한 부분으로 추정되고 있다.

니소스 신이 처음 그리스 땅에 발을 디뎠을때, 아무도 그를 진지하게 받아들이지 않고 무시한 대가로 사람 모두를 발기시켜 불타는 성욕을 채우지 못하게 벌을 내렸다고 한다. 우리 입장에서 보면 참으로 익살맞은 이야기지만, 이러한 신화나 예식 속에서, 인간의 동물적 본능과 사회적 이성의 이중성을 종교화했다는 더더욱 깊은 뜻도 찾아볼 수 있는 것이다.

풍성한 와인이 철철 흐르고 제물로 바친 수십 마리의 가축의 고기를 구워 온 동네에 그 냄새가 진동하는 이 봄날의 잔치가 결국에는 모두 아크로폴리스Acropolis의 디오니소스 극장Theatre of Dionysos에서 새로 선보이는 드라마를 보기 위한 것이라 해도 과언이 아닐 것이다. 얼마전『스타워즈』속편이 나왔을 때 극장 앞에 12일 동안 밤을 새고 줄지어 서있던 열광적인 미국 팬들 못지 않게,

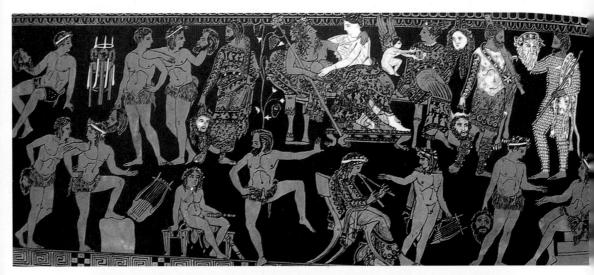

이른바 "프로노모스 도기Pronomos Vase"(BC 5세기 말, Naples Archaeological Museum): 사튀르극Satyr Play을 준비하는 대기실의 장면. 남근을 차고 사튀르 마스크를 들고 있는 배우들이 연습하는 모습을 볼 수 있다. 특히 흰 털복장을 입고 흰 마스크를 들여다보는 가장 오른쪽의 인물이 사튀르들의 대장, 실레노스Silenos이고, 그를 마주보는 인물은 사자털 가죽과 방망이를 어깨에 걸친, 전설의 헤라클레스의 복장을 하고 있다. 오른쪽 사진은 이 그림 오른쪽 상단의 확대 그림이다.

한국인이 캐낸 그리스 문명

남녀를 불문한 아테네의 전 주민, 그리고 축제에 온 여행객들은 엄청난 기력과 활기를 느꼈을 것이다. 지금까지도 문자 그대로 전해지는 대본들은 수많은 이들이 자자손손 대대로 베껴왔을 만큼 그 인기가 비상했다는 것을 뜻한다. 해마다 새로 선보이는 한국 드라마들이 TV라는 매체를 통해 아시아나 중동을

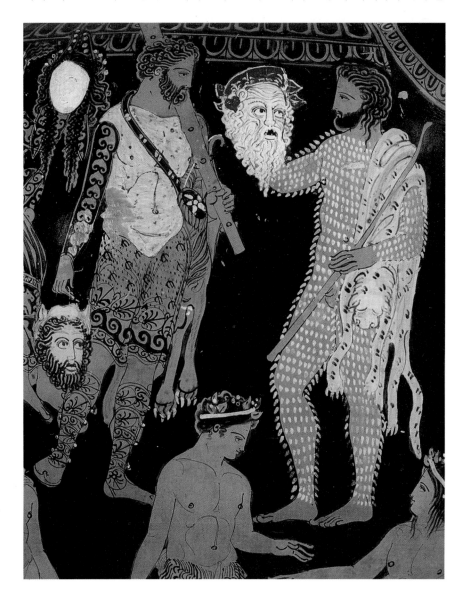

열풍처럼 휩쓰는 것처럼 고대 그리스 희극/비극들도 소아시아와 특히 이태리 남부와 시실리에 "수출"이 되어 공연되었다.

이러한 드라마라는 새로운 장르의 예술이 BC 5세기 그리스에서 그토록 인기를 끈 이유는 우리가 TV프로나 영화등 시각적 내러티브를 즐겨하는 이유와 별반 다르지 않다. 한 사람의 소리꾼이 판소리로 읊는 이야기 전달 방식만을 알고 있던 고대 그리스인들이 갑자기 눈앞에 일어나는 사건처럼 무대에서 이야기가 펼쳐지는 경험을 처음 하였다고 생각해보라. 말로만 듣던 그 찬란한 영웅들의 이야기를 강렬한 이미지와 짜릿한 극적인 플롯으로 관중들을 사로잡는 드라마의 파워는 형언하기 어려운 인상적 체험이었을 것이다. 그리고 호메로스의 대서사시는 오랜 시간 동안 일어난 일을 서술하는 반면, 고대 그리스 비극은 주로 한 가지 드라마틱한 사건을 중심으로 하루 동안에 일어난 일을 집중적으로 다루는 성격을 띤다. 또한 이 장르가 발달되면서 모든 사람들이 잘 알고 있는 신화나 영웅의 이야기들을 다룰 때에도 극작가들은 종종 얼터너티브 엔딩alternative ending을 활용하여 심리적인 불안감을 조성하며, 어떻게 이야기가 전개될지 모르게 하여 관중들이 스릴을 십분 만끽할 수 있도록 하였다.

아리스토텔레스Aristoteles, BC 384~322는 그 유명한 『시학*Poetics*』(BC 335)에서 비극의 구성과 성격, 그리고 성공적인 비극을 제작하기 위하여 충족시켜야 하는 조건들을 상세히 분석하였다. 아리스토텔레스의 『시학』은 고대 그리스 드라마를 연구하는데 필수적인 논문일 뿐 아니라, 그야말로 문학개론의 가장 기본적인 카논canon이 되었다. 나는 중학교 때 "카타르시스catharsis"라는 용어를 배운 기억이 난다. 그 당시 국어 선생님이 들었던 비유가 너무 강렬해서 나는 아직도 그 이미지를 지우지 못하고 있다. 배가 막 아팠을때 설사를 하고 나면

시원해지지 않느냐며 선생님은 그것이 바로 감정의 정화emotional purification와 비슷하다고 하셨다. 어떻게 보면 참으로 적절한 비유였지만, 나는 이 단어를 볼 때마다 설사를 생각 안 할 수가 없게 되어버렸다. 그리고 그때는 몰랐지만, 바로 카타르시스라는 것은 『시학』에서 처음 논의되었던 개념이었고, 이는 바로 비극의 한 중요한 조건이었던 것이다. 짧은 시간 내에 집중적으로 촘촘히 짜여진 드라마를 관람하는 동안에 순간 순간 리얼타임으로 감정이입이 완전하게 이루어지면서 주인공의 상황에 따라 격렬한 감정을 체험함으로써(아리스토텔레스는 동정심pity이나 두려움fear의 예를 든다) 비극의 궁극적인 목표인 카타르시스에 다다른다는 것이다.

이제 우리의 현재 사회에 그렇게도 중요한 시각 내러티브(드라마, 영화, 비디오게임, 등등)의 근원인 그리스 드라마 중 대표적인 몇몇 작품을 대표적으로 소개하려 한다. 제3장에서 영웅들의 이야기를 다루면서 호메로스의 대서사시를 집중적으로 파헤쳤다. 서사시의 주인공인 아킬레우스와 오디세우스 등은 에픽히어로epic hero라 칭했는데, 이번에는 비극 영웅, 또는 트래직히어로tragic hero라는 카테고리의 주인공들을 살펴보자! "트래직히어로"라 함은 글자 그대로, 비극에 등장하는 캐릭터라고 단순히 정의할 수 있다.

비극의 주인공으로서 이들은 공통된 특성을 가지고 있는데, 아리스토텔레스는 이를 적절히 분석했다. 일단 비극영웅은 아예 반신반인이거나 귀족출신이라는 고귀한 배경을 가지며, 본성이 근본적으로 착하고 어느 정도 도덕적인 밑바탕이 뒷받침해 주어야 한다. 이것은 결국 관중들로부터 강렬한 동정심을 유발하기 위한 것이고, 완벽한 존재가 아닌, 자기도 모르게 인간적인 오류를 범할 수 있는 그러한 인물이어야 한다. 그러기에 비극영웅의 불운은 깊은 결함에서

비롯되는 것이 아니라, 순간의 실수나 조상의 죄로 인한 것이어야 하고, 그에게 떨어진 불행은 부당할 정도로 심하게 겪어야만이 관중들이 그 비극영웅과 감정적인 동화가 이루어진다 하였다. 삼대 비극작가 중 중간에 자리잡은 소포클레스Sophocles, BC 497~406의 가장 유명한 비극 『오이디푸스 렉스Oedipus Rex』(BC 429)가 그 대표적인 예이다. 테베Thebes의 왕자로 태어난 오이디푸스는 불운의 예언으로 인해 수많은 영웅이야기처럼 갓난아기 때 버려진 채로 양치기에게 발견되고, 대신 코린뜨Corinth의 왕실에서 자라난다. 이 예언은 알다시피 오이디푸스가 자신의 아버지를 죽이고 어머니와 결혼을 한다는 것인데, 결국 이 비극영웅은 자신도 모르는 차에 이 예언에 따라 테베를 구하면서 아버지를 죽이며, 어머니와 결혼을 하게 된다. 자신의 오류를 깨달은 오이디푸스는 저주를

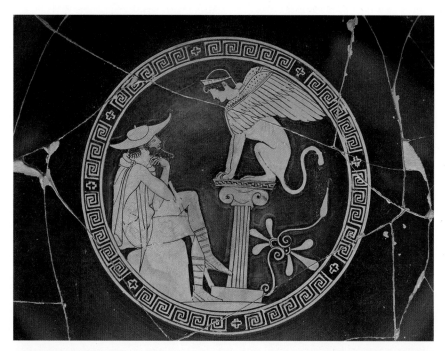

고대 그리스 도기화에 표현된 오이디푸스와 스핑크스Oedipus and the Sphinx. 오이디푸스는 여행객의 모자와 옷을 입고 스핑크스가 물어본 수수께끼를 풀려고 생각에 잠겨 있다(바티칸 박물관 소장, BC 470년 경의 작품).

받았다고 여기며 자신의 눈을 스스로 멀게 하였고, 어머니와의 사이에서 태어난 딸 안티고네Antigone의 불운도 예언하게 된다. 소포클레스의 오이디푸스 삼부작은 『안티고네Antigone』(BC 441)로 끝나는데, 이 역시 죄 없는 공주 안티고네가 당시의 왕 크레온Creon의 명령을 어기고, 전사한 오빠를 전통 예식에 따라 땅에 묻었다가 죽음을 당하는 이야기다.

오이디푸스의 이야기는 물론 그 당시에도 중요한 극의 소재였지만, 우리에게 이렇게도 잘 알려진 연유는 지그문트 프로이드Sigmund Freud, 1856~1939의 영향력이 컸다고 볼 수 있다. 프로이드의 후배이며 동료인 오토 랭크Otto Rank, 1884~1939라는 오스트리아의 심리학자가 『영웅탄생의 패턴The Myth of the Birth of the Hero』(1909)이라는 중요한 저서를 남겼다. 모든 문명의 신화적 영웅들은 오이디푸스와 동일한 패턴을 전시한다는 주장을 하며 여러모로 분석한 결과를 제시했고, 이러한 논리는 곧 그 뒤를 이어 조세프 캠벌Joseph Cambell, 1904~1987과 같은 신화학자에 많은 영향을 끼쳤다. 모세Moses와 예수Jesus를 비롯한 기독교의 "영웅"이나, 헤라클레스Herakles와 같은 그리스의 영웅, 바그너Wagner의 오페라로 유명해진 바이킹 히어로 로엔그린Lohengrin,

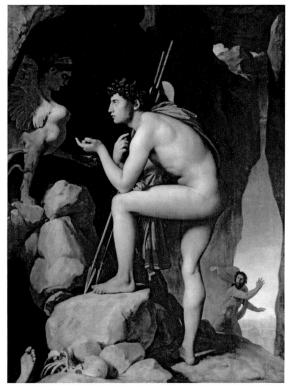

앵그르Ingres의 유명한 작품 오이디푸스와 스핑크스(Oedipus and the Sphinx, 1808). 테베Thebes의 문을 지키는 스핑크스의 3가지 질문에 답하는 영웅(루브르 박물관 소장). 소재와 구성으로 볼때 얼마나 고대 그리스 예술로부터 직접적인 영향을 받았는지를 알 수 있다.

또는 고대 인도의 크리쉬나Krishna 등등의 많은 신화적 인물들이 모두 공통적인 특징을 가지고 있다는 점은 인류 문명의 공감대가 그만큼 보편적인 지평을 확보하고 있다는 것이 아닐까? 알을 깨고 태어난 우리의 주몽은 마찬가지로 제우스가 레다Leda와 교접하여 낳은 알에서 깨어난 헬레네Helene와는 무슨 관계가 있을까? 조세프 캠벌에 의하면 이러한 영웅의 패턴 또한 우리에게 가장 근원적으로 "어필"하는 이야기 줄거리의 한 부분이고, 이 줄거리 형식을 그는 "영웅의 여행Hero's Journey"라고 불렀다. 영웅인 주인공이 현실에서부터 시작하여 먼 곳으로 여행해서 괴물들을 물리치고 다시 돌아온다는 24단계의 여행 줄거리의 형식을 캠벌은 제안하는데, 우연치 않게 하나하나 단계들 모두가 조지 루카스George Lucas가 감독한 『스타워즈Star Wars』 원작의 플롯구조에 딱 들어 맞는다. 우리는 결국 몇 천 년 동안 존재해왔던 똑같은 이야기의 형식을 매번 다른 이름을 붙여 즐기고 있는 셈이다.

소포클레스는 히어로의 비극작가라고 할 만큼 영웅이야기를 매스터풀하게 다루었다. 그의 작품들 중에 『아이아스Aias』(혹은 영문으로는 Ajax라고도 불리운다)라는 인상깊은 비극이 전해 내려오는데, 이 작품은 트로이 전쟁의 후유증을 한 영웅의 비극적인 결말을 통해 다룬다. 빛나는 전사 아킬레우스가 파리스의 화살에 맞아 죽음을 맞이했을때 그의 절친한 친구이자 그리스 군에서 두 번째로 으뜸가는 전사 아이아스가 그의 시신을 수습하였다. 이 중요한 모멘트는 수많은 그리스 도기화에 아이아스가 엄청난 아킬레우스의 시신을 어깨에 짊어지고 걸어가는 모습으로 표현되어 있다.

『일리아드』의 서술에 따르면 아이아스는 거대한 몸집을 지녔으며 묵직하고 믿음직스런 그런 영웅이었다. 아카이아(Achaea: 그리스를 지칭하는 또다른 이름)의

으뜸가는 전사 아킬레우스가 죽은 뒤에 그의 전설적인 갑옷과 무기는 당연히 그의 절친한 친구이자 그의 뒤를 잇는 아카이아의 두 번째 전사인 아이아스가 물려받는 것이 도리에 적합한 것이었지만, 실은 말솜씨가 뛰어나고 꾀가 많은 오디세우스가 그것들을 차지하고 만다. 아이아스는 그만 친구를 잃은 슬픔과 그의 갑옷을 오디세우스에게 잃어버린 수치에 못이겨 미쳐버리고, 결국에는 자신의 목숨을 끊어버리고 마는, 정말로 비극 중 비극의 영웅이다.

소포클레스의 명작 『아이아스』는 바로 이 이야기를 다루면서, 아이아스가 처음으로 아테나Athena 여신의 조작으로 인한 광기에 휘말렸을 때부터 자살을 수행할 때까지의 번민과 고뇌를 사실적으로 그렸으며, 현대적 감각으로 보면 『디어 헌터Deer Hunter』(마이클 치미노Michael Cimino 감독의 1978년 작품)와 같은 전쟁 베테랑의 후유증인 PTSD(post-traumatic-stress-disorder)를 주제로 한 작품과도 상통한다 할 수 있다. 소포클레스의 『아이아스』는 어떻게 보면 『디어 헌터』의 직접적인 조상이라 할 수 있을 만큼 그들이 다루는 소재들, 절대적인 우정과 의리, 가족에 대한 의무와 정신적인 번뇌, 전쟁의 처참함과 삶과 죽음의 경계를 배회하는 광기, 인간세상과 자연과의 대조 등등, 수많은 공통점들을 보인다. 짧막하게는 두 작품 모두가 "한 전사가 전쟁 후에 정신이 나가 자살해버렸다"라는 슬픈 줄거리를 가지고 있는 것이다.

끝으로 소개할 작품은 에우리피데스Euripides의 『헬레네Helene』(BC 412)이다. 에우리피데스는 아이스퀼로스와 소포클레스를 이어 BC 5세기의 삼대 비극작가 중에 마지막을 장식한 인물로, 그의 인기가 두 선배들을 앞서 BC 5세기 말에 폭발적으로 치솟았다. 그 둘의 작품들을 합친 것보다 더 많은 에우리피데스의 작품들이 전해진다(현재 총 19개의 작품대본이 알려져 있다). 그는 심

리적인 고통과 딜레마를 특히 전문적으로 다루었고, 그의 작품들 전반에 걸쳐 좀 더 현대감각에 가까운 센세이셔널한 특징이 있다. 유일하게 현존하는 사튀르극 『퀴클롭스』도 앞서 언급했듯이 그의 작품이다. 그리고 『헬레네』라는 작품은 그의 가장 대표적인 작품이라고 할 수는 없으나, 실로 드라마라는 장르를 새롭게 정의하는 그러한 작품이다. 『헬레네』에 의하면, 그리스 최고의 "나쁜 여자" 헬레네는 트로이 왕자 파리스Paris와 눈이 맞아 달아난 것이 아니고, 사실은 그 십 년의 트로이 전쟁 동안 내내 이집트 왕실에 박혀있었다고 한다. 그리고 파리스와 달아난 그 여자의 정체는 헤라Hera 여신이 구름으로 빚어낸 꼭두각시라는 것이다! 헤라 여신의 꾀로 전쟁은 전쟁대로 일어나고, 헬레네는 억울하게 누명을 쓰게 된 꼴이다. 그녀는 십 년 동안 이집트 왕에게 포로로 잡혀 그와 결혼을 해야 하게 될 무렵을 배경으로 극은 시작한다.

그리고 헬레네의 남편, 스파르타의 왕 메넬라오스Menelaos가 전쟁을 끝내고 가짜 꼭두각시 부인을 데리고 이집트 해안까지 표류하여 온다. 남편의 소식을 한없이 기다리던 헬레네는 역사상 최초의 팜므파탈(femme fatale: 요부)이라는 별명과는 정반대로 이 작품에서는 페넬로페Penelope와도 같은 요조숙녀가 아닌가! "진짜" 헬레네와, "가짜" 헬레네를 데리고 온 메넬라오스와의 재회장면은 읽어보지 않아도 대충 짐작이 갈 것이다. 진짜 부인을 만났을 때 자신의 어리석음을 깨달은 메넬라오스는 곧 진짜 헬레네와 함께 꾀를 내어 이집트 탈출에 성공하고, 결국에는 그 둘은 스파르타로 돌아가게 된다. 『일리아드』에서 읽는 헬레네의 이야기와는 천지 차이가 날 뿐 아니라, 내가 보기에는 역사상 최초의 공상과학 작품이 아닐까 싶다.

이렇듯 고대 그리스의 극작가들은 호메로스의 서사시의 전통을 배경으로 관

아이아스의 자살Suicide of Ajax을 생동감있게 그린 BC 6세기의 도기화가 엑지키아스Exekias의 대표적인 작품. 아이아스가 갑옷을 벗어놓고, 칼끝을 위로 하여 땅에 묻고 있다. 이것은 바로 칼 위에 자신의 몸을 던져 자살을 하기 위한 준비과정을 아주 운치있게 그린 것이다.

중의 몸과 마음을 사로잡는 새로운 이야기 장르를 BC 5세기경에 들어서 창조했다. 드라마라는 예술의 형태는 자기 고유의 특성을 살려 고대 그리스 시절부터 오늘날에 이르기까지 꾸준히 발전을 해왔고, 극장 무대라는 물리적인 개념은 점점 가상현실적인 매체로 변하여 점점 더 많은 사람들의 인생에 더 큰 영향을 미치고 있다. 그러나 그 근본은 조금도 변하지 않았다. 아리스토텔레스가 이천여 년 이전에 설명했듯이 우리는 드라마를 통해 감정의 해소를 찾고, 영웅의 이야기를 통해 자신의 모습을 발견한다. 아무리 이천 년이 또 지난다고 해도 우리가 즐기는 드라마의 근본은 변하지 않을 것이라고 믿는다. 그것이 다른 매체를 통해 다른 양식으로 전달이 될지라도.

신화는 결코 신화로써 종결되지 않는다. 희랍인들의 신화는 동방의 원초적 신화와는 달리 이미 휴매나이즈된 신화이며, 신화속에 이미 치열한 로고스적인 구조를 가지고 있다. 신화는 창작의 세계이며, 풍요로운 상상력의 예술이며, 무한한 버젼이 있으며, 현실을 반영한다. 신화는 궁극적으로 우리의 현존 Dasein의 지평속에서 항상 재해석 되어야 하는 것이다.

제 5 장

디오니소스의 고향, 테베

바람도 한 점 없는 후더운 그리스의 땡볕 아래 주르르 땀방울이 흘러내리는 이마를 닦으며 곡괭이로 픽, 픽, 땅을 능숙한 움직임으로 찍는 학생들을 보며 나는 마음이 뿌듯해진다. 고대 그리스의 전설적인 도시국가 테베 영역의 발굴 현장에 토론토대학University of Toronto의 학생들을 데리고 와서 작업을 시작한지 3주째에 접어들었다.

교수 노릇을 시작한 뒤 처음으로 학생들을 이끌고 발굴작업을 시작하는 터라 나는 무척이나 조마조마했다. 그래서 내가 가르친 그리스 미술 과목을 듣던 학생들 중 활동적이면서 성실한 모범생들만을 골라 팀을 조성했다. 선정된 학부생 대부분이 물론 똑똑하고 공부를 뛰어나게 잘하는 학생들이지만, 실제로는 고고학의 "고"자도 모르며, 발굴경험이 전혀 없고, 그리스라는 나라에는 발도 디뎌보지 못한 학생들이 대부분이었다.

더군다나 캐나다의 서울대학이라 하는 토론토대학에서 도서관에 처박혀 공부

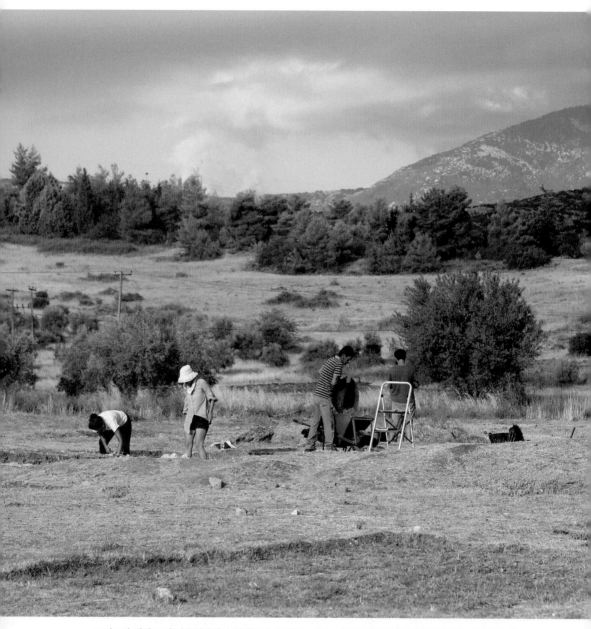

그리스의 테베 근처 발굴현장에서 학생들이 작업하는 모습. 산으로 둘러싸인 테베의 영역에 출입하기 위해 그 지역의 문지기, 스핑크스Sphinx의 수수께끼를 풀어야 했다는 오이디푸스Oedipus의 이야기를 떠오르게 한다(2016년 여름).

한국인이 캐낸 그리스 문명

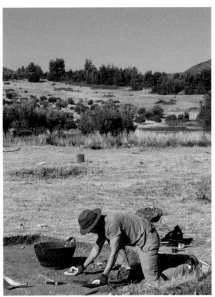

조심스런 발굴작업을 하는 토론토대학 학생들. 특정한 종류의 곡괭이와 모종삽, 솔 등을 번갈아가며 필요에 따라 사용하는 것이 표준적 절차다(2016년 여름).

만하던 젊은이들한테 새벽 5시 반에 일어나서 매일 땡볕 아래에서 "막노동"을 해야한다는 내 경고는 막연하게만 들렸던 모양이다. 활기찬 얼굴로 현장에 도착한 학생들이 발굴을 시작한 지 일주일이 지난 뒤에 대부분이 울상이 되어 버렸다. 온몸이 쑤시고, 허리가 빠지는 것 같고, 손바닥에 물집이 터져 피가 나고, 인생 처음으로 이런 고통을 겪는 것 같다며 나에게 하소연을 하였다. 그런 학생들을 데리고 그들의 사기를 돋구기 위해 2시간 거리에 있는 아폴로 신전으로 유명한 델포이Delphi로 견학을 갔다.

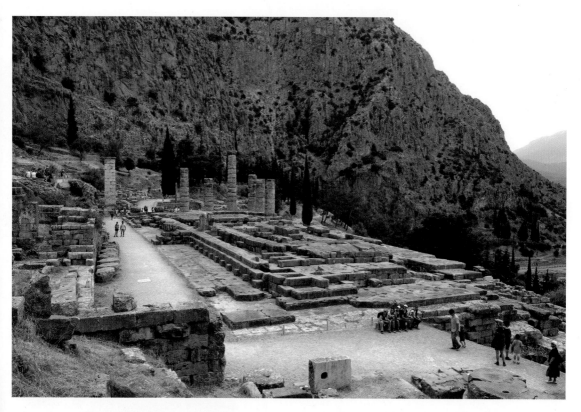

델포이 성역의 초점인 아폴로 신전(지금 보이는 건축물은 BC 4세기에 세워졌지만, 그 기반은 더 오래된 BC 7세기의 신전이었다). 여기가 바로 그 유명한 델포이의 신탁이 이루어졌던 곳이다. 파르나소스 산자락에 자리잡은 성역의 중간쯤에 위치하고 있고, 입구 위에 "너 자신을 알라"(gnōthi seauton)라는 경구가 새겨져 있었다고 파우사니아스(Pausanias, AD 110~180)가 『고대 그리스 여행기Description of Greece』에 전한다.

유네스코 세계유산인 델포이는 역시 두말할 나위 없이 그리스에서 가장 웅장한 사적 중 하나이다. 외진 파르나소스Parnassus의 남쪽 산자락에 자리잡은 델포이는 범그리스적인pan-hellenic 성소로, 올림피아Olympia, 코린뜨Corinth, 그리고 네메아Nemea와 더불어 그리스의 4대 성역으로 꼽힌다. 올림피아에서 개최되는 올림픽 경기Olympic Games와 같은 규모의 모든 고대 그리스의 도시국가들이 참가하는 운동경기가 이 네 곳에서 돌아가며 매년 열렸다. 그래서 한 곳에서는 각각 4년마다 한 번씩 행하여졌다.

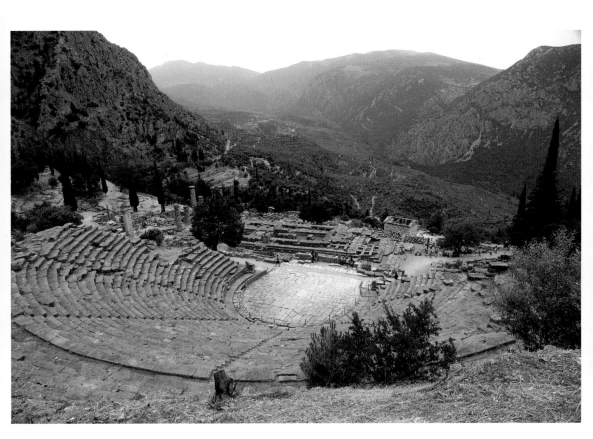

델포이 성역의 윗부분에 위치한 극장은 BC 4세기경에 지어졌지만 로마시대에 이르기까지 계속해서 쓰여졌고 수리한 흔적이 남아있다. 바로 밑에 있는 아폴로 신전과 장엄한 협곡을 내려다보고 있다.

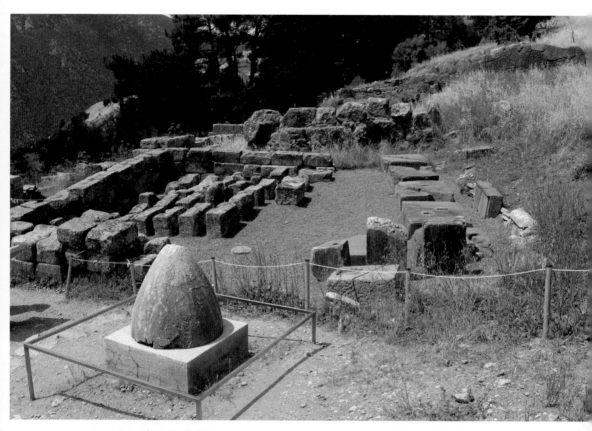

델포이에서 아테네의 트레져리Athenian Treasury 바로 밑에 위치한 테베 트레져리Theban Treasury. 아테네
가 아티카Attica의 중심이듯이, 테베는 보이오티아Boeotia의 중심이다. 테베 트레져리는 테베 사람들과 주
변의 보이오티아 사람들이 세웠다. 거의 온전히 보존된 아테네의 건물과는 달리 건축기반만이 보존되었다.
그 앞에 보이는 달걀모양의 석조물은 바로 땅의 배꼽인 옴팔로스Omphalos이다.

한국인이 캐낸 그리스 문명

델포이의 아폴로 성소에서 열리는 경기는 아폴로의 신탁에 따라 피티아 제전
(Pythian Games: BC 586년부터 4년마다 한 번씩 행해졌다. 혹설에는 BC 582년부터)이라
불리었다. 지난 번에도 언급했듯이 이러한 성역의 페스티발에는 운동경기 외로도
드라마와 음악, 춤과 같은 공연의 컨테스트가 빠질 수가 없었다. 그를 위한 그리스
전형의 극장도 가파른 경사를 이용하여 대담하게 협곡을 바라보며 지어졌다.

땅의 "배꼽" 옴팔로스Omphalos를 지키는 괴물 피톤(Python: 대지의 여신 가
이아Gaea의 자식)을 물리친 아폴로 신을 숭배하는 델포이 성소는 물론 그의 신
탁Delphic oracle이 가장 유명했고, 아폴로 신탁을 전달하는 여사제를 피티아
Pythia라고 불렀다. BC 7세기경부터 로마시대에 이르기까지 대대로 아폴로 신
전의 사제로 신탁을 전달하는 확고한 역할을 한 피티아는 일종의 무당으로서
환각작용을 일으키는 김을 들여마시고 신들린 상태에서 모호한 시적인 구절
을 전달했다고 추정된다. 델포이의 신탁은 고대 그리스 역사상 절대적으로 인
정되었으며 수많은 고대 그리스의 문헌에 유명한 델포이 신탁의 예들이 전해진
다. 그 중 제일 잘 알려진 일화로서는 헤로도토스Herodotus가 전하는 소아시
아 국가 리디아Lydia의 왕 크로이소스Croesos, BC 595~546의 이야기가 있다. 델
포이 신탁이 가장 정확하고 권위가 있다고 판명한 크로이소스는 페르시아 제국을
침략하기 전에 피티아한테 신탁을 청구하였다고 한다. 그의 대답은 "그대가 강
을 건너면 위대한 제국이 멸망할 것이다"이었고, 이를 긍정적으로 해석한 뒤 페
르시아를 침략한 크로이소스는 처절한 패배를 겪는다. 결국에는 그 "위대한 제
국"은 페르시아가 아닌 바로 크로이소스의 왕국이었던 것이다!

우리가 그동안 살펴본 신화의 이야기 중에서도, 델포이 신탁의 중요성을 입증
하는 헤라클레스Herakles의 일화가 수많은 조각상과 도기화로 표현되어있다.

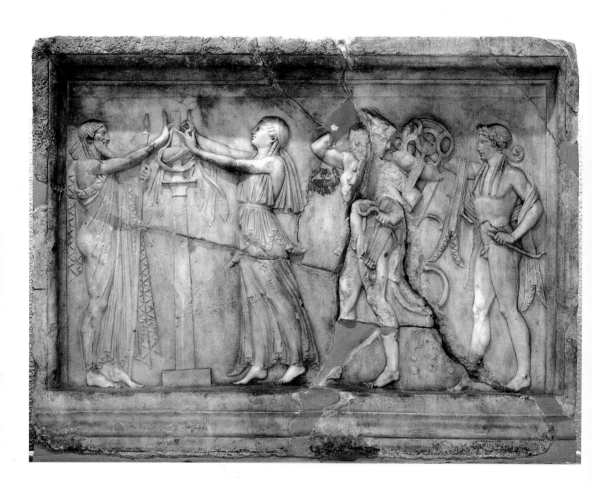

헤라클레스Herakles와 아폴로Apollo가 델포이의 삼각대를 놓고 싸우는 장면을 표현한 양각석상(오른쪽 부분). 로마시대 때에 그리스의 "구식" 미술 스타일(archaicizing style)을 이용하여 인기 있는 신화적 내용을 표현하였다. 헤라클레스가 삼각대를 훔쳐 달아나려고 하는 것을 아폴로가 잽싸게 나타나서 막고 있다. 이 둘의 다리 사이에는 자그마한 언덕같이 보이는 옴팔로스Omphalos가 델포이를 나타내고 있고, 왼편의 두 사람은 델포이 신탁을 맡은 여사제 피티아Pythia와 그의 해석을 맡은 아폴로의 사제일 확률이 높다(Archaeological Museum of Piraeus, Greece).

한국인이 캐낸 그리스 문명

이 이야기는 헤라클레스가 신탁을 청구하고 거절당했을 때 분에 차서 델포이 신탁의 상징인 삼각대Delphic Tripod를 훔치려다 아폴로에게 들키고 나서 삼각대를 놓고 싸우는 장면인데, 잘 살펴보면 바가지 엎은 모양의 옴팔로스가 헤라클레스 발밑에 보일 것이다. 이는 바로 델포이가 배경이라는 것을 나타내고, 과감한 헤라클레스는 올림포스의 신과 대면해서 싸우는 엄청난 휘브리스hybris, ὕβρις를 저지르고 있는 것이다. 비록 제우스 신이 이 싸움을 말려야 했고, 헤라클레스는 결국에 옴팔레 여왕Queen Omphale의 종으로 들어가야 하는 벌을 받았지만, 우리는 또한 신을 거역하는 헤라클레스의 대담성을 존경하지 않을 수 없다.

고대 그리스 사회에서 가장 권위 있는 신탁을 찾아 방방곡곡에서 수많은 이들이 순례를 하며 예물과 희생동물을 바쳤고, 피티아 제전에 참여하기 위해 각각의 도시국가들이 정기적으로 모여 행사를 치렀다. 그러한 의미에서 델포이는 진정한 범그리스적인 성소panhellenic sanctuary이다. 각각의 도시국가들이 자신들의 월등함을 선보이기에 델포이보다 더 좋은 곳이 없었던 것이다. 델포이 성역의 문턱에서부터 시작하여 아폴로 신전을 거쳐 꼭대기의 극장에 이르기까지 지그재그로 형성된 이른바 성스러운 길sacred way을 따라 걸어가면, 다른 도시국가들이 지어놓은 건물들과 기념건조물 등을 지나게 된다. 다수의 기념 석상이나 비석 등을 비롯하여 비교적 작은 건조물도 있는 반면, 대리석으로 지어진 멋진 건물들도 즐비하다. 이들은 주로 트레져리(treasury: "금고"라는 뜻으로 여기서는 건물 자체를 지칭)라고 하는데, 그 도시국가에서 신탁에 도움을 받고 감사의 뜻으로 세운, 정식으로 받치는 보물이나 예물들을 보관하는 곳이었다. 그래서 건물 자체도 더욱 아름답고 사치스러울수록 그 도시국가의 넘쳐나는 부를 상징했던 것이다. 서로 경쟁이라도 하듯, 너도나도 전 도시국가보다 더 아름다운 트레져리를 세우려고 한 듯이 보인다.

델포이의 트레져리 중 가장 잘 알려져 있는 것은 물론 아테네의 트레져리 Athenian Treasury이다. 건축양식은 그리스의 대표적인 도리아식Doric order 양식을 선보이며, 그 모양새와 건축 스타일이 몇 십 년 뒤 아테네의 아크로폴리스에 지어질 파르테논Parthenon 신전을 비롯한 많은 건물들의 직접적인 전범이 되었다. 특히 아테네 트레져리의 경우는, BC 490년에 마라톤 전투Battle of Marathon에서 페르시아 침략군을 물리친 후 승리를 기념하기 위해 세운 건물이라는 설이 유망하다. 범그리스적 영웅 헤라클레스의 12과업과 아테네 고유의 영웅

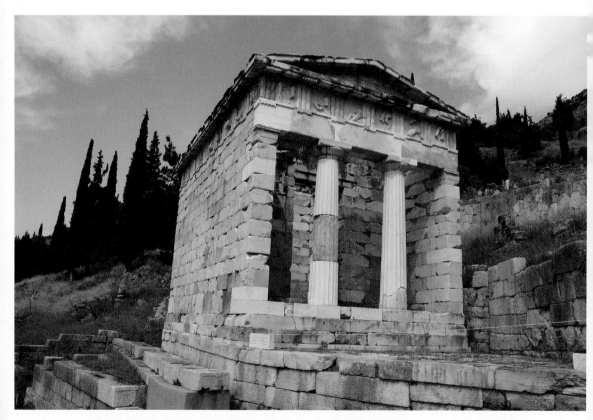

델포이의 성스러운 길Sacred Way 아래쪽에 위치한 아테네의 보물 창고인 트레져리Athenian Treasury. 마라톤 전투(Battle of Marathon, BC 490)를 기념하여 아폴로 신에게 승리의 감사를 표현하고, 아테네의 번영을 다른 도시국가에게 선포하기 위해 지어진 건물이다. 1900년대 초에 처음으로 재건되었다. 도리아식 건물의 윗부분을 둘러싸는 양각된 메토프Metope들은 헤라클레스Herakles와 테세우스Theseus의 과업을 나타내고 있다.

테세우스(Theseus: 아테네의 왕 아이게우스Aegeus의 아들. 아티카 전설속의 위대한 영웅이며 최초로 아테네의 통합과 번영을 가져온 인물로서 숭상된다)의 과업들을 나란히 장식으로 새긴 뜻도 이에 따라 생각해볼 만하다. 마라톤 전투는 물론 그레코-페르시아 전쟁사the Greco-Persian Wars로 볼 때 결정적인 전환점이고 그리스 땅에서의 첫 승리이다. 그러나, 이 전투는 뒤에 이어진 플라타이아 전투 Battle of Plataea(BC 479)나 살라미스 해전Battle of Salamis(BC 480)과 같이 그레코-페르시아 전쟁을 절대적 승리로 이끌어준 전투가 결코 아니다. 하지만 아테네가 주도하여 싸운 전투이기 때문에 아테네로 볼 때는 가장 중요한 전투였다. 전 그리스에게 오랑캐를 무찌르는 승리를 안겨준 결정타가 마라톤 전투였다고 과시했다. 그때까지 잘 알려져 있지 않은 아테네 고유의 영웅 테세우스를 앞세워, 온 지역의 가장 대표적인 영웅 헤라클레스와 동등한 입장으로 추켜세우는 논리는 마라톤 전투를 중요시하는 아테네의 정치적 전략과 상통한다.

무척이나 세련된 건축물인 아테네의 트레져리 앞에 무르팍에도 안 닿는 한 건물의 하부구조가 처량하게 놓여있다. 이것은 바로 테베사람들이 지은 트레져리Theban Treasury인데(p.100), 그 자그마한 건물의 흔적 자체가 어찌나 반가운지, 테베에서 발굴작업을 하는 나를 비롯한 학생들 모두가 마치 고향사람을 만난듯이 손뼉을 치며 감탄을 했다.

하물며 옛적에 그 멀고 험한 길을 순례한 테베인들은 자기 도시국가가 세워놓은 번듯한 건물을 바라보았을 때 얼마나 뿌듯했을까? 지금은 고작 2만 명이 거주하는 자그마한 마을 같은 도시이지만, 깊은 전통이 서린 역사의 고향 테베에서 발굴작업을 한다는 사실이 피곤으로 지치기는 했지만 푸릇푸릇한 젊은 이들의 마음을 기대와 프라이드로 부풀어 오르게 하였던 것이다.

고대 그리스 시절의 테베라는 곳은 지금 우리에게는 경주나 혹은 환인-집안 지역과도 같은 곳이다. 찬란한 전통을 자랑하는 도시국가 테베는 고대 그리스인들에게 한때 신화 속의 많은 영웅들을 배출했던 곳으로 알려져 있었다. 그 유명한 호메로스의 『일리아드*Iliad*』와 『오디세이*Odyssey*』를 비롯한 트로이 전쟁*Trojan War*의 모든 이야기를 전하는 6개의 서사시를 우리는 에픽 싸이클(Epic Cycle: 일리아드와 오디세이를 제외한 나머지 4개의 서사시는 우리에게 온전하게 전해지지 않는다)이라 한다. 그와 동등하게 테베 싸이클Theban Cycle(BC 8세기~6세기경으로 추정)이라는 것이 있다. 바로 이 테베를 배경으로 하는 4개의 서사시인데, 이 모두가 우리에게 직접적으로 전해지고 있지 않지만, 기원전 5세기에, 소포클레스Sophocles와 에우리피데스Euripides를 비롯한 많은 극작가들이 테베 싸이클에 전해지는 이야기들을 다루었다. 이것이 바로 다름 아닌 그 유명한 오이디푸스Oedipus와 그 후손들의 이야기인 것이다. 그러나 아버지를 돌발적으로 살해하고 테베의 왕이 된 오이디푸스보다도 더 저명한 테베 출신 인물이 바로 다름 아닌 올림포스의 신, 디오니소스Dionysos이다.

제4장에서 디오니소스가 그리스 극Greek Drama의 수호신으로서 담당하는 역할을 주로 논하였다. 그렇지만 뭐니뭐니 해도 그는 "술의 신"이다. 우리는 이미 술의 힘과 그리스의 드라마가 어떻게 연관될 수 있는지를 생각해보았다. 술의 기운이 한껏 발휘된다고 하는 것은 마치 다른 영혼이 술을 마신 사람의 정체성을 점유하는 것 같다고 가정해보면, 드라마에서 연기를 하는 모습과 별 다름이 없다. 술에 취한다는 것 자체를 고대 그리스 사람들은 그들의 영혼이 디오니소스 신의 기운으로 가득찬다고 생각하였다. 간단하게 말하자면 "신들렸다"는 것이다. 엔투지아즘(enthusiasm: 열광)이라는 말의 어원은 엔투지아스모스*enthousiasmos*, 즉 신*theos*으로 들어감(*en-*)이다. 입신入神의 경지인 것이다.

극장에서 관람하는 비극이나 온갖 종류의 페스티발 등, 디오니소스가 주관하는 행사들이 널리 퍼져 있었지만, 그 어느 무엇보다도 고대 그리스인들에게 일상적으로 중요한 일은 이른바 심포지온Symposion, 즉 나날이 행하는 술파티였다. 플라톤Platon이 남긴 유명한 저서 『심포지온*Symposion*』(BC 385~370)이 다름이 아닌 이 술파티에서 일어난 대담을 적은 것이다. 심포지움Symposium이라는 용어가 현대사회에서 술파티라는 개념과 전혀 거리가 먼 "학회"의 뜻을 가지게 된 이유가 바로 플라톤의 문헌의 특징적 대화방식 때문인 것이다. 더군다나 플라톤의 저서가 술파티에서 "사랑"을 주제로 한 논쟁이라는 것을 생각하면, 그 말의 현대적 사용법의 아이러니를 생각치 않을 수 없다.

심포지온이라는 술잔치에 관하여 자세히 살펴보면, 무척이나 재미있는 고대 그리스의 다양한 생활과 사고방식을 탐색할 수 있다. 이에 관한 본격적인 이야기는 제6장에서 하기로 하고, 이에 준비하기 위하여 남은 여백에는 테베의 주인공, 그리고 심포지온의 호스트인 디오니소스에 관해서 논하기로 하자.

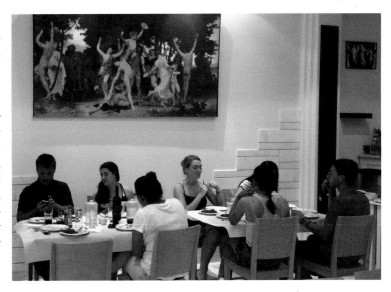

테베의 숙소에서 디오니소스를 주제로 한 부게로 William-Adolphe Bouguereau, 1825~1905의 유화, 「바커스의 청춘The Youth of Bacchus」(1884년 작)을 배경으로 저녁식사를 하는 학생들. 부게로는 위대한 전통주의 화법의 작가이며 인간의 신체의 아름다움을 다양한 시각에서 표현했다. 그 테마는 대부분 고전주의 역사와 신화로부터 온 것인데, 그의 디테일과 형상의 완벽함은 우리가 아는 많은 인상파 아방가르드 화가들의 혐오의 대상이었다. 그의 작품은 822점에 이른다고 한다.

디오니소스가 테베에서 태어났다는 것부터가 다른 올림포스의 신들과의 차이점이다. 디오니소스는 제우스 신과 테베의 창시자 카드무스Cadmus의 딸 세멜레Semele 사이에서 태어났고, 이는 엄격히 말하자면 디오니소스가 다른 영웅들처럼 인간 어머니를 둔 반신반인이라는 것이다. 그렇지만, 디오니소스는 분명하고 온전한 신이다. 그렇다면 왜 그를 제외한 11명의 올림포스의 신들과는 달리, 홀로 인간인 어머니를 둔 디오니소스가 절대적인 신의 신분으로 승진했을까? 그만큼 그가 특별하다는 것이 아닐까?

모든 신화나 구비전래가 그렇듯이, 그 내러티브Narrative가 일양적이지 않고, 여러 "버전version"이 전해 내려오기 통상이다. "고대 작가 누구누구가 전하는 바에 의하면 …"라는 문구가 허다할 정도로 우리는 같은 신화적 인물에 관한 수없이 다른 버전의 이야기들을 자주 듣는다. 디오니소스의 경우도 물론 예외가 아니다. 전해 내려오는 바에 의하면, 질투심이 강한 제우스의 부인 헤라Hera의 꾀로 인해 세멜레는 제우스의 본래 모습을 목격하는 즉시 불타 죽었는데, 이때 제우스가 세멜레 뱃속에 있는 태아를 그녀가 죽기 일보 직전에 구출하여 자신의 허벅지 안에다가 꿰매 넣어서 길렀다고 한다. 그래서 결국에는 아버지인 제우스 허벅지에서 직접 태어났다는 것이다.

또 다른 설에 의하면 디오니소스는 원래 제우스와 페르세포네의 사이에서 난 아들이었는데 역시 헤라의 질투로 인해 어렸을 때 타이탄들에 의해 찢어죽임을 당한다. 그러나 타이탄들이 미처 심장을 먹지 못했을 때 제우스는 그 심장을 낚아채어 세멜레가 먹게 하여 임신시켰다(혹설에는 제우스가 세멜레의 자궁에 디오니소스의 심장을 이식시켜 임신시켰다고 한다). 하여튼 디오니소스는 이렇게 해서 다시 태어나게 된 것이다. 어떤 버전을 믿더라도 디오니소스라는 인물은 태

어나기도 전에 부활한 존재인 것이다. 그래서 그를 흔히 "두 번 태어난"(twice-born) 존재라고 일컬었다. 인간의 피가 흐른다 할지라도, 그는 제우스 신의 몸에서부터 직접 태어났거나, 죽었다가 다시 태어난 존재로서 인간의 절대적 한계인 죽음이라는 절차를 이미 거친 단계의 존재이다. 그래서 그는 나중에 자신의 어머니인 세멜레를 하데스(Hades: 저승을 거느리는 제우스의 동생의 이름을 그대로 사용하여 저승 자체를 일컫는 말)까지 가서 구출해내어 하늘로 승천시킬 수 있었던 것이다. 제우스도 오가지 못하는 저승을 넘나들 수 있는 디오니소스는 경계가 확실한 신들의 존재보다도 오히려 인간적인 요소 때문에 더더욱 유연한 본질을 지닌 것이 아닐까?

디오니소스와 같이 죽음의 경계를 도전하는 또 하나의 인물은 다름이 아닌 영웅 중의 영웅 헤라클레스이다. 산 채로 자기자신을 분신한 그도 일종의 부활승천을 하였다. 그 역시 반신반인 출신이다. 하데스의 영역인 저승은 다른 신들이 관여하지 못하는 구역이었기에 오히려 인간적인 요소를 지닌 헤라클레스나 디오니소스가 성공적으로 다녀올 수 있었던 것 같다. 이 두 인물은 이 방면에서 그리스의 영웅이나 신들 중 특별한 위치를 차지한다. 그리고 하데스를 무사히 다녀오기 위해서 둘 모두 특별한 엘레우시스의 미스테리 컬트 Eleusinian Mystery Cult에 입회해야 했고, 그 의식을 치르고 나서야만이 저승에 들어설 수 있었다고 한다. 미스테리 컬트라고 하는 것이 보통 컬트(cult: 보편적인 종교의 용어로는 어느 지정된 대상 숭배의 예식이다. 현대의 사이비 종교라는 의미가 전혀 없다)와는 달리, 그 예식이 비밀로 행해지고 입회하지 않으면 그 내용을 공개하지 않았기 때문에, 그 어느 문헌에도 기본적인 것 외에는 적혀지지 않았다.

그래서 우리는 제일 유명하다는 엘레우시스 미스테리 컬트에 대해서는 여신

로마시대의 사르코파거스(Sarcophagus: 석관)가 흔히 디오니소스 축제인 바카날Bacchanal을 주제로 장식되었는데, 이는 무엇보다도 디오니소스가 소테르적인Soteriological 구세주의 역할을 한다는 것을 의미한다. 디오니소스를 생시에 섬기면 저승에서도 행복함을 만끽할 수 있다는 메세지를 전달한다.

데메테르Demeter와 그녀의 딸 페르세포네Persephone의 컬트라는 것 외에는 거의 아는 바가 없다. 엘레우시스Eleusis에서 발견된 도기화의 장면들에서 횃불을 들고 있는 여인들을 볼 수 있는데, 이것은 그 컬트 예식이 밤 동안에 이루어진다는 뜻이다. 그 컬트가 죽음이나 저승과 관련이 되었다는 것도 알고있다. 물론 하데스Hades 신이 낚아채어 자신의 신부로 삼았기 때문에 저승의 여왕이 되어버린 페르세포네(데메테르의 사랑하는 딸)의 이야기를 알면, 두말할 것 없이 저승의 문턱에서 왜 페르세포네의 컬트가 결정적인 역할을 하는지는 상상하기 힘들지 않을 것이다. 그리고 그녀의 어머니이며 곡식의 여신 데메테르가 제우

스에게 간절하게 소원하여 딸을 지상으로 다시 데려오게 된 이야기도 들어 보았을 것이다. 그러나 신의 제왕 제우스도 어쩔 수 없이, 이미 저승의 음식인 석류알을 6개나 먹어버린 페르세포네를 6개월 이상 이승으로 데려올 수 없었다. 해마다 봄이 오는 까닭은 딸이 저승에서 돌아올 때 곡식의 여신 데메테르가 기쁨에 넘쳐서 모든 식물들을 되살리는 환생의 시간이기 때문이다.

미스테리 컬트라 하면 디오니소스 자신의 미스테리 컬트Dionysian Mystery Cult를 언급하지 않을 수 없다. 고대 그리스 때부터 로마시대까지 디오니소스의 미스테리는 무척이나 유행한 모양이다. 물론 우리가 정확히 아는 정보는 많지 않지만, 술과 광란, 그리고 성적인 ―또는 에로틱한― 요소 등이 결합된

집단 행사였던 것으로 추정된다.

로마 공화국 시대 때 선포된 유명한 상원칙령(the *senatus consultum*: BC 186년에 로마 상원이 통과시킨 법령. 로마의 입장에서 보면 바카날리아는 외국의 종교문화였고, 또 국내적으로도 그 컬트를 빙자한 범죄조직이 성행했다는 것을 알 수 있다)이 바로 이 바카날리아(Bacchanalia: 로마와 이탈리아에 있어서의 디오니소스의 컬트행사)를 금지시키는 법이었고, 어느 누구도 디오니소스의 사제로 행사를 주최하면 사형의 벌을 받게 될 것이라는 엄청나게 심각한 처벌을 제시한다.

얼마나 제압하기 힘든 광란적인 행사였으면 법적으로 금지를 시켜야 했을까? 로마시대의 사학자 리비우스Titus Livius, BC 59~AD 17가 전하는 바에 의하면, 이 때 이태리 전역에 바커스(Bacchus: 디오니소스를 칭하는 로마시대의 라틴어)의 컬트가 탄압을 받기 시작했고, 수많은 사람들이 처형당했으며, 처형을 면하기 위해 스스로 목숨을 끊는 자도 많았다고 한다. 고발하는 사람에게는 상을 내렸다. 나치군들이 유대인을 찾아내어 잡아가는 그러한 전격적인 탄압을 떠오르게 한다. 그러나 디오니소스의 정신은 끈질기게 살아남았다.

와인을 중심으로 한 디오니소스의 컬트, 그 모든 종교적인, 그리고 사회문화적인 디오니지안 이상Dionysian Ideal은 아폴로 신이 상징하는 이성적인 철학Apollonian Ideal과 상반되는 개념으로 생각할 수 있다. 질서order와 카오스chaos는 어떻게 보면 동전의 양면처럼 인간에게 공존하는 이성과 감성의 본질을 나타내는 것이다.

두 형제 아폴로와 디오니소스는 각각 이러한 인간의 본질의 양면성을 상징

하는 것으로 볼 수 있다. 미래를 바라보는 예언적인 신탁의 신 아폴로가 신성한 기운으로 하늘과 상통하는 반면, 동물적이고 무한정한 본능과 감정을 중요시하는 디오니소스는 술의 힘으로 땅과 교류를 하며 미래보다는 죽음과 상통하는 신이다. 그리하여 헤라클레스와 더불어 디오니소스를 "크토닉chthonic"한 존재라고 부르는데, 이는 바로 땅과 지하의 세계와 연관이 있다는 뜻이다.

디오니소스와 아폴로가 상징하는 상반되는 정신은 마치 동양의 음양이론과 구조적으로 비슷한데, 이러한 이론을 근대에서 처음으로 체계화한 이는 다름이 아닌 독일의 유명한 철학자 니체Nietzsche, 1844~1900이다. 그의 미학적 이론이 처음으로 등장하는 저서는 『비극의 탄생Die Geburt der Tragödie aus dem Geiste der Musik』(1872)이고, 여기서 그는 그리스 비극이 아폴로적 이성과 디오니소스적인 감성이 조화를 이루는 데에서 그 참된 본질을 찾으며, 이러한 퓨전이 서양 문화의 토대를 이루었다고 본다. 디오니소스의 본능적이고 감정적인, 직접적 체험 위주의 요소가 가득한 그리스 비극은, 아폴로적인 즉 이성적인 거리감에 의해서만 이해가 된다는 것이다.

다시금 우리는 테베로 돌아와 비극 중의 비극, 에우리피데스의 『박카에』(Euripides' Bacchae: BC 405 제작)를 소개하면서 본 장을 매듭짓기로 하겠다. 이 작품은 고대 그리스극뿐만 아니라, 연극의 기나긴 역사상에서도 으뜸간다는 평판을 지닌 작품이다.

제4장에서 소개한 극작가 에우리피데스Euripides, BC 480~406는 BC 5세기 말 인물로 고대 그리스 삼대 비극작가 중 막내의 인물이다. 그의 두 선배 아이스킬로스Aeschylus와 소포클레스Sophocles의 비교적 전통적이고 권위적인 스타

일을 마다하고, 센세이션을 중시하며, 개인의 심리적인 고뇌 등을 매스터풀하게 다룬 감성적인 작가로 잘 알려져 있다. 동시대의 희극작가들의 풍자에 의하면, 에우리피데스는 그 당시 새파란 젊은이들이 좋아하는 작가였다. 나이가 든 구 세대는 "개똥 같은 문장력과 권위가 없이 까불어대는" 이 극작가의 인기를 한탄하면서, 이 시대가 앞으로 어찌될꼬 하며 혀를 찼다고 한다. 참으로 2,500년이 지난 지금도 이런 세태의 측면에서는 하나도 변한 것이 없다는 느낌이 든다.

에우리피데스의 『박카에』는 아테네에서 시티 디오니지아 페스티발City Dionysia에서 BC 405년에 일등을 차지한 작품이다. 이 작품은 에우리피데스의 사후에 공개된 그의 마지막 작품인데, 바로 디오니소스 컬트의 시원의 모습을 다룬 이야기이다. 테베의 왕 펜테우스Pentheus와 그의 어머니 아가베Agave가 디오니소스에게 천벌을 받는 내용인데, 이 작품의 구도 속에서 디오니소스는 자신이 직접 등장인물로 출연한다. 코러스Chorus도 전과는 달리 해설자만의 역할을 하지 않고, 연극의 내러티브에 직접 참여한다.

이 모든 파격이 현대적인 감각에 더 가깝다는 사실이 주목된다. 막이 오르면서 우리는 디오니소스의 독백을 듣는다: "제우스의 아들인 나 디오니소스는 이곳 테베 땅에 와있노라. 나를 낳아준 것은 카드모스의 딸 세멜레였고, 그때 번갯불이 산파 노릇을 했지. …"테베 출신인 디오니소스는 고향에서 자신이 제우스 신의 아들이 아니라는 소문이 퍼지고 있다며, 자신의 이종사촌동생인 펜테우스에게 이를 증명하고 테베사람들에게 자신의 컬트를 소개하기 위해서 돌아왔다고 선포한다. 극이 전개되면서 우리는 점점 상승하는 복수의 기운을 느낄 수 있고, 결국에 디오니소스는 테베 사람들이 자신을 믿지 않는 것에 대한 대가로 테베의 왕족에게 가장 참혹한 벌을 내리게 된다.

디오니소스의 어머니 세멜레가 헤라의 꾀로 죽음을 당했고, 두 번을 태어나야 했던 그는 제우스의 지시로 뉘사 산Mount Nysa에서 님프(Nymph: 물과 관련된 요정의 일종)들 밑에서 어린 시절을 보냈다. 헤라의 눈을 피하기 위하여 님프들은 디오니소스를 여자아이처럼 꾸며서 키웠다고 한다. 너무 커져서 더 이상 남자아이라는 것을 숨길 수 없을 때까지 여장을 했다고 하는데, 그렇다면 청소년 시절까지 여자로 자랐다는 것이 아닌가? 그렇지 않아도 BC 4세기부터는 디오니소스의 석상이 많은 경우에 중성적인 특징을 띠고 있는 경향이 두드러졌다. 동양의 음과 양의 개념이 여성과 남성의 본질로 인식되었던 것처럼, 아폴로의 이성과 디오니소스의 감성적 본능 또한 각각 남성과 여성의 본질과 상통한다고 볼 수 있다.

에우리피데스의 『박카에』에서도 여장을 하는 모티브가 있다는 것이 흥미롭다. 디오니소스가 테베에 돌아오기 전에 아시아 전반을 돌아다니며 여신도들을 모아 컬트를 형성했다고 한다. 그를 키워준 님프들이 첫 신도들이었고, 그 이후로 가는 곳마다 여인들을 개종시켜 이른바 바칸테스(Bacchantes: 디오니소스를 따르는 여신도들)로 만들었다고 한다. 마에나드Maenad라고도 불리우는 이들은, 한마디로 말해 디오니소스적 광기에 찬 여인들이다.

이들은 집과 가족을 버리고 문명을 떠나 산 속을 헤매면서 술에 취해 춤을 추고 날고기를 뜯어먹으며 디오니소스를 섬기는 것으로 알려져있다. 테베 왕실이 디오니소스의 컬트를 금지시켰다는 소식을 듣고, 디오니소스는 몸소 그의 이모인 아가베와 자매들을 바칸테스로 만들었고, 펜테우스에게 그들의 행동을 목격하기 위해서는 여장을 하라고 권한다. 나무 위에 숨어서 지켜보던 펜테우스는 바칸테스들에게 발각이 되고, 그의 결말은 불행하게도 여지없이 처참

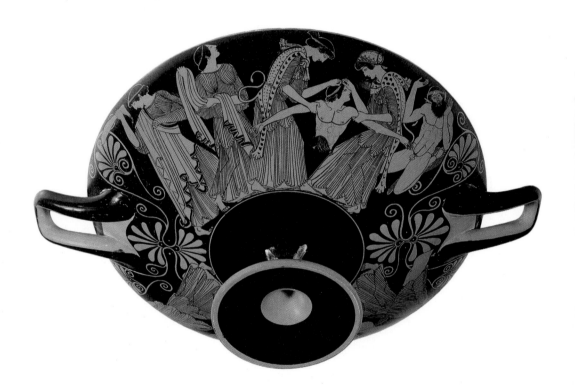

에우리피데스의 『박카에Bacchae』에서 다루는 주제로 테베의 왕 펜테우스Pentheus의
결말을 표현한 도기화(BC 5세기 초의 작품). 디오니소스의 마력에 걸려 광적인 바칸테스
Bacchantes로 변신한 어머니 아가베Agave와 그녀의 자매들 손에 펜테우스는 갈기갈기
찢겨 처절한 죽음을 당했다. 끔찍한 장면이지만 와인을 마시는 도기를 장식하기에는 이
디오니소스 신의 절대적인 영향력보다 더 적합한 주제도 찾아보기 힘들다.

했다. 정신이 나간 그녀들은 펜테우스가 산 속의 사자라고 인식한 나머지 그의 몸을 갈기갈기 찢어 죽여버리고 만다. 펜테우스의 머리를 사냥한 트로피처럼 튀르소스 지팡이에 꿰어 가지고 당당하게 들고 도시로 돌아오는 아가베는 곧 정신을 차리고 보니 자신의 손으로 아들을 살해했다는 사실을 깨닫게 된다. 치가 떨리는 이 마지막 장면으로 무시무시한 디오니소스의 힘을 새삼 되새기며 『박카에』의 막은 내린다.

이러한 광란, 광기, 광열狂熱, 광정狂情, 광포는 입신入神(엔투시아스모스)의 극단적 표현이다. 이러한 열정적 파토스에 대하여 냉정한 로고스를 제시하려고 노력한 사람이 플라톤이었고 또 아테네의 철학자들의 대체적인 경향이었다. 그래서 플라톤의 로고스는 모든 것에 대해 지나침이나 모자람이 없는 중용(to metrion)의 이상을 지향한다.

그러나 플라톤의 로고스는 지나치게 드라이한 기하학주의로 흘렀다. 그의 이데아론은 디오니소스 컬트에 대한 극단적 반동으로 이해될 수도 있는 것이다. 한국의 사드(THAAD) 배치는 아폴로적인 것일까, 디오니소스적인 것일까? 갑작스러운 사드 배치결정은 펜테우스를 찢어죽이는 아가베의 행동과 그리 달라보이지 않는다. 하여튼 국제역학의 발란스를 무시한 이러한 광열의 결단으로 한민족의 비극적 정조는 짙어만 가고 있는 것이다.

하여튼 이같이 노엽고 무자비한 모습의 디오니소스는 에우리피데스 고유의 창작으로 간주되어야 할 것이다. 많은 이들이 이에 대해 극작가가 디오니소스의 컬트를 비판하는 것으로 해석하는 경향도 있다. 디오니소스는 실은 자비로운 보호자와도 같은 존재이며, 저승을 넘나드는 그의 성격 때문에 죽음을 관리

하는 신이기도 하다. 다시 말하자면, 생전에 디오니소스를 따르면 저승에서도 한없이 흐르는 술에 흠뻑 취하여 황홀한 천상의 기쁨을 누리고 영원한 행복함을 만끽할 수 있다고 하여, 그를 "구세주"적인 인물이라고 보기도 하기 때문에 이러한 광란의 바킥 컬트는 디오니소스 신성의 본질에 위배된다고 해석하는 것이다. 그러나 에우리피데스는 디오니소스적 현상에 대하여 긍정이나 부정의 판단을 내리고 있지 않다. 평화와 광포, 미소 짓는 우아함과 악마적인 파괴는 인간 존재의 본질에 내재하는 양면성이기 때문이다. 비극은 인간의 모든 가능성을 노출시키는 거울일 뿐이다.

그런데 디오니소스처럼 구원론적soteriological 성격을 가진 존재로서 인류사에 가장 많이 회자된 인물은 뭐니뭐니 해도 나자렛의 예수이다. 재미있는 사실은 디오니소스와 예수가 가진 공통점은 신기할 정도로 많다는 것이다. 인간의 어머니를 둔 것부터, 죽음을 이겨내는 부활의 테마로써 종교조직의 핵을 형성한 사태에까지, 그리고 와인이 성찬의 실체변화transubstantiation의 중심이 되는 재미있는 테마에 이르기까지, 분석할 분야는 너무도 많다. 이에 관해서는 독자들이 직접 고민해볼 것을 권고한다. 디오니소스와 불교와의 연관도 간다라 미술을 통해 제6장, 심포지온과 디오니소스에서 잠깐 살펴보기로 하겠다.

테베에서 우리의 발굴현장은 포세이돈Poseidon의 성소이지만, 새로운 발굴 작업이라 아는 것은 적고 할 일은 많다. 우리가 가야 할 길이 너무도 먼 것이다. 학생들과 나는 모두 허리가 쑤신다. 손목이 시려도, 테베의 주말 밤에 드디어 선선해진 산들바람을 맞으며 온 동네 사람들과 함께 광장에서 와인 한 잔을 들이킨다. 디오니소스의 탄생지인 이곳 테베에는 아직도 그의 컬트가 살아 있다. 우리는 그 생동하는 기운을 새삼 피부로 느끼고 있는 것이다.

한국인이 캐낸 그리스 문명

테베(Thebes: 현대 그리스 지명은 티바Thiva 라고 표기)의 중심가에 위치한 광장. 광장을 둘러싸고 있는 것은 여지없이 술집들이다. 테베 사람들은 자정이 지난 밤늦게까지 남녀 노소를 불문하고 광장에서 시간을 보내며 선선한 밤공기를 즐긴다.

제 6 장

심포지온과 디오니소스

역사의 아버지 헤로도토스(Herodotus, BC 484?~c.430~420: 소크라테스와 동시대의 희랍사가. 아테네에서도 살았고 이집트 등 페르시아제국의 엄청난 영역을 여행하였다)가 전하는 수많은 일화들 중에 다음과 같은 재미있는 이야기가 있다. 시퀴온(Sicyon: 펠로폰네소스Peloponnesus반도에 위치한 도시국가)의 통치자 클레이스테네스Kleisthenes, BC 600~556에게는 애지중지하는 아가리스트Agariste라 불리우는 아리따운 딸이 하나 있었다. 클레이스테네스는 혼기에 이른 이 딸에게 그리스 전체를 통틀어 가장 좋은 신랑감을 찾아 주겠다고 마음을 먹고 있었다. 클레이스테네스는 올림픽 경기에서 네말전차 경주 부문에서 우승을 하자 모두에게 이렇게 선포를 하였다: "그리스의 청년들이여! 그대들 중 이 위대한 클라이스테네스의 사위감이 될 자신이 있으면 60일 이내에 혹은 더 빨리 시퀴온으로 오시오. 그대들 중 가장 뛰어난 인물을 60일째부터 계산하여 일 년 이내에 내 사위로 삼을 것이오." 그리하여 그리스 방방곡곡에서 집안 좋고 인품이 뛰어나다는 젊은이들이 모두 시퀴온으로 몰려 들었다. 클레이스테네스는 일 년 동안 이들을 꼼꼼히, 그리고 여러모로 지켜보며 무예와 운동실력도 시험하였다.

그러나 무엇보다도 중요한 것은 그들의 태도와 사람됨됨이었다. 이를 알아보기 위해서 그는 자주 향응을 베풀었으며, 그 과정에서 클라이스테네스는 아테네에서 온 젊은이들이 월등하다는 것을 알게 되었고, 그 중에서도 특히 테이산드로스 Teisandros의 아들 히포클레이데스Hippokleides가 가장 사위감으로 마음에 들었다. 그는 아테네에서 가장 부자였고, 가장 잘생긴 사나이였다.

드디어 클레이스테네스가 사위를 지명하는 날이 되었다. 일백 마리의 소를 희생시키고 술과 고기가 넘치는 잔치에서 젊은이들이 돌아가며 마지막으로 음악과 연설의 컨테스트를 벌였다. 이때 술에 취한 히포클레이데스가 신이 나서 춤을 추기 시작했다. 그것도 모자라 상을 가져오라고 해서 그 위로 껑충 뛰어 올라가 춤을 추었다. 그 모습을 아주 못마땅하게 여기고 있던 클레이스테네스는 그래도 꾸욱 참고 있었다. 그런데, 히포클레이데스가 갑자기 물구나무를 서서 다리를 휘저으며 망나니 짓을 하고 있지 않는가? 그리스인들의 복장은 키톤chiton이라 하여 짧은 원피스 같은 옷이고 바지나 빤쓰 같이 가랑이가 막힌 속옷을 입지 않았던 것으로 추정된다. 그러니까 이 상태에서 물구나무를 서면 성기가 노출될 것은 뻔한 이치이다. 이를 보고 더 이상 참지 못하던 클레이스테네스가 불쑥 외쳤다. "테이산드로스의 아들이여, 당신은 지금 춤으로 혼인을 말아 먹었소!" 그런데 홍에 겨운 청년은 창피해 하기는커녕 이렇게 대답을 했다고 한다: "*뭘 상관이오*(우 프론티스 oὐ φροντίς)!"

헤로도토스는 당시 관용구로서 유행하던 "뭘 상관oὐ φροντίς"이라는 구절은 바로 여기서 유래되었다고 설명한다. 『케세라세라』라는 노래가 "될대로 되라지"라는 뜻의 이 구절을 유행시켰듯이, 히포클레이데스의 이야기는 아마도 술에 취해 홍겨운 상태에서 걱정근심이 없는 마음가짐을 표현하는 유행어가 되어 널리 유포

된 모양이다. 그렇지 않아도 헤로도토스를 팔밑에 끼고 사막을 건넜던 그 유명한 아라비아의 로렌스(Lawrence of Arabia: 본명 Thomas Edward Lawrence, 1888~1935)가 영국의 도르셋Dorset에 있는 클라우즈 힐Clouds Hill이라 이름을 가진 자신의 집 문 위에다가 바로 이 구절을 손수 새겨 넣었다고 한다. 자신이 살아있는 동안에는 이 집을 베두윈Bedouin족의 텐트와도 같이 검소하고 평범하게 유지하여 이 세상에 걱정거리를 만들지 않고, 모든 인간세의 집착에서 벗어난다는 뜻에서 이 구절을 새겼다고 한다.

영국 도르셋Dorset에 있는 토마스 에드워드 로렌스Thomas Edward Lawrence의 자택인 클라우스 힐 Clouds Hill. 앞문 위에 헤로도토스가 전하는 구절 "οὐ φροντὶς"가 새겨있다.

결국 아가리스트의 남편이 된 사람은 히포클레이데스가 아니라, 아테네의 명가 출신인 알크마이온의 아들 메가클레스Megakles였다. 이 둘 사이에서 태어난 아들은 외할아버지와 똑같이 클레이스테네스라고 이름지었다. 이 손자 클레이스테네스Kleisthenes, BC 570년경~508년가 바로 그리스 민주주의 창시자라고 알려져 있는 무척이나 훌륭한 인물이다. 그리고 히포클레이데스는 비록 술 때문에 왕실과의 혼인을 말아 먹기는 했지만 그의 행동방식은 당시 사람들의 삶의 낙천적 일면을 말해주고 있다. 그의 일화는 그만큼 널리 퍼져있는 고대 그리스의 음주문화를 반영하는 것이다. 고대 그리스의 음주문화라 하면 물론, 무소부재한 이른바 심포지온symposion, 즉, 술잔치를 빼놓을 수 없다. 제5장, 디오니소스의 고향, 테베에서 디오니소스Dionysos의 신화와 고대 그리스 사회에서 그의 역할을 자세히 검토한 것에 이어서, 우리는 이제 본격적으로 디오니소스가 관할하는 심포지온에 관해 살펴보기로 하자.

고대 그리스의 심포지온συμπόσιον이라는 단어는 "함께συμ 마신다πινειν"라는 뜻을 갖고 있다. 물론 심포지움symposium이라는 단어가 현대 용법으로는 학술적인 모임이나 특정한 주제를 토론하는 회의를 가리키지만, 이는 액면 그대로 술을 마시는 모임이라는 원래의 의미에서 벗어난다(혼동을 피하기 위하여 여기서는 라틴화된 표기법인 심포지움symposium을 쓰지않고 고대 그리스 원어 맞춤법에 따라 심포지온symposion을 쓰기로 하겠다). 플라톤Platon, BC 428~348의 『대화』편 중 이 심포지온을 배경으로 한 작품이 바로 이름 그대로『심포지온』(Symposion: 『향연』이라고 번역되기도 한다. BC 385년 이후의 작품)이다. 여기서 플라톤은 BC 416년에 아가톤Agathon이라는 비극작가가 시티 디오니지아City Dionysia행사에서 우승을 한 기념으로 베푼 향연에서 오고갔던 대화를 전한다. 소크라테스의 에로스(Eros: 사랑, 또는 사랑의 신God of Love)의 이론을, 8명의

등장 인물이 돌아가며 하는 담화의 형식으로 풀어가는데, 물론 이 연회에서 일어난 일들은 주로 플라톤이 지어낸 픽션이라고 보는 것이 일반적인 견해이다. 바로 이 대화에서부터 플라토닉 러브Platonic Love라는 용어가 기원하는 것이다. 현대 정의로는 성적인 사랑과 상반되는 남녀간의 비非 성적인 순수한 사랑의 감정을 뜻하는데, 플라톤이 원래 설명하기를 남성과 남성의 사이에서 생겨나는 사랑이, 남녀간의 계약적인 혼인 관계보다, 더 순수하고 이해타산을 초월해 있으며, 신성한 이데아적 사랑과 더 가깝다고 말한 것이다. 여기서 동성간의 사랑은 성적인 요소가 물론 있었고, 고대 그리스의 관습에서는 동성애가 보편적이었을 뿐 아니라 필수적이라고도 할 수 있다. 플라톤의 가장 유명한 저술인『심포지온』에서 우리는 그 유명한 소크라테스가 마치 사튀르처럼 못생겼으며, 젊고 잘생긴 남자아이들을 너무 좋아하여 항상 넋을 잃고 그들을 쫓아다닌다는 것을 알게 된다. 이 책을 통하여 알게되는 더욱 놀라운 사실은 동성애가 고대 그리스 문화 전반에서 차지하는 중요성이다. 청소년과 스승의 사이가 일상적으로 동성애적인 요소가 있고, 또 그러한 관계가 교육을 위해 권장되기도 하였다는 것이다.

그의 『법률Laws』에서도 플라톤은 아테네에서 유행하는 심포지온이라는 관습을 장장 제 1권과 2권에 걸쳐서 대담하게 변호를 한다. 그에 의하면, 심포지온을 통해 쾌락을 배우는 것이, 스파르타Sparta식의 교육을 통해 고통을 배우는 것만큼 중요하다는 것이다. 언뜻 보기에는 플라톤답지 않은 개념 같지만, 근본적으로는 심오한 "중용의 이상"에서부터 생성된 의견이다. 그 어느 방면으로도 지나침이 없으려면 물론 히포클레이데스처럼 절제력 없는 과음도 안되지만, 절대적인 금주도 한쪽으로 치우친 생활방식이라는 것이다. 그리고 음주습관 외에도 심포지온에서 행해지는 모든 관습이 시민들의 체계적인 교육과정paideia에도 아주 중

요한 요소가 된다고 플라톤은 주장한다. 그렇다면 과연 이 심포지온이라는 행사에서 도대체 어떤 일들이 일어나는 것일까?

심포지온이라 일컫는 향연은 고대 그리스 전반에 걸쳐서 행하여졌던 참으로 보편화된 생활방식의 일면이라 볼 수 있다. 이 심포지온이 한동안 아테네에서 특별히 유행했다고 하지만, 수많은 그리스 본토의 도시국가들을 비롯하여 동쪽으로는 소아시아 지역(Asia Minor: 현재 터키 서해안), 서쪽으로는 마그나 그레시아(Magna Grecia: 그리스 식민지가 된 이태리 남부와 시실리Sicily 지역을 일컫는 말)에 이르기까지 그리스 문화권에 속하는 지역이라면 빠짐없이 심포지온을 행했다. 우리는 이 사실을 글로 알고, 그림으로 알고, 또 유적으로 안다. 심포지온에서 쓰는 도기들은 현재 수십만 개가 그리스 영역 전반에 걸쳐 출토되었다. 하물며 그리스인이 가는 데는 심포지온이 간다고 할 정도로 그것은 그리스적인 행사라고 여기었고,

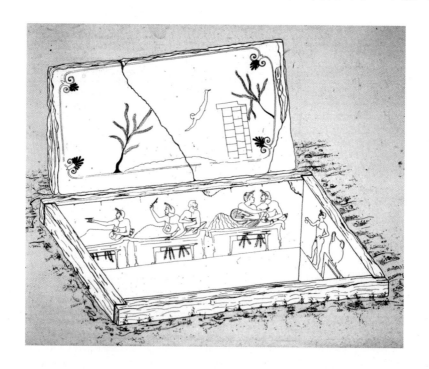

한국인이 캐낸 그리스 문명

많은 고대 작가들이 이방인의 음주 풍습을 자신들의 습관과 관심있게 비교한다. 이태리 남단에 있는 파에스툼(Paestum: 예전에 포세도니아Posedonia라고 불리운 마그나 그레시아에 위치한 그리스의 식민지. 나폴리 동남쪽 60km, 네아폴리스Neapolis)에서 발견된 유명한 무덤을 살펴보자. 다이버의 무덤(Tomb of the Diver, BC 470년 경에 만들어진 것으로 추정. 다이버 그림이 있어 이런 이름이 생겨났다)이라고 별명 지어진 이 무덤은 좀처럼 보기 드문 형식의 건조물이며 진귀한 벽화로 모든 표면이 장식되어 있다. 가운데에 눕혀있는 이 무덤의 주인은 천장에 새겨진 아주 특이한 광경을 목격한다. 높은 곳에서 출렁거리는 물로 멋진 다이빙 포즈를 취하고 뛰어 들어가는 찰나를 묘사한 그림이 천정에 그려져 있는 것이다. 그 찰나를

이태리 남부(당시는 헬라스 영역)의 파에스툼Paestum에서 출토된 다이버의 무덤Tomb of the Diver. 그리스 시대의 벽화가 드물게 보존된 예다. 무덤의 벽 4면이 심포지온을 즐기고 있는 모습을 나타내고, 천장에는 물속으로 다이빙을 하는 장면이 있다. BC 5세기 초로 추정됨.

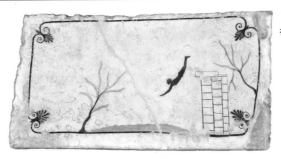
천정

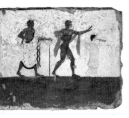
west

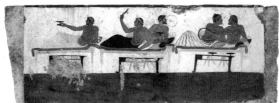
north

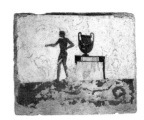
east

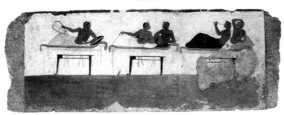
south

127

영원으로 포착한 멋드러진 이 그림은 이승에서 저승으로 첫발을 딛는다는 뜻의 은유적인 표현일까?

누가 이 무덤의 주인이었든간에 술을 무척이나 좋아했던 모양이다. 무덤의 벽 4면 모두가 심포지온을 즐기는 모습을 나타내고 있다. 이 그림을 통해 우리는 희랍시대의 심포지온 문화의 디테일을 생생하게 엿볼 수 있다. 이 안에 누워 있으면 마치 영원히 지속되는 향연 속에서 결코 죽음이 아닌, 디오니소스의 마법 하에 황홀경의 무아상태를 유지한다고 생각하지 않았을까? 그렇지 않아도 디오니소스의 본성은, 지난달에 설명했듯이, 저승의 경계를 넘나드는 존재일 뿐 아니라 소테르적인soteriological 구원의 신이기 때문에 그의 영향력은 개인의 죽음에 관한 한 절대적이다. 로마시대에도 바커스(Bacchus: 디오니소스의 라틴이름) 신의 인기는 그리스 시대 못지 않게 높았고, 상류층이 통상 쓰는 석관인 사르코파

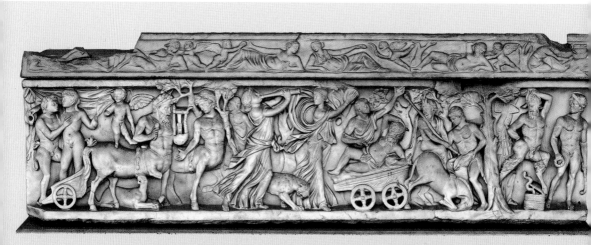

디오니소스와 그의 신봉자들의 행렬인 띠아소스thiasos를 새긴 로마시대의 사르코파거스sarcophagus(석관). 160~180년경 작품. "사르코파거스"는 살을 분해시키는 라임스톤이라는 뜻이다. 로마 국립 박물관 소장.

한국인이 캐낸 그리스 문명

거스(sarcophagus: 살을 먹는 돌상자라는 뜻)에 양각된 조각들을 보면, 반 이상의 엄청난 양의 석관들이 디오니소스와 관련된 장식을 과시하고 있다. 주로 사르코파거스의 기다란 모양에 걸맞게 디오니소스와 그의 신봉자들이 축제 분위기의 행렬을 하는 모습이 양각되어 있는데, 이를 일컬어 "띠아소스*thiasos*"라 부른다.

육지에서든 바다에서든, 이 띠아소스 행렬은 석관의 주인을 저세상으로 모시고 간다. 그리고 그것은 그 주인님의 편안하고 기쁨이 넘치는 내세의 삶을 약속한다는 의미를 지니고 있다. 근육질의 강건한 반인−반해마를 탄 아리따운 네레이드(Nereid: 물의 신 네레우스Nereus의 딸들, 아킬레우스Achilleus의 어머니 테티스Thetis도 네레이드이다)들이 죽은 자의 초상화를 들고 머나먼 바다를 건너 이른바 블래시드 아일스(Blessed Isles: 신성한 제도諸島라는 뜻으로 아킬레우스와 같은 고명한 영웅들이 사후에 가는 천국)로 가는 모습은 그 어느 누가 보아도 사망 후 영혼을 구원한다는 뜻이 분명하다.

바다에서 행해지는 띠아소스marine thiasos가 새겨진 전형적인 로마시대의 사르코파거스sarcophagus. 네레이드Nereid가 마린 켄타우로스marine centau를 타고 죽은자의 초상화를 받들고 바다를 건너 저승(또는 천상의 섬Blessed Isles)으로 가는 장면이다.

사후에 어김없이 디오니소스를 찾는 고대 그리스와 로마인들은 그만큼 생전에도 심포지온 등을 통해 디오니소스와 밀접한 관계를 지녔다는 것이다. 정기적으로 행해진다는 이 심포지온은 특별히 거창한 프로젝트를 요하는 일이라기보다는 그 형식이 중요했다. 근본적인 예식이 지켜져야 하는 일상적인 행사였다. 친구들을 초대하여 술을 마시고 담화를 나누며 가끔 엔터테이너를 고용해서 재미있게 밤을 지내는 것과 별로 다를 바는 없지만, 어디를 가도 여러모로 형식이 갖추어진 이벤트였다는 사실은 틀림이 없다. 우선, 그리스의 심포지온은 항시 안드론*andron*이라고 불리우는 입구 근처에 위치한 사각형의 방에서 행해졌다. 전통한옥의 구조로 볼 때 "사랑채"와 같이 손님을 대접하거나 문화적 활동을 하는 공간이다. 그 이름은 "남성용" 방이라는 뜻인데 심포지온의 터전이었다. 두말할 것 없이 심포지온은 남자의 행사였다. 가족의 한 일원으로서 사회적 위치가 있는 시민계급의 여성들(부인, 어머니, 딸들)조차도 심포지온에는 참여할 수가 없었다. 여자들은 가옥공간배치에 있어서 상층으로 추정되고 있는 여성 전용의 구역인 귀나이케이온*gynaikeion*에 머물렀다. 귀나이케이온은 바로 한옥에서의 "안채"인 것이다(남성들의 공간은 안드론andron이라 했다).

심포지온의 주 참가자는 물론 나이 삼십 이상의 상류층의 남자 시민이었지만, 나이가 차지 않은 청년들이나 술을 따르는 시종, 또는 엔터테인먼트를 위하여 고용된 기생들 및 예술가와 소리꾼 등 다종다양의 사람들이 드나든 것으로 알려졌다. 그러나 시민 계급의 여성은 그리스의 심포지온에는 절대로 찾아볼 수 없다. 여자라면 헤타이라이(*hetairai*: 쾌락을 위해 돈으로 고용되는 여자를 아티카에서 듣기 좋게 부르는 말. 포르네*pornē*와 구분된다)라고 불리우는 기생courtesan들만이 드나들 수 있었다. 고대 그리스의 사회에서 특별한 위치를 차지하는 헤타이라이에 관해서는 잠시 후에 논하기로 하겠지만 성별에 관해 한 가지 주목할 점이 있다.

한국인이 캐낸 그리스 문명

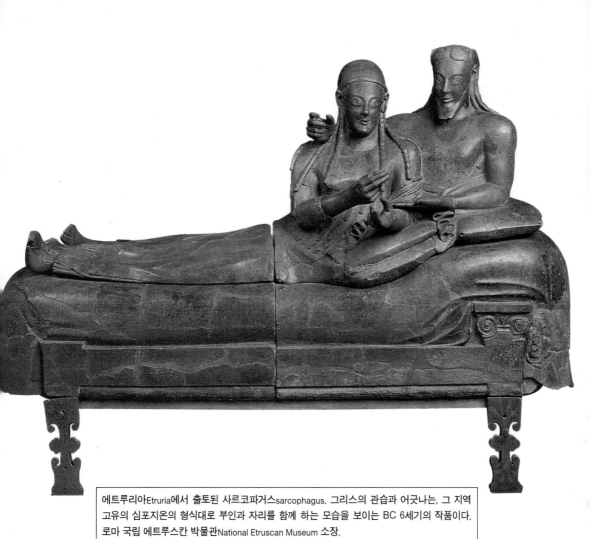

에트루리아Etruria에서 출토된 사르코파거스sarcophagus. 그리스의 관습과 어긋나는, 그 지역 고유의 심포지온의 형식대로 부인과 자리를 함께 하는 모습을 보이는 BC 6세기의 작품이다. 로마 국립 에트루스칸 박물관National Etruscan Museum 소장.

그리스의 고대 작가들이 가끔 언급하기를, 이태리 중북부나 페르시아와 같은 이 방의 나라에서는 어이없게도 술마시는 자리에서 부인들과 함께 향연을 즐긴다며, 어찌하여 그토록 이상한 관습을 갖게 되었을까 하고 의아해 할 정도였다. 그리 스인들은 자신들의 심포지온 음주문화야말로 제대로 된 것이라 생각했다. 으뜸 가는 자랑으로 여겼던 것이다.

심포지온에서 무엇보다도 중요한 요소는 물론 와인이다. 파에스툼에 있는 다이

Coarseware Transport
Amphora

Fineware Amphoras

Column Krater Volute Krater Calyx Krater Bell Krater

Hydria Oinochoe

Various Drinking Cup types

고대 그리스의 도기의 모양과 이름. 두 번째 열이 각종 크라테르*krater*이고 마지막 열이 퀼릭스*kylix*를 비롯한 술잔들이다.

버의 무덤 벽화에서 보여지듯이(p.127), 사각의 안드론 안에는 항상 클리네*kline* 라고 불리는 침대 같은 소파가 벽 4면을 둘러싼다. 방 사이즈에 따라 보통 7개에서 15개 정도의 침대소파가 놓여졌다. 여기에 한 사람 또는 두 사람씩 기대 누워서 (대체로 왼팔굼을 받치고 눕는다) 모두 퀼릭스*kylix*라는 대접 같은 와인 잔을 들고 있는 것이 보인다. 고대 그리스의 도기는 놀라울 정도로 정확하게 그 정밀한 모양과 용도가 체계화된 실용적인 예술품이다.

그리고 모든 심포지온에서는 각자의 술잔 이외에 필수 도기가 하나 있다. 이는 크라테르*krater*라고 불리는 일종의 커다란 항아리이다. 클리네*kline*(couch or bed)로 둘러싸인 방 한가운데에 놓여진 크라테르는 반드시 아름답게 장식되어 있으며, 몇십 리터의 와인이 담겨져 있는 센터피스centerpiece이다. 주둥아리가 넓게 트인 이 크라테르는 독한 와인을 물과 섞어 마시기 위하여 쓰는 도기인데, 그 날의 행사 성격에 따라 크라테르에다가 와인과 물을 1:1, 2:3, 혹은 1:2의 비율로 섞어놓고, 밤새도록 희석된 와인을 퍼다마셨던 것이다(설에 따라 비율이 1:3, 1:4 정도였다고 주장하기도

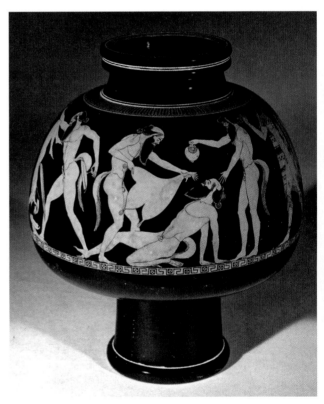

말썽꾸러기 사튀르satyr들도 자기들 나름 술잔치를 벌이는데, 아예 가죽부대를 입에 대고 희석되지 않은 와인을 직접 들이키고 또 다른 사튀르가 그 위에다가 매병으로 술을 더 붓는다. 두우리스Douris라는 화가가 BC 480년경에 만든 작품.

한다. 오늘날 약한 맥주 수준으로 도수를 맞추었다고 한다). 이러한 습관 역시 그리스 특유의 것으로, 희석되지 않은 와인을 마신다는 것은 교양이 없는 야만스러운 인간이나 동물적인 미개종족들이 하는 짓이라고 생각하였다. 그래서 종종 페르시아의 오랑캐들이나 반인반마인 켄타우로스, 또는 디오니소스의 졸개인 반인반염소인 사튀르들이 와인을 담는 가죽부대wineskin로부터 직접 마시는 모습이 도기화에 종종 보인다.

알고 보면 이러한 이미지는 해학적이면서도 따끔한 경고의 메세지라고도 볼수 있다. 희석된 와인을 오랜 시간에 걸쳐 천천히 마시며 풍류를 즐기고 철학과 정치를 논하는 것이 그리스의 심포지온이다. 헤라클레이토스와 같은 철학

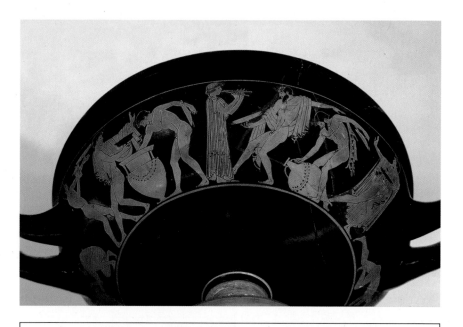

BC 490년경에 만든 퀼릭스*kylix* 술잔에 장식된 술에 관련된 장면들. 외부: 심포지온에 고용된 춤 장이. 내부(오른쪽): 심포지온에 참가한 손님이 과음한 결과 술을 토하는 장면. 베를린 고대 박물관 Antikensammlung, Staatliche Museen zu Berlin 소장.

자도 끊임없는 우주의 생성과 변화, 그리고 로고스적 투쟁을 와인과 물이 섞이는 모습으로 설명했다. 동물적인 본능을 부각시키기 위해 센 술을 벌컥벌컥 마셔 취한 상태에 이르는 것은 그리스인의 가치관에서는 바람직하지 못하다. 소크라테스도 술을 많이 마셨지만 술에 취하지 않는다. 그것이 그의 로고스였다.

그렇다고 종종 과음하는 경우가 없었다고 하면 믿기 힘들 것이다. 사진에 보이는 장면은, 퀼릭스 술잔 곁에 피리 부는 소리장단에 맞추어 술을 마시며 코모스komos라 불리는 춤장이들이 춤을 추는 모습이다(p.134).

옆 퀼릭스 내부의 바닥에 그려진 도기 그림. 심포지온에 참가한 손님이 과음하여 술을 토하는 장면. 퀼릭스에 술이 가득차 있을 때는 포도주가 워낙 걸쭉하기 때문에 이 그림이 보이지 않는다. 그런데 술 취할 때즈음이면 이 그림이 드러나기 시작한다. 얼마나 코믹한가! 과음하지 말라는 경종의 뜻도 있었을 것이다.

이들은 심포지온을 즐기는 양반들이라기보다는, 흥겹게 분위기를 돋구기 위해 춤을 추는 엔터테이너들이다. 그렇지만 크라테르에서 와인을 퍼담는 장면도 보이고, 손잡이 밑에는 쭈그리고 앉아 술이 동난 항아리를 안타깝게 들여다보는 대머리의 사나이도 보인다. 그런데 여기 대접 같은 술잔을 얼굴에 대고 그 안에 담긴 탁한 와인을 한 번에 주욱 마시고 나면, 탁한 색깔의 술이 사라지니간 그 와인잔 바닥에 그려진 장면이 눈앞에 명료하게 드러나게 된다. 그런데 그 그림은 너무 술을 많이 마신 사람이 추저분하게 술을 토하는 것을 소년이 도와주고 있는 장면이다(p.135). 이 술잔에 술을 마시는 사람이 당도하고야 마는 꼴을 예시한 것일까? 지금 막 들이킨 술이 입에서 쏟아져 나오기라도 할 셈인가? 도대체 이런 술잔은 해학적인 코메디일까, 아니면 진실로 경고의 메세지일까?

이렇듯 체계화된 그리스 음주문화는 크라테르에 희석된 와인을 통하여 세련되고, 지적인 문화를 발전시켰다고 생각하는 그들의 자부심은 명백하다. 어떤 학자들은 크라테르 자체가 그리스적인 문화의 상징이라고도 본다. 상류계 남자의 무덤에서 출토되는 부장품들을 보면 주로 그들의 일생이나 업적에 걸맞는 중요한 물건들인데, 이 중에 특히 전투에 쓰는 무기들과 심포지온에 쓰는 도기가 즐비하다. 특히 크라테르가 보이면 백발백중 남자의 무덤이다. 심포지온을 상징하는 그 많은 종류의 크라테르 도기야말로 그리스인의 자부심을 상징하는 것이 아닐까? 심포지온에서 쓰는 수많은 도기들이 그리스 영역 밖으로도 수출되었다. 그 중 부인들과 술자리를 함께 한다는 이태리 중북부인 에트루리아Etruria에서 특히나 그리스 심포지온용 도기들이 수두룩하게 출토되고 있다. 음주 습관은 달라도, 그리스의 심포지온에서 쓰는 멋진 도기들은 이웃나라 에트루리아에서도 인기가 좋았던 모양이다. 그리스어가 새겨져 있고 그리스 신화의 이야기가 그려져 있는 이 도기들은, 나의 유년기에 일제 코끼리표 전기밥솥이 한국에서 유행했던 것처럼,

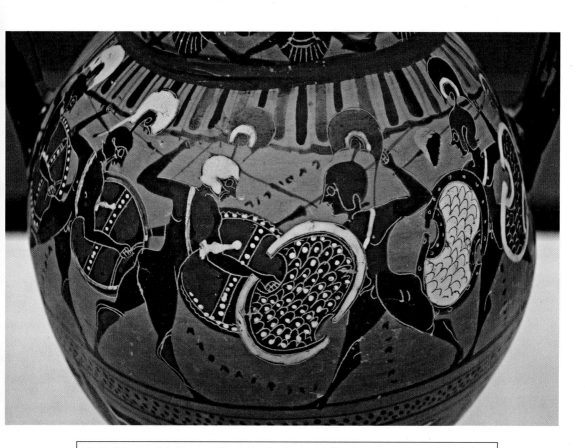

에트루리아Etruria에서 출토된 그리스의 암포라*amphora*모양의 도기(BC 550년경의 작품). 분명 『일리아드』서사시에 등장하는 트로이 전쟁 영웅들의 결투를 그린 작품인데, "헥토르"와 "아이아스"같은 이름이 새겨져있어야 할 곳에 그냥 글자들이 아무 뜻도 없이 늘어져 있다.

에트루리아에서 돌풍을 일으킨 듯하다. 하물며 말이 전혀 안 되는 그리스 글자들이 마구잡이로 새겨진 도기들도 출토된다. 어차피 그리스말도 못 읽는 오랑캐들한테 팔아먹을 제품을 무엇하러 어렵게 맞춤법 따져가면서 만든단 말인가?

 글을 쓸 줄 모르는 공예가가 허다했을 것이다. 글자 몇 개 적어 놓으면 더욱 멋진 그리스 제품이 될 것이라는 생각에 만든 작품일 확률이 높다. 몇년 전에 중국 북경을 잠시 방문했을때 나는 자그마한 상점에서 파는 귀걸이에 2살짜리 어린애가 배껴 쓴 것 같은 필체로 분명히 한글인 "구ㅣ거 ㄹ이"를 목격했다. 그때 나는 한류가 무섭긴 무섭구나 하는 느낌과 동시에, 도기에 새겨진 넌센스nonsensical 그리스 글자들의 수수께끼가 풀리는 듯했다. 시간이 지날수록 이런 현상은 짙어져

넌센스 한글이 새겨진 중국상품들

한국인이 캐낸 그리스 문명

가기만 하는 것 같다. 한글이 도배된 중국 패션 상품들을 보고 있노라면, 나는
웃음을 도저히 참을 수가 없다.

그리스의 명품을 찾는 이태리 사람들의 조상, 에트루리아인들이 눈썰미가 좋긴
좋았던 것 같다. 내가 보기에 고대 그리스의 도기화 중에서 미켈란젤로의 시스티나

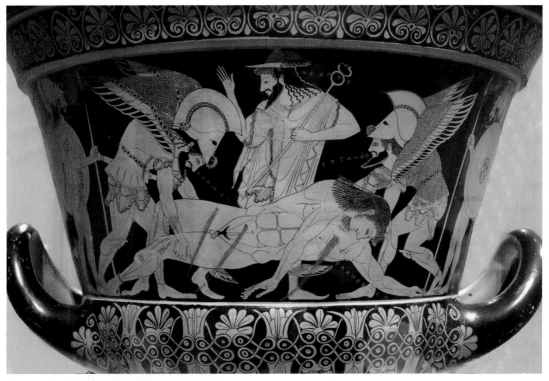

에우프로니오스Euphronios의 명작인 이른바 사르페돈 크라테르Sarpedon
Krater. 제우스Zeus의 명령으로 휘프노스(Hypnos: 수면의 신)와 타나토스
(Thanatos: 죽음의 신)가 트로이 전쟁의 영웅 사르페돈의 시신을 들어 올린다.
메신저인 헤르메스Hermes가 중간에서 이를 감독한다. 이태리 로마 빌라 줄
리아Villa Giulia 박물관 소장. 공식명칭은 "National Etruscan Museum"이다.

천장화와도 같은 급의 걸작이, 바로 에우프로니오스Euphronios가 만든 이른바 사르페돈 크라테르Sarpedon Krater인데, 이 걸작품 역시 에트루리아에서 출토되었다.

이 도기는(p.139) 뉴욕 메트로폴리탄 박물관에서 1973년에 백만 불이라는 듣도 보도 못한 엄청난 가격에 입수되었는데, 오랜 논쟁을 거쳐 몇 년 전에 이태리 정부로 다시 반환된 물건이기도 하다. 불법으로 순환하는 수많은 고대의 유물들을 법적으로 어떻게 처리해야 하는지의 선례가 되었기에 그만큼 유명한 작품이다. 이 에우프로니오스의 명작은 호메로스의 일리아드(Homer's *Iliad*)의 한 일화를 그리고 있다. 바로 제우스Zeus 신의 아들이며 트로이를 도우러 온 뤼키아Lycia의 왕 사르페돈Sarpedon의 죽음을 섬세하게 다루었다(아나톨리아 힛타이트 제국의 한 폴리스국가, 뤼키아의 왕이었던 사르페돈은 희랍인들과 적의가 없었지만 평소 트로이의 동맹국이었음으로 트로이 편에 서서 헬라스진영과 맹렬하게 싸운다). 아무리 제우스라 할지라도 자기 아들의 죽음을 막지 못했던 그 서글픈 마음을 그 누가 헤아릴 수 있으랴? "당신의 아들이라고 특별한 대우를 하면 다른 신들에게 어떻게 본보기가 될 수 있겠냐"라는 헤라Hera의 따끔한 말에 제우스는 말없이 그가 파트로클로스Patroclus의 칼에 죽임을 당하는 것을 목격해야만 했다. 그리고 그의 영혼을 달래기 위해 제우스는 쌍둥이 형제인 휘프노스(Hypnos: 수면의 신)와 타나토스(Thanatos: 죽음의 신)를 보내 전쟁터에서 그의 시신을 수습하여 제대로 된 올바른 장례를 치르게 하였다.

지금 보이는 장면은 죽은 영웅 사르페돈의 거대한 시신을, 날개 달린 신성한 형제 둘이서 영차! 영차! 하며 땅에서 막 들어 올리는 순간을 포착한다. 사르페돈의 몸이 우리 쪽으로 쏟아지면서 그의 퍼펙트한 바디가 클로즈업된다. 그리스인들의 거의 광적인, 육체적 아름다움의 추구는 누구나 다 잘 알고 있을 것

이다. 완벽한 육체는 아름답고, 아름다움은 신성하다. 그런데 왜 하필이면 에우프로니오스는 이 순간을 포착하려 했을까? 심포지온에서 가장 중요하다는, 생명의 와인이 담긴 크라테르. 두 아름다운 몸종이 이 와인이 담긴 크라테르를 들고 나온다고 상상해 보자. 다시금 그림을 자세히 보자. 크라테르를 든 몸종들과 사르페돈을 든 휘프노스와 타나토스가 완벽한 조화를 이룬다. 이때 영웅의 아름다운 시신을 든 날개 돋힌 두 신의 크라테르 도기화 모습과 그 크라테르를 양쪽에서 들고 들어오는 몸종들의 전체적 모습이 오버랩 되면서 신화와 현실이 일치되는 시각적 아름다움을 과시하게 된다. 그리고 아직도 따스한 피가 흘러나오는 사르페돈의 몸에, 크라테르를 들고 들어오는 두 몸종의 흔들림

퀼릭스*kylix* 술잔 내부를 장식하는 바닷물과 그 위에 떠있는 선박. 와인이 담긴채로 보면 선박이 술위에 떠다니는 것 같은 시각적인 착각을 일으킨다. 파리 메달 박물관(Paris Cabinet de Medailles) 소장.

때문에 크라테르에 가득 차 찰랑찰랑 하는 붉으스름한 와인이 주르륵 흘러내렸다고 생각해 보라. 디오니소스의 혼이 담긴 와인은 신성한 영웅의 피를 되살리는 신비스러운 사실주의로 승화된다. 그 와인의 싱싱한 느낌이야말로 우리의 혈관을 흐르는 생명의 핏줄의 약동이 아니고 그 무엇이랴!

심포지온 도기의 와인을 담는다고 하는 용도를 교묘하게 이용하여, 재치있게 제작한 작품들을 보면 우리는 감탄을 금할 수 없다. 와인을 영웅의 신성한 피에 비유한 에우프로니오스의 작품 못지않게 재미있는 장식법이 있다. 우리는 종종 크라테르나 퀼릭스 술잔 내부 테두리를 바닷물에 떠 있는 선박으로 장식한 것을 볼 수 있다(p.141).

이는 바로 호메로스가 즐겨쓰는 구절, "와인처럼 어둑한 바다the wine-dark sea"에서 비롯된 것으로 볼 수 있다. 이 와인 잔으로 출렁거리는 바닷물을 직접 들이켜 마시는 기분은 오디세우스를 10년간 방황시킨 그 무시무시한 대양을 디오니소스의 힘을 빌려 정복하는 듯한 대담한 느낌을 표출한 것이 아닐까? 이러한 종류의 장식으로 또 빼놓을 수 없는 작품은 바로 올토스Oltos의 프쉬크테르 *psykter*이다.

버섯처럼 생긴 이 도기의 모양은 크라테르 안에 든 와인을 차갑게 식히는 와인 쿨러wine cooler의 역할을 한다. 프쉬크테르 안에다가 얼음이나 차가운 물을 넣고 와인이 담긴 크라테르 안에 띄우면, 이 도기는 와인에 반쯤 잠겨 둥둥 떠있으면서 국자로 술을 퍼낼 때마다 쿨렁쿨렁 움직이면서 회전목마처럼 빙글빙글 돈다.

돌고래를 탄 병사들이 바다 위에서 파도를 타고 대양을 달려가는 것이 보이

지 않는가! 안 그래도 돌고래를 말처럼 탄 어처구니없는 이 병사들의 입에서
하나같이 주문을 외우듯 말이 흘러나온다: "EPIDELΦINOS" 즉, 이 글자들은
"돌고래 기병대" 라는 뜻이다! 더구나, 이 기병들이 들고 있는 방패를 보라.

올토스Oltos의 프쉬크테르(*psykter*: 와인을 차갑게 식혀주는 도기, BC 520년
경). 돌고래를 탄 병사들이 둘러싼 장식은 도기의 사용법에 따라 다른 도기
에 담긴 와인과의 합성으로 그림의 역동성이 완성된다.

무시무시한 메두사의 얼굴이라든지, 사나운 사자의 모습이나, 잽싸게 공격하는 독수리도 아니다. 이는 디오니소스가 아끼는 칸타로스kantharos라는 와인 잔이다! 왼쪽 방패에 있는 돌고래 모양의 수레바퀴는 또 무엇일까? 술에 취해 빙빙 돌아가는 머리를 의미하는 것일까? 정말로 이 아티스트는 우리에게 심포지온을 찬양하면서도 예리한 풍자를 천재적으로 전달한다.

그리스의 상류 시민들에게 남성적인 역량을 추구하는 데에 가장 중요한 두 가지의 활동이 바로 전투와 체육이다. 나이가 찬 모든 남자 시민은 이상적으로 뛰어난 전사이면서 강건한 운동선수였고, 이러한 활동을 예술과 문학으로 끊임없이 찬송했던 이들이다. 그래서 술잔치에서 돌고래 기병대를 선보이는 이 자그마한 도기는 참으로 그들의 오묘한 유머감각을 엿볼 수 있는 진귀한 작품인 것이다.

심포지온이라고 하면 무엇보다도 에로스Eros에 관한 토론이 빠질 수 없다. 플라톤의 『심포지온』은 사랑의 이야기erōtikos logos인 동시에 지혜의 사랑 philosophia에 관한 것이다. 사랑의 지고의 목적은 육욕적 쾌락의 충족이 아니라 지혜를 사랑하는 사람(필로소퍼philosopher)이 되는 것이다. 사랑한다는 것은 인간의 내면에 있는 신성을 사랑하는 것이며 그것은 곧 영혼의 아름다움을 사랑하는 것이다. 여기서 플라톤의 이데아론이 전개된다. 이 심포지움에서 참가자인 아가톤이 웅변하는 사랑의 찬미는 훗날 400년 후에 바울이 고린도전서 13장에서 말하는 사랑 찬가의 원형이라 할 수 있다. 플라톤이 주로 논하는 철학적인 각도도 물론 중요하지만, 육체적인 욕구를 포함한 여러 종류의 사랑의 형태와 심포지온과의 관계를 논할 필요가 있다. 앞에도 언급했듯이 여성으로서 심포지온에 참가할 수 있는 사람은 헤타이라hetaira라고 불리는 전문적인 기생이다. 이들에 관해서는 차후에 고대 그리스의 여성들을 다룰 때 다시금 언급할 기회가 있을

한국인이 캐낸 그리스 문명

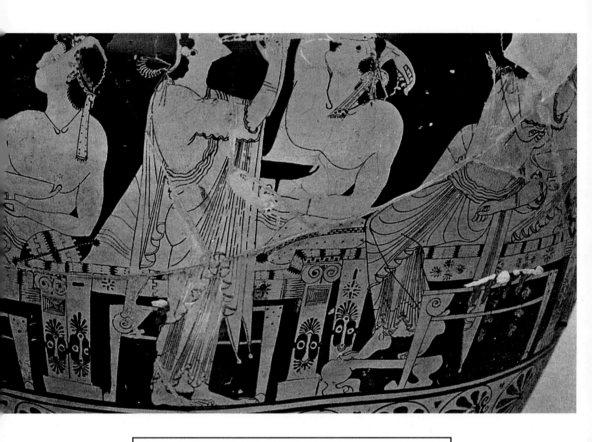

헤타이라이*hetairai* 기생들과 함께하는 심포지온. 스미크로스Smikros라는
아티스트가 자화상을 그린 것으로 추정한다(BC 510년경). 스미크로스는
BC 510~500년경 아테네에서 활약한 아테네 붉은형상red figure도기화
파이오니어 그룹의 대표적 거장이었으며 실험정신에 충만한 인물이었다.
그의 그림은 부분적으로 불안정한 곳도 있으나 전체 디자인이 매우 정확
하고 창의적이었다.

것이다. 아이러닉 하게도 고대 그리스의 보수적인 사회구조 때문에 중상류층의 시민 여성들의 개인적인 삶에 관해 우리는 아는 바가 적고, 오히려 헤타이라이 계급의 유명인사들에 관해서 종종 듣는다. 예를 들어 프뤼네Phryne(BC 371년경에 태어남)라는 기생은 조각가 프락시텔레스Praxiteles, BC 4세기의 애인으로서, 역사상 처음으로 여성을 누드로 표현한 크니도스knidos의 아프로디테Aphrodite 조각상의 모델이었다. 보수적인 남성들에 의하여 그녀는 불경죄(impiety: 소크라테스와 같은 죄목)로 기소되었는데 웅변가 휘페레이데스Hypereides가 그녀를 변호하면서 그녀가 점점 불리하게 몰리자, 갑자기 재판관들 앞에서 그녀의 망또를 잡아당겨 그녀의 알몸을 드러내자 그 신적인 자태에 재판관들이 굴복한 사건은 너무도 유명하다. 감히 아프로디테의 구현체를 아무도 정죄할 수 없었던 것이다.

「아레오파고스 법정에 선 프뤼네Phryne before the Areopagus」, 불란서 역사화의 대가, 아케데미즘 화풍의 정점을 구현한 제로메Jean-Léon Gérôme, 1824~1904의 1861년 작.

헤타이라이 기생들은 창녀가 아닌 프로페셔날 엔터테이너이었다. 글을 읽고 쓸 줄 알고, 즉석으로 시를 짓고 음악을 연주하며 노래를 부를 줄 알았다. 여자

로서 이름이 남의 입에 오르내리는 것을 수치로 생각하는 유교적인 사상과 상통하는 그리스의 문화 때문에, 오히려 이 기생들은 명가의 여성들 보다 사회적으로 더 두드러졌다. 심포지온을 나타내는 그리스 도기화에도 자주 등장하곤 한다. 이들이야말로 독립적 삶의 기반을 가진 근대적 자영업자에 가까운 인간들이었다.

유명한 기생들의 이미지 옆에 아가페Agape, 스미크라Smikra 등 그들의 이름도 같이 적혀있는 것을 우리는 볼 수 있다. 그리스 미술에서 누드는 절대적으로 남자의 영역이다. 보통 여자는 절대로 누드로 표현되지 않지만, 옷을 벗었다 하면 이들은 헤타이라이 혹은 매춘부인 것이다. 여기서 스미크라라는 기생이 3명의 다른 기생들과 자기들만의 심포지온을 엔죠이하고 있다.

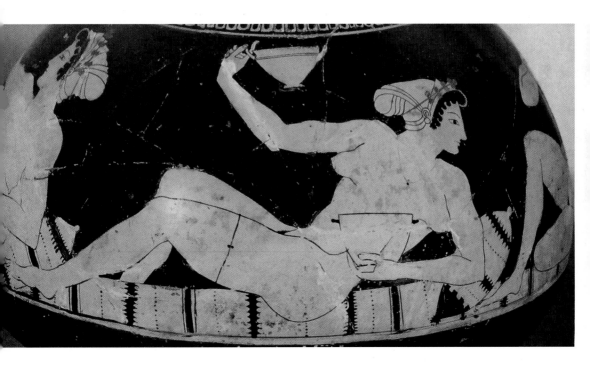

에우프로니오스Euphronios가 만든 또 하나의 작품(BC 510년경). 네 명의 헤타이라이*hetairai*가 자기들만의 심포지온을 가진다. 가운데 보이는 기생 스미크라Smikra는 코타보스*kottabos*라는 게임을 즐기고 있다.

그녀들은 당당하게 벗은 몸을 전시하며 코타보스*kottabos*라는, 주로 남자들이 즐겨하는, 아주 인기가 많은 심포지온 게임까지 대담하게 하고 있다. 이 코타보스라는 게임은 술잔에 마지막으로 남은 와인의 앙금을 어떤 과녁을 겨냥하면서 손목의 힘으로 휙 쏘는 것이다. 그리고 그 과녁을 맞추게 되면 소원이 이루지거나, 아니면 옆 사람에게서 에로틱한 행위를 대접받는 음탕한 게임이기도 하다.

스미크라가 손가락을 술잔 손잡이에 끼워 손목을 젖혀 쏠 준비를 한다(p.147). 그녀는 사랑의 과녁을 날카로운 눈초리로 쏘아본다. 그리고 그녀가 하는 말: "아름다운 레아그로스(Leagros: 당시에 유명했던 미남자. 어떤 사람인지는 모르지만 도기화에 많이 등장), 이것은 당신을 위한 것이오." 자신이 좋아하는 사람의 이름을 부르고 과녁을 맞추면 그 사람과의 사랑이 이루어진다고들 전한다. 그런데 이 레아그로스라는 이름은 전 아테네의 남자들이 모두 탐을 내던 우리시대의 헐리우드 육체미남 크리스 헴스워스Chris Hemsworth 같은 인물이었다. 이런 슈퍼스타를 일개의 기생 스미크라가 지명한다는 것은 과감하기 그지없다. 사랑의 힘은 강하고 디오니소스의 마력은 경계가 없다. 그의 영향력이 얼마나 멀리 뻗쳤는지를 입증하는 예술품 몇 개만을 간단히 소개하며 이 단락의 막을 내리겠다.

인도 북쪽에서부터 파키스탄과 아프가니스탄에 이르는 지역의 고대 문명을 우리는 간다라Gandhara라고 칭한다. BC 1~2세기부터 AD 3~4세기까지 꽃핀 간다라 문명의 미술은 99%가 불교 미술이라고 할 수 있다. 인도반도의 고대 미술 문명과는 또 다른 느낌의 간다라 미술은 주로 그리스와 로마의 영향을 받았다고 보는 경향이 짙다. 이는 분명 알렉산더 대왕Alexander the Great, BC 356~323이 정복

간다라 지방에서 출토된 디오니소스의 머리. 굵은 선과 이국적인 얼굴이
간다라 스타일의 부처상과 대조된다. 포도잎 화관이 그의 정체를 알려
준다. 뉴욕 메트로폴리탄 박물관Metropolitan Museum 소장.

한 대제국의 영토와 맞붙는 영역이었다. 그래서 알렉산더 대왕 이후 그리스의 헬레니스틱 왕국의 지도자들이 이민하여 서양문명의 스타일을 투입시킨 것이라고 간단하게 생각할 수도 있다. 물론 몇 세기에 걸쳐서 이루어진 이국문화와 토착문화의 복잡한 교류와 합성은 그렇게 간단하지만은 않다. 그렇지만 우리에게 지금 흥미롭게 여겨지는 틀림없는 사실은, 일찍이 꽃핀 간다라의 불교미술에 디오니소스적인 요소가 보인다는 것이다.

우리에게 보편적으로 알려진 금욕적인 불교사상과 환락을 추구하는 디오니소스적 요소는 완전히 상반되는 것으로 생각될 것이다. 그런데 와인의 신으로서 디오니소스의 원천이 인도의 고대 베다Vedic문명에서 왔다는 견해도 있다. 와인을 통해 개인의 구원을 요청하는 사상은, 어떻게 보면 자아를 잃고 열반에 들어가는 해탈mokṣa과 궁극적으로 상통할지도 모른다.

마투라Mathura에서 온 양각의 기둥. 내용은 디오니소스적인 색이 짙은 광란의 띠아소스thiasos를 나타내는 반면, 조각상의 모습은 인도적이다. AD 2세기로 추정됨. 클리블랜드 박물관(Cleveland Museum of Art) 소장. 옆의 사진은 이 부분화가 담긴 전체 기둥의 모습을 보여주고 있다. 정말 판타스틱한 느낌을 준다.

외국인들과 몇 세대를 거쳐서 섞여 산 간다라 사람들에게는 자비로운 중성적 디오니소스가 자비구제慈悲救濟를 특색으로 하는 관세음보살(『반야심경』에서는 관자재보살로 번역), 아발로키테스바라Avalokiteśvara와 별로 다르게 보였을 리 없다. 그렇지 않아도 디오니소스적인 광란이 서양적인 내용 그대로, 인도적인 마투라Mathura 양식으로 표현된 기괴한 기둥도 있다(p.151). 이 조각상을 보고 있노라면, 마치 제5장 디오니소스의 고향, 테베에서 살펴본 에우리피데스 Euripides의 명작 『박카에Bacchae』가 눈앞에 펼쳐지는 듯하다. 광란의 지경에 이르러 디오니소스를 정처 없이 따르는 여인들! 하지만 이번에는 육감적인 인도 배우들을 써서 인도 감독이 연출을 한 모양새이다.

제 7 장

올림픽 경기: 체육과 몸, 에로스의 이상

2016년 8월 10일, 아직도 곤히 잠든 서울의 시계는 어둑한 새벽 5시 반을 가리
키고 있다. 일찌감치 깬 몇몇의 시청자들은 올림픽 중계방송을 통해 지구 반대
편 브라질의 리우에서 펼쳐지고 있는 놀라운 광경을 목도하고 있다. 애띤 모습
으로 관중을 사로잡은 스물한 살의 박상영 선수가 펜싱계의 백전노장 게자 임
레(Géza Imre, 헝가리, 1974~)와 맞서, 개인 에페(Epee: 상대 선수의 머리에서 발끝까
지 모든 부분이 표적. 찌르기만이 가능함) 부문 금메달 결승전의 마지막 몇 분을 남
긴 채 분투하고 있다. 현재 점수는 14 대 10. 여지없이 단 한 점만의 찌르기로
승패는 갈린다. 신출내기 박상영은 노련한 거장 임레에게 금메달을 건네주지
않을 수 없는 형편이다. 동시에 찔러도 15 대 11로 결국 금메달은 임레의 것이
다. 누가 보아도 결과는 뻔한데, 이 형언할 수 없는 조바심은 왜 우리를 사로잡
았던 것일까?

그런데… 한 점, 두 점, 박상영 선수가 기막히게 날렵한 동작으로 꾸준히 한
점도 내주지 않고 따라잡는다. 14 대 13. 이번에 KBS 해설위원을 담당한, 2012년

런던 올림픽에서 동메달을 획득한 최병철 선수의 흥분된 목소리가 귀청에 울린다. 14 대 14! 믿기지 않는 장면이 눈앞에 펼쳐지면서 최병철 해설위원은 고함친다: *"아아악! 막고 찔렀어! 막고, 막고 찔렀으~!"* 눈 깜빡 할 사이에 14 대 15로 역전승을 거둔 박상영 선수! 그리고 그를 향해 퍼터지는 환성을 지르며 이성을 잃어버린 사람처럼 *"아니! 이게, 이게? 이게? 어떻게, 말이 됩니까… 아아아악! 빡쌍여―엉 그메다―알! 기적이에요 기적!"* 이라고 외치는 최 위원의 쉰 목소리를 들으며 나는 울컥 솟아나는 야릇한 감정이 북받쳤다. 울며 웃으며 온 세계와 함께 이 기막힌 승리를 목격했다. 그것은 불가능한 드라마였다. 그 순간 나는 우리나라가 너무나도 자랑스러웠고, 박상영 선수가 너무나도 사랑스러웠고, 당사자보다도 더 흥분한 최 위원이 나와 같은 마음을 표현한 것에 대해 무궁무진한 친근감이 느껴졌다.

이백여 개국이 참가한 2016년 브라질 리우 올림픽을 지켜보면서 새삼 한 나라의 국민들을 연합시키는 운동경기의 엄청난 파워를 목격했다. 펜싱 에페 부문에서 한국에게 첫 금메달을 안겨준 박상영 선수의 기적적인 역전승처럼, 근대 올림픽 백여 년 역사상 얼마나 많은 하이라이트의 모멘트가 있었을까? 허물없는 기쁨의 순간들, 자기나라 선수들을 응원하는 국민들의 계산되지 않은 순수한 지지의 감정, 그리고 자국에게 영광을 안겨주기 위해 열심히 뛰는 선수들, 이 모두가 국제적인 무대에서 연대의식을 조성하며, 국내의 애국적인 단결심을 돋우는 밑거름이 되는 것이다. 경쟁을 통하여 단결을 조성한다는 개념 또한, 근 삼천 년 전 고대 그리스에 원천을 둔 고대 올림픽 경기의 가장 중요한 특징이기도 하다.

BC 776년에 처음으로 기록된 올림픽 경기는 4년마다 한 번씩 올림피아

(Olympia: 올림포스 산이 있는 곳이 아니고, 펠로폰네소스반도의 북서쪽 엘리스Elis 지역에 있다)에 있는 제우스 신의 성역(Sanctuary of Zeus)에서 일어나는 행사였다 (프로타고라스의 동시대인인 소피스트 히피아스Hippias가 올림픽경기의 승자들의 리스트를 기록하였다). 고대 그리스 전역의 도시국가들이 참가하는 범그리스적인 (panhellenic) 4대 경기 중 가장 중요한 행사였고, 올림피아 제전이 행해지는 4년의 시간단위를 올림피아드(Olympiad: 역사가들의 시간계산time-reckoning 의 한 방편으로 활용됨)라 불렀다. 많은 고대 문서에 올림피아드로 연대를 표기하였고, 엄격히 따지면 2016년 리우 올림픽은 699번째 올림피아드인 셈이다. 나머지 세 개의 범 그리스적 경기들은 바로 헤라클레스Herakles의 12과업 중 제일 첫번째로 사자를 맨손으로 졸라 죽인 곳인 네메아Nemea에서 행해지는 네메아

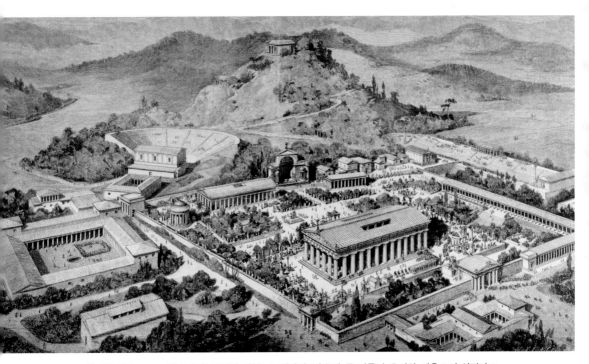

고대 올림피아Olympia의 모습을 재건한 일러스트레이션. 가운데 큰 건물이 유명한 제우스의 성전이고 오른쪽 회랑 밖, 긴 모습의 달리기 경기장이 스타디온stadion이다. 트랙의 길이가 190m였다. 그리고 언덕에 지어진 부채모양의 극장도 보인다.

제전Nemean Games, 아폴로의 신탁으로 유명한 델포이Delphi에서 행해지는 피티아 제전Pythian Games, 그리고 코린뜨Corinth에서 행해지는 이스미아 제전 Isthmian Games이었다. 이 경기들은 올림픽 경기가 벌어지지 않는 삼 년 동안 돌아가며 행해졌다. 운동 선수들은 해마다 그리스 곳곳을 찾아가며 끊임없이 범그리스적 경기에 참가할 수 있었고, 그리하여 운동을 전문으로 하는 직업적인 선수들이 차츰 나타나기 시작했던 것이다. 그러나 이러한 범그리스적 경기에 참가하는 이들 중 대부분이 귀족출신의 젊은 청년들이었고(혹 부문에 따라 삼사십대의 중년층의 남자도 참가하였다), 승자 기록에서 지도층 계급이 차지하는 비율이 큰 것으로 볼 때, 우리는 체육이 얼마나 고대 그리스 사람들이 이상으로 추구했던 귀족적인 탁월함을 상징하는지를 알 수 있다.

현대 올림픽의 금메달리스트가 추앙받는 것 이상으로 범그리스적 제전의 승자들은 자신의 도시국가에서 진정한 영웅의 대접을 받았다. 한 도시국가의 시민으로서 올림피아 제전에서 우승하는 것보다 더 높은 명예를 얻는다는 것도 힘든 일이었다. 이러한 제전들은 전 그리스의 도시국가들이 모여서 자신들의 능력과 우월함을 과시하는 장엄한 장場이었다. 제우스 신의 종교적인 절대성의 명분으로 설정된 올림피아의 성스러운 공식적인 무대에서 일어나는 평화로운 경쟁이었다. 여기서 중요한 개념은 바로 "아곤ἀγών," 즉 경쟁이다. 고대 그리스 문화가 아곤적agonistic이라 함은 그들이 하는 모든 일이 극도의 경쟁력에서 비롯된다는 뜻이다. 아곤의 근원은 궁극적인 이상인 "아레떼ἀρετή," 즉 월등함 excellence을 추구하기 위한 것이라고 볼 수 있다. 고대 그리스의 덕德 혹은 버어추virtue는 동양적인 개념과는 달리 이러한 아레떼적인 우월함과 상통한다. 플라톤이 말하는 미학적인 아름다움과 도덕적인 선의 관계도 이와 관련해서 이해할 수 있다. 육체적인 아름다움과 월등한 능력이 최고의 선善이라는 개념은 언

뜻 우리에게는 이상하게 들릴지 모르지만, 성형을 고집하는 미의 컬트가 만연한 우리 사회야말로 이러한 서양의 근본적인 이상이 왜곡적으로 구현되고 있는 것이 아닌가 싶다.

여하튼 올림피아 제전에서의 승리의 소식은 각각의 도시국가로 신속히 전달되었고, 귀국하는 승자들을 맞이하기 위한 준비가 즉각 시행되었다. 돈과 상품을 부여하는 경기들과는 달리 올림픽 승자들에게는 단지 올리브의 잎사귀로 엮은 화환을 선사하였지만, 이는 현재의 금메달 같은 명예로운 상징물이었고, 니케 여신(Nike: 날개가 달린 승리의 여신)이 몸소 두 팔로 껴안으며 축복했다는 것을 의미하는 신호이기도 했다. 이들이 경기를 마치고 돌아오는 행렬은 적군을 물리치고 귀국하는 로마황제 못지않은 환대 속에서 이루어졌다. 그리고 그들은 평생 많은 공식적인(정치적, 사회적, 그리고 경제적인) 특권을 누렸다. 어디를 여행해도 이러한 VIP대접이 끊기지 않았다. 이러한 현상은 우리 현대 사회에서도 보여지고 있다. 그런데 고대 운동경기에서 우승을 한다고 하는 것은, 어떻게 보면 전쟁터에서 승리하는 것과 더불어, 고대 그리스의 남성 이상형의 쌍벽을 이루는 것이라 할 수 있다. 전쟁중의 경쟁은 싸움을 통해 군사적 전투

현대 올림픽 금메달은 여지없이 올림피아에 현존하는 니케 여신상을 선보인다. 아래쪽: 파이오니오스 Paionios가 BC 420년경에 아테네의 동맹도시국가들이 스파르타를 물리친 전투를 기념하기 위해 만든 석상이다. 머리, 날개, 그리고 펄럭이는 망또 등이 손상되었다.

력을 선보이는 반면, 평화 시의 경쟁은 운동경기를 통해 아레떼를 달성하는 것이며, 모든 승자는 궁극적으로 아킬레우스Achilleus와 같이 영웅적인 클레오스(kleos: 영광)를 이루는 것이다. 그러기에 올림픽 메달리스트에게 병역면제의 특권을 부여하는 우리나라의 정책은 엄밀히 말하자면 올림픽의 본 정신에 어긋나는, 고대 그리스인들에게는 오히려 클레오스를 이룰 수 있는 기회의 권리를 박탈하는 어처구니가 없는 아이러니라고 말할 수 있다.

범그리스적 제전의 승자들은 그들의 업적을 찬양하는 문학과, 그들의 완벽한 육체적인 아름다움을 선보이는 미술 작품들을 통해 불멸의 클레오스를 이루었다고 해도 과언이 아니다. 4대 제전에서 우승한 귀족층을 위해 찬승시讚勝詩를 지은 것으로 유명한 핀다로스(Pindaros, BC 522~443: 고대 그리스의 가장 위대한 서정시인. 에피니키아epinicia의 달인)는 그들의 업적을 신화적 맥락에 견주어 그들을 영웅으로 추대하였다. BC 6세기 말 이후로는 인간을 소재로 다루는 대부분의 조각상들이 운동선수를 나타낸다는 점도 특히 주목할 만하다. 그만큼 그들이 폭발적인 인기를 끌었다는 뜻이겠지만, 그러한 의미 이전에 승자의 조각상을 세우는 일은 종교적인 임무임과 동시에 정치적인 필연이었다. 한 교훈적인 일화가 있다. 어떤 도시국가가 돈이 없다는 핑계로 올림픽 승자의 조각상을 세우지 않았다. 그 이후 11 차례의 올림피아 제전에서 수 많은 선수를 보내었어도 그 도시국가는 한 번도 우승자를 배출하지 못했다고 한다. 다음 승자의 조각상을 꼭 받치겠다고 신들에게 맹세를 한 뒤에야 비로소 승리를 거두었다고 한다.

운동선수의 모습을 한 전신 조각상은 자신의 도시국가 고유의 성전에 감사의 뜻으로 바쳐지기도 하고, 올림피아 성역에 경기를 관할하는 제우스 신에게 바쳐지기도 하였다. 그것은 가문의 영광과 도시국가의 명성을 드높이는 역할을

함과 동시에 올림포스의 신들의 총애를 얻기 위한 행위이기도 했다. 로마시대 때의 지리학자 파우사니아스(Pausanias: 2세기 때의 희랍인 여행가)가 그의 『그리스의 기행록*Ελλάδος περιήγησις*』에 전하기를, 올림피아에서 한때 삼천여 개의 승리자의 조각상들이 세워져 있는 모습을 목격할 수 있었다고 한다. 이 기행록 제 6권에서, 이 삼천여 개의 조각상들 중 그가 방문했을 때 눈에 띄었던 이백여 개의 조각상을 자세히 서술하며, 그 인물들의 업적을 기록하고 그들을 조

각한 아티스트들을 거론한다. 이 중 퀴니스카(Kynisca, BC 440년 출생)라는 스파르타Sparta 공주의 동상도 언급된다. 이륜전차 경기부문에서 두 번이나 우승한 그녀는 말을 직접 몰은 것이 아니었을지언정, 올림픽 역사상 공식적으로 최초의 여성 승리자로 기록되었다(올림픽 게임에서 여성은 선수로서도 관객으로서도 제외되었다는 것이 사계의 정설이다. 그러나 스파르타에서는 여성도 남성과 마찬가지로 적극적으로 몸의 단련에 참여하였다. 퀴니스카의 기록은 그 전차의 소유자로서 언급된 것이지만 올림픽 역사상 매우 중요한 의미를 지닌다고 말할 수 있다).

불행히도 올림피아에 세워졌던 올림픽 승자의 조각상들은 단 한 점도

올림피아에 아직도 보존되어있는 조각상 베이스들 중 하나. 승자의 모습을 한 조각상을 받치는 역할을 했다. 보존된 비문이 선수의 이름 줄리안, 출신 도시국가 아테네, 그리고 그의 업적 등을 기술한다.

현존하지 않지만, 그 많은 조각상을 받쳐들었던 몇몇의 베이스base들이, 본래 새겨진 비문과 함께 전해진다. 그리고 BC 5세기경부터 운동선수를 조각한 유명한 명작들이 수많은 로마시대 사본들로 전해지기 때문에 우리는 어느 정도 그들의 모습을 짐작할 수 있을 것이다. 마이런(Myron, BC 480~440 활동: 희랍의 조각가. 파르테논의 조각가 피디아스Phidias, 폴리클레이토스Polycleitos와 동시대)의 유명한 디

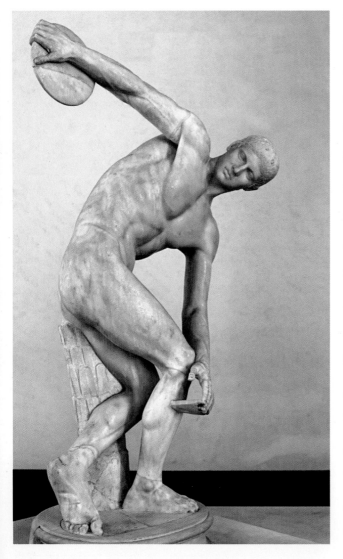

스코볼로스(Discobolos: 원반 던지기 선수)라 불리는 전형적인 남성적 체형미가 넘치는 다이내믹한 동작의 누드가 그 중 대표적인 작품이다. BC 450년에 조각된 마이런의 디스코볼로스는 그리스 미술역사상 처음으로 신체의 움직임을 포착하기 위한 시공간의 세부적인 구조를 들여다볼 수 있게 만드는, 미학적으로 아주 중요한 작품이다. 쿠로스kouros라 불리는, 뻣뻣한 차렷자세로 근 2백 년간 변함없이 표현되었던 남자 누드 석상들에 반해, 디스코볼로스라는 동상은 브론즈bronze라는 재료의 유연함을 이용하여 드디어 시간을 초월한 불변의 틀을 깨고, 명확한 순간의 포즈를 구체화했다.

한국인이 캐낸 그리스 문명

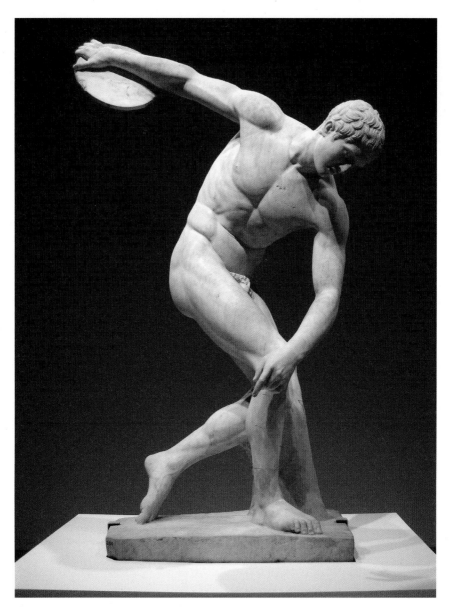

마이런Myron의 디스코볼로스Discobolos를 로마시대 때 대리석으로 모사한 두 개의 예. 이 두 복사본은
머리의 위치가 다르지만 이런 차이점은 복사본들 중에서 가끔 보이는 현상이다. 원반을 던지기 직전의
카이로스를 포착했다(왼쪽: 로마 마씨모 궁전 소장, 위쪽: 영국박물관 소장).

바로 이때에 철학자 파르메니데스(Parmenides, BC 515경 출생)의 제자인 엘레아의 제논(Zeno of Elea, BC 490~430)이 그의 유명한 역설(Zeno's Paradox)을 제시하였던 것도 우연이 아닌 듯 싶다. 수학적인 방법론을 이용하여 운동불가능론을 지지한 그는 시공간을 무한정 세분하는 방식으로 결국 아킬레우스가 아무리 빨라도 거북이를 따라 잡을 수 없다는 부조리를 제시한다. 마이런의 작품에 나타난 순간은 언뜻 보아서는 원반을 돌릴대로 돌려 수축된 스프링처럼 탕하고 튀어나가기 직전의 특정한 시각을 나타내는 것처럼 보이지만, 원반을 던지는 이의 움직임을 자세히 분석해 본 결과, 여러 순간순간의 모습이 압축적으로 표현되어있다고 보는 견해도 있다. 시공간의 구조와 움직임, 또는 변화와 불변의 본질을 탐구하는 경향이 BC 5세기 중반에 걸쳐 철학과 미술에 동시에 나타나는 것은 참으로 흥미진진한 현상이다.

미켈란젤로(Michelangelo, 1475~1564)의 다비드상(David, 1501~4년 제작한 대리석상)도 저리 가라고 말할 수 있는, 실로 서양미술사의 근원을 이루는 폴리클레이토스(Polykleitos, BC 440~420년 전후로 활동한 아르고스Argos 태생의 조각가)의 BC 430년경의 작품, 디아두메노스(Diadoumenos: 머리띠를 묶는 자) 또한 고대 그리스 미술사의 대 히트작이다(p.164). 경기를 끝마친 운동선수가 자신의 머리둘레에 디아뎀Diadem이라 불리우는, 승자를 표시하는 머리띠를 바짝 조여 묶는 동작을 하고 있다. 마이런의 디스코볼로스처럼 화려하고 다이나믹한 액션이 일어나는 도중을 그리지 않고, 폴리클레이토스의 디아두메노스는 경기가 모두 끝난 후 가장 보편적인, 편안하고 자연스런 포즈를 취하며 깊은 생각에 잠긴 듯한 느낌으로 디아뎀을 묶는 아주 상징적인 동작을 보여준다. 이 자연스럽다는 포즈는 몸의 무게가 한쪽 다리 위에 치우쳐있어 엉덩이가 썰룩거리며 어깨가 반대편으로 내려가는 이른바 콘트라포스토contrapposto의 형상이고, 이것이

바로 나중의 르네상스 미술의 기본형태라 할 수 있다.

더구나 폴리클레이토스는 이 조각상과 또 이 조각상과 쌍을 이루는 도리포로스(Doryphoros: 창을 든 자)를 그의 저서 『카논Kanon』에 설명된 미학론을 실제로 예시하기 위해 조각했다고 전한다. 그는 조각가인 동시에 서구 미술사에서 매우 의미있는 미학이론가로 꼽힌다. 그의 『카논』은 한마디로 말해서 가장 이상형인 남성의 모든 구체적인 신체 비율을 묘사한 논문이다. 현대 용어인 "캐논canon"이 표준형, 또는 기준이나 규칙이라는 뜻을 가지고 있는 이유가, 다름 아닌 이 폴리클레이토스의 저서 제목에서부터 비롯된 것이다. 제일 작은 단위인 손가락 마디마디부터 시작해서 손바닥, 팔뚝, 어깨, 그리고 전신의 모든 부분들의 비례관계를 자세히 적어놓은 이 논문은 안타깝게도 우리에게 전해 내려오지 않고, 다른 작가들이 짤막하게 언급하는 내용만 알려져 있다. 하지만 백 번 듣는 것 보다 한 번 보는 것이 더 낫다고 하지를 않는가?

폴리클레이토스Polykleitos의 도리포로스Doryphoros 로마시대 대리석 사본. 왼손에 든 창은 본래 청동으로 만들어 따로 끼워 넣었다. 디아두메노스Diadoumenos와 함께 이 동상은 폴리클레이토스의 미학이론 『카논Kanon』의 이론을 구현한 작품으로 알려졌다. 나폴리 국립 고고학 박물관 소장.

폴리클레이토스Polykleitos의 작품, 디아두메노스Diadoumenos의 로마시대 대리석 사본. 승리의 머리띠인 디아뎀Diadem을 묶고 있는 동작을 취한 운동선수. 히프선과 어깨선이 반대로 기울어진 콘트라포스토contrapposto의 포즈를 보이는 대표작. 뉴욕 메트로폴리탄 박물관 소장.

한국인이 캐낸 그리스 문명

다행히도 폴리클레이토스의 업적은 이 두 조각상의 백여 개의 로마시대 사본

들을 통해 그 형태나마 전해지고 있다.
그리고 이 남성 이상형을 그린 두 작품
중, 하나는 경기에서 승리한 운동선수,
하나는 창을 든 전사라는 사실도 주목
할 만하다. 앞에서 설명했듯이, 전투와
운동은 마치 한 동전의 양면처럼 고대
그리스인들이 추구하는 이상의 쌍벽을
이루는 활동이고, 이 두가지 활동들을
말 그대로 미美의 표준으로 나타낸 것이
다. 그리스 도기화에 자주 보이는 구성
도 바로 이런 패턴을 보인다. 한 면에는
전투하러 나가기 위해 갑옷을 입고 무기
를 준비하는 장면이 보이고, 반대 면에
는 운동경기를 위해 훈련을 하고있는 장
면이 선보여지고 있다. 이런 양식이 반복
되면서 전하는 메세지는 더더욱 뚜렷해
진다.

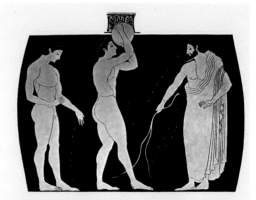

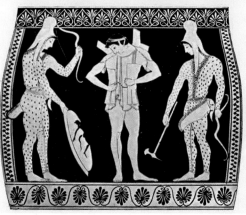

원반던지기를 연습하는 운동선수와, 갑옷을 입고 전투준비
를 하는 전사가 각각 도기의 반대편을 장식하고 있다. 뮌헨
고고학 박물관 소장.

여기서 짚고 넘어가야 하는 두 가지 중요한 점이 있다. 첫 번째는 아름다움
의 정의와 수학과의 관계이다. 제논이 그의 파라독스를 통해 제공하는 아이디
어들이 마이런의 원반 던지는 선수에 표현된 시공간의 개념과 상통하는 점이
있다면, 폴리클레이토스의 『카논』과 그 논문의 화신인 도리포로스와 디아두메
노스는 그 당시 유행하던 수학적 신비주의mathematical mysticism의 산물이라

볼 수 있다. 우리 귀에 익은 피타고라스Pythagoras, BC 570~495라는 인물이 바로 고대 그리스의 BC 5세기경에 유행한 이러한 경향의 주도자라고 말할 수 있다. 피타고라스는 이오니아의 사모스 사람으로 사모스의 독재를 피하여 이탈리아 남단의 크로톤Croton 지역에서 매우 독특한 공동체를 형성하고, 그 공동체의 컬트의 교주 노릇을 한 수수께끼에 둘러싸인 인물이다. 피타고라스 학파 Pythagoreans라고 불리는 그의 제자들이, 그의 가르침을 받들어 수학적인 아이디어들을 전파했던 것이다. 아리스토텔레스Aristoteles, BC 384~322에 의하면 그들이 바로 "수학"이라는 분야를 최초로 개발했으며, 수학적인 원칙이야말로 모든 사물의 원칙이라고 가르쳤다고 한다(『메타피직스*Metaphysics*』 1-5).

이러한 수학적인 사고방식이 객관적이고 과학적인 정확성을 상징하며, 종교와 신비성에는 상반된다고 하는 것이 우리의 상식이다. 그러나 재미있게도, 피타고라스 학파의 일반 성향은 불교의 윤회원리와도 같이 환생을 믿고 채식주의를 고집했으며, 콩을 안 먹는 등 해괴한 타부를 고수하였다. 수학적 비례를 원리로 하는 음악의 신비로움과 영혼에 관한 많은 이론들을 제시하였고, 숫자가 상징하는 추상적인 개념을 종교적으로 숭배했던 것이다. 오르페이즘이 디오니소스 컬트의 개혁운동이었다고 한다면 피타고리아니즘은 오르페이즘의 개혁운동이었다고 말할 수 있다. 버트란드 럿셀이 피타고라스를 지목하여 아인슈타인과 미세스 에디(Mrs. Eddy, 1821~1910: 미국 동부 크리스챤 사이언스의 창시자. 신비로운 종교가)를 짬뽕한 인물이라고 평한 것은 매우 시사적이라고 말할 수 있다. 하여튼 이러한 배경으로 볼 때, 극도의 아름다움이 정확한 수학적 비례로 표현될 수 있다는 집착적인 견해가 그 당시의 미학사상을 휩쓸었다는 사실은, 과학적이라기보다는 종교적인, 철학적인 믿음으로 이해되어야 할 것이다. 앞으로 마지막 장에서 파르테논 신전의 건축을 자세히 논할 기회가 생길 때 다시금 이러한

한국인이 캐낸 그리스 문명

아이디어를 설명하겠지만, 서양 건축사의 가장 기본적이고 퍼펙트한 미를 선보인다는 파르테논 신전이야말로 그 수학적 신비성의 완벽한 본보기이다.

델포이의 마부Delphi Charioteer라 불리는 동상 원본. BC 478년 또는 BC 474년에 행해진 피티아 제전의 우승자인 젤라의 폴리잘로스Polyzalos of Gela를 나타냈을 확률이 많다. 고삐를 손에 들고 있기에 네 마리의 말이 이끄는 수레도 함께 만들어졌다고 보는 견해가 우세하다.

두 번째로 논해야 할 주제는 바로 "누드Nude"에 관해서이다. 도대체 왜 고대 그리스의 조각상이며 도기화에 표현된 사람들이 모두 발가벗은 모습을 하고있는지에 관해 의문을 제기할 독자도 있을 것이다. 이에는 여러 가지 이유가 있지만, 제일 직접적인 대답은 바로 운동선수들이 실제로 발가벗고 운동을 했다는 것이다! 운동은 나체로 하는 것이라는 관습이 그리스인들에게는 확고하게 설립되었고, 그러한 이유로 여자는 운동을 하기는커녕 관람하지도 못하게 하였다고 한다(스파르타는 예외). 이륜전차경기는 나체로 행하는 것이 위험하다는 관계로 이 법칙에서 제외되었다. 그런데 스파르타는 그리스 모든 도시국가 중 유일하게 여자들에게 교육과정에서 운동훈련을 시켰다고 한다. 고대문헌 등에 의하면 강한 전사를 낳기 위해서 몸을 단련해야 한다는 이유 때문이라는 것이다. 그리하여 스파르타의 공주 퀴니스카가 바로 이 부문에서 자신이 지도한 마부charioteer를 출전시켜 우승을 할 수 있었던 것이다. 허리가 높고 긴 원피스 같은 의상을 입은 델포이의 마부(Charioteer of Delphi. 헤니오코스Heniokhos로 불리기도 한다)라 하는 유명한 동상도 바로 델포이의 피티아 제전에서 이륜전차 부문에서 우승을 하고 세운 기념물인 것이다.

비싼 재료값 때문에 거의 살아남지 못한 동상들은 가끔 조난선에서 해양 고고학적으로 발굴되지만, 이렇게 땅에서 범그리스적 성역에서 온전하게 발굴된 것은 델포이의 마부가 유일하다. 이 동상도 BC 5세기 초의 리얼리즘을 자연스럽게 과시하는 작품으로서, 미술사학적으로 아주 유니크 한 위치를 차지하는 걸작이다. 허나 동시대에 만들어진, 시실리의 서해안의 자그마한 섬에서 발견된 못지아의 마부Motya Charioteer도 같은 주제를 나타내지만, 그 섬세한 표현의 기술이 걸출하다. 이 못지아의 마부는 어느 누구도 따라잡을 수 없는 디테일한 미감으로 창작되어, 델포이의 마부가 부러워할 정도로 섹시한 우아함을 자랑

못지아의 마부Motya Charioteer 대리석상 원본. 델포이의
동상(p.167)과는 달리, 마부가 옷을 입었음에도 불구하고
에로틱한 긴장감이 도는 작품이다. 한 손을 허리에 짚고
한 손은 승리의 화환을 머리 위에 얹는 동작을 하고 있다고
생각하는 견해가 우세하다.

한다. 란제리를 입은 여인과도 같은 몸매가 오히려 나체보다도 더 섹시하다는 의견이 바로 못지아의 마부의 경우에 딱 들어맞는다. 쭈글쭈글한 옷감이 몸에 착 달라 붙어서 근육의 곡선 등이 에로틱하게 비쳐 보일 뿐더러, 허리에 찬 손이 보들보들한 살 속으로 포옥 눌러 들어간 자리를 보면, 살아 숨쉬는 아이돌을 보는 듯하여 감탄의 소리를 금치 못한다.

못지아의 마부Motya Charioteer가 허리에 짚은 왼손을 클로즈업한 사진인데 그 곡선미의 완벽성을 과시하고 있다. 손가락이 들어간 모습이 돌덩어리를 살아 숨쉬는 살결로 만들고 있다.

그런데, 이 모든 미술적인 업적들이 궁극적으로 추구하는 바는 바로 에로스 Eros이다. 못지아의 마부의 경우가 옷을 입고서도 섹시함을 추구하듯이, 남성의 나체를 끊임없이 갈고 닦아 이상형의 모습으로 그 아름다움을 추구하는 것 자체를 에로스의 차원에서 이해해야 한다. 그러기 위해서는 고대 그리스 사회에 만연한 동성애의 개념을 우리는 새삼 제대로 생각해 볼 필요가 있다. 파이데이아(*paideia*: 폴리스의 이상적 멤버를 교육시킴)라고 하는 고대 그리스의 교육과정은 머리를 키우는 공부와 육체를 기르는 운동이 동시에 곁든 프로그램이고, 큄나지온*gymnasion*이라 하는 학교와도 같은 곳에서 에페베(*ephebe*: 청소년을 일컫는 그리스 용어)들이 운동을 하며 시간을 보냈다. 소크라테스와 같은 철학자들도 이 큄나지온에서 그들의 지식을 가르쳤다. 큄나지온에 가장 중요한 공간은 팔라에스트라*palaestra*라고 하여 기둥으로 둘러싸인 운동장 같은 공간이었고, 여기서 레슬링wrestling과 복싱boxing을 주로 연습하였다. 물론 모든 아이들은 나체로 훈련을 하였다고 하여 큄나지온이라는 용어가 생겨나게 된 것이다.

큄노스γυμνός는 "나체로"라는 형용사이며 큄나조γυμνάζω는 "나체로 훈련하다"라는 동사이며, 큄나지온γυμνάσιον은 그러면 나체로 훈련하는 곳이라는 뜻인 것이다. 체육관이나 헬스클럽이 바로 영어로 짐gym이라 불리는 것이 바로 "나체 훈련"의 뜻인 것이다. 기계체조gymnastics도 엄밀히 말하면 "나체로 하는 체조"라는 뜻이다. 고대 문헌에서 가끔가다 동네의 음탕한 노인네들이 이 큄나지온의 담을 넘어 이 청소년들의 매끈한, 운동으로 단련된 아름다운 나체를 훔쳐보며 좋아했다는 이야기도 종종 발견된다. 그리고 제6장에서, 그들의 술파티인 심포지온*symposion*을 논하면서 잠시 성인남자와 청소년 사이의 동성애의 관계를 살펴 보았는데, 이 동성간의 사랑의 관계가 플라톤의 에로스이론에 있어서는 가장 높은 형태의 사랑이며, 남자아이의 교육과정으로 볼 때도

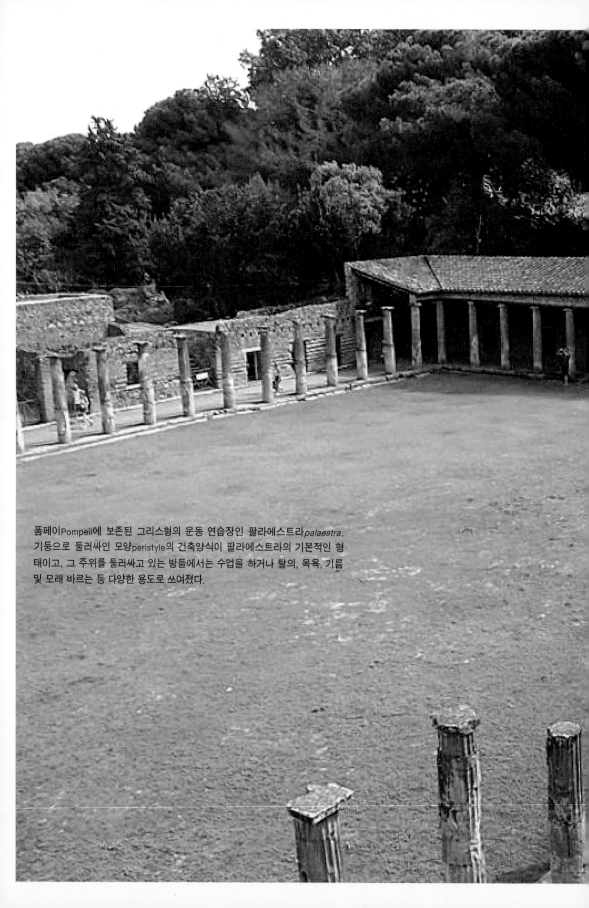

폼페이Pompeii에 보존된 그리스형의 운동 연습장인 팔라에스트라palaestra. 기둥으로 둘러싸인 모양peristyle의 건축양식이 팔라에스트라의 기본적인 형 태이고, 그 주위를 둘러싸고 있는 방들에서는 수업을 하거나 탈의, 목욕, 기름 및 모래 바르는 등 다양한 용도로 쓰여졌다.

필수적인 요소라고 생각했다. 에로테스(*Erotes*: 사랑을 하는 자)라고 불리는 스승과도 같은 신분을 가진 어른이 에로메노스(*Eromenos*: 사랑을 받는 자)라 불리는 청소년을 제자로 삼는 지적인 관계가 에로틱한 차원에서 자연스럽게 이루어지는 것이다. 현대의 사회에서는 물론 완전히 타부taboo인 관계이지만.

어떻게 보면 고대 그리스 문명은, 그 전반에 걸쳐 "동성적 에로스의 컬트"가 주를 이룬다고 해도 과언이 아닐 것이다. 고대 그리스만큼 여성의 존재성이 불투명한 문명도 참 찾아보기 힘들다. 운동도 그러하고, 군대에서도, 동성애가 짙은 상황 속에서 서로서로 잘 보이기 위해 열심히 노력한다고 생각되었다. 동성애야말로 더 열심히 싸우는 군인들을 양성하는 좋은 결과를 초래한다고 이해되기도 하였던 것이다. 그러한 보편화된 에로스의 개념을 빼고 미를 논한다는 것은 소용없는 일이다. 그리고 젊음의 컬트cult of youth 또한 이러한 선에서 이해되어야 할 것이다. 한창 젊어서 아름다운 나이에 죽음을 맞이한다는 사실을 영광으로 생각한 것도 그리스인들이다.

헤로도토스Herodotus가 전하는 클레오비스와 비톤Kleobis and Biton이라는 형제의 애틋한 이야기가 그러하다. 아르고스Argos의 두 형제는 헤라Hera의 여사제, 키디페Cydippe의 아들들인데, 헤라 여신의 페스티발에 참여하러 여행하는 도중, 어머니의 수레를 끌던 소들이 쓰러져 움직이지 못하고 있을때 그들이 수레를 몸소 8km가 되는 거리를 끌고 갔다고 한다. 아들들이 너무 기특한 어머니는 헤라에게 그들에게 신이 유한자인 인간에게 줄 수 있는 가장 명예로운 은혜를 내려달라고 간절한 소원을 빌었다고 한다. 잔치가 끝난 뒤 피곤하여 곧 성전 안에서 잠이 든 이 두 형제는 그날 밤으로 평안한 죽음을 맞이하였다고 한다. 가장 뛰어난 신체를 지닌, 가장 엄청난 업적을 행한 바로 직후에 즉사한

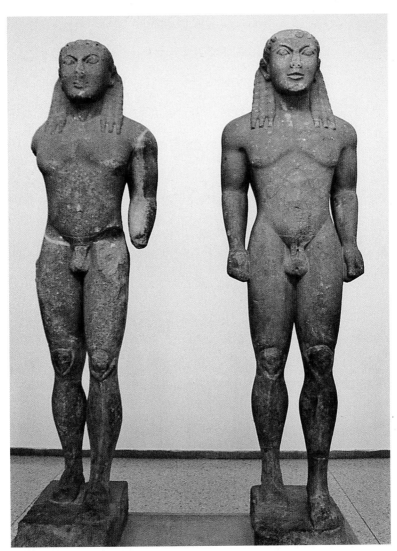

델포이Delphi 박물관에 소장된 "클레오비스와 비톤"으로 추정되는 조각상. BC 580년경에
만들어져 아르케익Archaic 형식의 뻣뻣한 모습을 하고 있다.

이들은, 늙지 않고 그 상태로 영원히 기억될 수 있는 영광을 맞이하였다는 것인데, 정말 이상한 사고방식이라 생각될 것이다. 아르고스 사람들이 이를 기념하기 위해 델포이에다가 두 형제의 석상을 세웠다고 한다. 그리고 정말로 1900년대 초에 델포이에서 쌍둥이 형제와 같은 조각상들이 발견되었고 아르고스에서 바쳤다는 비문도 같이 발견되었다. 그리고 그들의 강건한 신체가 아르케익 스타일(Archaic Style: BC 6세기 말까지 차렷 자세로 왼발을 앞서서 서있는 석상이 보이는 스타일)로 표현되고, 어김없이 이들은 신체를 자랑하는 누드상이다. 이천 육백 년 이후에 델포이 박물관에 자기만의 방을 차지하고 있는 아르고스의 형제들은 죽은 그 순간에 불멸의 영광을 선사 받았다고도 볼 수 있겠다.

고대 그리스 운동 경기를 생각하면 그 무엇보다도 수많은 도기화에 표현된 훈련장면들을 떠올리지 않을 수 없다. 특히 인상 깊은 장면의 주인공은, 심포지온에서 쓰는 술잔을 장식하고 있는 멀리뛰기 선수인데, 공중에서 사지를 끝까지 뻗쳐 내려앉기 직전의 가장 드라마틱한 순간을 포착하였다.

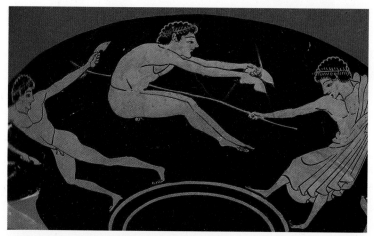

멀리뛰기를 하는 선수가 그려진 BC 500년경의 퀼릭스*kylix* 술잔. 이 도기의 다른 면에는 원반던지기와 창던지기 등의 5종경기를 하는 장면들이 표현되어 있다. 보스톤 미술 박물관 소장.

한국인이 캐낸 그리스 문명

멀리뛰기long jump는 다른 육상종목인 원반던지기discus throwing와 장대던지기javelin throwing와 더불어, 단독 부문인 단거리 달리기stadion와 레슬링wrestling과 함께 펜트아틀론(*pentathlon*: 5종경기)이라는 종목을 이루었다. 다섯 개의 경기라는 뜻으로, 수영, 펜싱, 사격, 말타기와 장거리 달리기 등으로 이루어진 모던 펜트아틀론(modern pentathlon: 근대5종경기)과는 실제로 완전히 다르다. 물론 육상에서 달리기 종목들은 별로 변함이 없지만, 마라톤이라는 특별 종목은 1896년에 처음으로 현대 올림픽의 종목으로 등장했다(42.195km라는 거리는 1921년에 확정됨). BC 490년에 일어난 페르시아와의 전쟁에서 마라톤 전투Battle of Marathon의 승리의 소식을 전하기 위해 마라톤에서 아테네까지의 40km의 거리를 쉬지 않고 한 번에 달린 후 그 자리에서 즉사했다는 페이디피데스Pheidippides라는 메신저의 일화가 그 원천인 것이다(페이디피데스는 아테네로부터 스파르타까지 스파르타의 원군을 요청하기 위하여 240km를 달렸다는 다른 일화도 있다).

레슬링이야말로 고대 올림픽에서 가장 으뜸가는 경기 종목이다. 얼마 전에 레슬링을 올림픽에서 폐지하려고 했던 그런 무지막지한 결정은 실로 역사적인 비젼이 없는 판결이었다. 5종경기에서도 레슬링에서 지면 우승이 안되는 원칙이 있을 정도로 이 종목은 중요했다. 우리가 잘 아는 그 유명한 철학자 플라톤도 탁월한 레슬링 선수이다. "플라톤"이라는 이름 자체가 "어깨가 넓은 사람"이라는 뜻으로 그의 레슬링 코치가 지어준 이름이다.

모든 남자 아이들이 큄나지온에서 밤낮 연습하며 자란 것도 레슬링이었고, 이를 창시한 장본인은 다름이 아닌 영웅 중의 영웅 헤라클레스였다. 네메아의 사자Nemean Lion의 가죽이 화살과 창에 전혀 손상되지 않아 결국 온몸으로

졸라 죽여야 했다는 신화가 기억날 것이다. 가이아Gaia(게아Gea라고도 불림)
의 거인 아들 안타이오스Antaios와 씨름하다가 결정적인 순간에 그가 땅의 여
신인 어머니에게서 힘을 받는다는 것을 알아채고 그를 결국 낚아들어 공중에서
졸라 죽였다는 이야기도 모두 레슬링의 원천을 설명하는 신화이다.

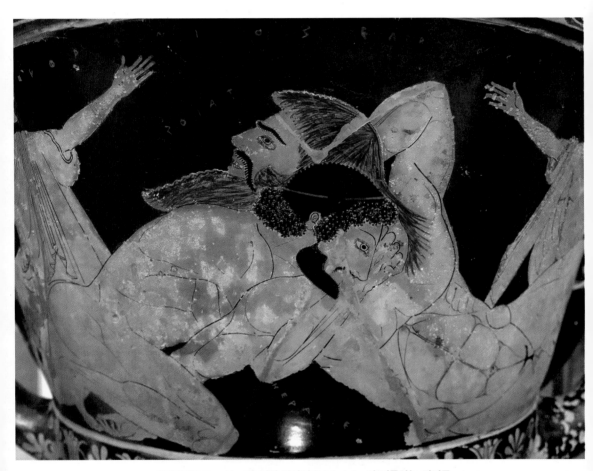

헤라클레스Herakles가 거인 안타이오스Antaios와 씨름하는 장면들.

위 쪽: BC 520년경 크라테르*krater*도기에 묘사된 그림인데, 헤라클레스가 목을 조르는 레슬링 기술을
　　　발휘하고 있다. 루브르 박물관 소장.
오른쪽: 16세기 르네상스 작품으로 헤라클레스가 안타이오스를 땅에서 번쩍 들어 더 이상 힘을 못쓰게
　　　하는 장면을 포착했다.

한국인이 캐낸 그리스 문명

헤라클레스가 허리태클로 안타이오스를 들어올려, 심한 고통을 주며 제압하는 모습을
역동적으로 묘사하고 있다. 힘을 주고 있는 헤라클레스의 심각한 표정을 보라!

복싱도 고대 올림픽에서 중요한 자리를 차지했다. BC 688년부터 올림픽종목으로 채택되었다. 미노아의 벽화에서부터 이미 복싱장갑을 낀 복서들의 복싱 장면이 선명하게 나타난다. 근대 올림픽에서는 제외되었지만, 고대 올림픽에서 우리가 볼 수 있는 또 하나의 종목이 바로 판크라티온(Pankration: 복싱과 레슬링을 짬뽕한 좀 야만적인 운동, BC 648년 올림픽종목으로 채택)이다. 이는 우리시대의 이종격투기(mixed martial arts)와 같은 경기로, 단 두 가지의 규칙 외에는 때리고, 차고, 꺾고, 조르고, 바닥에서의 격투 등 무엇이든지 허용되는 좀 끔찍한 경기이다. 이 두 개의 규칙은 눈을 후비면 안되고, 이빨로 깨물면 안된다는 것이다. 스포츠맨쉽이 극도로 요구되는 경기는 아닌 듯하다. 반칙을 하고 있는 선수를 그린 장면들도 보인다. 반칙하는 선수는 매질로 징계했다고 전한다.

지난 8월에 온 세계가 지켜본 올림픽 경기를 치르고 나서 새삼 느끼는 것은, 이 행사가 그래도 오늘 이 험악한 대결의 국제정세 속에서 고대 그리스의 운동정신을 계승하여 인간의 힘의 가장 아름다운 표현을 평화로운 경쟁으로 지속해가고 있다는 것이었다. 그리스의 체육의 역사는 이러하다. 그리스인들은 체육의 목적을 단순히 군사적 목적을 위한 신체의 단련에만 두지않고 개성의 발전, 신체의 균형, 건강의 유지, 오락의 획득 등 개인의 미적 이상의 실현을 위한 신체와 정신의 조화에 두었다.

그러나 아테네가 펠로폰네소스전쟁에서 패배한 이후로는 그러한 균형감각은 사라지기 시작했다. 그리고 로마시대에 오면서 이러한 감각은 퇴폐적으로 전락했다. 희랍인들은 경기 컨테스트*agōnes* 그 자체를 즐겼으나 로마인들에게는 그것은 게임*ludi*일 뿐이었다. 희랍인들에게는 올림픽은 경기자들을 위한 축제였으나, 로마인들에게 올림픽은 관객을 위한 서비스였다. 희랍인들에게 건강한

경쟁이었던 것이 로마인들에게는 순전한 엔터테인먼트의 수단일 뿐이었다. 올림픽 게임은 AD 400년 테오도시우스 1세에 의하여 폐지되고 만다.

몸의 언어는 실로 국경이 없다. 애떤 박상영 선수의 경기 모습은 골리앗을 물리친 다비드상처럼, 디아두메노스의 아레떼, 국가를 빛나게 하는 클레오스적 영광을 모두 이룬 자랑스런 영웅의 모습이다.

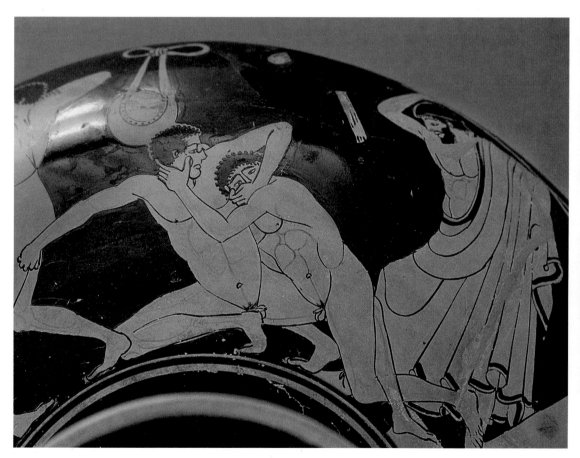

판크라티온pankration 시합이 BC 480년경에 만들어진 퀼릭스kylix에 그려져 있다. 오른쪽의 선수가 상대 방의 눈을 후비는 반칙을 하려고 한다. 이때 오른편의 심판이 매질하기 위해 작대를 든 장면을 그렸다. 영국 박물관 소장.

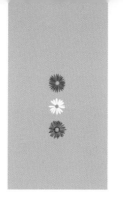

제 8 장

전쟁의 파라독스

66

아들아, 전투를 마치고 당당히 돌아오라, 방패를 들고서,
그렇지 않으면 방패에 얹혀오라.

99

Come back with your shield—or on it: 플루타르크Plutarch, *Moralia* 241.

이 구절이 바로 스파르타Sparta의 어머니들이 전쟁터로 나가는 아들들에게
마지막으로 당부하는 애잔한 가슴이 담긴 유명한 훈유訓諭이다. 당당히 이겨
서 살아 돌아오지 못할 것이라면, 죽을 때까지 용감히 싸우고 방패 위에 실려
서 시신으로 돌아오라는 뜻이다. 그만큼 스파르타의 군사들은 죽음을 두려워
하지 않는, 그리스에서 가장 용맹한 이들로 알려져 있었고, 상무尙武정신으로
충만한 스파르타식의 교육 또한 특별히 엄격한 것으로 인식되었으며, 그들의 여성
들도 마음가짐이 달랐다고 한다. 강한 몸을 키워야 건장한 아들들을 낳는다는

이유 하나만으로 스파르타는 그리스 도시국가 역사상 유일하게 여성에게도, 남성 기준보다는 약간 완화된 것이지만, 신체교육을 체계적으로 시켰던 것이다.

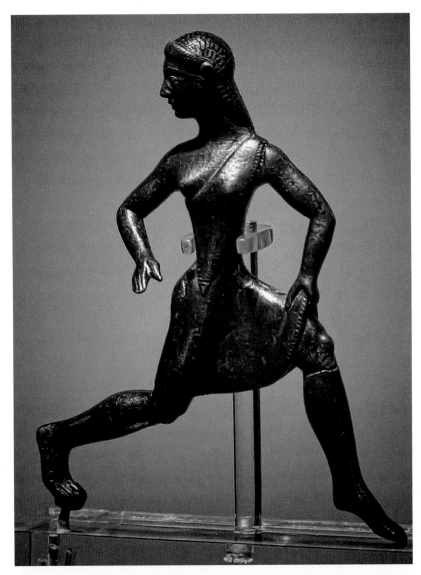

스파르타식 운동교육을 받는 여자 아이를 나타낸 소동상(statuette). 아무리 젊다 할지라도 한쪽 가슴을 드러내며 뛰어가는 여자의 모습을 나타내는 관습은 다른 도시국가에서는 볼 수 없는, 스파르타 고유의 현상이다(아테네 고고학 박물관 소장).

한국인이 캐낸 그리스 문명

어머니의 입에서 승리를 거두지 못하면 살아서 돌아오지 말라는 소리를 직접 듣는다는 것이 섬뜩하기 그지없지만, 역사는 일괄적으로 남성적인 관점에서 쓰여졌다는 것을 기억해야 한다. 아무리 과장되었다고 하지만, 스파르타의 어머니들이 그만큼 거세었던 것만은 분명하다. 그래서 그만큼 더 스파르타의 전투일화들이 유명한 것이 아닐까? 페르시아 대전(Persian Wars, BC 499~449: 그리스-페르시아 전쟁Greco-Persian Wars이라고도 일컫는다)중 스파르타의 왕 레오니다스 1세Leonidas I, BC 540~480가 이끄는 300명의 최정예 스파르타 전사들이 테르모필레Thermopylae 협곡에서 목숨을 바쳐서 펼친 3일간의 방어전이 그러하다(BC 480년 8월 혹은 9월).

페르시아 대제국이 처음으로 그리스 땅을 침공한 지 십년이 된 BC 480년. 그들의 제1차 침공은 BC 490년에 마라톤 전투Battle of Marathon에서 아테네의 소수병력이 주도하여 기적적으로 페르시아대군을 물리쳤지만, 그 후 다리우스 대제Darius I, BC 550~486의 계승자이자 아들 크세르크세스 대제Xerxes I, BC 519~465가 그에 대한 앙갚음을 하기 위해, 드디어 제2차 침공을 벌인다. 북쪽에서부터 육로와 해로로 동시에 쳐들어 내려오는 크세르크세스는 근 20만 명의 군사를 이끌고(200만 명이라는 수치까지 과장된 보고들도 전해지지만, 현대 역사학자들은 그 수치를 20만 명으로 추정한다) 테르모필레의 문턱에 다가오고 있었다. 온천으로 유명한 이 지역은 "뜨거운(테르모) 문(필레)"이라는 뜻의 이름을 지녔는데 신화에서는 하데스로 들어가는 동굴이라고 기술되기도 하였다. 이곳은 로크리스와 테살리 지역을 연결하는 해안을 따라 있는 유일한 육로이다. 험한 산맥이 자연적으로 보호하는 남단의 지역으로 진출하기 위해 넘어가야 하는 유일한 병목루트이다.

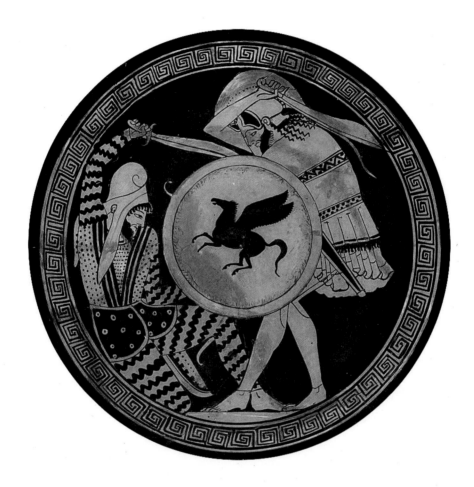

그리스 호플라이트(hoplite: 중장보병) 병사가 전형적인 페르시아 군인과 대결하는 장면이 퀼릭스kylix 술잔의 내부를 장식한다. 페르시아 전쟁이 한창인 BC 480년경에 만들어진 것으로 추정된다. 호플라이트 병사들은 갑옷, 헬멧과 무기, 그리고 동으로 만든 방패를 갖추어야 했고, 방패 위에 주로 상징적인, 부적과도 같은 장식을 보인다. 페르시아측 병사들은 보통 활과 화살을 들고, 기하학적인 무늬로 뒤덮인 긴 바지와 동양적인 모자를 쓴 모습을 하고 있었다(아테네 고고학 박물관 소장).

크세르크세스의 침공 소문을 들은 그리스 연맹국들은 이에 당황하였고, 곧 육지 전투력이 뛰어난 스파르타가 앞장서서 이를 저지해야 한다는 여론을 제시하였다. 그러나 스파르타의 중요한 종교행사인 카르네이아의 페스티발Festival of Carneia이 행해지는 동안에는 군사활동이 원래 금지된 터라, 전 군대가 진출하기가 무척 곤란한 시기였다. 그와 동시에 해안으로 침공해 내려오는 페르시아 함대는, 해군대장 테미스토클레스Themistokles, BC 524~459가 이끄는 그리스의 동맹군이 아르테미시온 해협Straits of Artemesion에서 맞이할 준비를 하고 있었다.

중요한 결정을 앞둔 스파르타는 곧 델포이의 신탁Delphic Oracle을 요청하였고, 그 결과는 바로 이러했다: "라코니아(Laconia: 스파르타의 영토) 전역이 페르세우스Perseus의 자손들의 손에 멸망하거나, 그렇지 않으면 하나의 왕의 죽음을 애도하리라." 페르세우스의 자손이라 함은 곧 페르시아를 의미하는 것이다. 하나의 왕이 자신을 희생하면 스파르타 전 영토를 구할 수 있을 것이라는 뜻으로 받아들여졌다. 그리하여 그 당시 스파르타의 왕 레오니다스 1세는 죽음의 행진을 앞두었다는 사실을 감안하여, 오직 대를 이을 수 있는 살아있는 아들을 둔 300명의 정예병사들만을 선발하였다고 한다. 이 300명의 스파르타 전사들을 선두로, 각기 다른 도시국가에서 지원한 7,000명의 군사를 이끌고 스파르타의 왕, 레오니다스는 곧바로 크세르크세스가 끌고 온 20만 명의 페르시아 오랑캐들을 맞이하러 나갔다(헬라스 사람들은 페르시아를 오랑캐라고 생각했으나 페르시아는 당시 가장 위대한 문명국이었고 그 군대도 최강의 대군이었다). 스파르타를 앞장세운 그리스 연합군들의 기상은 높았다. 페르시아 대전을 보고하는 역사의 아버지 헤로도토스Herodotus, BC 484~425가 디에네케스Dienekes라 불리는 한 스파르타 전사의 이야기를 전한다. 페르시아군들이 쏘아대는 화살들이 물밀듯 빗발쳐서 태양빛을 다 가려버린다는 소리를 듣고, 디에네케스는 무서워하기는

커녕 전형적인 스파르타식 대꾸를 했다고 한다: "아~ 더 잘됐군, 그러면 그늘에서 시원하게 싸우게 되겠네."

스파르타 정예부대를 앞세운 그리스군은 그 좁은 테르모필레 협곡을 사이에 두고 수십 배가 넘는 무시무시한 페르시아의 전투대열을 마주보고 대기중이다. 크세르크세스가 마지막으로 레오니다스에게 전갈을 보낸다.

"투항하여 무기를 양도하라!"

이에 눈도 깜짝 않고 레오니다스가 한 유명한 응답이 이러하다.

"와서 가져가보라!"(모론 라베μολὼν λαβέ)

그리고 이틀에 걸쳐 이들 그리스의 병사들은 지리적인 이점을 이용해서 페르시아의 거대한 물결을 성공적으로 막아낸다. 그러나 바로 이틀의 전투가 끝났을 때 에피알테스Ephialtes라는 한 지역주민이 그리스군의 진열 뒤로 연결이 된 샛길을 크세르크세스에게 누설해 버린다. 그리하여 삼일째가 되는 날 페르시아군은 이 협로의 앞뒤를 봉쇄할 수 있게 되었다. 페르시아군이 양쪽으로 밀고 들어오는 형세를 알아챈 즉시, 레오니다스는 그때까지 살아남은 그리스 동맹 도시국가들의 군병들을 해산시키고, 자발적으로 남은, 단지 700명의 테스피아에Thespiae군, 그리고 400명의 테베Thebes군과 함께, 300명의 스파르타 전사들만을 데리고 모조리 죽을 때까지 싸운다. 이들은 창과 검으로 싸우다가 낭패를 보면 단검을 들고 싸우고, 이것도 모자라면 손과 이빨로 싸웠다고 헤로도토스가 전한다. 그리고 여기서부터 스파르타 군의 사전에는 후퇴라는 말이 없다는 개념이 생겨났던 것이다. 레오니다스는 이 테르모필레 전투에서 죽음을 맞이하였고,

그의 시신을 지키려고 많은 전
사들이 그의 곁에서 싸웠지
만, 결국에는 분노에 불타는 크세르
크세스의 특명으로 그의 머리는 잘려지
고 그의 몸은 십자가에 못박혔다고 한다.
레오니다스의 유골은 40년이 된 후에
야 스파르타로 반환되어 재매장되었고,
그 이후로 매년 그의 장례를 기념하여
운동경기(funeral games)를 행하였다고
한다. 고대 그리스인들이 가장 즐겨하
는 운동경기를 추모의 정신으로 매년
레오니다스의 죽음을 기억하기 위하여 행한다
는 것은, 레오니다스가 헤라클레스의 후예라
고 부를 정도로 불멸의 영웅신분을 확고히
획득하였다는 것을 의미하는 것이다.

테르모필레 전투는 엄밀하게 말하자면 페
르시아의 승리였지만, 결과적으로 볼 때 페르
시아를 물리칠 수 있는 그리스의 여건을 만들어
준 결정적인 계기가 되었다고 해도 과언이 아니다.
이 테르모필레 전투가 일어난 바로 그해 말, 아르테미
시온에서 살라미스로 후퇴한 그리스 함대는 살라미스
해전Battel of Salamis에서 페르시아 해군을 멋있는 진
법으로 봉쇄하여 격멸시켰고, 그 다음 해에는 플라타

스파르타에서 출토된 대리석의 스파르타
호플라이트 병사. 레오니다스의 초상화라
고 생각하는 견해가 있다. BC 5세기 초
작품(스파르타 고고학 박물관 소장).

이아 지상전투(Battle of Plataea, BC 479년 8월)에서 스파르타, 아테네, 코린뜨, 메가라의 연합군이 크세르크세스의 페르시아제국 군대를 섬멸시킴으로써 사실상 페르시아의 2차 침공은 그 막을 내리게 되었다. 스파르타의 용맹스런 전사들이 테르모필레에서 목숨을 바쳐 페르시아의 침공을 늦추는 바람에 아테네 전역의 시민이 피난갈 수 있었고, 살라미스로 해병들과 군함 등을 퇴각시켜 테미스토클레스 장군 밑에서 그 대열을 재편성할 시간을 벌 수 있었던 것이다.

허나 더더욱 중요한 것은 작은 병력으로 수많은 사상자(헤로도토스는 이만 명 이상의 페르시아군 사상자를 보고한다)를 낸 바로 이 테르모필레 전투야말로 전 그리스인들의 사기를 돋구고, 자신의 땅과 시민들을 지키기 위한 자발적인 희생정신을 기리는 심볼이 되었다. 테르모필레 전투야말로 자신의 땅을 지키는 시민의 애국정신의 상징이며, 빈약한 전투조건 아래서도 대군을 물리칠 수 있다고 하는 용기백배 전법교육의 원천이 되었던 것이다. 그리고 그리스와 페르시아와의 대결은, 자유민주주의를 대표하는 그리스의 용맹한 전사들과 주체적 의지가 없는 족쇄 찬 야만족의 노예들 사이의 전투로 차츰 이해가 되기 시작했다. 이 또한 물론 한쪽으로 치우친 과장된 생각이지만, 그만큼 그리스인들은 월등한 자부심을 드러낼 수 있게 된 것이다.

보고 또 보고, 듣고 또 들었던 머나먼 옛날의 트로이 전쟁의 영웅들의 이야기가 실로 눈앞에 펼쳐지는 듯 하였을 것이다. 그리스-페르시아 전쟁(Greco-Persian Wars, BC 499~449: 그리스 땅을 직접 침공한 시기는 대략 BC 492년부터 BC 479년까지라고 볼 수 있다)이야말로 역사상 처음으로, 어마어마한 대규모의 세력에 대항하여, 온 그리스 도시국가들이 뭉쳐서 "외세"를 물리친 중요한 정신적 자각의 계기가 되었다는 것을 우리는 주목하여야 한다. 그리고 이것은 범그리스의 국민성과 그 잠재력을 다시금 평가하고 새롭게 정의하는 기회가 되었던 것

이다. 이 시점에 이르기까지 그리스 내의 도시국가들 사이에서는 티격태격 다투기 일쑤였고, 각각의 도시국가들은 식민지를 정복하러 나가서 그 지역의 토착민들과 싸움을 벌인 일만이 허다했었다. 수시로 다투는 도시국가들이 그래도 그들의 공통된 언어, 종교 그리고 문화를 기념하기 위하여 모든 전투행위를 중단해가며, 범그리스적 성역에 정기적으로 모여 온갖 행사를 치렀다는 것을 기억할 것이다. 아테네의 드라마 페스티발도 그러했고, 올림픽과 같은 4대 범그리스적 운동경기도 그러했다. 전투술과 운동력이 마치 한 동전의 양면처럼 그리스 남성이 추구하는 이데아의 양면을 이룬다는 개념은, 그만큼 전쟁 자체가 운동경기와도 같이 비교적 가볍게, 도시국가들 사이의 "경쟁의 게임"으로 인식되었던 것은 아닐까?

그 이전에는 어떠한 형식으로 이해가 되었든지간에, 전쟁이라는 개념 자체가 그리스—페르시아 전쟁에 의해서 완전히 새롭게 인식되어졌다는 것은 분명하다. 전쟁을 수시로 겪은 우리 한반도의 국민의식이나 정부정책은, 한 번도 본토가 외세에 의해 침략당하지 않았던 9·11테러 이전의 미국과는 전혀 다르지 않았던가? 그리고 9·11을 겪고 난 미국의 국민의식의 변화는 단결, 공포, 방어, 그리고 공격적인 색깔을 띠며 다양한 모양새를 보이지 않았는가?(지금 트럼프의 고립주의는 아테네가 민주주의로 나아간 방향과 정반대의 퇴행현상을 보이고 있다). BC 6세기 후반에 걸쳐 급속하게 슈퍼파워로 자라난 페르시아 대제국을 자신들의 영토에서 물리치기 위해 역사상 처음으로 대규모로 전쟁을 해야만 했고, 그리고 대규모로 단결해야만 했던 그리스의 도시국가들! 갑자기 격동 속에 처해진 이들의 이야기는 그 어느 신화적 영웅이야기 못지않은 소재를 제공했고, 또 실제로 레오니다스와 같은, 수많은 새로운 영웅들을 탄생시켰다. 신화와 역사의 관계를 다룬 제1장의 이야기가 그러했듯이, 그리스인들은 그들의 신화를 오래된 역사

라고 인식하였다. 그래서 어떻게 보면 페르시아 전쟁은 다름이 아닌 그들 세대에 리바이벌한 트로이 전쟁이었던 것이다. 기나긴 전쟁 역사의 마지막 장을 장식하는 중요한 사건으로서 페르시아 전쟁은 그 웅대한 트로이 전쟁을 다시금 환기시키는 리얼한 사건이었다.

그러지않아도 페르시아의 2차 침공을 겪고 난 바로 후에(BC 480년경) 트로이의 약탈(일리우페르시스*Ilioupersis* 영문: *The Sack of Troy*)을 주제로 만들어진 미술품들이 급증했다. 수많은 도기화를 비롯한 각종 고대 미술 장르들이 트로이 전쟁의 참혹함을 표현하였다. 아테네 시민들이 아크로폴리스가 약탈당하는 아픔을 겪은 것을 은유적으로 보여주는 듯한 장면들을 우리는 목격한다(페리클레스시대 이전에도 아크로폴리스는 존재했다).

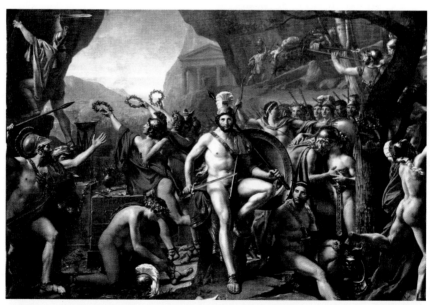

자크 루이 다비드(Jacque Louis David, 1748~1825)의 『테르모필레의 레오니다스Leonidas at Thermopylae』(c.1814), 루브르 박물관 소장. 이 작품은 다비드가 프랑스 대혁명 이후, 조국을 위해 자기희생 정신이 뛰어났던 고대 그리스의 영웅 레오니다스를 본보기로 하여 자기시대의 정신을 표현하려 한 것이다. 전투 준비를 하며 긴장감이 도는 순간을 포착했지만, 레오니다스는 그지없이 평화로워 보인다.

이들 중 무척 인상적인 작품 하나가 바로 클레오프라데스 페인터Kleophrades Painter의 히드리아hydria 물병이다. 여기 표현된 장면은 그 유명한 "트로이의 목마" 전략이 성공적으로 실행된 밤이다. 무적의 요새도시인 트로이는 그리스가 남긴 거대한 목마를 아폴로에게 바치는 제물로 인식해서 도시 장벽 안으로 들여오고서 조급하게 승리의 축연을 벌인다. 트로이 전 도시가 곯아떨어진 새를 틈타 목마 안에 잠복하고 있던 아카이아(Achaea: 그리스를 일컫는 옛말) 병사들이 나와서 순식간에 트로이를 피바다로 만들었다. 트로이의 왕 프리아모스

클레오프라데스 페인터Kleophrades Painter의 명작인 히드리아 물병hydria. BC 480년경에 만들어진 것으로 추정. 나폴리 국립 고고학 박물관 소장. 트로이 전쟁의 마지막 장면인 "약탈"을 그린 작품이다. 프리아모스의 죽음을 비롯하여, 그의 딸 카산드라의 폭행 등 여러 이야기가 넓게 선보인다.

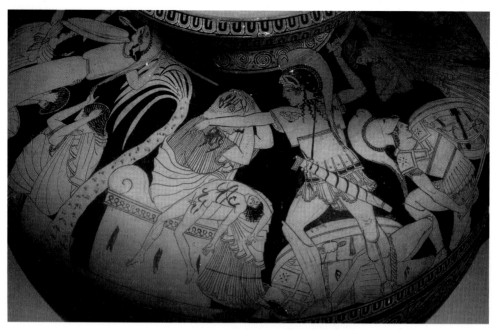

앞 쪽 물병 그림의 확대: 프리아모스의 죽음

Priamos가 아폴로의 제단altar 위에 털썩 주저앉은 처참한 꼴을 보라. 피범벅된 손자의 시신을 무릎 위에 걸친 채, 살인자의 마지막 강타를 맞이하는 순간이다. 반항을 하기는커녕 그는 완전한 포기 상태로 머리를 쥐어잡고 죽은 손자를 애도하며 죽기만을 기다린다. 제단 위에서 피를 흘리며 희생되는 동물처럼, 이 둘은 아폴로신에게 바쳐지는 제물이 되어버린 것이다. 내려치기 직전인 그 칼 모양새가 장검보다는 제사 때 사용하는 도살검과 비슷한 것도 주목할 만하다.

트로이의 전설적인 위대한 왕 프리아모스를 살해하는 이는 바로 다름이 아닌 아킬레우스Achilleus의 아들 네오프톨레모스Neoptolemos였고, 프리아모스의 무릎 위에 놓여져있는 손자는 헥토르Hektor의 아들인 아스티아낙스Astyanax이다. 사실 손자의 죽음은 시공을 달리하는 사건이지만 그 손자를 죽인 사람도 네오프톨레모스였기 때문에 도기화가는 한 장면에 처리했다. 다시 말하면 트로이 황실의 3대 모두가 아킬레우스 부자에 의해서 살해된 셈이다.

한국인이 캐낸 그리스 문명

그리고 심심치 않게 네오프톨레모스가 프리아모스 대왕을 죽이는 순간을 아주 흥미롭게 표현한 경우도 보인다. 이는 바로 아킬레우스의 아들이 프리아모스를 치는 순간을 포착한 것인데, 그 손에 든 무기가 칼, 장검, 혹은 창도 아닌, 그의 손자 시신 그 자체인 것이다! 신화적 내러티브narrative에 차질이 생길망정, 이 그림의 장면은 네오프톨레모스야말로 할아버지와 손자 두 사람을 모두 살해한 장본인임을 극적으로 나타내고 있다. 이러한 무자비하고 처참한 광경을 통해 전쟁의 비극을 새삼 부각시키는 교묘한 화법을 발현하고 있는 것이다.

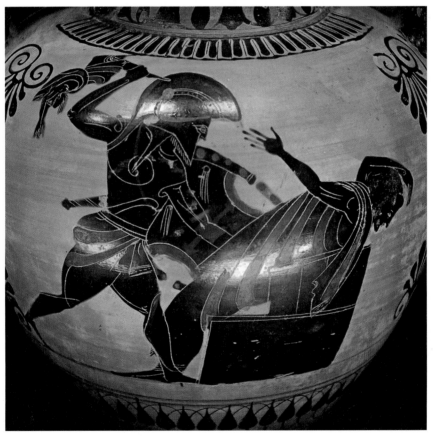

프리아모스의 손자인 아스티아낙스Astyanax를 살인 무기로 쓰고 있는 아킬레우스의 아들 네오프톨레모스. 루브르 박물관 소장(BC 510년경 작품).

파트로클로스Patroklos의 죽음으로 인해 하늘로 치솟는 분노를 억제하지 못하는 불멸의 아킬레우스가 트로이의 진정한 영웅 헥토르를 살해하는 장면을 기억할 것이다. 그리고 그의 시신을 말이 이끄는 수레에다가 묶어 그리스의 막사를 몇 바퀴나 돈 것도 기억할 것이다. 이 장면도 도기화에 자주 등장하는 주제이다. 몸이 땅바닥에 질질 끌리는 처참한 장면은 역설적으로 그리스인들의 이상인 몸의 신성함을 강조하고 있다.

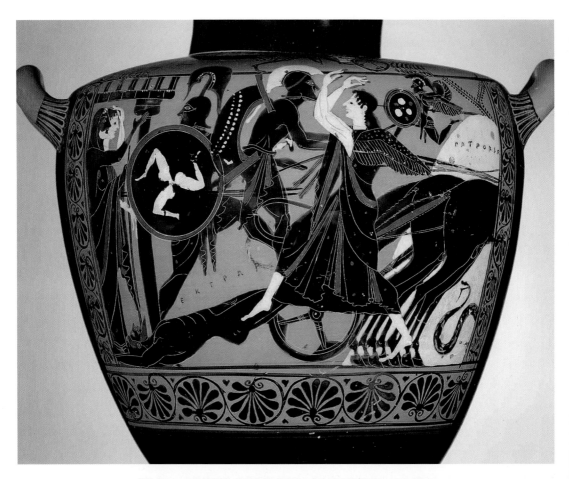

헥토르Hektor의 시신을 수레에 묶어 끌고 가며 훼손을 시키는 아킬레우스.
보스톤 미술 박물관 소장. 히드리아hydria 물병.

트로이 장벽 위에서 이 처참한 광경을 고통스럽게 목격하는 왕과 왕비. 헥토르의 시신은 벌써 수레에 묶여 끌려가고 있고, 거기에 올라타며 보라는 듯이 헥토르의 부모에게 고개를 돌려 야릇한 시선을 보내는 아킬레우스! 목적지는 다름이 아닌 사랑하는 파트로클로스의 무덤이다. 눈에 확 띄는 흰색의 언덕 위에 파트로클로스 이름이 뚜렷하게 새겨져있고(우리 알파벳 상식으로도 거의 읽을 수 있다), 이 무덤에서 탈출하는 듯한 그의 영혼*psyche*이 날개 달린 자그마한 병사로 표현되어있다. 프리아모스에게 아들의 시신을 수습하려면 어떻게 해야하는지를 가르치기 위해 메신저의 여신 아이리스Iris가 반대편으로 부리나케 날아간다(이 모든 것 그리고 다음에 볼 장면도, 호메로스의 『일리아드』에 모두 자세히 기록된 이야기다).

아킬레우스는 자신의 텐트로 돌아와서도 땅에 질질 끌려 무참하게 훼손된 헥토르의 시신에 대해 개똥만도 못한 취급을 한다. 아킬레우스가 누워있는 클리네(*kline*: 침대의자 같은 고대 그리스 가구이며 여기 누워서 술을 마시고 심포지온을 즐겼다) 밑에 자그마한 상이 보인다. 여기에 안주로 먹는 고기가 주렁주렁 달려있고, 그 밑에 헥토르의 시신은 피범벅이 된 채 그대로 내팽겨쳐져있다. 사람이 먹는 고

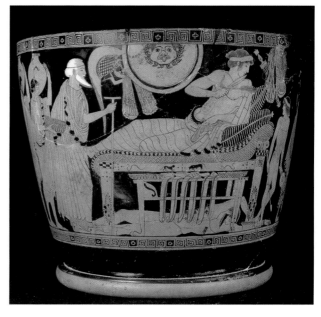

헥토르의 몸값을 지니고 아킬레우스를 찾아온 프리아모스. 헥토르의 시신은 이미 훼손되어 바닥에 내팽겨쳐져있다. 브리고스 페인터Brygos Painter의 BC 480년경의 작품. 비엔나 미술사 박물관 소장.

기살보다 더 천한 비계덩어리 취급을 한 것이다. 전투도중에도, 장례식을 치르기 위해 싸움을 중단할 정도로, 죽은 이의 몸을 보호하는 것은 그리스인들의 신성한 과업이다. 이러한 상식을 개무시해버리는 아킬레우스의 노여움은 그리스 전통문화와 풍습을 넘어서는, 반신반인인 영웅만이 저지를 수 있는 휘브리스*hybris*인 것이다: **"노래하소서, 여신이여! 펠레우스의 아들 아킬레우스의 분노를."**(『일리아드』의 첫 줄).

프리아모스 대왕이 곧 아들의 시신을 수습하기 위해 귀중한 물건들을 몸값(ransom)으로 들고, 분노의 화신 아킬레우스의 텐트로 몸소 찾아온다. 십 년 전쟁을 치른 막판에 트로이의 왕이 한방에 죽임을 당할 수 있는 기회를 제공한, 무척이나 대담하며 무책임한 행동이라고 볼 수 있다. 그렇지만 호메로스의 『일리아드』에서 가장 감동적인 이야기라 해도 과언이 아닌 이 장면은 그 서사시의 마지막을 장식하는 제24장에 적힌 이야기이다. 이것이 바로 프리아모스가 아킬레우스 앞에 무릎을 꿇고 그의 손에 입맞춤하며 토로한 다음과 같은 대사이다.

> **66**
>
> 신 같은 아킬레우스여, 당신의 아버지를 기억하시오.
>
> 나처럼 늙고 고통의 문턱에 서 있는 그대의 아버지를 말이오 …
>
> … 하지만 그대의 아버지보다 내가 더 불쌍하오.
>
> 내, 기나긴 역사상 아무도 살아숨쉬는 인간이 겪어보지 못한 것을 체험했소.
>
> 나의 입술로 나의 아들을 살해한 손에다가 입맞춤을 했기때문이오.
>
> **99**
>
> *(Iliad* 24.485-624)

프리아모스의 이러한 감동적인 대사는 아킬레우스로 하여금 그의 아버지인 펠레우스Peleus가 앞으로 자기자신의 죽음 때문에 겪게 될 고통을 연상하게 하였고, 아버지를 동정하는 마음 때문에 헥토르에 대한 불타는 노여움은 수그러들 수밖에 없었다. 아들의 시신과 함께 프리아모스를 무사히 트로이로 돌려보낸 아킬레우스는, 트로이의 왕이 결국에는 자기의 아들 네오프톨레모스 손에 죽임을 당하는 아이러니를 그때는 알지 못했을 것이다. 그리고 자기자신조차 결국 헥토르의 동생 파리스Paris가 쏜 화살이 단 하나의 약점인 발뒤꿈치를 꿰뚫자 전사하고 마는 그런 운명의 사나이일 뿐이지 않았는가?

끊임없는 복수의 써클이 낳는 처참한 비극은, 불교의 윤회설과도 같이 고대 그리스의 근본적인 정신적 토대가 되는, 역사적인 인과관계와 사회적인 이념을 설명하는 기본원리라고 이해할 수 있다. 그리스의 왕 아가멤논Agamemnon이 오랜 전쟁 끝에 트로이를 함락시킨 후 미케네Mycenae로 귀향하자마자 아내인 클뤼템네스트라Clytemnestra에게 살해를 당한 이야기가 우리는 삼대 비극작가 중 하나인 아이스퀼로스Aeschylus, BC 525~456의 유명한 삼부작인 『오레스테이아Oresteia』를 통해 잘 알고 있을 것이다. 그가 살해된 표면적인 이유는 아가멤논이 자신의 딸 이피게니아Iphigenia를 트로이 전쟁을 위해 희생물로 죽여서 바친 것에 대한 어머니의 앙갚음이라는 것이다. 거기서 이야기는 끝나지 않는다. 그들의 살아있는 아들과 딸, 오레스테스Orestes와 엘렉트라Elektra가 죽은 아버지의 원수를 갚기 위하여 그들 자신의 어머니 클뤼템네스트라와 그녀의 정부 아이기스토스Aegisthus를 살해하게 된다. 그러나 그것도 기나긴 인과관계의 한 일면일 뿐, 알고 보면 벌써부터 아가멤논의 아버지 아트레우스Atreus가 아이기스토스의 아버지 티에스테스Thyestes에게 인간으로서는 못할 짓을 저질렀다는 것이다(그의 아들들을 죽여서 저녁으로 먹었다). 그것이 재앙의 씨가 되어

대대로 가문에 저주가 생긴 것이라고 그들은 설명한다.

역사적인 페르시아 전쟁과 신화적인 트로이 전쟁의 인과관계도 그러한 패턴을 보인다고 할 수 있을까? 그렇지 않아도 페르시아 전쟁의 모든 일면을 전하는 헤로도토스에 의하면, 이 모든 것이 아주 오래 전부터 여자들을 납치한 결과라는 것이다. 그의 명작 『역사*Histories*』 제1장의 첫 문장이 이렇게 시작한다.

> "여기에 적힌 내용들은 모두 할리카르나소스Halikarnassos의 헤로도토스가 탐구하여 찾아낸 사실들을 기록한다. 그 이유는 그리스와 페르시아 양측 모두의 가치있는 행위와 업적이 잊혀지지 않도록 하기 위해서이고, 여기에 정식으로 그 역사적인 싸움의 원인을 제대로 밝히기 위해서이다."(Herodotus, *Histories* 1.1)

그리고 그는 곧 "역사를 잘 알고 있는 페르시아의 학자들에 의하면, 페니키아Phoenicia 사람들이 가장 처음으로 잘못을 했다"며 그리스로 여행 온 페니키아의 상인들이 아르고스Argos에 이르렀을 때 물품을 사러온 여자들을 납치해간 사건을 이야기하고 있다. 그 피랍자들 중에 그중에 하필이면 아르고스의 공주인 이오Io가 있었다는 것이다. 그 대가로 그리스인들이 페니키아에서 에우로페Europe 공주를 납치해왔다고 한다. 이제 장군멍군이 여기서 멈추었으면 그만인데, 후에 그리스인들이 전함을 타고 콜키스Cholkis의 아이아와 파시스강으로 가 볼일을 다보고 나서 메데이아 공주를 납치해왔다고 한다. 그리고 그 다음 세대에 이르러 전례에 따라 트로이의 왕자, 프리아모스의 아들인 파리스가 스파르타의 여왕 헬레네를 자신의 부인으로 삼으려고 강제로 납치했고, 그 결과에 대해서는 우리가 너무나도 잘 알고 있다. 라케다이몬(스파르타) 출신의

한 여인 때문에 무려 일천 척의 배를 출동시켜 트로이를 쳐들어간 그리스를, 그때부터 페르시아가 적으로 생각해 왔다는 의견을 헤로도토스는 제시한다. 그리고, 여자를 납치해가는 행위가 아무리 못마땅할지라도 그에 대항하여 대규모의 전쟁을 일으켰다는 것은 바보 같은 일이며, 남자답지 못한 일이라고 비판하기까지도 한다.

그렇다면, 그 수많은 트로이 전쟁을 주제로 하는 미술품들의 더 깊은, 진실된 의미는 무엇일까? 앞에서 살펴본 "트로이의 약탈" 도기화야말로 "페르시아 전쟁"이 일어나고 있는 그 와중에 "트로이 전쟁"이라는 과거의 신화적 소재가 폭발적인 인기를 끌었다는 사실을 증명해준다.

테베Thebes에서 출토된 크라테르krater 술그릇(BC 730). 식민지를 만들기 위해 바다여행이 증가한 시기에 만들어졌다. 배를 타는 한 남자가 한 여자의 손목을 붙잡고 납치해가는 이야기일 가능성이 많다. 이것이 헬레네를 납치해 가는 파리스라는 설도 있는데, 그렇다면 이것은 그 소재의 첫 표현이다.

이때 건축물로 가장 주목할 만한 신전이, 페르시아 전쟁이 한창 일어나고 있을 때 지어진 비교적 드문 대작인 아파이아 신전(Temple of Aphaia, BC 500~480)이다. 아테네에서 남서쪽으로 50km 정도 떨어진 아이기나Aegina라는 섬 한가운데 자리잡은 이 신전은 동쪽과 서쪽의 페디멘트pediment 조각상들이 그 스타일 때문에 미술사학적으로 결정적으로 중요한 위치를 차지한다. 그 소재는 여지없이 트로이 전쟁을 다룬다. 아테나 여신을 가운데 두고, 그리스 병사들과

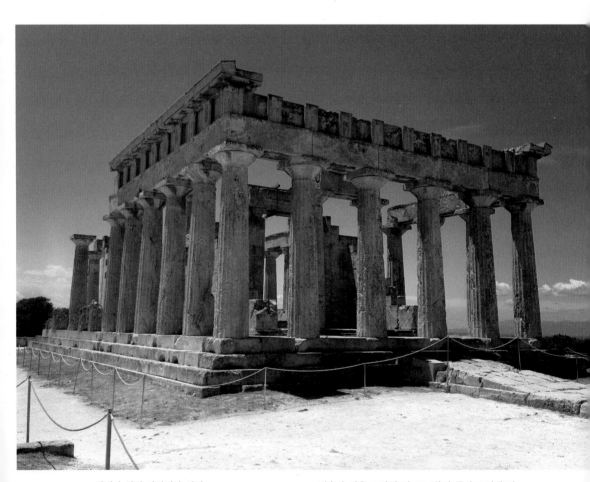

아이나 섬의 아파이아 신전Temple of Aphaia at Aegina. 미술과 건축 스타일 및 고고학적 증거로 인해 이 건물은 페르시아 전쟁을 전후로 지어진 것이라고 받아들여지고 있다.

트로이 병사들이 싸우는 장면을 나타내고 있다. 흥미롭게도, 동쪽과 서쪽이 각기 다른 트로이 전쟁을 다룬다는 것이다. 우리가 호메로스를 통해 잘 알고 있는 트로이 전쟁은 엄밀히 말하자면 그리스가 두 번째로 침공한 것이다. 그 전세대에 영웅 헤라클레스Herakles가 아킬레우스의 친구로 유명한 아이아스Aias의 아버지인 텔라몬Telamon과 함께 트로이를 쳐들어 갔었던 일이 있었다. 이것이 제1차 침공인 셈이다. 그리고 이 두 침공이 각각 동·서쪽의 페디멘트에 따로 따로 나타나 있다.

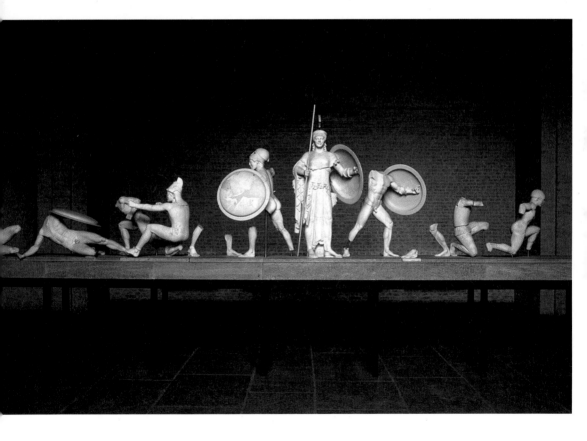

아파이아 신전 서쪽의 페디멘트 조각상들. 트로이 침공을 나타낸다. BC 490. 뮌헨 고고학 박물관 소장 (München Glyptothek).

더더군다나 재미있는 사실은 이 두 쪽의 석상들이 아주 다른 스타일을 보인 다는 것이다. 두 명의 쓰러지는 전사를 비교해보면 언뜻 이해가 갈 것이다. 서쪽의 전사를 보면 부자연스럽고 딱딱한 포즈가 일단 눈에 들어온다. 좀 더 자세히 살펴보고 있으면 아르케익 스타일Archaic Style의 웃는 표정을 하면서 가슴에 꽂힌 화살을 빼려하고 있지 않는가? 요가 포즈를 취한 것인지 죽어가며

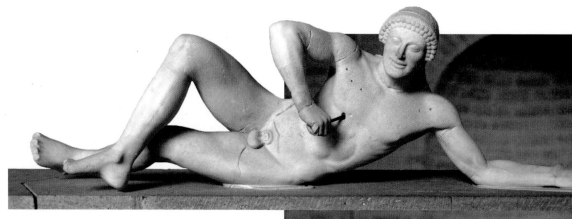

아파이아 신전 서쪽 페디멘트 석상. BC 490년.

아파이아 신전 동쪽 페디멘트 석상. BC 490년.

쓰러지고 있는 것인지도 구별하기 힘들다. 그에 반해 동쪽의 전사는 그럴듯한 근육의 표현과 축 처진 팔과 다리, 숙인 고개로 고통스런 느낌을 자연적으로 드러낸다. 이는 바로 아파이아 신전 건축이 페르시아 전쟁 때문에 잠시 중단되었기 때문이라고 볼 수 있다. 전쟁이 끝난 이후에 완성이 안 된 동쪽 페디멘트를 그 당시 유행하는, 새로운 클래시컬 스타일Classical Style로 조각했을 확률이 높다.

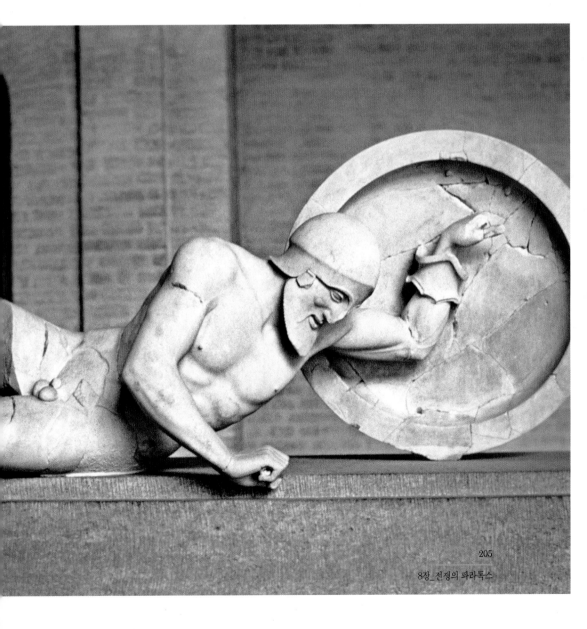

몇 십 년 후 클래시컬 스타일의 본보기가 된 파르테논 신전Parthenon의 경우, 제12장에서 상세하게 다룰 것이기 때문에 여기서는 다시 분석하지 않겠다. 그러나 그리스의 아이콘인 이 신전의 4면을 장식하는 메토프 조각상들 중 북쪽 전면이 모두 "트로이의 약탈"을 선보인다는 것을 잊으면 안된다. 파르테논 신전이야말로 트로이 전쟁을 비롯한 신화적인 전투를 비유적으로 사용하여 "페르시아를 물리친 아테네"의 위대함을 찬양하는 프로파간다propaganda적인 의미가 뚜렷한 건물이다. 그러나 트로이를 단지 그리스가 물리친 "동쪽 세력" 중에 하나라고만 생각하는 것이 충분할까? 그들을 처참하게 짓밟은 끔찍한 장면들은 도대체 왜 다시금 반복하여 계속해서 나타냈을까?

아킬레우스의 아들 네오프톨레모스가 불쌍한 노인을 제단 위에서 제물을 바치듯 내리치는 휘브리스는 자랑거리가 되지 못한다. 그 옆에 나타나있는 프리아모스의 딸이며 예언능력을 지녔던(트로이의 함락을 다 예언했으나 아무도 믿지 않았다) 카산드라Kassandra의 이야기도 그러하다. 소小 아이아스Lesser Aias(텔라몬의 아들 대 아이아스Ajax The Great와 구별. 대 아이아스는 p.239를 볼 것)라는 그리스군이 아폴로신전의 처녀 사제인 카산드라를 폭행강간하는 장면이다. 누드로 노출된 카산드라가 절규하며 아테나 여신상을 붙들고 있고, 소小 아이아스가 그녀의 머리채를 붙잡고 여신상에서 떼어내리고 한다. 아폴로의 여사제를 강간한 죄가 모자라서 그녀가 아테나 여신상을 붙들고 애원하고 있는 그녀를 또다시 폭행한다는 것은 천벌을 받고도 남을 일이다.

그렇다면 그리스인들은 짓밟히는 트로이사람들의 이미지를 보고 동정심을 느꼈던 것일까, 아니면 속시원함을 느꼈을까? 그렇지 않으면 오랜 조상의 업을 짊어졌기 때문에 페르시아의 침략을 견디어 내야했다는 슬픔을 상기시키는 느낌

이었을까? 아무래도 이 모든 요소가 공존하는 상황이 아니었을까 싶다. 아들과 딸들을 전쟁에서 잃은 부모의 마음은 어떤 나라의 시민이든 한 마음이었을 것이고, 한 나라의 왕보다는 한 사람의 아버지로서 호소하는 프리아모스의 애절한 대사는 거의 3천 년이 지난 오늘, 전쟁으로 뒤덮인 현 시대의 누구에게든지 감명적으로 다가올 것이다.

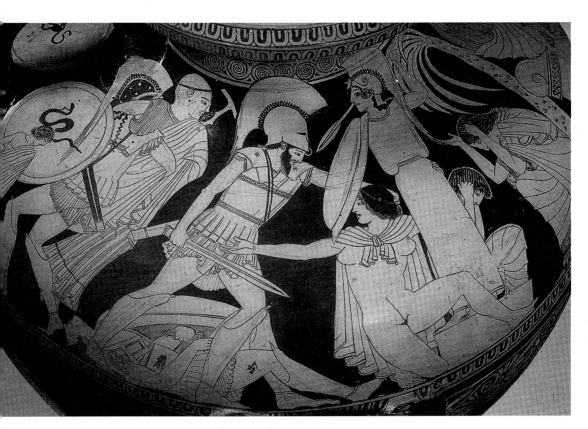

193쪽, 클레오프라데스 페인터의 히드리아 물병*hydria* 확대: 카산드라를 강간함

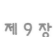

제 9 장

고대 그리스 민주주의 제도의 탄생과
민주주의 영웅 만들기

우리는 지금 BC 514년, 8월 중순의 무더운 한여름 날에 아테네에 와있다. 도깨비시장 바닥도 저리 가라 북적거리는 아고라 광장의 입구 밖에서 서성거리며, 우리는 남녀노소를 불문하고 모여드는 아테네의 시민들을 하나 둘씩 지켜보고 있다. 오늘은 바로 4년만에 한 번 돌아오는 그 유명한 범아테네 페스티발, 판아테나이아 행진Panathenaic Procession이 있는 날이다.

헤라클레스 인형을 집에 두지 못하고 들고 나온 꼬마들. 모처럼 장롱에서 꺼내어 빳빳하게 풀들인 히마티온(himation: 고대 그리스인들이 즐겨 입었던 망또. 직사각형의 긴 천을 휘마는 것으로 인도의 복장과 유사성이 있다)을 입고 나온 그들의 할아버지들, 시청에서 일하는 멋쟁이 건너집 아저씨, 오래간만에 씻고 나온 얼굴이 훤해 언뜻 알아보지 못했던 생선장수 아저씨, 그리고 나누어 받을 제사상 고기를 담아 가지고 갈 장바구니 들고 나온 옆집 아줌마. 웅성거리며 들떠있는 그들의 기운에 동화되어, 우리는 어느 순간 우리 자신도 모르게 이들의 삶의

하루를 목격하는 나그네가 되고 말았다. 몇 십만 명이 넘는 아테네 시민들과 함께 자리하며 우리는 곧 판아테나이아 행진을 앞장서 이끌 귀족층들이 바쁘게 준비하는 모습을 관심 있게 지켜본다.

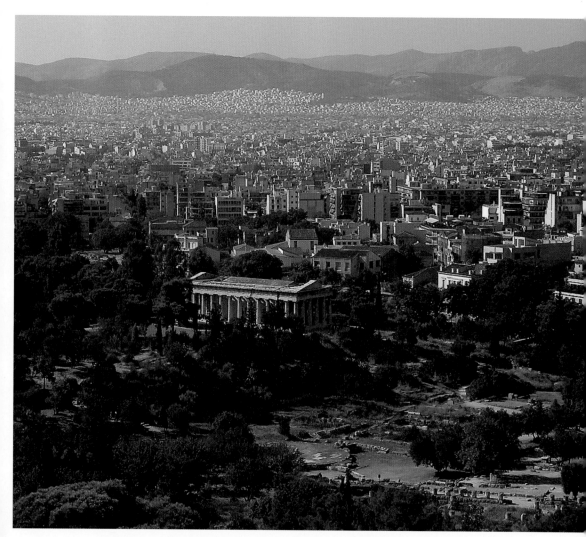

오늘날의 도시 아테네를 배경으로 보이는 아고라 광장Agora. 아크로폴리스Acropolis에서 북서쪽으로 바라보는 방향. 보이는 신전은 헤파이스토스 신전. 그 오른쪽으로 아고라 입구가 위치한다.

파르테논 신전의 판아테나이아 프리즈의 한 블럭. 행렬을 준비하는 모습을 그렸다.

어쩌면 이리도 훤칠하고 멋질까. 아테네에서 키 크고 잘생겼다는 젊은이들을 다 모아놓은 듯하다. 확실히 귀족들은 다른가 보다. 비단같이 고운 옷들이 이집트에서 특별히 비싸게 수입해온 색소로 물들여져 현란하게 반사되는 빛에 눈이 부실 정도이다.

아, 저기 아테네의 군주tyrant, 히피아스Hippias가 보인다. 그리고 그 옆에서 총리역할을 하는 그의 동생 히파르코스Hipparchos가 그의 귀에 입을 대고 소근소근 무슨 말을 한다. 예술을 사랑하고 문화적인 행사를 담당하는 인기 좋은 히파르코스가 그답지 않게, 오늘은 왠지 안절부절 하는 기색이다. 한잠도 못 잔 것 같이 그의 안색이 말이 아니다. 판아테나이아 축제를 준비하느라 그렇게도 스트레스가 많이 쌓인 것일까? 귓속으로 한 말을 듣고 나자마자 히피아

스는 호탕하게 웃음을 터트리며, 그의 동생의 등을 탁 탁 치며 걱정하지 말라는 듯이 손을 휘젓는다.

그런데 히파르코스는 여간해서 마음이 안 놓이나 보다. 형한테 항의하는 투로, 이마에서 송글송글 솟아나는 식은땀도 무관한 듯, 무슨 말을 정신없이 한다. 이에 오히려 화를 내는 히피아스는 동생에게 따끔하게 한마디 하며, 말들이 서있는 저쪽으로 가라며 손짓을 한다. 풀이 죽은 히파르코스는 억지로 행사준비를 마치러 형의 곁을 떠난다. 오늘이 바로 아테네의 역사상, 아니, 고대 그리스뿐만이 아닌, 어찌 보면 전 인간 세계의 역사상 보기 드문 운명적 순간의 날이라고 하면 그 당시 아테네에서 누가 이를 믿었을까?

판아테나이아 같은 행사날에는 주로 집안에 머물며 시간을 보내는 귀족가문의 아리따운 아가씨들도 한참만에 외출하여 행진 준비를 하는 날이다. 몇 달 동안 손수 짠 화려한 복장을 선보이며, 팔랑팔랑 거리는 베일 속에서 힐끗힐끗 눈을 주는 요정과도 같은 아가씨들. 수레를 끌 말을 손질하여 준비시키는 건장한 청년들 중 하나가 이들에게 정신없이 한 눈을 팔고 있는데, 손에 쥔 고삐를 뿌리치고 말이 휙 뒷발로 서는 바람에 엉덩방아를 찧고 넘어진다. 얼굴이 빨개진 청년을 보고 자지러지게 웃음을 터뜨리는 아가씨들도, 곧 아테나 여신의 사제 어른께 꾸중을 듣고 조용히 한다.

실은 이 아리따운 아가씨들은 아테네의 최고 귀족가문들 중에서도 치열한 경쟁을 뚫고, 가장 아름답고 인품이 훌륭하다는 이유로 선발된, 오늘 카네포로스(kanephoros: 신성한 바구니를 든 자)로서의 신성한 역할을 맡을 이들이다. 온 아테네가 지켜보는 가운데, 이들은 이를테면 사교계의 데뷔땅뜨debutante와도

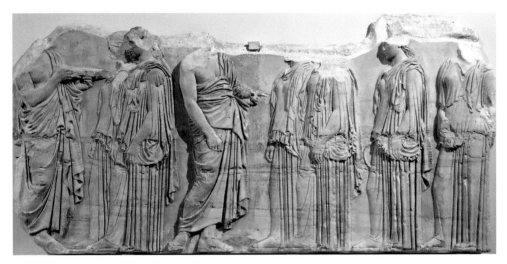

파르테논 신전의 판아테나이아 프리즈의 한 블럭. 신성한 역할을 맡은 시민 여성들. 이들 손에 든 접시같은 물건이 헌주 libation를 붓는 성스러운 도기이다. 사제한테서 설명을 듣고 있는 것 같이 보인다.

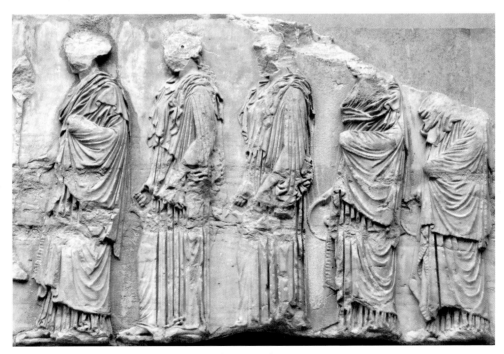

파르테논 신전의 판아테나이아 프리즈의 한 블럭. 동쪽면에 특히 여성들이 많이 보인다. 옷주름의 아름다운 모습은 우리 나라 삼국시대의 반가좌사유상이나 보살상의 의상 표현의 아키타입이다.

같이 화려하고도 공식적인 선을 보이게 되는 것이다.

그런데 이 카네포로스를 맡을 아가씨들 사이에서도 수군수군 심상치 않은 말이 들린다. 머리에다 바구니를 이을 준비를 하기 위해 집에서 꽂고 나온 꽃치장을 풀면서 "아라메"라고 불리는 한 아가씨가 친구인 다른 아가씨들에게 조용히 묻는다.

> "얘, 근데 하르모디오스Harmodios의 여동생 있잖아, 그 애는 도대체 어떻게 된 거야? 우리 연습할 때는 꼬박꼬박 나오더니."
>
> "어머, 너 못 들었어? 그 애 탈락되었대. 히파르코스 군주님께서 막판에 직접 탈락시켰다는데, 처녀가 아니었다나봐, 글쎄."
>
> "아니 … 어떻게 그걸 아셨대?"
>
> "쳇, 그러게! 그 여우 같은 기집애가 말이야, 카네포로스로 뽑히려고 히파르코스 군주님을 꼬시려다가 발각되었다지?"
>
> "아냐. 내가 듣기로는 히파르코스 군주님이 하르모디오스를 꼬시려다 거절당해서, 공연히 그 여동생을 문제 삼아 본때를 보여주시려고 한 거라는데?"
>
> "아이 … 어떻게! 어쨌건 그 집 완전히 쫄딱 망했네. 창피해서 어떻게!"

정말로 안됐다는 눈치를 주며, 처음 말을 꺼낸 아라메는 혀를 차며 고개를 살짝 돌린다. 그리고 그녀는 슬쩍 눈을 들어, 넋이 나간 듯 먼 곳을 뚫어지게 바라보고 있는 한 청년을 눈여겨 본다. 키가 훤칠하고 황금빛의 곱슬머리와 신적인 아름다움을 몸에 지닌 이 청년은 바로 모든 이의 부러움과 애착의 대상인 하르모디오스Harmodios다. 이 아가씨도 그를 멀리서 바라보며 속으로 가슴

설레기만 했던 터이다. 이렇게 가까이서 보니 역시 헛소문이 아니었다. 그는 정말로 신적인 존재 같다고 생각이 될 정도로 눈부시게 아름다웠다.

그런데 왠지 그는 슬픈 얼굴을 하고 있다. 여동생의 수치를 생각하고 있는 걸까, 그는? 하늘하늘한 하얀색 키톤 *chiton* 사이로 비치는 단단한 가슴의 근육도 풀이 죽은 듯, 그 앳된 얼굴이 갑자기 어른스럽게 보인다. 그녀는 갑자기 말할 수 없는 사랑의 감정을 느꼈다. 그녀는 자신의 손에 든 귀한 머리 장식을 바라보며 갑자기 후회하는 마음이 생겼다. 너무 일찍 풀었나? 하르모디오스가 자기를 볼 기회가 생기기도 전에 열심히 치장한 머리를 풀어버렸다는 생각이 든 것이다.

티라니사이드 동상 중
하르모디오스Harmodios의 젊은 모습

그러나 그에게는 벌써 동성 애인이 있지 않은가? 연상의 중산층 남성 아리스토게이톤 Aristogeiton이 하르모디오스의 에라스테스 (*erastes*: 고대 그리스 동성애 형식에 따르면 이는 나이가 더 많은, "사랑을 주는 자"라는 뜻)라는 것은 진실로 모든 사람들이 알고 있는 사실이다. 그리고 하르모디오스는 아리스토게이톤의 에로메노스(*eromenos*: 고대

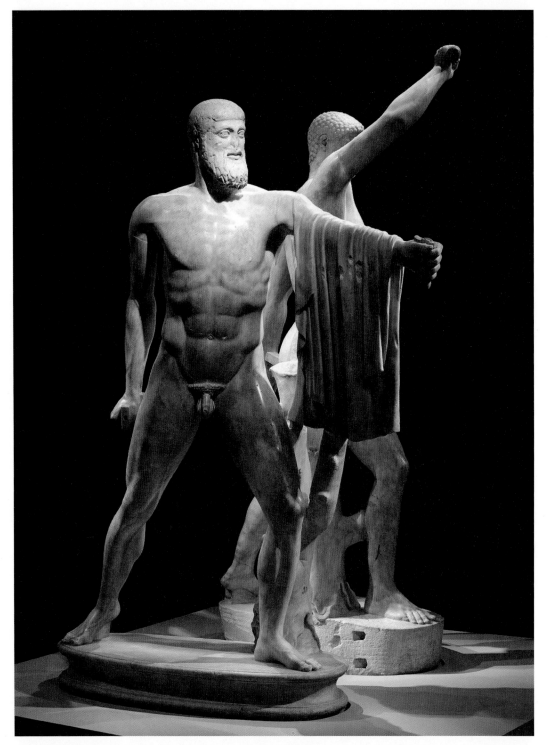

티라니사이드 동상 중 하나가 중년의 나이를 덥수룩한 턱수염으로 표현하고 있다. 바로 아리스토게이톤Aristogeiton의 모습이다.

한국인이 캐낸 그리스 문명

그리스 동성애 형식에 따라 어린 나이로 "사랑을 받는 자"라는 뜻) 격이 되는 것이다. 그 둘의 사랑은 그 어느 누구도 깨지 못하는, 죽음도 가르지 못할 전설적인 사랑이라고들 한다. 하물며 히파르코스 군주님의 애정도 거부했다고 하지 않았는가? 하르모디오스가 하루 빨리 나이가 들어, 자기를 부인으로 삼아주면 얼마나 좋을까 생각하며 그녀는 한숨을 푹 쉬었다.

그렇지 않아도 하르모디오스의 곁으로 다가오는 아리스토게이톤이 보인다. 넋이 빠져있던 하르모디오스는 언제 그랬냐는 듯이 발딱 일어나 그의 애인을 정답게 맞이한다. 그리고 그 주위를 둘러싸고 있던 호플라이트(*hoplite*: 직경 80cm의 방패를 든 중장보병) 병사들도, 그 둘을 보고 무언가 아는 듯한 눈치를 주며 낮은 목소리로 쏙닥거린다. 그렇지 않아도 시내에서 군복차림을 한 병사들을 보는 것도 참 드문 일이다. 무기를 차는 것은 보통 금지되어있지만, 오늘만은 행진에 참여하는 이유로 이들은 검을 차고 있고, 많은 사람들의 바글바글한 이곳에서 칼날을 손질하며 무기와 방패를 정돈하는 와중에 쇠가 쨍쨍 거리는 소리가 왠지 불길한 느낌으로 다가온다. 형언할 수 없는 긴장감이 도는 가운데 하르모디오스는 점점 얼굴이 불그스름해지며 힘없이 처져있던 그의 몸과 근육이 마치 반신반인인 헤라클레스와도 같이 팽팽하게 부푸는 듯 했다. 그리고 순식간에 하르모디오스는 눈앞에서 사라져 버렸다.

곧 날카로운 비명과 함께 대혼란이 물밀듯이 밀려와 눈깜빡 할 새에 주변을 덮쳐 버린다. 아고라 광장의 입구에서 너도나도 쏟아지듯이, 사람들이 도망가는 모습이 보인다. 히파르코스가 암살당했다는 소리가 여기저기에서 들린다.

그리고 그를 찔러 죽인 사람은 다름이 아닌 하르모디오스라는 소리도 들린다.

둘 다 그 자리에서 즉사했다는 소식과 함께. 아라메는 가슴이 덜컹 내려앉는 것을 느끼지만, 무슨 일이 일어났는지 생각할 겨를도 없다. 어리둥절할 뿐이다. 이 사람 저 사람에게 치여, 머리며 옷이며 모두 풀어지고, 더럽혀지고, 찢겨나 갔다.

정신을 차리자마자 그녀는 저만치 손에 쥐고 있던 꽃머리장식이 지나가는 사람들에게 짓밟혀서 내팽개쳐 있는 것을 보고, 자기도 모르게 문득 몇 분 전 하르모디오스의 슬픈 모습을 떠올린다. 방울 같은 눈물이 뚝뚝 상처난 손등에 따갑게 떨어진다. 그녀는 곧 애절한 마음을 가다듬고 눈물을 삼키며 한 발자국씩 아고라 광장의 입구로 다가갔다.

하르모디오스와 아리스토게이톤의 이야기는, 고대 그리스 역사상 페르시아 전쟁만큼이나 결정적인 역사적 모멘트로서, 고대 역사가인 헤로도토스 (Herodotus, BC 484~425: 『역사Histories』의 작가), 투퀴디데스(Thucydides, BC 460~400: 『펠로폰네소스 전쟁사History of the Peleponnesian War』의 작가), 그리고 아리스토텔레스(Aristotles, BC 384~322: 『정치학Politica』를 비롯한 많은 저술을 남긴 BC 4세기의 대표적인 철학자) 같은 사상가들이 그 자세한 내력을 전한다.

한마디로 말하자면, 이 두 아테네 시민이야말로 그 동기가 여하했던지간에 독재자를 암살하고 고대 그리스 역사상 대대로 이어져 왔던 소수 독재정치를 종결시키고 민주주의의 탄생을 초래한 영웅으로 받들어졌던 것이다. 아테네 공식적인 인식체계가 그러하고, 민중의 여론이 그러했다는 사실만은 분명하다. 기록상으로도 그리고 또 미술로 보는 증거도 그러하다.

그러나 흥미롭게도 고대 역사가들이 전하는 이야기들을 지켜보면 그렇게 간단하지만은 않다. 이러한 면에서 투퀴디데스가 아테네의 영웅인 이 둘을 신랄하게 비판하는 대목이 특히 주목할 만하다(『펠로폰네소스 전쟁사*History of the Peleponnesian War*』, 6.54.1-6.59.1). 그가 설명하기를 하르모디오스와 아리스토게이톤의 행동은 민주주의 이상을 가지고 실행한 영웅적인 행동이 아니라, 사적인 애정관계와 질투심에서 비롯된 무모한 짓이라는 것이다! 독재자의 동생 히파르코스가 하르모디오스에게 두 번이나 애정을 요청했는데 하르모디오스는 이를 거부하고 선배이자 연인인 아리스토게이톤에게 일러바치기까지 했다는 것이다. 화가 날대로 난 히파르코스가 하르모디오스의 여동생을 아테네에서 가장 명예로운 카네포로스의 하나로 일부러 선정했다가, 처녀가 아니라는 이유로 공식적으로 수치를 주었다는 것이다.

하르모디오스와 아리스토게이톤은 그리하여 BC 514년에 4년마다 한 번씩 일어나는 대 판아테나이아의 행진the Great Panathenaic Procession을 틈타서, 독재자 형제를 암살할 계획을 세웠다고 한다. 이날이야말로 의심을 받지 않고 그들 곁에 무기를 들고 접근 할 수 있는 유일한 기회였던 것이다. 그 외에도 소수의 병정들과 함께 쿠데타 같은 일을 꾸미고 있었다고 보는 견해가 주류를 이룬다. 페르시아 전쟁을 계기로 처음으로 인간의 역사를 체계적으로 기록한 헤로도토스에 의하면, 히파르코스는 판아테나이아 행진의 전날 밤 자신이 죽는 예언적인 꿈을 꾸었다고 한다.

그래서 헤로도토스는 오히려 그가 죽은 것에 대해 놀라움을 금치 못한다. 거기 있었던 자기들의 병정 중 하나가 히파르코스와 긴밀히 이야기 나누는 것을 목격한 그들은 자신들의 계획이 탄로날 것이 두려운 나머지, 서둘러서 일단

히파르코스를 죽였다고 전한다. 이 어긋난 계획 때문에 하르모디오스는 그 자리에서 경비원의 창을 맞고 즉사했고, 아리스토게이톤도 당장에는 경호대를 피했지만 히피아스에게 곧 체포되어 고문을 당하고 결국에는 죽임을 당했다고 한다. 어떻게 보면 형 히피아스가 진정한 독재자라고 한다면, 이 두 사람의 거사는 장본인을 죽이지 못한 실패한 쿠데타라고 볼 수도 있다. 그렇지 않아도 동생을 잃은 히피아스는 전보다 훨씬 심한 폭군정치를 자행했다고 투퀴디데스는 전한다. 그는 동생을 잃기 전, 동생과 같이 통치했을 때는 매우 온건한 정치가였다고 전한다.

그러나 그로부터 4년 뒤, BC 510년에 놀라운 일이 일어났다. 히피아스의 아버지인 페이시스트라토스Peisistratos가 군주tyrant로 있던 시절에 아테네에서 추방당했던 알크메오니드Alcmeonid 가문의 후손들이 당시 스파르타의 도움을 받아 마지막으로 남은 독재자 히피아스를 끌어내리는 데 드디어 성공을 했던 것이다. 그리고 이 알크메오니드 가문의 후예 중 가장 특출난 인물인 클레이스테네스(Cleisthenes: BC 570년경 탄생한 이른바 "아테네 민주주의의 아버지." 제6장에서 심포지온을 논할 때 그의 아버지 메가클레스와 시퀴온의 참주 클레이스테네스의 딸 아가리스트가 혼인을 하게 된 경유를 일화로 소개하였다)가 스파르타의 세력을 성공적으로 견제, 그리고 2년 뒤인 BC 508년에 아테네의 정권을 장악했다. 그리고 그는 곧바로 체계적인 정치적 개혁을 실행하였다. 그 이른바 "클레이스테네스의 개혁Cleisthenic Reforms"이 바로 다름이 아닌 인류역사상 희랍의 민주주의로 칭송되는 개혁의 시초를 의미하게 되는 것이다.

이 개혁의 자세한 내용은 잠시 후에 언급하기로 하고, 일단 하르모디오스의 이야기로 돌아오자! 히파르코스의 죽음 이후 이렇게 단기간 내에 히피아스를

끌어내리고 민주주의를 창설한 클레이스테네스 덕분에 하르모디오스와 아리스토게이톤은 곧 티라니사이드(Tyrannicides: 폭군 살해자)라는 영예로운 명칭을 얻었다. 그리고 민주주의를 창시한 진정한 영웅들로 추대되었고, 아테네에서는 그들을 숭배하는 컬트도 설립되었다. 어떤 학자들은 아마도 독재자를 무너뜨리는 일에 스파르타의 역할을 최대한 축소시키기 위해서 클레이스테네스 자신이 오히려 이 두 아테네 시민의 클레오스(kleos: 고대 그리스에서 중시하는 영웅의 이상 조건으로 찬란한 영광을 의미한다. 헤라클레스도 "헤라의 영광"의 뜻이다)를 전략적으로 강조한 것이라고 보기도 한다. 클레이스테네스가 아고라에 세운 이 둘의 조각상은 그 당시 잘 알려져 있는 조각가 안테노르(Antenor, BC 510~490 활동)에게 직접 의뢰한 것일 확률이 높다. 신화적인 인물이 아닌, 역사적인 실제 인물들을 아고라 광장에 세워 추대하는 현상은, 진정으로 그리스 역사상 전례가 없는 사건이었다.

정확히 몇 년도에 처음으로 티라니사이드 조각상을 아고라에 세웠는지는 확실치 않지만, 페르시아 전쟁 당시 페르시아의 왕 크세르크세스 1세Xerxes I가 아테네를 침범했을 BC 480년에 안티노르가 조각한 티라니사이드 상 원본을 약탈해갔다고 전한다. 당시 페르시아의 수도인 쑤사Susa에다가 전리품으로 이 그리스 민주주의 영웅들을 세워 놓았다고 하는데, 이는 벌써 BC 480년쯤에 오면 그들이 상징하는 그리스의 핵심인 민주주의의 정신과 정체성이 형성되었다는 사실을 새삼 돋보이게 한다.

150년 후에 알렉산더 대왕이 페르시아를 침범했을 때 몸소 쑤사에 서있던 티라니사이드 원상을 다시 되찾아 왔다고 할 정도로 고귀한 상징물이었던 것이다. 그리고 안티노르의 원품을 약탈 당한 지 몇 년도 채 안된 BC 477년에

즉각 크리티오스와 네시오테스Kritios and Nesiotes라는 아티스트에게 다시금 티라니사이드 조각상을 청탁하였다는 기록이 비문에 똑똑히 새겨 전해지고 있는 사실은, 어떻게 보면 매우 기적적인 일이다. 그 동안 발견된 몇몇의 로마시대 사본들은 바로 이 두 번째 티라니사이드 조각상의 모습을 하고 있고, 그 중에 가장 대표적인 예가 바로 나폴리 국립 고고학 박물관에 소장된 그 유명한 작품이다.

아르케익 형식의 쿠로스kouros 석상. BC 600년 제작. 왼발을 앞세우고 뻣뻣한 포즈를 취한 쿠로스는 보통 귀족중심적 이상형을 표현한다고 본다.

　　BC 477년 작 티라니사이드 동상은, 정확한 제작연도와 특별한 스타일 때문에 서양미술사의 발달과정에 있어서, 그 역할은 더할 나위 없이 중요한 문제이지만, 여기서는 한 가지만 언급하겠다. 아르케익 스타일의 뻣뻣한 포즈를 취한 쿠로스 석상이 근 150년간 BC 6세기를 전후로 그리스 문화의 토대가 되는 불변의 귀족적인 이상을 표현한 미술의 장르라고 한다면, 동銅으로 만들어진 티라니사이드의 파격적이고 다이내믹한 모습의 구성은 그 형태의 자유로움이 돋보이는데, 이는 보는 이로 하여금 참여를 권장하는, 진정한 민주주의적 표현이라는 것을 말해주고 있다. 티라니사이드를 관찰하고 있는 사람은 쿠로스 앞에 서 있는 것과는 달리, 제 3자의 관점을 채택하기 힘들다. 이 조각상은 하르모디오스와 아리스토게이톤이 동시에 히파르코스를 찌르고 치기 직전의 순간을 포착하여 놓았다. 그래서 그들 앞에 서 있노라면 갑자기

한국인이 캐낸 그리스 문명

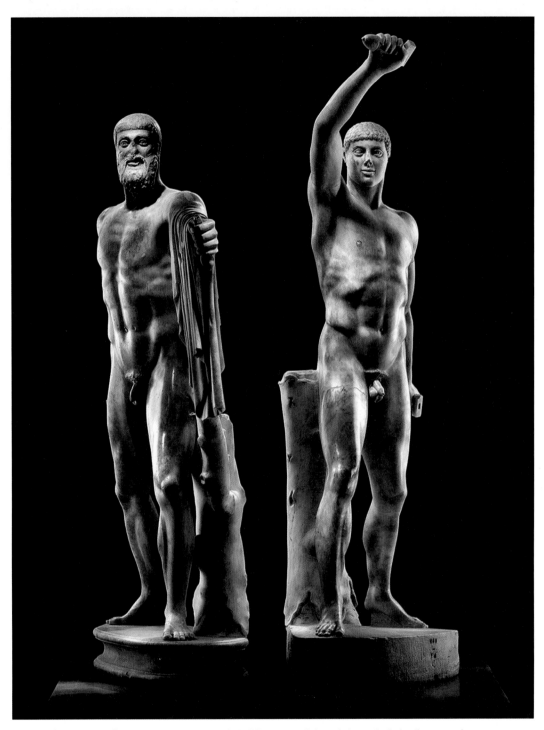

"티라니사이드"(Tyrannicide: 폭군 살해자)의 동상을 BC 477년에 크리티오스와 네시오테스Kritios and Nesiotes가 만들었다. 여기 보이는 작품은 로마시대의 사본이다. 나폴리 국립 고고학 박물관 소장.

9장_그리스 민주주의 제도의 탄생

자신도 모르게 그 역사적인 순간(카이로스)을 다시금 반복하여 재생하게 되는 것이다. 내 자신이 그 흉악한 독재자 히파르코스가 되어버리고 만다.

티라니사이드라고 칭한 이 두 시민이 그 자리에서 죽음을 택했기에, 그들의 동기가 정확히 무엇이었든간에 아테네의 시민들이 이들을 영웅으로 추대할 수 있었던 것이다. 그리고 그들의 자손들은 대대로 극도의 특권을 누렸고, 그들의 무덤에서 영웅 추모의 제사를 지내고 제물을 바치며, 헤라클레스와 같은 영웅을 섬기듯이 섬겼다. 영웅으로서의 인기는 그 당시 도기화를 보아도 짐작이 갈 것이다. 역사적인 표현을 꺼려하는 그리스인들도 티라니사이드에 관해서는 아무런 거리낌없이 폭군을 암살한 그들의 업적을 여지없이 표현해내었다.

허나 민주주의의 진정한 영웅은 다름이 아닌 정치가 클레이스테네스였다. 그가 이룩해 놓은 개혁이 토대가 되어 그야말로 진정한 민주주의의 정치 형태가 발달할 수 있었던 것이다. 이 새로운 형태의 정부를 유지하기 위해서는 민중들에게 그들이 섬길 수 있는 새로운, 리얼한 영웅을 창조해야만 했던 것이다. 개개인에게 새로운 권리와 힘을 부여하는 민주주의의 정신을 전달하기에는 그 어느 누구도 영웅이 될 수 있다는 메세지보다 더 효과적인 것이 있었을까? 헤라클레스와 같은 신화적 존재나, 먼 조상을 받드는 귀족 중심적인 사회제도는 그 이전의 올리가르키(oligarchy: 소수 독재정치)의 이상에 더 걸맞는 관습이었던 것이다. 클레이스테네스가 이 두 사람을 영웅으로 승화시킨 것은 정말로 대담한, 파격적인 조치였다고 볼 수 있다.

민주주의라 함은 그 원어로 데모스(demos, δῆμος, 민중)와 크라토스(kratos, κράτος, 파워, 힘)가 합쳐진 말이다. 그러기에 그 어원의 뜻은 민중에게 힘을 준

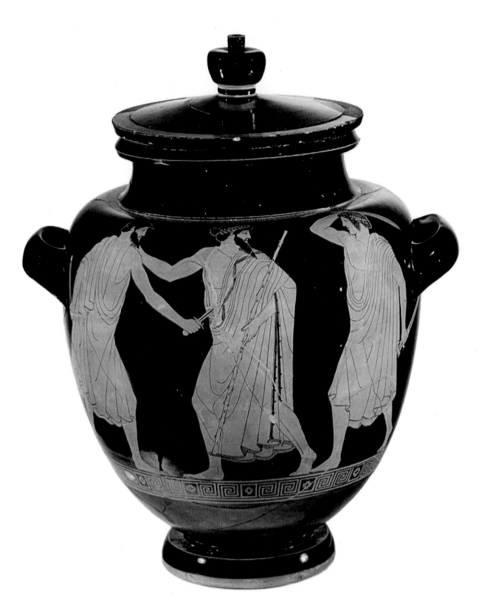

하르모디오스와 아리스토게이톤이 히파르코스를 죽이는 장면이 도기화에 종종
보인다. 그들의 포즈를 눈여겨보면 티라니사이드 조각 동상에 표현된 모양이랑
일치한다. 독일 뷔르쯔부르크Würzburg 박물관 소장.

다는 의미이다. 헤로도토스가 가장 처음으로 이 말을 쓰지만, 그의 『역사』는 BC 5세기 중반 이후에 쓰여진 작품이고, 클레이스테네스가 직접 이 용어를 썼다는 증거는 없다. 하지만 그의 개혁의 핵심이 바로 아테네의 영토를 139개의 다른 동등한 구역(이 구역도 데모스δῆμος라고 불렀다)으로 나누었던 것이다. 그리고 그 구역에 따라 모든 아테네의 시민들을 10개 부족phylai으로 나누었다. 그 이전의 4대족의 정치적 구성은 전적으로 가족친척 관계에 따른 시스템이라면, 클레이스테네스의 개혁이 낳은 10대족의 조직은 오로지 그들의 지리적인 위치인 데모스에 따라 편성이 되었기에 훨씬 더 동등한 중성적 체제라고 볼 수 있다. 클레이스테네스는 이러한 새로운 정치적 분할을 통해 이전의 낡은 연줄 즉 영향채널들을 다 혁파해버렸다.

그리고 솔론(Solon, BC 638~558: 고대 그리스 정치가·시인)이 처음으로 설립한 고대 그리스의 국회격인 부울레(boule, βουλή)가 귀족중심의 4대족에서 대대로 물려받는 400명으로 구성되어 있는 의원제도를 혁파하고, 클레이스테네스에 이르러서는 500명, 그러니까 50명씩 각 10대족에서 "제비로 뽑아" 선정했다는 것이다. 그리고 이를 매년 돌아가며 했고, 사법제도도 배심원 제도로 바꾸었다. 클레이스테네스는 이러한 그의 개혁의 핵심을 바로 그리스 민주주의의 중심사상인 이소노미아isonomia라고 불렀다. 이것은 이소(iso=동등함)와 노모스(nomos=법)가 합쳐진 말인데, "법률 하에서 동등함" 혹은 "민중이 정치에 참여할 수 있는 동등한 기회"를 뜻하는 말이다.

고대 그리스의 민주주의 제도는 그 안을 자세히 들여다 보면, 우리가 알고 있는 20세기 이후의 민주주의와는 아주 다른 체제임을 알게 될 것이다. 모든 시민이 동등하게 참가하는 진정한 직접 민주주의인 반면, 그 "시민"이라는 정

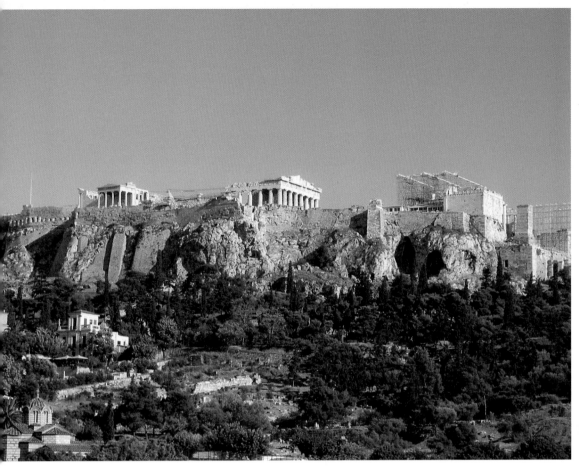

판아테나이아 행렬의 종착지인 아테네의 아크로폴리스Acropolis. 신성한 바위Sacred Rock라고도 불리우는 아테네 도시국가 내의 성스런 종교 중심지다. 원래 바위산이었는데 엄청난 성벽을 쌓아 돋운 고지대 평지 위에 건물들을 지었다.

의가 터무니 없이 좁기도 하다. 30세 이상의, 정규시민 부모 하에 태어난 남자만이 그에 속하고, 모든 여자와, 노예들, 그리고 30세 미만의 젊은이들, 메틱metic이라 불리는 외국인들이나 외시민들(이는 주변의 도시국가에서 온 사람도 포함)이 모두 시민층에 속하지 않았다.

아테네의 경우, 도시국가의 전체 인구의 10% 미만에 해당하는 수치가 시민층이라고 생각하면 될 것이다(대강 3만 정도인데, 나이 30세 이상의 사람들만 계산하면 2만 정도이다). 그리고 엄밀히 따지면 민주주의의 초기 역사를 볼 때 클레이스테

9장_그리스 민주주의 제도의 탄생

네스라는 인물이 처음도, 그리고 마지막도 아니었다. 민주주의라는 개념이 클레이스테네스가 이사고라스를 물리치고 집권한 BC 508년에 난데없이 나타난 것도 물론 아니다. 그보다 한 세기 전에 솔론의 개혁이 민주주의의 형성여건을 만들어 주었다고 보는 것이 가장 보편적인 견해이다.

클레이스테네스 이후에도 BC 5세기 말까지 에피알테스(Ephialtes: BC 461년에 사망. 래디칼한 민주주의자)의 개혁을 비롯하여 주목할 만한 도약 이외에도 BC 5세기 전반에 걸쳐 꾸준한 발전을 이루었다. 민주주의라는 것은 단지 아테네에서만 보는 현상도 아니었고 다른 도시국가들도 많은 다양성과 발전을 보였다. 이 제도의 구체적인, 그리고 실질적인 혹은 실천적인 일면들은 다음으로 이어지는 제10장에서 살펴 보기로 하겠다.

여기서 마지막으로 선보일 작품은 다름이 아닌 아마도 파르테논 신전 Parthenon에서 가장 유명한 부분, 이른바 판아테나이아의 프리즈Panathenaic Frieze이다. 파르테논 신전이라는 장쾌한 마스터피스에 관한 이해는 본서의 마지막장인 제12장에서 자세하고도 장중하게 이루어질 것이다. BC 5세기 중반 이후에 지어진 아테나 파르테노스(Athena Parthenos: 처녀여신 아테나)라는 장엄한 성전 그 자체가 바로 그리스 민주주의 발전과정의 클라이막스적 표현이라고 이해될 수 있는 것이다.

나오스(Naos: 신전의 내부구조인 방)의 4면을 둘러싸고 있는 전체 160m 길이의 이오니아식 양각의 프리즈는 그 내용이 판아테나이나 행진Panathenaic Procession의 실행을 표현했다고 해서 "판아테나이아 프리즈"라고 불리운다. 클래시컬 스타일Classical Style의 절정을 나타내는 이 양각부조들은 그 모든 표현이 극도로 아름답고 절제되었으며, 그 얼굴에 나타난 표정도 쉽게 해석해낼 수 없는 아테네

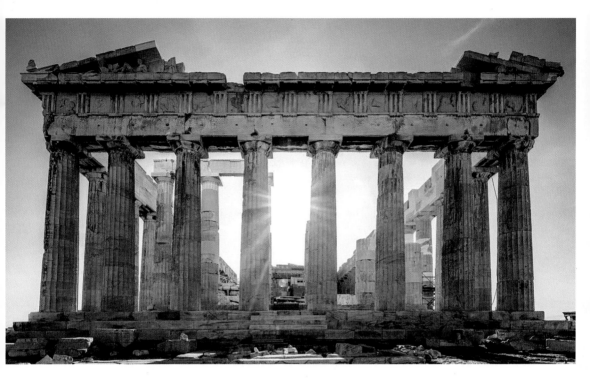

파르테논 신전의 동쪽면(입구)의 모습.
안쪽에 보이는 이오니아식 기둥들 위에 본래 판아테나이아 프리즈가 얹혀져 있었다.

문명의 총체, 그 포괄적인 깊이를 함축하고 있다. 그 모든 인물들의 동등함이 민
주주의의 정신인 이소노미아의 표현이라 하겠다. 그리고 인간세의 사건들의 표
현이 이와 같이 신들의 공간에서 그들과 어깨를 나란히 하며 동등한 위치를 차지
할 수 있다는 사실 그 자체가 아테네 휴매니즘의 전시이기도 하였던 것이다.

그렇지 않아도 본 장의 앞 부분에서 읽은, 히파르코스가 암살당한 날의 이야
기를 상상하여 쓴 나의 단편적 기술은, 이 판아테나이아 프리즈가 인스피레이
션이 되어 쓰여졌다는 사실을 독자들은 짐작할 수 있을 것이다. 이 프리즈는
판아테나이아 행진을 아고라 광장의 입구에서부터 시작하여 아크로폴리스 위에

있는 파르테논 신전의 앞까지 걸어가는 과정을 나타내고 있다. 이 행렬이 성전의 서쪽면에서부터 동쪽에 이르기까지 차례로 표현이 되어있다.

건물 서쪽면에 위치한, 행렬의 초기를 나타낸 프리즈는 말을 다듬고 수레를 준비하는 과정을 보여준다. 남쪽과 북쪽면으로 이어지는 행렬은 곧 10개의 다른 그룹으로 분류될 수 있는 병사들, 젊은이들, 중년의 남자들, 말을 타거나 걷는 사람들을 볼 수 있다. 이들을 클레이스테네스 개혁의 10대족의 대표들이라고 보는 견해도 있다.

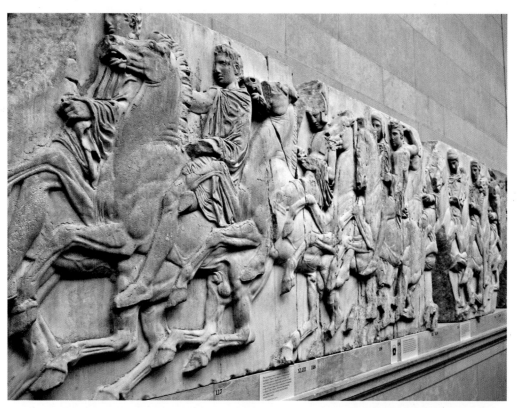

판아테나이아 프리즈의 한 장면. 말을 탄 아테네 시민들. 이들은 10가지 다른 종류의 옷차림을 선보이고 있는데, 클레이스테네스 개혁의 10대족의 대표를 상징하는 조각이라는 설도 있다. 결국은 평면의 부조인 셈인데 사람과 말들이 겹쳐서 표현되는 그 입체감은 큐비즘의 단초가 될 수도 있는 다양한 시각의 생동성을 드러내고 있다.

한국인이 캐낸 그리스 문명

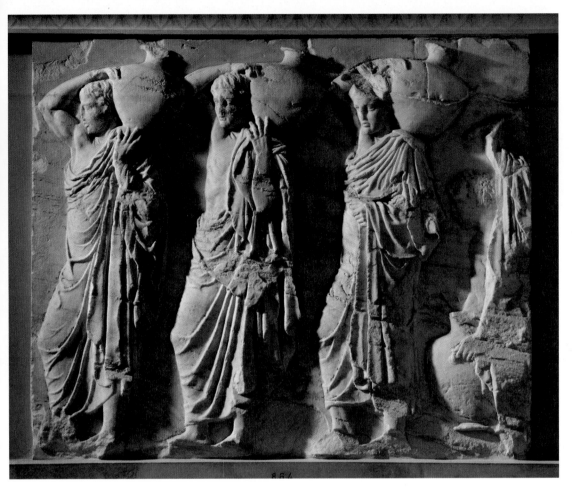

판아테나이아 프리즈의 한 장면. 성수가 담긴 물병 히드리아*hydria*를 지고 행진하는 히드라포로이 *Hydraphoroi*. 이들은 아테네 시민이 아닌 특별 외국인*metic*들의 일이었다.

　그리고 좀 더 동쪽으로 걸어가면 곧 제물로 바칠 동물들을 끄는 사람들, 그리고 각종 물병, 쟁반, 바구니 등을 든 남성과 여성들을 볼 수 있다. 이 여성들이 바로 어린 나이에 선정된 아레포로스*arrhephoros*이며, 좀 더 큰 아가씨들은 카네포로스*kanephoros*들이다. 그리고 마지막으로 동쪽면의 벽에는 12명의 올림포스 신들이 모두 옥좌에 앉아서 한 가운데서 일어나고 있는 일을 목격한다. 이 장면은 바로 아레포로스들이 그 동안 정성들여 수놓아 짠, 아테나 여신상에다가 입힐 페플로스*peplos*를 접는 장면이다(다음 쪽 그림 34 · 35번).

아이리스 28	헤라 29	제우스 30	카네포로스 31	카네포로스 32

(MA 855)

판아테나이아 프리즈의 동쪽면. 12명의 올림포스 신들이 옥좌에 앉아 페플로스*peplos* 접는 장면을 목격한다. 왼쪽부터 보이는 헤라와 제우스신, 두 명의 카네포로스와 여사제, 그리고 남사제와 페플로스를 접는 아이(*arrhephoros*), 그리고 아테나여신과 헤파이스토스가 제일 오른쪽에 보인다.

결국에 판아테나이아 페스티발 행진은 아테나 여신상에게 4년마다 한 번씩 새 옷을 선사하는 의식과, 제물로 바칠 희생동물을 죽여서 제사를 지내고 고기를 모두에게 나누어 공급하는 것으로 끝을 맺는다. 그리고 근 열흘간 벌어지는 축제와 운동경기 등, 아테나 여신의 생일을 빌미로 모든 시민들이 함께 겨루고, 즐기고 도시국가의 정체성을 확고하게 만드는 기회를 제공하는 일이, 바로 이 축제의 목적이다.

12년 후 한여름날 …

아테네의 아고라 광장 북서쪽에 월계수로 뒤덮인 자그마한 그늘진 구석이

있다. 이즈음 광장에 내리쬐는 무지막지한 땡볕은 아폴로신이 잠시 낮잠을 자느라 신경을 꺼버린 결과가 아닐까? 따가운 광선을 피해 이 구석에 앉아 있는 한 여인의 고요하고 섬세한 윤곽이 잡힌다. 한 달에 한번씩 꼬박꼬박 이 자리를 찾아오는 이 여인의 손에는 꽃으로 빚은 머리장식이 쥐어져 있다. 그녀 옆에는 바로 티라니사이드 동상이 세워져 있다. 무시무시한 동작의 포즈를 취한 두 영웅. 그 어느 누구도 그 앞을 지나가면서 검이 언제라도 자기 머리에 내려쳐질지 모르는 긴장감을 느끼지 않을 수 없다. 사람들이 말하기를 민주주의 이념에 어긋나는 생각을 하는 자들은 티라니사이드 앞을 지나가면서 그 순수하지 못한 마음을 정화시켜야 한다고들 한다.

아라메는 곧 자리에서 일어나 동상 쪽으로 걸어간다. 그녀는 손에 든 머리장식을 조심스럽게 하르모디오스의 발 옆에다가 살짝 놓는다. 그리고 그녀는 곧 눈을 들어 그 찬란한 광채에 눈이 멀어도 좋겠다는 표정으로 하르모디

오스의 상을 바라본다. 문득 12년 전 그 운명적인 날에 처음으로 그를 바라본 순간이 눈앞에 아른거린다.

"그날 죽지 않았으면 당신도 이제 결혼할 나이가 되었겠군요. 허나 대신 당신은 이렇게 영원히 눈부신 금빛의 찬란한 청년의 모습을 하고 있네요. 사랑스런 내 딸이 어느새 아홉 살이 되어 명예로운 아레포로스 *arrhephoros*로 선정되었답니다. 내주에 판아테나이아 행진에 참여하기 위해 아테나 여신의 페플로스*peplos*를 죽도록 열심히 일년 버내 짰답니다. 그 어린 것이 혼자 행렬에 참가하는 동안, 잘 좀 지켜봐 주시리라 믿어요. 결국 당신 때문에 못 걸은 그 행렬 말이에요 …"

내가 이 글을 쓰고 있는 지금, 대한민국에는 민주주의를 열망하는 국민들의 함성이 판아테나이아의 행렬보다도 더 장엄한 역사적 장관을 빚어내고 있다. 기원전 6세기 판아테나이아의 행렬 속에서 일어났던 히파르코스의 죽음이 과연 어떠한 동기에서 일어난 사건인지를 불문하고, 그 사건이 클레이스테네스의 개혁운동을 초래하였고 아테네 민주주의의 단초가 되었다는 것은 움직일 수 없는 사실이다. 아테네의 민주주의와 오늘 우리가 말하는 민주주의는 매우 다른 것이지마는, 국민 대다수가 법 앞에서 동등한 기회와 권리를 갖는다는 기본 정신은 크게 다를 바가 없다. 클레이스테네스의 개혁은 솔론의 인간적인 법률개혁 이래로 지속적으로 진행되어온 역사저변의 흐름의 만개라 할 수 있다.

우리 민족도 일제의 강점에서 해방되고 서구적 의회민주주의제도를 도입한 이래 꾸준히 그 제도에 부합하는 국민적 의식을 개발하려고 노력하여 왔으며, 여러 형태의 압제권력에 저항하여왔다. 내가 보기에 "박근혜─최순실 게이트"는

한국인이 캐낸 그리스 문명

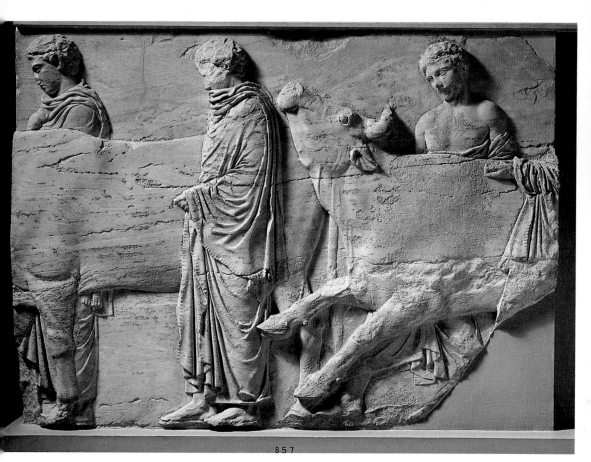

857

판아테나이아 프리즈의 한 장면. 제물이 될 소를 행진시키는 아테네 시민들. 아테네의 삶의 리얼리즘을 표현했다는데 그 위대성이 있다. 소의 모습이 이중섭의 그림을 연상시키지 않는가!

참주정치tyrannia의 마지막 유산일 듯싶다. 이제 국민 모두가 스스로 티라니사 이드가 되고자 하는 것이다. 부도덕한 권력의 압제를 스스로의 힘에 의하여 걷어내 버리려고 하고 있는 것이다.

거국적인 시청 앞 광장의 행렬은 여태까지 세계사적으로도 유례를 보기 힘들었던 민주의 행렬이다. 이러한 자각적 행동을 통하여 대한민국은 서구전통과는 다른 자기체질에 맞는 새로운 민주의 체제를 발전시켜 나갈 것이라고 굳게 믿는다. 민주는 오직 민民의 투쟁을 통하여 획득되는 역사적 체험의 결실이다.

제10장

아테네 민주주의의 허虛와 실實

헥토르가 언젠가 나에게 선사한 이 불운의 검.

적군의 땅, 트로이의 흙에 거꾸로 꽂혀있는

바로 이 자리.

갓 갈아 새파란 칼날이 내 심장을 꿰뚫고

재빠른 죽음을 가져올 수 있도록,

저승의 사자, 헤르메스 신이여

내 몸이 칼을 덮치는 순간에

죽음을 불러주시오, 고통없이.

그리고 복수의 요정, 에리니에스Erinyes들이여

나의 죽음을 목격하시오,

아트레우스Atreus의 자손들이 초래한 이 죽음을 말이오.

그들 모두에게 가차없는 처벌을 내리시오.

태양의 신이여 하늘로 치솟는 당신의 황금마차를 타고
나를 키운 늙은 아비와 비탄의 어미에게
종말의 소식을 전하시오.
아, 불쌍한 여인이여. 그대의 통곡이 온 도시를 채우겠소.

죽음이여, 죽음이여, 어서 와서 나를 보시오.
아니—어차피 저승에서 봅시다. 그 전에
헬리오스, 단 한 번 마지막으로
당신의 찬란한 햇빛을 바라보게 하소서.

소포클레스, 『아이아스』(Sophocles, *Ajax* [814-859행을 저자가 축약하여 번역함])

이 단락은 고대 그리스 삼대 비극작가 중에 하나인 소포클레스의 명작 『아이아스』(Sophocles, *Ajax*: BC 440년경에 쓴 작품)의 클라이막스를 이루는 독백이다. 트로이 전쟁의 영웅들 중 아킬레우스Achilleus에 버금가는 그리스 최고 전사인 아이아스가 그 운명적인 순간, 자살을 하기 직전에 토로하는 절실한 모놀로그이다. 이 대사를 읽으면서 엑지키아스(Exekias: BC 6세기 중반에 활동한, 표현이 섬세하기로 유명한 도기화가)가 만든 도기화의 한 장면을 바라보고 있노라면, 형언할 수 없는 슬픔의 여운이 맴돈다.

적지인 트로이에서 자신의 라이벌인 트로이의 왕자 헥토르Hektor의 장검을 조용히 준비시키고 있는, 아이아스의 자살을 앞둔 마음은 어떠했을까. 자신이 곧 몸으로 덮쳐서 거기에 꽂힐 그 검 말이다. 9척 장신의 거대한 몸집으로 그

한국인이 캐낸 그리스 문명

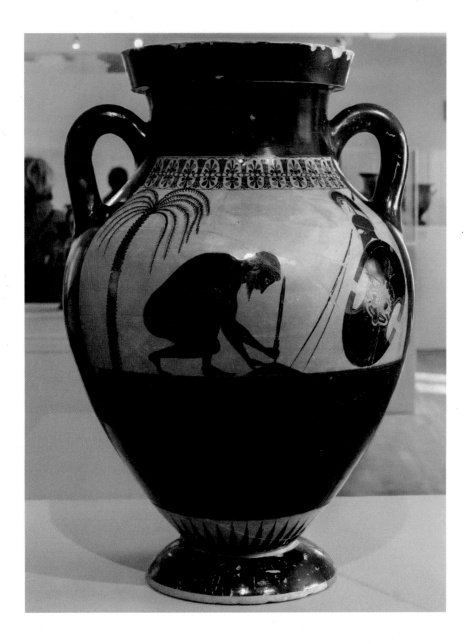

아이아스(Ajax, Aias)가 자살을 준비하는 장면을 도기화가 엑지키아스Exekias가 그린 암포라*amphora* 모양의 도기. BC 540년경 작품(박물관: Château-musée de Boulogne-sur-Mer).

유명한 찬란한 전쟁의 영웅이 어느새 처량하게 쭈그리고 앉아 섬세한 동작으로 거꾸로 꽂은 검 주위 흙을 다지고 있다. 그의 몸이 칼에 떨어지는 순간 빗나가거나 뽑히는 실수가 없도록 흙을 단단하게 준비하는 동작을 통해, 마치 아이아스는 자신의 마음을 더욱 더 굳건하게 다지고 있는 듯이 보인다. 자살의 시행을 직접 보여주기 보다는 행위를 준비하는 심리적인 긴장감을 표현한 이 작품을 통해, 우리는 자기 자신의 목숨을 끊어야 했던 아이아스라는 비극 영웅tragic hero의 필연적 생의 행로를 상기할 수밖에 없는 것이다. 그의 뒤에 서 있는 야자수는 도기화에서 흔히 이국적인 땅 트로이를 상징하지만, 축 늘어진 나무가지들이 그의 슬픈 내밀의 감정을 표현하고 있는 듯하다.

그에 대비되는, 벽에 꼿꼿이 기대어 서있는 군장비는 곧 거대한 아이아스의 전사로서의 정체성을 나타내는, 굳건하고 남성적인 외피에 불과했던 것일까? 전쟁터에서는 아무에게도 꺾이지 않은 아이아스가 자신의 몸을 보호했던 방패와 헬멧을 벗어던짐과 함께, 가련한 몸과 마음을 노출시킨 셈이다. 그렇지 않아도 벗어놓은 장비들이 마치 살아 숨쉬듯이 그가 하는 행동을 조용히 지켜보고 있지 않는가?

제우스 신의 증손자로, 불멸의 영웅 아킬레우스의 가장 친한 친구임과 동시에 그에 못지않는 전사이며, 그리스 측에서 가장 힘이 센 장사로 알려진 아이아스! 그는 또한 우정과 의리를 중요시하는 믿음직한 캐릭터로『삼국지연의』의 관우(關羽. AD 220년 죽음)와도 같은 인물이다. 그러한 그는 도대체 왜 자신의 목숨을 스스로 끊는 처참한 신세를 맞이하게 된 것일까? 그 이유는 아이러니컬하게도 바로 민주주의의 핵심관행인 투표를 통하여 다수의 의견을 존중할 수밖에 없는 절대적 원칙에 그 원인을 두고 있는 것이다.

한국인이 캐낸 그리스 문명

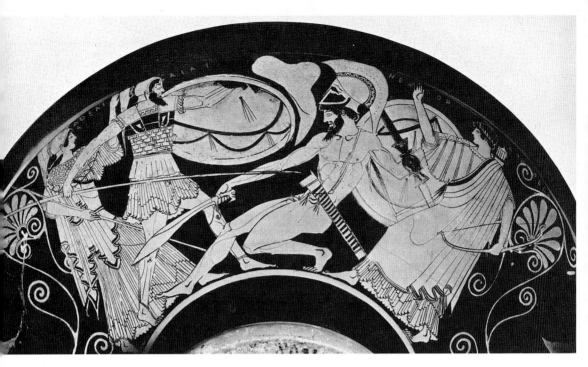

아이아스(왼편)와 헥토르(오른편)의 결투. BC 490년 두우리스Douris가 그린 퀼릭스kylix 컵 모양의 도기.
파리 루브르 박물관 소장.

소포클레스가 이 작품을 쓴 BC 5세기 중반의 아테네는 고대 그리스의 민주
주의 전형을 상징하는 그러한 문화가 꽃을 피웠던 때와 장소였다. 파르테논
신전이 바로 이때 지어지고, BC 460년대에 이루어진 에피알테스(Ephialtes, BC
461년에 사망한 아테네의 정치가. 고대 그리스의 전형적인 민주주의의 근본적인 특성을 에
클레시아, 부울레, 법정 등의 제도개혁을 통해 이룩한 장본인으로 알려져 있다. 그는 암살되
었지만 그가 정초한 제도는 아테네 민주주의의 기간이 되었다)의 개혁이 더더욱 급진적
인 직접 민주주의의 전성기를 초래하였다. 이러한 역사적인 배경을 감안하면
전형적인 비극 영웅인 아이아스의 이야기를 더 깊게 이해할 수 있을 것이다.

텔라몬(Telamon: 살라미스Salamis의 왕)의 아들 아이아스는 아킬레우스의 사촌
이자 그의 절친한 친구였다. 두차례에 걸쳐서 트로이 왕자 헥토르와 아이아스와
의 결투 장면이 『일리아드』에 자세히 묘사되어 있다. 첫 번째의 결투에서 비긴

결과로 그 둘은 친선의 선물을 교환하였고, 헥토르가 바로 이때 그의 장검을 아이아스에게 선사했던 것이다. 무예가 뛰어난 아이아스는 거대한 "장벽 같은 방패Shield like a wall"를 든 전사라는 그의 별칭에 어울리는 방어의 기술이 특기로 알려져있다.

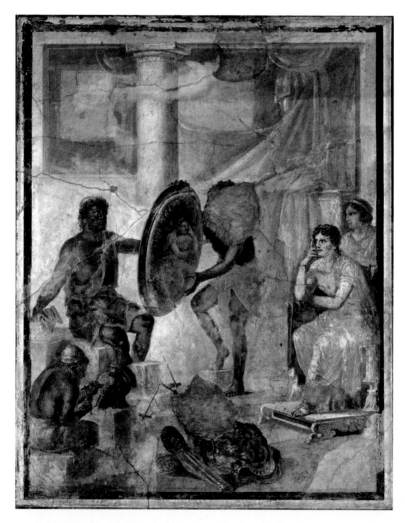

로마시대 폼페이의 벽화. 아킬레우스Achilleus의 어머니 테티스Thetis가 대장장이 신 헤파이스토스Hephaistos에게 아들의 갑옷을 청탁하는 장면.

그리고 흥미롭게도 헥토르의 손에 죽은 파트로클로스Patroklos의 시신을 끝까지 지켰던 이가 바로 아이아스였다. 이때 파트로클로스가 입고 있던 아킬레우스의 갑옷과 장비는 헥토르에게 빼앗겼지만, 그의 시신은 성공적으로 회수를 하였던 것이다. 알다시피 사랑하는 파트로클로스의 죽음은 물론 아킬레우스의 초인적인 분노를 활활 불타오르게 하였고, 싸움을 거부하던 그가 다시금 전투에 참여하게 되는 결정적인 계기가 되었다. 그런데 아킬레우스의 원래 갑옷을 빼앗겨버렸기에 어머니 테티스Thetis가 대장장이의 신 헤파이스토스Hephaistos에게 특별한 요청을 한다. 그래서 신이 만들어 내려준, 찬란한 새 갑옷과 방패를 얻게 된다. 바로 이 갑옷이 끝내 문제가 되었던 것이다.

아킬레우스가 결국에 트로이의 겁쟁이 왕자 파리스Paris의 운명적인 화살을 맞고 전사하게 되었을 때에도, 다른 사람이 아닌 아이아스가 그의 시신을 수거하였다. 듬직한 장수인 아이아스가 이번에는 신이 내려준 갑옷도 빼앗기지 않고, 그가 사랑하는 절친한 동료의 시신을 혼자서 짊어지고 돌아오는 장면이 그리스 도기화에 한동안 유행하였다(p.244). 아이아스와 아킬레우스의 전설적인 우정은 잘 알려져 있는 사실이었고, 시신을 짊어지고 돌아오는 그림 외에도, 그들이 방패를 제껴놓고 바둑 같은 게임을 여유롭게 즐기는 장면 또한 엑지키아스가 전한다(p.245).

아킬레우스의 시신과 함께 신이 내려준 그의 갑옷을 성공적으로 회수한 아이아스는, 그 어느 누가 보아도 당연히 그 유물을 물려받을 자격을 갖춘 인물이었다. 고대 그리스 군대편성 구조를 감안할 때 값비싼 군장비를 군인 각자 스스로 조달해야 하는 호플라이트hoplite 군에게는 갑옷과 무기는 목숨을 걸고 지켜야 할 소중한 물품이었다. 그러기에 반신반인의 아킬레우스가 사용했던

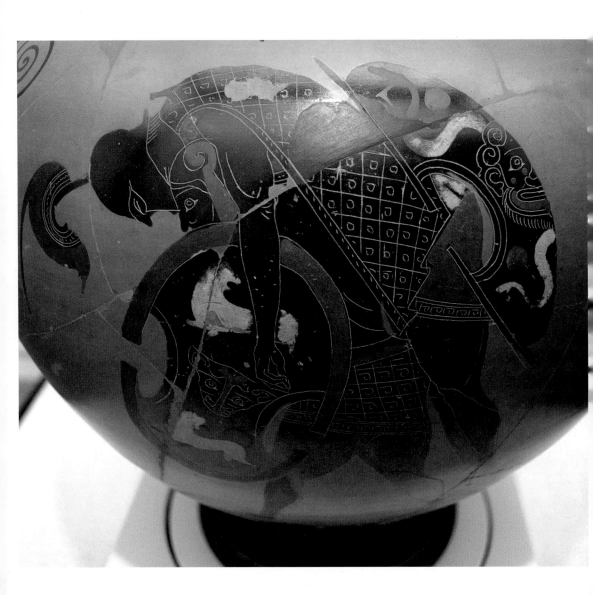

트로이에서 아킬레우스의 시신을 짊어지고 돌아오고 있는 아이아스. 아킬레우스의 갑옷과 방패 등이 문제시 될 것을 예언하는 듯, 방패가 두드러지게 그려져 있다. BC 540년경의 엑지키아스 작품.

한국인이 캐낸 그리스 문명

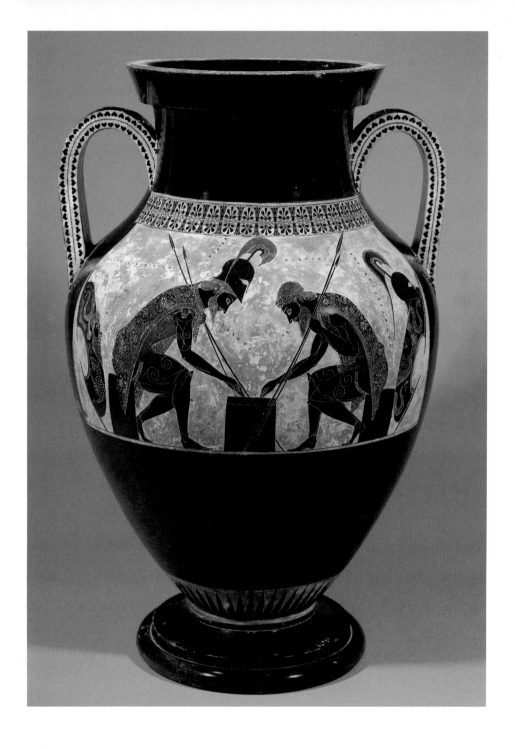

아킬레우스(Achilleus, 왼편)와 아이아스(Aias, 오른편)가 바둑을 두는 장면. 이 두 인물들의 이름이 각각의
머리 위에 새겨져 있고, 입에서부터 흘러나오는 소리도 "넷" "셋" 등의 숫자가 적혀있다.

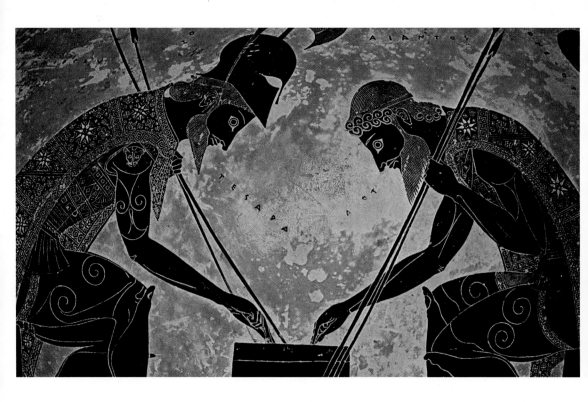

신이 내려주신 갑옷과 무기는 상징성이 부가된, 헤아릴 수 없을 정도로 중요한
물품이었다.

그리고 아이아스는 아킬레우스의 사촌이고 가장 절친한 친구였으며, 그리스
측 전사들 중에서는 아킬레우스 다음으로 무예가 가장 뛰어난 인물이었다. 더
구나 아이아스가 몸소 아킬레우스의 시신과 그의 갑옷과 무기를 회수하지 않
았는가? 그런데 이렇듯 중요한 물건을 순순히 아이아스가 차지하도록 놓아둘
오디세우스Odysseus가 아니었다. 트로이전이 끝나고 기나긴 십 년간의 여정에
서 수많은 장애를 뛰어넘어 결국 고향으로 돌아가는 꾀쟁이 오디세우스는 트로
이의 목마를 구상해낸 장본인이기도 하다.

이 오디세우스라는 인물의 영웅으로서의 주 특성은 메티스(*metis*: 꾀, 총명함,

그리고 그러한 기질을 상징하는 여신의 이름)라는 개념으로 지칭된다. 오디세우스가 말빨이 세고 정치가적 기질이 풍부한 『삼국지연의』의 조조(曹操, 155~220: 위나라의 기초를 다진 동한 말년의 정치가)와 같은 인물임을 생각할 때, 누가 결국에는 이 갑옷쟁취의 경쟁에서 이겼는지 독자들은 짐작할 것이다.

비엔나 미술사 박물관 소장의 두우리스Douris가 만든 퀼릭스*kylix* 도기화를 살펴보면 아킬레우스의 갑옷과 무기에 관한 내력이 재미나게 표현되어있다. 퀼릭스 컵의 한 면에 아킬레우스의 갑옷을 놓고 패싸움이 벌어지고 있다. 아니, 자세히 보면 칼을 뽑아드는 두 사람이 서로서로 무지막지하게 덤벼들고 있는 것을 모두가 최선을 다해 말리고 있지 않는가. 왼쪽에 갑옷을 입고 칼을 벌써 빼어든 아이아스가 덤벼들고 있다. 그의 팔을 두 동료들이 애를 쓰고 잡고 있어

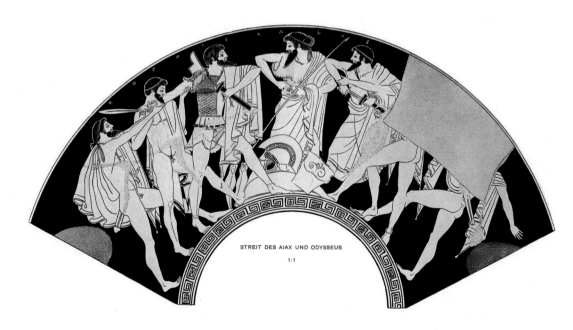

STREIT DES AIAX UND ODYSSEUS
1:1

아이아스Aiax와 오디세우스Odysseus가 아킬레우스Achilleus의 갑옷을 놓고 결판을 벌인다. 이를 모든 그리스 군들이 말리고 있는데, 중간의 아가멤논 왕Agammemnon이 제지를 하는 장면.

도 힘이 겨워 모자라는 듯, 아이아스는 막무가내다. 반면 이를 보고 욱 한 오디세우스도 칼을 뽑으려다 잽싸게 한 동료에 의해 제지당하고 있다. 그리고 중간에 끼어 이를 저지하려는 이는 그리스 측의 우두머리 아가멤논 왕이 분명하다. 이 그림으로 보아서는 오디세우스의 잔꾀가 얄미워 억울해서 어쩔 줄 모르는 아이아스가 먼저 덤벼든 것으로 추측이 된다.

벌써 언급 했듯이 꾀쟁이 오디세우스는 전략가이고 정치적인 재능이 그 어느 누구도 따라가기 힘든 연설가이었던 것이다. 그래서 의리를 중시하고 무예만이 뛰어난 아이아스는, 전방위적으로 민중에게 어필하는 오디세우스 같은 인물에 대항해서는 안타깝게도 이길 방법이 없었던 것이다. 그것이 특히 민주주의적 투표에 의해 결정되는 것이라면 더더욱 두말할 나위가 없다!

두우리스의 퀼릭스 뒷면을 보게되면 아테나 여신이 몸소 바라보는 가운데 시민들이 자그마한 투표용 토큰(혹은 자갈돌)을 제단 위에다 내려놓고 있다. 왼편에 토큰이 더 많이 싸여져 있는 것이 뻔하게 보인다. 오디세우스가 제일 왼편에 서서 두손을 흔들며 조마조마한 눈초리로 투표 제단을 바라보고 있다. 아이아스는 반면에 오른편 끝에 서서 자신이 지고 있는 것을 이미 깨닫고 비애가 가득한 포즈로 머리를 쥐어뜯고 있지 아니 한가!

그리하여 결국에는 아킬레우스의 전설적인 갑옷은 오디세우스에게 선사되었다. 그러나 이야기는 여기서 끝나지 않는다. 이러한 경위로 아이아스는 전형적인 비극영웅의 결말을 맞이하게 된다. 너무도 부당한 이유로 인해, 스스로 목숨을 끊게 되었던 것이다. 소포클레스의 비극에 의하면 아이아스는 아테나 여신의 술수로 인해 자기도 모르게 미쳐버려서, 오디세우스를 살해한다는 착각

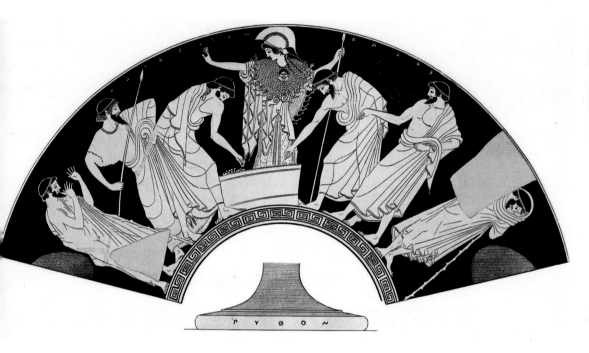

아테나Athena 여신의 보호 아래 누가 아킬레우스의 갑옷을 선사 받을지를 결정하기 위해 그리스군들이 투표를 하는 장면. 벌써 오디세우스(왼편)가 이기고 있고 아이아스(오른편)는 절망하는 모습이 보인다. 오늘 우리의 감각으로 본다면 이 갑옷은 본시 민주적 투표의 대상이 될 수 없는 것이었다.

하에 그리스측 가축들을 모조리 도살해버렸다는 것이다. 정신을 차려보니 자신의 행위가 수치로운 것을 깨닫고는 자살을 결심했고, 부인과 아들을 마지막으로 보고나서 스스로 세워놓은 헥토르의 칼에 몸을 던진다(p.239).

아이아스의 이야기는 민주주의 관행인 다수의결의 법의 한계에 관한 신랄한 비평일까? 아니면 때때로의 희생이 없이는 민주주의의 사상을 받들지 못한다는 경고일까? 그렇지 않다면 단순히 전쟁의 비극에 초점을 두고, 트라우마 후 스트레스 장애(PTSD: post-traumatic stress disorder)를 앓고 있는 군사들의 상황을 아이아스를 통해 비유적으로 고발한 것일까?

마지막으로 이번에는 두우리스 퀼릭스의 내면을 보자. 술잔에 담아있던 탁한 와인을 죽 들이마시면 바닥에 나타나는 장면이 보인다. 알고보니 오디세우스는 아킬레우스의 갑옷을 자신이 가지지 않고, 결국에는 아킬레우스의 아들인 네오프톨레모스Neoptolemos에게 선사했던 것이다. 이 장면을 표현하는 퀼릭스 내부에는 아킬레우스가 마치 투명인간이 되어 아들의 눈앞에 서 있는 듯하다. 네오프톨레모스는 심오한 눈초리로 아버지의 몸이 없는 갑옷, 빈 껍질을 바라보는 듯한 기이한 장면을 우리는 목격한다.

군이 아킬레우스의 아들에게 갑옷을 주는 장면을 여기다가 왜 그렸을까? 아이아스 입장에서는 억울할지라도, 공식적인 민주주의 방식의 투표를 통하여 정해진, 오디세우스가 이긴 결과를 혹시 이러한 식으로 정당화를 시키는 것이 아닐까? 이 퀼릭스가 만들어진 BC 480년경 페르시아 전쟁으로 인한 혼란의 배경 속에서는 더더욱이나 민주주의적 질서를 지켜야 했을 이유가 있었던 것이다.

고대 그리스에서 탄생했다는 민주주의는 물론 앞의 제9장에서도 논했듯이, 하루 아침에 이루어진 것은 결코 아니었다. 솔론(Solon, BC 638~558 현인이라고 불리우는 아르케익 시대의 고대 그리스의 정치가)이 BC 6세기 초에 실시한 개혁이 짧은 기간으로 볼때는 실패했다고 볼 수 있지만, 바로 그의 개혁이 민주주의의 기본적인 밑바탕이 되었다고 해도 과언이 아니다. 고대 그리스의 특징적인 직접민주주의의 핵심적인 기관인 에클레시아(*Ekklesia*: 민중의회)에 사회적 지위에 관계없이 모든 그리스인들이 참여할 수 있도록 한 사람이 바로 솔론이었다.

그 후 BC 6세기 말에 마지막 독재자를 끌어내리고 정권을 잡은 클레이스테네스(Cleisthenes, BC 566~493)가 BC 508년에 실시한 이소노미아(*isonomia*: 법

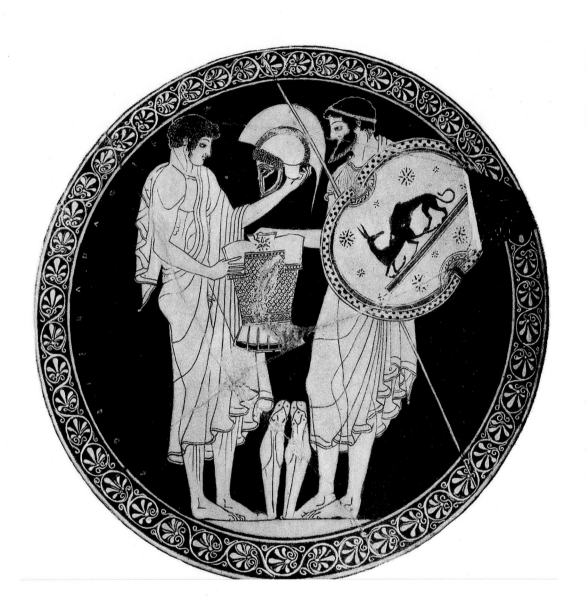

네오프톨레모스Neoptolemos에게 오디세우스Odysseus가 아킬레우스Achilleus의 갑옷과 무기를 선사한다. 아버지의 갑옷을 받은 네오프톨레모스는 빈 갑옷을 심오한 눈초리로 감상한다.

두우리스Douris의 걸작품인 퀼릭스kylix 컵. 외부와 내부 전체가 아킬레우스의 갑옷과 장비에 관한 이야기를 전한다. 비엔나 미술사 박물관 소장.

아래 모든 이가 평등함을 뜻한다)라는 개념을 중점으로 한 개혁이 진정한 민주주의의 본격적인 시초라고 본다. 클레이스테네스의 개혁은 근본적으로 귀족적인 가족관계에 의존하는 정부구조를 훨씬 평등한, 지역적인 형태로 바꾸어 관직을 해마다 돌아가면서 뽑는 제도를 채택하였던 것이다(클레이스테네스가 정권을 잡게 된 경유는 제9장의 티라니사이드Tyrannicide 이야기를 통해 전달했던 기억이 날 것이다).

그 뒤에 BC 462년에 다시 한 번 에피알테스(Ephialtes: 461년 사망한 아테네의 정치가이며 민주주의 개혁의 지도자)로 인한 한 단계 더 진보적인 개혁이 씨가 되어 우리가 현재 알고 있는 급진적인 고대 그리스 민주주의 형태가 드디어 완성되었던 것이다. 에피알테스의 개혁은 이른바 사법부의 개혁이었다. 아레오파고스(Areopagos: "아레스의 돌"이라는 뜻. 아테네 아크로폴리스의 북서쪽에 위치한 암석으로 된 작은 언덕을 가리키는데 이곳은 재판소로 사용되었다. 그 용어자체가 사법의 기관을 일컫는다)라는 전통이 깊은 재판위원회는 그때까지도 주로 아르콘(archon: 집정관)을 했던 귀족출신의 높은 지위의 연장자들로 이루어졌었다. 그들의 결정권을 감안했을 때, 어떻게 보면 아레오파고스는 그 어떤 기관 보다도 중요한, 엘리트 중심의 올리가르키oligarchy의 마지막 산물이었다.

에피알테스는 곧 아레오파고스의 역할을 최대한 축소시키고, 대신 엘리아이아(Eliaia: 6,000명의 30살 이상의 시민으로 구성된 재판소. 헬리아이아Heliaia라고도 불리는데 엘리아이아가 더 정당한 발음이다)라 불리는 공공 사법기관에다가 그 임무들을 양도했다. 그리하여 아리스토텔레스Aristoteles가 전하는 바에 의하면, 에피알테스의 개혁 뒤로는 살인사건의 재판 이외의 모든 사법부 역할이 배심원 제도로 이루어진 엘리아이아에서 행해졌다고 한다. 그뿐만 아니라 입법부의 역할을

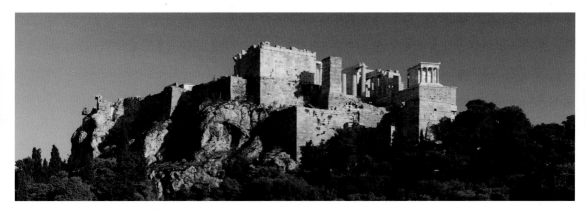

아레오파고스Areopagos에서 바라보는 아테네의 아크로폴리스Acropolis.

아크로폴리스에서 내려다 보는 아레오파고스Areopagos. 이 자리가 전통이 깊은 사법재판소였고, 귀족
중심의 정치제도를 상징하는 곳이기도 하였다.

하는 에클레시아에서 행정부의 장관들을 뽑았으니, 아레오파고스 같은 귀족 중심의 기관도 결국에는 시민들의 뜻에 의해 좌지우지 되었던 것이다.

　고대그리스의 "직접 민주주의Direct Democracy"라 함은 바로 그 핵심이 모든 민중이 참여할 수 있는 투표권에 있는 것이다. 이러한 권리가 정치제도의 개혁을 통해 2,500년 전에 모든 이들에게 주어졌다는 것은, 전세계의 현 역사적 체험을 살펴보더라도, 참으로 기가 막히게 놀라운 사실이다. 30세 이상의 아테네 남성 시민이라면, 그 나날의 일들이 정치적인 활동으로 가득 찼을 정도로 민주주의라는 제도가 그들의 삶 자체를 규정했다고 볼 수 있다.

　해마다 돌아가며 500명씩 선발하여 이루어지는 부울레(*boule*: 입법 의회, 현 용어로 말하자면 국회의원 같은 기관이다. 10부족에서 각각 50명씩 선출했다)는 말 그대로 매일 집회였다. 부울레에 한 번 뽑힌 자는 1년의 임기를 마치면 10년 동안 다시 뽑힐 수 없었고, 인생에서 두 번 이상 부울레에 선출될 수 없었다. 여기서 제기된 일들이 에클레시아(*Ekklesia*: 민중의회, 이러한 기관은 현 대의민주주의 제도에는 존재하지 않는다)에서 결정되었다. 적어도 6,000명의 정족수를 이루어 열흘만에 한 번씩 모이는 에클레시아에서 해가 뜨고 질 때까지 모든 일들을 표결에 부쳤다. 그 당시 아테네 전체의 시민이 2만 명 정도로 추정되고, 많은 이들이 시중심에서 떨어진 외곽에 살았던 것을 감안하면 육천 명의 정족수를 이루기 위해서는 시내에 사는 시민이라면 거의 모두가 에클레시아에 참여해야 했다고 볼 수 있다. 나날이 일을 하며 임금을 받고 사는 시민들을 위해 에클레시아에 참석한 대가로 하루의 삯을 지불하기까지 했다.

　클레이스테네스의 개혁과 함께 처음으로 에클레시아는 프닉스(Pnyx: 아테네의

남서지역)라는 야외 집합장소에서 만나기 시작했다. 이는 다른 기관들이 위치한 공관 지구인 아고라*agora*에서 좀 떨어진 곳에서 독립적으로 시행되는 모임의 장소였다. 많은 사람들이 편하게 모일 수 있도록, 그리고 이 시끌벅적한 집회가 다른 행정의 일에 방해되지 않도록 하기 위해 정해진 장소이며, 그 언덕의 경사가 아테네 주변의 영토를 바라보고 있어 시민들의 자부심을 돋구는 역할을 했다고도 전한다.

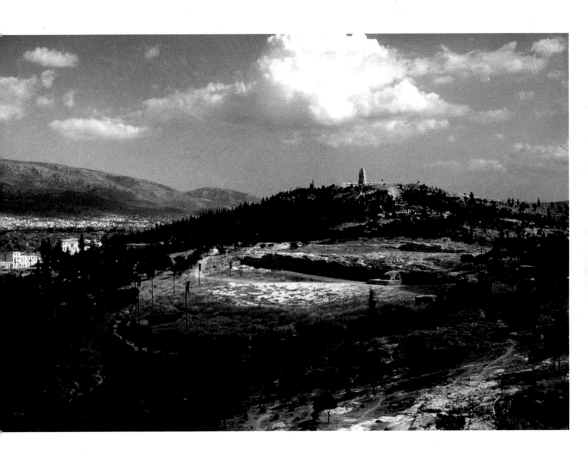

에클레시아(*Ekklesia*: 민중의회)가 모이는 프닉스Pnyx의 반원형의 터.

그리고 바로 이 프닉스에서 그 많은 고대 그리스의 유명한 웅변가들이 베마 *bema*라는 연설자의 연단speaker's platform에 올라서서 일만 명이 넘는 아테네 시민들을 향하여 웅변을 토하였던 것이다(아래 사진이 그 현장이다). 이소크라테스 (Isocrates, BC 436~338), 또는 데모스테네스(Demosthenes, BC 384~322)와도 같은, 웅변술이 뛰어난 오디세우스의 후예들을 배출한 무대가 바로 이 프닉스였다. 그리고 레토릭Rhetoric이라 하여 웅변의 기술이 이때부터, 특히 소피스트Sophist라는 BC 5세기의 사상가들에 의해 체계적인 학문으로 발달되어갔던 것이다.

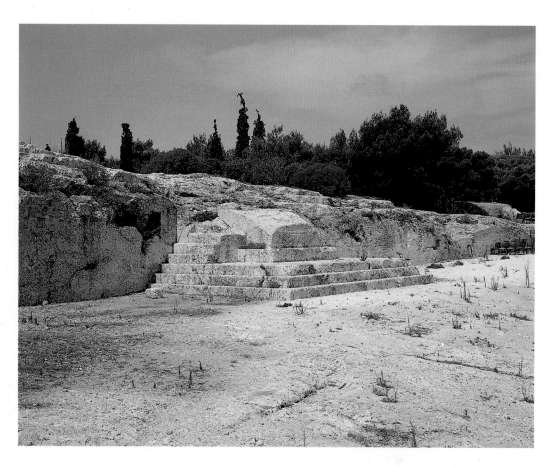

프닉스Pnyx의 포커스인 연단speaker's platform. 이를 그리스어로는 베마*bema*라고 불렀다.

BC 4세기 초에 쓰여진 그리스 희극 중 아리스토파네스(Aristophanes, BC
446~386 그리스의 대표적인 풍자적인 희극작가)의 작품 『에클레시아의 여인들
Ekklesiazousai』(BC 391작품)은 여기서 특히 주목할 만하다. 이 작품의 해학적인
전제는 아테네의 정부의 통치가 모두 여자들 손에 들어갔다는 것이다. 그리고
프락사고라Praxagora라는 여주인공을 앞세워서 에클레시아에 참석한 여인들만
의 모임을 풍자적으로 그린 작품이다. 여기서 코믹한 요건은 물론 성적인 전환
에서 비롯된다. 이 여인들은 수염을 붙이고 남장을 하고, 어떤 이들은 햇볕에

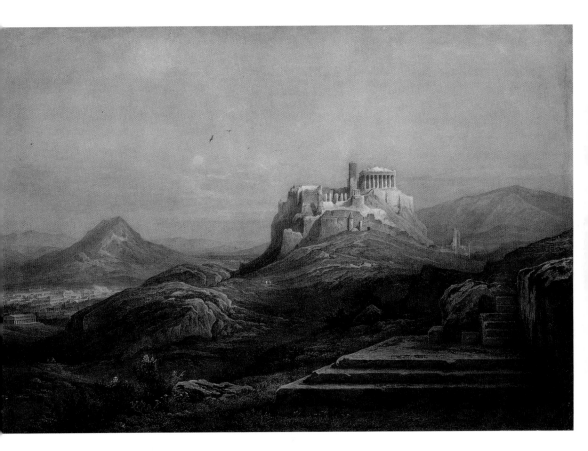

루돌프 뮐러Rudolf Müller, 1802~1885의 1863년 유화. 프닉스의 베마에 서서 아크로폴리스를 바라보는
거침없는 경관이다.

10장_아테네 민주주의의 허와 실

살을 태우고 겨드랑이 털도 길러내며 남자처럼 행동하려고 노력한다. 그리고 에클레시아에 모여 앉아서 남장이 불편하다며 투덜투덜거리고, 뜨개질거리를 들고 나왔다가 프락사고라에게 야단맞는 장면도 보인다.

그러나 곧 프닉스 가까이 살았던 프락사고라가 어깨너머 들어 배운 웅변술로 전 에클레시아를 장악한다. 그리고 그녀는 능숙한 솜씨로 현 정부의 타락한 정치가들을 하나하나 비판하고 남편들의 무능함을 빌미로, 왜 여성들이 정부를 운영해야만 하는지 기막힌 논리로 설득력 있는 이유들을 제시한다. 그리고 결국에 그녀는 두 가지의 법률을 창시하는데, 이는 우선 경제적인 동등함을 이루기 위해 개인적인 부를 완전히 금하는 공산주의 체제이고, 둘째로는 섹스의 동등함을 위해 모든 남자들은 예쁜 여자와 잠자리를 하기 전에 항상 못생기고 나이 든 여자와 잠자리를 해야 한다는 법률이었다. 민주주의의 핵심인 이소노미아*isonomia*의 정신을 최극단적으로 적용한 예다. 이러한 터무니없는 법률에서부터 일어나는 우스꽝스러운 장면들은 설명하지 않아도 짐작하리라 믿는다.

물론 아리스토파네스의 희극의 터무니없는 전제의 결과로서, 여성의 투표권이라든지 공산주의 체제와 같은 제도를 실제로 심각하게 구상했던 것은 절대로 아니다. 현실과 상반되는 무대에서 일어날 수 있는 해학적인 상황을 이용하여, 이 극작가는 현 정부에 대한 신랄한 비판을 하고 있는 것이다.

BC 390년대에 들어서면, 벌써 스파르타와 펠로폰네소스 전쟁(Peloponnesian War: BC 431~404)을 치른 후다. 아테네가 이 전쟁에서 패배한 결과 아테네의 직접 민주주의의가 스파르타식의 올리가르키로 전환하였다. 특히 404년에 30명의 타이런트The Thirty Tyrants에 의한 독재정치의 테러정부가 고작 일 년이라는 시기 동안만 지속되었지만, 그로 인한 피해는 회복하기 어려울 정도로 치명

적이었다. 그 일 년 동안 5%이상의 아테네 시민들이 반민주주의적 탄압으로 사형당했다고 한다. BC 403년에 트라시불로스(Thrasyboulos, BC 440~388: 아테네의 장군이며 민중의 지도자)가 이끈 쿠데타가 성공하여 삼십인의 독재정부를 물리쳤다. 이때에 형식적으로는 민주주의 정부의 기관들이 대부분 재생되었지만 고대 아테네의 전성기였던 BC 5세기 동안에 볼 수 있었던 찬란한 문명과 독특한 정치적인 자부심은 이미 찾아보기 힘들었다. 그러한 상황에서 소크라테스를 죽음으로 휘몰아간 민중재판이 열렸던 것이다.

고대 아테네의 민주주의는 역사적으로 볼 때 비록 한 세기라는 비교적 짧은 기간 동안 최상의 형태로 번성한 정치적인 이념이었지만, 그 토대가 전 세계의 역사를 뒤흔들었고, 오늘날에 이르기까지 우리는 그 이념과 실험의 직접적인 영향을 느낀다. 오랜 역사를 거쳐 깊이 잠재되어있는 엘리트주의를 뚫고 나와서 평등함을 전제로 극도로 새로운 정부 형태를 유지할 수 있었던 이유 중의 하나가, 다름아닌 바로 아테네 민주주의의 또 하나의 특징적인 제도인 오스트라시즘Ostracism이다. 일 년에 한 번씩 독재자가 될 만한 인물이 있다고 판정이 되면, 모든 시민들로 하여금 도편투표에 의해 그 중 한 사람을 뽑아 십 년 동안 아테네에서 가차없이 추방시켰다.

오스트라시즘이라는 이 비상한 제도에 의해서 새 민주주의의 형태가 어느정도 자리를 잡을 수 있게 되었던 것이라고 할 수 있다. 오스트라시즘이 처음으로 실행된 때는 바로 BC 490년에 일어난 마라톤 전투Battle of Marathon 이후다. 이때 아테네의 마지막 독재자 히피아스(Hippias BC 490년 사망: 티라니사이드들에게 살해당한 히파르코스Hipparchos의 형이며 스파르타의 도움으로 BC 510년에 끝어내려진 마지막 타이런트)가 페르시아에 이십 년간 피신해 있다가 다시 정권을 잡을 생각

으로 그들과 같이 마라톤에 쳐들어 왔던 것이다. 이를 계기로 아테네의 시민들은 그 사건 이후로는 그 어느 누구라도 타이런트가 될 만한 정치적인 영향력을 기르지 못하게 단단히 경계했던 것이다.

그렇지 않아도 아테네의 시 중심인 아고라*agora*에서 수 많은 오스트라콘 *ostrakon*이라 불리는 "투표용지"들이 발굴되었다. 오스트라콘이라 하는 것은 주로 깨진 도기의 조각을 이용하여 추방하고자 하는 이의 이름을 새겨놓은 투표용지인 것이다. 6,000명 이상이 투표를 하여 정족수에 달하면 가장 많은 오스트라콘을 받은 사람이 즉각 추방을 당했다(10일 이내로 아티카를 떠나야 했고 10년을 밖에 머물러야 했다. 허나 아테네의 재산보유는 인정되었다). 여기 보이는 이름 중

아테네의 아고라*agora*에서 발굴된 오스트라콘*ostrakon*. 오른편에 3개 모두 히포크라토스*Hippokratos*의 아들 메가클레스*Megakles*를 지칭하고 있다. 메가클레스는 BC 486년에 오스트라시즘을 당했고, 아고라에서 발굴된 4,000여 개의 오스트라콘이 메가클레스의 이름을 보이는 것으로 볼 때, 아마도 그는 무척이나 인기가 없었던 모양이다.

히포크라토스Hippokratos의 아들, 메가클레스Megakles는 우리가 BC 486년에 오스트라시즘을 당했었던 것으로 잘 알고있다.

아고라에서 발굴된 4,000여 개의 오스트라콘이 메가클레스의 이름을 보이는 것으로 볼때, 아마도 그는 무척이나 인기가 없었던 모양이다! 그러나 물론 어느 시절이나 정치적 비리는 있게 마련이다. 이 제도를 이용하여 정치적인 경쟁자를 제거하는 데에 쓰인 단서들도 보인다. 예를 들어 아크로폴리스 북쪽 기슭에서 함께 발굴된 190개의 오스트라콘을 보자. 이 190개 모두가 네오클레스 Neokles의 아들, 테미스토클레스Themistokles의 이름이 새겨져 있다. 이 인물

테미스토클레스Themistokles의 이름이 새겨진 오스트라콘ostrakon들. 아크로폴리스 근처에서 모두 그의 이름이 새겨져 있는 190개의 오스트라콘이 한꺼번에 발견되었다. 그 중에 여기 보이는 12개의 오스트라콘들이 네 개의 열로 진열되어 있다. 이는 네 명의 필기체를 기록하고 있어 정치적인 비리를 엿볼 수 있다(중앙정보부 투표조작?).

이 다름이 아닌, 아테네 시민들을 피신시켜서 많은 목숨들을 구하고, 해상 전
투력을 길러서 살라미스 해전(Battle of Salamis, BC 479)에서 그리스—페르시아
전쟁을 승리로 이끈, 바로 그 아테네의 히어로 테미스토클레스이다!

고대 그리스문명의 이해

그런데 이 190개의 오스트라콘들이 단지 4사람의 필기체로 쓰여졌다는 사실이 무척이나 흥미롭다. 페르시아 전쟁의 영웅도 결국에는 정치적인 이유로 미움을 사게되어 BC 472년에 추방을 당했던 것이다. 그리고 그의 이름을 단체로

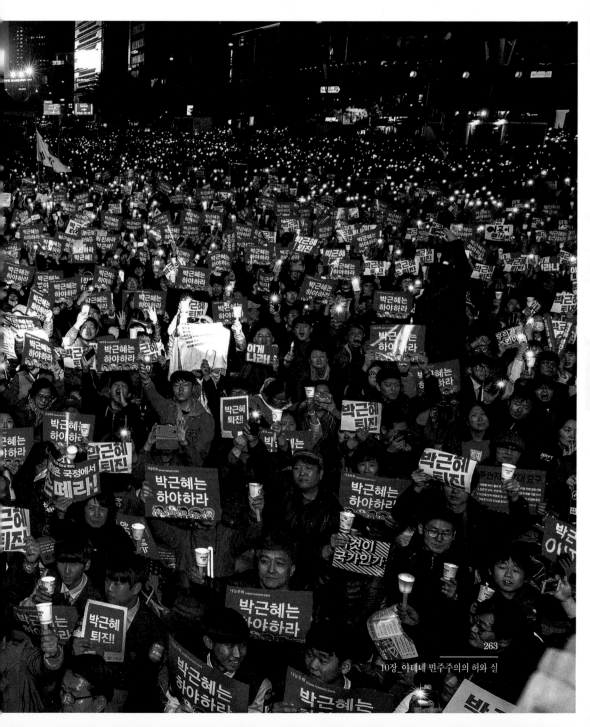

미리 새겨 놓은 이 오스트라콘들이 전달하는 이야기는, 마치 안타깝게도 우리에게 너무나도 잘 알려져 있는 부정투표조작 등, 정치적인 비리의 현상을 다시금 목격하는 것 같아 답답하기 그지없다.

지금 우리는 이른바 민주주의dēmokratia라고 하는 정치적 질서의 실상을 정확히 파악해야만 할 카이로스에 도달했다. 우리에게 "민주주의"는 예수가 말하는 "하느님의 나라"와도 같이 거의 신격화 된 좋은 의미로만 사용되며, 그 제도의 이상성에 관하여 아무도 회의를 품지 않는다. 그러나 그 민주주의를 생산한 고대 그리스인들에게 "데모크라티아"라는 것은 항상 검토되어야만 하는 불안한 개념이었으며, 많은 사람들에게 좋은 함의를 지니지 못했다. 그들의 민주주의는 "다수의 독재"를 의미했으며 또 민주주의를 활용한 정치적 비리가 끊임없이 발생했다.

그리스의 민주주의는 기본적으로 "직접민주주의"였기 때문에 그 직접성이 항상 합리적 구조를 갖는다는 것은 매우 어려운 일이었다. 플라톤도 자기의 사랑하고 존경하는 스승, 소크라테스가 재판받는 자리에 있었으며, 자기의 스승이 민주주의의 불합리성에 의하여 사약을 마시는 장면을 목격했다. 그는 민주주의를 저주했으며, 매우 강압적인 철인통치의 이상국가를 구상했다. 오늘날우리가 체험하는 공산국가체제의 대부분이 플라톤의 반민주주의적 사유에서그 정당성을 발견하고 있다고 해도 과언이 아니다.

희랍의 민주주의 정신은 2천 2·3백 년이 지나 미국의 독립과 헌법에 의하여희랍과는 다른 근대적 형태로 부활을 했지만, 그 총체적 결론은 "트럼프의 당선"이라고 하는 매우 참담한 결과로 드러나고 있다. 아무리 제도가 좋다고 할

지라도 제도를 운영하는 인간의 도덕성이나 비전이 결여되었을 때는 아무런 소용이 없다는 것이 입증된 셈이다. 그리고 미국의 양당정치의 밸런스보다 더 근원적인, 자본주의적 침탈에 대한 반성과 제국주의적 찬탈에 대한 회개가 없이 패권의 부도덕성만을 축적하여온 역사는 민주의 가치를 구현할 자격을 잃고 만다는 것이다.

그런데 반하여 한국의 "박근혜탄핵"은 21세기에 유일하게 체험하는, 아니 근대적 민주주의가 미국 독립선언과 불란서혁명을 계기로 정착된 이래 처음으로 국제사회에 등장한 "직접민주주의"의 한 장면이다. 그 과정이 너무도 질서정연한 합법적 테두리 안에서 이루어졌다는 의미에서 기존의 어떠한 혁명의 가치를 뛰어넘는 것이다. 미국사회는 분열과 혼란 속으로 퇴행하는데, 한국사회는 통합과 질서 속으로 회복하고 있는 것이다. 미국사회는 비리가 심화되는데 한국사회는 전 국민이 각성하여 비리를 걷어내려고 발버둥치고 있는 것이다.

"박근혜탄핵"은 인류 민주주의정신의 승리의 한 찬란한 측면이다. 희랍의 직접민주주의와 비교해볼 때 한국의 직접민주주의는 고양된 시민의식이 두드러진다. 단지 그 시민의식을 담아내는, 대의민주주의를 구성하는 소수 정치인들의 의식이 국민의 직접적 소망, 그 치국의 대의大義를 구현하지 못하고 있다는 아쉬움만 남는다. 한국의 정치인들이 조작적인 소체小體의 이利를 탐하지 않고 아테네 민주주의이상 이래 인류가 누리지 못했던 새로운 꿈을 실현해줄 것을 당부한다.

제11장

그리스 여성의 삶과 로망, 그 비전

아테네의 시민들이여, 들어보시오.

이 도시가 나의 소녀시절에 선사해준

그 많은 호사와 영예에 알맞은

유용한 조언을 할 테니 잘 들어 보시오.

내가 7살 적에는 아테나 여신의 신성한 바구니를

들고 다니는 아레포로스*arrhephoros* 역할을 했고;

10살이 되어서는 아테나 여신의 제단에 올릴 보리를 찧었으며;

그 다음에는 사프란saffron 금빛 가운을 벗어 던지고

브라우로니아Brauronia 페스티발에서 아르테미스Artemis 여신

의 곰 노릇을 했소play the bear;

그리고 마침내 다 큰 처녀가 되었을 때,

목에다가 무화과 목걸이를 차고

신성한 바구니를 든 명예로운

카네포로스*kanephoros*로 선정되었었소.

— 아리스토파네스Aristophanes, 『뤼시스트라타*Lysistrata*』, 638-647행

이 구절은 바로 그 유명한 그리스 희극의 걸작, 아리스토파네스(Aristophanes, BC 445년경 아테네에서 태어나 BC 385년경 세상을 떠난 것으로 추정됨. 그의 전성시기는 27년 동안 지속된 펠로폰네소스전쟁, BC 431~404 시기와 겹친다)의 『뤼시스트라타 *Lysistrata*』(BC 411년 작품)에서 여성들의 코러스chorus가 하는 중요한 대사 대목이다.

제10장 아테네 민주주의의 허와 실에서 소개한바 대로, 아리스토파네스의 『에클레시아의 여인들*Ekklesiazusai*』(BC 391년 작품)에서는 여주인공 프락사고라와 그의 동료들이 아테네의 직접 의회인 에클레시아*ekklesia*를 점령한다. 그러나 위에서 소개한 동일한 작가의 작품 『뤼시스트라타』에서는, 여인들이 아테네Athene 도시의 중요 기관, 바로 신성한 종교적 중심지인 아크로폴리스 Akropolis를 점령해버리는 것이다. 뤼시스트라타Lysistrata라고 하는 재치있고 사명감을 가진 한 여인을 앞세운 아테네의 여성들은 기나긴 펠로폰네소스 전쟁(Peloponnesian War, BC 431~404)을 끝내기 위하여, 그녀의 지시에 따라 "섹스 파업sex strike"을 시행한다.

한국인이 캐낸 그리스 문명

이 섹스 파업이라 함은 스파르타Sparta, 테베Thebes, 그리고 아테네의 여인들이 모여 그들의 남편들이 평화조약을 맺기 전까지는 섹스를 제공하지 말자는 협의를 하는 것이다. 그리고 아테네가 더 이상 군비지출을 못하도록, 도시의 전쟁기금이 적립된 금고가 위치한 아크로폴리스의 파르테논 신전을 점령하여 버리는 것이다. 실질적으로는 터무니 없는 전제이지만, 극도의 풍자를 통해 현 사회를 비판하는 것 또한 아리스토파네스의 트레이드마크trademark임을 염두에 둘 필요가 있다.

세계문학사상 가장 위대한 희극작가라고 말할 수 있는 아리스토파네스의 작품은 그리스 중기 코메디Middle Comedy의 유일한 표본들이며 그 과감한 판타지, 용서없는 독설, 격렬한 풍자, 부끄러움을 모르는 음탕한 유머, 그리고 정치적 비판의 날카로운 필봉은 자유로운 그리스 정신을 대변했다. 그는 아테네가 스파르타와 몇 번이나 휴전조약을 체결할 기회가 있었는데도 이를 외면하고 파괴적인 전쟁을 계속하는 것은 정권을 장악한 사이비 민주주의자들, 민중선동가들의 욕망의 소산이며, 도덕성 없는 소피스트들의 영향이라고 보았다.

평화를 되찾기 위해 제시한 "섹스 파업"이라는 해결책이 물론 순순히 진행될 리가 없다. 섹스에 굶주린 남편들은 물론이고, 합의를 본 여성들 중에서도 몇몇은 말도 안 되는 쓸데없는 핑계를 대며, 집으로 돌아가야 한다고 불평하기 시작한다. 그렇지 않아도 여자는 남자와 달리 이성이 딸려서 성적인 욕구를 제지하지 못하고 망나니 같이 행동하는 경향이 강한데, 그러한 여성에 대한 고정관념 그대로 여성들이 행동해야만 하겠냐고 따끔하게 야단치는 뤼시스트라타의 책망이야말로, 그 당시 사회의 여성에 관한 전반적인 평판을 우리에게 알려주는 아주 소중한 자료가 되는 것이다.

뤼시스트라타라는 여인의 입으로 직접 전하는 다양한 훈계는 극작가인 아리스토파네스 본인이 쓴 대사이기 때문에 그 당시 여성들의 목소리를 그대로 반영한다고 볼 수는 없다. 그러나 이러한 간접적인 자료마저도 드문 터라 우리는 그나마 과감한 코메디작가의 눈으로 보는 여성에 대한 사회적 인식을 일견할 수 있다. 이 작품의 클라이막스는 결국에는 아크로폴리스를 점유한 여성들과 그를 되찾고자 하는 남성 노인네들 사이에서 일어나는 집단적인 남녀간의 성 대결Battle of the Sexes이다.

섹스를 원하는 남성들과 이를 교묘하게 피하는 여성들의 실랑이가 너무도 재미있게 펼쳐지고 있다. 이러한 실랑이는 결국 아테네인들과 스파르타인들의 평화조약체결이라는 해피엔딩을 향해 전개되고 있지만 이 해학적인 장면들은 실제로 사적인 공간에서 자주 체험하는 현상을 풍자적으로 나타낸 것이기 때문에 더욱 절실한 웃음을 자아내고 있는 것이다.

금욕을 고집하는 여성들이 점유한 아크로폴리스가 아테나 여신에게 바쳐진 성역(temenos: 우리나라 "숏터"와 같은 개념)이라는 것도 잠시 생각해볼 만하다. 처녀 여신인 아테나 파르테노스Athena Parthenos가 관할하는 구역이 바로 아크로폴리스다. 여기에 지어진 역사상 가장 유명한 성전이 파르테논 신전Parthenon이라 불리우는 이유가 바로 파르테노스(parthenos = virgin), 즉, 처녀 아테나 여신에게 받쳐진 성전이기 때문이다.

왜 아테나가 처녀이어야만 하는 것일까? 그것은 그녀가 상징하는 남성적인 미덕인 지식wisdom과 전투력military prowess에 관련이 있다. 아테나 여신은 처녀라는 사실 덕분에 중성적인 성격을 띨 수 있는 것이다. 그리고 섹스를 거부

하는 동안에 아크로폴리스를 점유한 이 여인들을 보호하는 것은, 어떻게 보면 처녀인 아테나 파르테노스 여신의 임무이기도 한 것이다.

그러면 다시금 서문에서 소개한 『뤼시스트라타』에 나오는 여성 코러스 chorus의 대사를 살펴보자. 아크로폴리스를 되찾겠다는 노인들(남성 코러스)을 대상으로 하는 이 구절은, 그 당시 여성의 사회적 지위를 논하며 소녀의 교육 과정을 소개하는 중요한 자료가 된다. 이는 7살의 어린 나이의 소녀시절부터 시집을 갈 수 있는 16~18세의 처녀시절까지 가장 엘리트elite의 신분의 딸들이 할 수 있는 공적인 역할을 나열한 구절이다. 이에 관해 곧 자세히 들여다 보기로 하겠지만, 위에서 언급했듯이 고대 그리스의 여성과 그들의 삶을 그리는 문헌적인 자료가 어지간히 찾기 힘든데다가, 그 모든 자료들은 남성적인 시점에서 쓰여졌기 때문에 그 당시 여성들의 삶에 관하여 편견없는 이해를 하기가 특별히 힘들다.

그리고 신화적인 비유를 통해 배울 수 있는 것들은 중요한 자료이긴 하지만 그것조차 한정되어 있다. 그래서 더더욱 고대 그리스의 미술, 특히 도기화에 나타나는 여성들의 삶과 모습, 그리고 고고학의 렌즈를 통해 보는 물질문화 material culture의 기층이 가리키고 있는 사실들이, 고대 그리스 여성의 이해에 특별히 중요한 역할을 하는 것이다.

고대 그리스 사회 역시 동서를 불문한 수 많은 고대문명과 별다름없이, 남녀의 성별에 따라 남녀의 신분이 크게 격리된 사회이었다. 대개 움직임이 가정 내에 한정된 여성들과는 대조적으로, 남자들은 집 외부의 도시공간 즉, 밖에 있는 거의 모든 공공의 공간을 무대로 삼았다. 아르케익 시대(Archaic Period, BC 600

년~480년) 이전부터 유행했던 블랙 피겨 도기화Black-Figure Vase Painting의 관습대로 우리는 항시 여자의 노출된 살은 흰색 페인트로 칠해지는 테크닉을 목격한다.

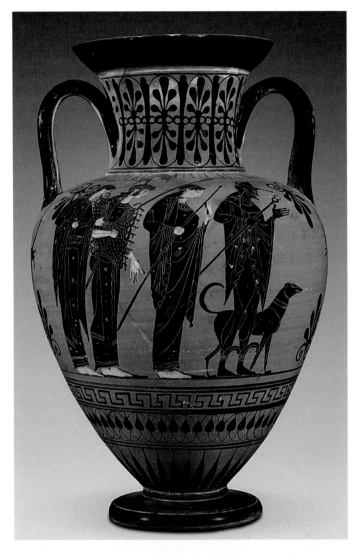

헤르메스Hermes가 세 명의 여신들을 이끌고 트로이의 왕자 파리스Paris를 찾아가는 장면이다. 헤라Hera, 아테나Athena, 아프로디테Aphrodite, 이 세 여신들 중 가장 아름다운 여신으로 뽑힌 자가 황금사과를 받게 된다고 하는 신화소재를 표현한 파리스의 판결Judgement of Paris 그림. BC 6세기의 블랙 피겨Black-Figure 도기화의 관습상 여성의 살은 흰색으로 칠해져 있다(보스톤 미술 박물관 소장).

한국인이 캐낸 그리스 문명

이는 바로 격리된 사회에서 자주 목격하는 미의 기준을 보여준다. 집안에서 베틀 앞에 앉아 천을 짜고 옷을 만드는 일을 맡은 여인들은 쨍쨍한 그리스 하늘의 햇볕을 쪼일 기회가 많지 않았다. 살이 희면 흴수록 아름답고 고귀한 부유한 집안의 여인이었던 것이다. 몸종이 있으면 마실 물을 뜨러 갈 일도 없었을 테니까. 보통 여인들은 집 밖으로 나올 기회가 많지 않았지만 BC 6세기 중반에 들어서 아테네의 독재정치가인 페이시스트라토스(Peisistratos or Pisistratus, BC 561~527 동안 아테네를 통치하면서 아티카를 통합하고 아테네의 부를 공고히 하여 후대의 번영과 민주주의의 기초를 쌓았다. 위대한 도시설계자이기도 했다)가 처음으로 곳곳에 세워 놓은 샘물 분수, 즉 파운텐 하우스Fountain House를 찾아 물을 받는 여인들을 우리는 그 당시의 도기화 속에서 자주 엿볼 수 있다(p.274).

개울가에 모여 빨래하는 아낙네들이 한담을 나누는 모습과도 같이, 고대 아테네의 여인들이 나날이 모일 수 있는 유일한 공공의 장소가 바로 분수터였다. 재미있게도 이러한 장면들은 물을 긷기 위해 사용되는 히드리아hydria라 불리는 도기 표면에 종종 표현되어있다. 도기그림 속의 여인들이 머리에 이거나 물을 긷는 장면 안에서, 바로 히드리아 도기의 모습이 생생하게 나타나고 있지 않는가? 아주 어린 나이 때부터 모든 여인들이 배우는 작업이 바로 실을 꼬아 베틀을 이용하여 옷감을 짜는 일이었다. 부엌이나 집안일은 종들이 도맡아 할지라도, 직물을 짜는 일은 무조건 신분을 불문하고 미덕이 넘치는 행위며 자랑스런 기술이었던 것이다(p.275).

열 살이 채 안된 귀족집안의 어린 소녀들을 아레포로스arrhephoros(아테네의 특별한 페스티발인 아레포리아를 담당하는 7~11세의 어린 여성들)로 선정하여 공식적으로 아테나 여신상에다가 입힐 페플로스peplos(모직으로 좀 두껍게 짜여진 여성

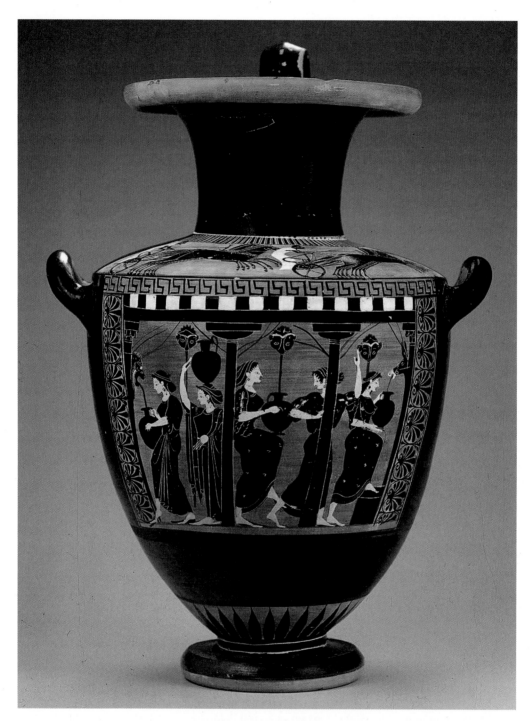

파운텐 하우스Fountain House에서 아낙네들이 물을 긷는 장면. 물이 뿜어 나오는 동물의 머리 모양의 분수터가 아테네에서 BC 6세기 중반에 지어진 것으로 추정된다. 세 개의 손잡이(양쪽에 하나씩, 목에 큰 것 하나)가 달린 모양의 도기가 물을 긷는데 쓰는 히드리아hydria이다. 히드리아가 당대 어떻게 사용되고 있는지 그 모습을 그림 안에서 볼 수 있다. 물을 긷는 일은 고대 그리스의 여성들이 집밖으로 나올 수 있는 드문 호기가 되었다(보스톤 미술 박물관 소장).

한국인이 캐낸 그리스 문명

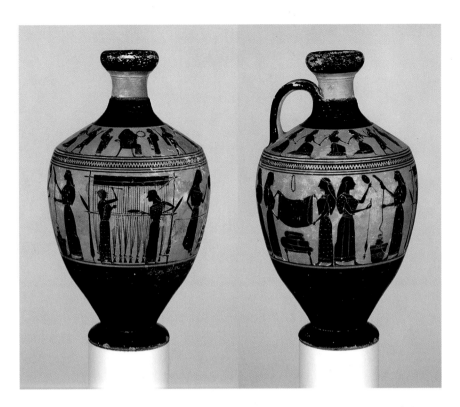

향료를 담는 레퀴토스_lekythos_ 모양의 작은 BC 540년경의 도기. 아티스트는 아마시스 페인터Amasis Painter로 추정. 베틀에서 직물을 짜는 두 어린 여인과, 그 주변에 옷을 만드는 데 들어가는 모든 절차를 그린 도기화. 양모로 실을 짜고, 다 짜여진 옷감을 접는 모습도 보인다. 그리고 윗 단에 보이는 행진의 장면은 결혼과 관련이 있는 것으로 볼 때 이 도기는 여자가 주인이었을 확률이 아주 높다(뉴욕 메트로폴리탄 박물관 소장).

의 전형적인 원피스 의복)를 일년 내내 아크로폴리스에 거주케 하면서 짜게 만들었던 것을 생각하면, 의류 생산이 그 당시 여성들의 사회적인 정체성에 얼마나 중요한 자리를 차지했는지를 짐작할 수 있을 것이다.

그 유명한 판아테나이아 행진Panathenaic Procession이 표현된 파르테논 신전의 이오니아식 프리즈Ionian Frieze(건축물의 구성요소)가 기억날 것이다. 이 행진은 건물의 서쪽 끝에서 시작하여 남·북 양쪽으로 나뉘어 동쪽 입구 위의 한가운데에서 정점을 이룬다. 그리고 그 마지막 장면이 바로 올림포스 신들이 지켜보는 데에서 카네포로스들이 서있고, 아테나 여신에게 바쳐질 페플로스를

접는 순간이 포착되어 있다.

V. BM

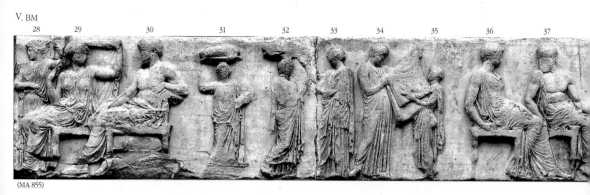

(MA 855)

판아테나이아Panathenaia를 표현한 파르테논 신전Parthenon을 장식하는 이오니아식 프리즈Ionian Frieze. 카네포로스*kanephoros*들이 서있는 와중에 어린 아이(아레포로스)와 사제가 아테나 여신에게 바칠 페플로스*peplos*를 접고 있다. 자세한 설명은 pp.232~233.

안타깝게도 이 양각석상을 뒤덮었던 다채로운 색채의 페인트가 2,500년의 세월을 거쳐 사라졌기 때문에 그 옷을 장식했던 화려한 문양은 보이지 않는다. 그러나 문헌을 통해 전해지는 바에 의하면 이 아레포로스들은 올림포스 신들과 기간테스Gigantes(희랍신화의 거인. 문명성에 대한 야만성을 상징. 지진이나 화산폭발은 올림포스 신들에 의하여 땅에 묻힌 그들의 생명력의 표출이다)간의 태초의 전쟁인 기간토마키gigantomachy의 장면들을 수놓았다고 한다.

여성들이 베를 짜는 모습을 비롯하여 양모 실을 손으로 꼬거나 옷 생산의 다양한 단계를 표현한 모습이 주로 여성 전용 도기에 자주 나타난다(pp.275, 277). 베 짜는 기술을 여성의 미덕으로 드높여 부각시키는 현상은 고대 그리스 사회와 문화 전반에서 엿볼 수 있다.

아테나가 전쟁과 지혜를 관할하는 여신으로 널리 알려져 있지만, 더 직접적

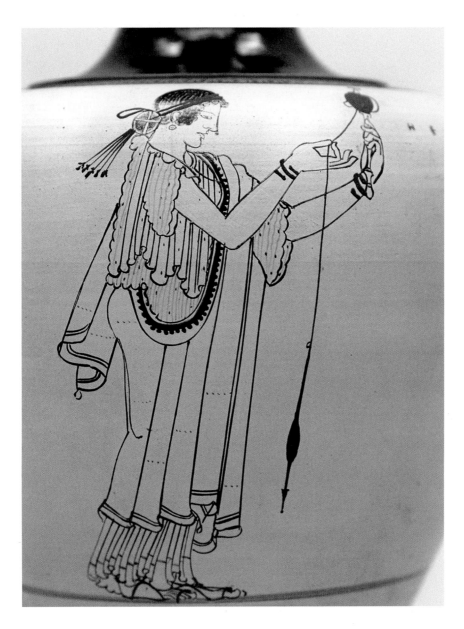

양모를 실로 잣는 여인. BC 490년경 브리고스 페인터Brygos Painter의 작품. 그녀가 들고 있는 실타래 옆에 "HEPAIS KALE"(여자아이가 아름답다)라고 적혀있다. 그녀가 입고 있는 정교한 의복은 물론 그녀의 사회적 지위, 그리고 옷을 만드는 기술을 칭찬하는 효과가 있다.

으로 그녀는 기술, 혹은 테크네*techne*(고대 그리스 용어에는 현대적 의미로 말하는 미술이라는 개념이 없다. 그것은 기술 또는 공예craft일 뿐이다)의 여신이다. 그러기에 특출난 소녀들이 일년이라는 기간을 거쳐 여신의 새 옷을 짠다는 것이 이해가 되고도 남을 것이다. 고대 그리스 미술의 가장 대표적인 마스코트인 남성 누드 상과는 달리 여성을 나타내는 조각상은 항시 정교하고 우아한 의상을 입고 있는 것을 관찰할 수 있다.

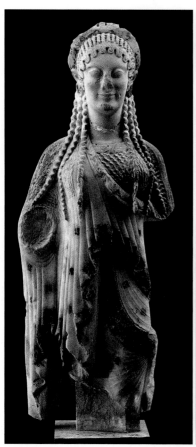

아테네의 아크로폴리스에서 출토된 많은 코레*kore*(쿠로스의 여성 카운터파트. 서있는 소녀상) 중에서 색상의 흔적이 아직도 남은 샘플들. 이들은 모두 BC 6세기 말경의 작품들이다. 남성 누드상과 대조되어 여성의 기술인 의복생산의 중요성이 암암리 강조되어 있다.

한국인이 캐낸 그리스 문명

이는 초기 아르케익 시대인 BC 7세기 말부터 정립된 패턴이다. BC 4세기에 이르기까지 여신 아프로디테Aphrodite마저도 누드 조각상으로 표현된 예는 눈 씻고 찾아보기 힘들다. 이것은 바로 누드로 훈련하고 경쟁하는 운동선수의 신체적인 완벽함과 아름다움이야말로 남성적인 아레떼arete(탁월함excellence을 뜻함)라고 한다면, 여성적인 아레떼와 미덕virtue은 그녀의 옷에서 볼 수 있는 것이다.

옷을 만드는 기술이 정교하고, 의상의 모습이 아름답고, 또 옷감이 풍요로운 질감을 과시하면 할수록 고귀한 신분의 출신이라는 뜻이다. 아크로폴리스에 헌납된 수많은 BC 6세기 말의 코레kore(아르케익 시대의 쿠로스kouros 석상의 짝이라 말할 수 있는 여성상. 의상이 잘 표현되어 있다) 석상들을 살펴보면 시간이 지나면 지날수록 의상이 화려해지는 현상을, 지금은 비록 바래서 흔적만 남았지만, 그 정교한 페인트 작업을 통해 아직도 짐작할 수 있다.

베를 짜는 행위가 직접적으로 여인의 고귀하고 정숙함에 연관된 경우는 다름이 아닌 호메로스Homer의 『오디세이Odyssey』의 왕비 페넬로페Penelope의 이야기다. 이십 년이라는 장기간을 걸쳐 자신의 남편이며 이타카Ithaca의 왕인 오디세우스Odysseus를 기다리며 끝까지 정조를 지킨 페넬로페는 말 그대로 베틀 앞에 앉아 세월을 보냈던 것이다. 그러나 그녀의 상황이 그렇게 간단하지만은 않았다.

페넬로페와 오디세우스의 아들인 텔레마코스Telemachos가 어른이 되었을 때, 그녀는 더 이상 생사여부를 모르는 남편 오디세우스를 한없이 기다릴 수만도 없었다. 그 이유는 그녀를 원하는 수 많은 청혼자들이 몇 년째 이타카 궁전에

눌러 앉아서 음식과 술을 진탕 퍼마시며 왕실의 부를 말아먹고 있는 상황이었던 것이다. 아들이 물려받아야 마땅한 재산을 동내고 있는 청혼자들 중 한 사람을 골라야만 일이 마무리지어질 텐데, 그녀는 새 신랑을 고르기 전에 연로한 시아버지의 장례식에 쓸 수의를 먼저 짜야 한다는 핑계를 대었었던 것이다. 꾀장이 오디세우스의 부인답게 영리한 그녀는 낮에 열심히 짠 것을 밤에 다시 풀어버리면서 근 3년이라는 시간을 끌어왔던 것이다.

그녀의 꾀가 언젠가는 발각될 수밖에 없었지만, 다행히도 10년을 헤매다가 마침내 집으로 돌아온 오디세우스는 페넬로페가 설정한 그만이 당길 수 있는 특별한 활의 활쏘기 컨테스트에 참여한다. 그 이벤트에서 모든 청혼자들을 한 방에 물리치는 그 시원한 클라이막스는 오랜 인류 문학의 드문 본보기가 되었다. 두 작품의 도기화로 보는 오디세이의 결정적인 순간들이 스퀴포스*skyphos* 컵의 앞·뒷면을 이용해 영리하게 표현되어 있다.

첫 도기화의 앞면에는 페넬로페가 목을 빼고 베틀 앞에 앉아서, 젊은 아들인 텔레마코스와 함께 슬픈 듯 남편을 기다린다. 그런데 뒷면에는 그녀도 모르게 기막힌 장면이 펼쳐지고 있다. 거지차림의 여행객으로 가장한 오디세우스의 발을 씻겨주는 그의 유모 유리클레이아Eurykleia가 어릴 적의 상처를 보고 그가 오디세우스라는 것을 금방 알아차리는 장면이 아닌가! 남편을 한없이 기다리고 있는 페넬로페를 놀리기라도 하듯, 우리에게는 그가 돌아왔다는 사실을 살짝 알려주고 있는 것이 아닐까? 또 하나의 기상천외한 다음 작품을 보면 오디세우스가 활에 시위를 메고, 화살을 어디다가 겨냥한다(pp.281, 282). 반대편에 숨겨있는 장면을 보아야 그제서 쩔쩔매는 구혼자들을 겨냥하고 있다는 것을 알게 된다. 곧 피바다가 되기 직전의 통쾌한 결말이다!

한국인이 캐낸 그리스 문명

페넬로페가 베틀 앞
에 앉아 아들 텔레
마코스와 같이 오디
세우스를 기다린다.

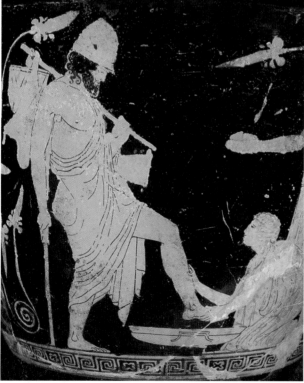

나그네로 가장한 오
디세우의 발을 씻는
유모 유리클레이아가
그의 어린시절 상처
를 알아보고 놀라는
장면.

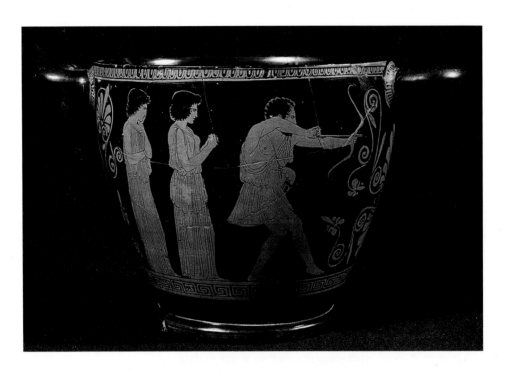

두 명의 여인을 뒤에 두고 활에 시위를 성공적으로 맨 오디세우스가 화살을 겨냥한다.

호메로스의 『오디세이』의 이러한 내러티브를, 모던한 페미니즘feminism의 렌즈를 통해 볼 때, 페넬로페는 남편을 기다릴 수밖에 없는, 주체성이 모자라는 여인이라고 생각할 수 있겠다. 하지만 이는 그 당시의 사회적 뉘앙스를 무시하고 섹시스트적인 이론체계의 일면만 고려하는 단편적인 생각이다. 고대 그리스의 사회적인 틀이라는 범위 내에서 페넬로페가 할 수 있는 일은 한정이 되어 있었다. 우리는 그녀의 한 인간으로서의 막강한 인내력, 용기, 따스함과 지력의 슬기에 대하여 마땅한 경의를 표해야 한다.

그녀가 보인 아레떼arete는 고문 당해가며 막무가내로 단순한 순결을 고집

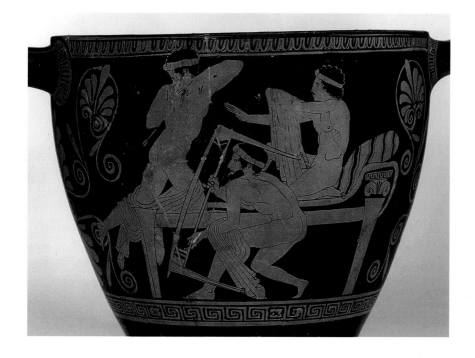

구혼자들이 쩔쩔 매며 오디세우스의 공격을 방어하려 한다. 한 사람은 벌써 화살을 등에 맞았다.
이 장면은 옆 페이지 도기화에 연속되는 뒷면의 그림이다.

하는 춘향과는 달리, 꾀를 써서 유리한 상황을 연출해내면서 남편이 돌아올 때까지 무사히 정조를 지킬 수 있었던 것이다. 20년 후에 거지 차림을 하고 나타난 오디세우스를 끝까지 받아들이지 않는 조심성을 보이는 것도 페넬로페의 용기와 슬기에 속한다. 그녀는 오디세우스의 신원을 확실히 시험하기 위해 또 하나의 영리한 꾀를 생각해 낸다.

그녀는 신하에게 일부러 혼인 침대를 밖으로 옮겨내라고 시키고는 오디세우스의 반응을 지켜본다. 뿌리가 깊게 박힌 올리브 나무 자체를 깎아서 만든 침대가 움직일 수 없다는 것을 남편 이외에는 알 리가 없기 때문이다. 오디세우

스가 곧 버럭 화를 내며 자신이 직접 만든 침대를 그 동안 처분했냐고 항의를 한다. 그리고 나서야 그녀는 그를 남편으로 받아들이는 신중함을 보인다. 오디세우스의 내면까지 시험하는 것이다.

아테네 도시의 수호신으로 전반적인 일을 맡은 다양성을 과시하는 아테나 여신과는 달리, 또 하나의 "처녀 여신"인 아르테미스Artemis(로마에서는 디아나 Diana가 됨)는 좀 더 본격적으로 결혼 전의 소녀들을 관할하는 여신이다. 흥미롭게도 그녀는 아폴로의 쌍둥이 누나이지만, 태어나자마자(?) 동생의 출산을 도와주었다고 해서, 아기출산을 관할하는 여신이기도 하다. 아르테미스를 숭배하는 성역 중 가장 중요한 곳이 바로 아테네에서 40km 정도 동쪽에 위치한 브라우론Brauron이라는 곳이다. 아르테미스 신전과 "ㄷ"자 모양의 큰 회랑건물, 그리고 신성한 샘터와 이피게니아Iphigenia(아가멤논Agammemnon의 맏딸이다. 아르테미스 여신에게 바쳐지는 희생제물이 될 뻔했는데 아르테미스가 구하여 그의 여사제가 되었다는 인물. 그녀는 그리스인들에 의해 영웅으로 추대되었다)를 영웅숭배하는 건물(히어로온Heröon) 등 중요 건축물들이 발견되었다.

부라우론 아르테미스 성역 평면도

다리

Spisreom
요사채 방들

성스러운 샘물

중앙정원

Π-formet stoa
디근자형 스토아(회랑)
공중에서 조감하면
회랑의 전체 모습이
디근자이다

아르테미스 신전

Elven Erasinos

kirken
Hagios Geirgios

작은 신전

Sammenrast berg

Området til 《grotten》

Fjellutstikker

N

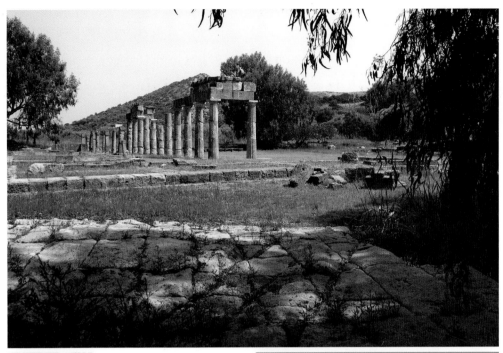

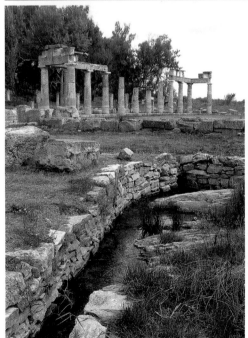

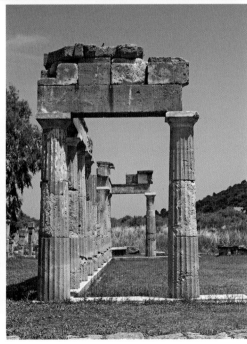

브라우론 성역Brauron Sanctuary에 "ㄷ"자형 스토아stoa. 그 앞의 신성한 샘물.

11장_그리스 여성의 삶과 로망, 그 비젼

그리고 곳곳에서 이 성역 고유의 특이한 기물과 물건들이 많이 출토되었다. 수많은 조각상들이 어린 소녀들의 모습을 보이고 있다는 것이 특징적이다. 이것들은 자랑스런 부모들이 자신의 딸들을 보호해준 아르테미스에게 감사의 표현으로 바치는 보티브(votive offering: 신전에 바쳐지는 공물)일 확률이 가장 높다. 더더욱 중요한 것은 브라우로니아Brauronia 페스티발에서 행해지는 아르크테이아arkteia라는 행사가 『뤼시스트라타』의 대사에서 언급했듯이 소녀들의 성장 과정에서 중요한 역할을 한다는 것이다. 아르크테이아라는 것은 사춘기에 접어드는 소녀들이 아르테미스에게 신성한 곰 노릇을 하며 춤을 추는 예식으로 이해되고 있지만, 사프란 가운saffron gown을 벗어 던지고 곰 노릇을 한다는 것의 더욱 깊은 의미는 무엇일까?

브라우론Brauron에서 출토된 어린 아이들의 석상. 아르테미스Artemis에게 바치는 토끼를 들고 서있는 이른바 아르크토스arktos(곰), 즉 곰을 흉내내는 아이들이라는 뜻.

한국인이 캐낸 그리스 문명

실은 브라우론의 성역에 가장 특징적인 예식의 한 측면으로서, 아테네에서 선정된 몇몇의 소녀들이 해마다 캠프를 가듯, 아르테미스 여신의 보호 아래에서 일~이 년의 일정시기 동안 머무르는 사실이 알려져 있다. 귐나지움 gymnasium을 다니며 시내에서 신체적, 지식적인 교육받는 남자 아이들과는 대조적으로, 여자 아이들은 시외 절간 같은 더 자연적인 환경에서, 집을 떠나 여자로서의 임무를 배우는 것이었다. 여자 아이들만 있는 공간이라 유일하게 누드로 행하는 춤의 예식이 가능한 것으로 보인다. 이는 브라우론에서 출토된 도기에 종종 보이기도 한다.

브라우론Brauron에서 출토된 크라테리스코스kcrateriskos(미니 크라테르라는 뜻). 여기에 나체로 뛰어가는 2~3명의 여자아이들이 그려져 있는 것이 보인다. 이들은 아르크테이아의 곰 놀이를 하는 것일까?

남자들은 항시 문화적인 이성의 영역에서 교육되는 반면, 여자들은 어린 시절로 한정되기는 하지만 오히려 더 자연적인 환경에서 동물적인, 혹은 본능적인 특성을 발휘할 수 있는 교육을 받는다고 볼 수 있다. 그렇지 않아도 미혼의 여성을 동물에 비유하여 "잡아서 길을 들여야 할 존재"로 보는 견해가 자주 드러난다. 결혼 이전의 소녀들을 보호하는 아르테미스가 수렵의 여신이라는 사실이 우연치 않은 것이다.

어쩌면 사프란 가운이라 함은 이피게니아가 아버지 손에 희생당할 적에 입고 있던 그 샛노란 가운을 의미할지도 모른다. 트로이에 무사히 도착하기 위해 처녀를 희생해야 한다는 이유로 그녀는 자신의 아버지 아가멤논의 칼날 아래에 목을 내놓을 수밖에 없었다. 아르테미스가 그녀를 사슴으로 재빨리 바꿔치기를 하여 그녀를 구해내었다고 하는데, 어떤 문헌에 의하면 그녀는 계획대로 그냥 죽임을 당했다. 아가멤논이 결국에는 딸을 살해한 자신의 운명에 따라 부인에게 살해당하지 않았는가?

어쨌든간에 "버진 새크리파이스virgin sacrifice"(처녀 죽이기)라는 모티브가 여기서 핵심적인 개념인데, 내 생각으로는 처녀 상태에서 결혼 상태로의 변환을 죽음과 연관지어서 상징적으로 이해할 수 있다고 본다. 페르세포네Persephone가 죽음의 신 하데스Hades에게 납치당해 저승에서 할 수 없이 그의 왕비노릇을 하게 된 것을 생각하면, 이 경우에 죽음과 결혼은 거의 직접적으로 일치하지 않는가! 이피게니아가 순결하게 입고 죽었던 사프란 가운을 벗어 던지고 아르테미스 여신의 동물을 흉내낸다는 것은 상징적으로 소녀시대에서 벗어나 결혼을 할 나이로 접어 들어간다는 것을 의미하는 것이 아닐까?

한국인이 캐낸 그리스 문명

이 생각을 마무리짓기 위해 마지막으로 고려할 소재는 바로 영웅 중의 영웅, 아킬레우스Achilleus의 어머니 테티스Thetis의 이야기다. 그녀는 네레이드 Nereid(바다의 신 네레우스Nereus의 딸들을 일컫는 말)로서 물의 요정이므로 백 퍼센트 신적인 존재이다. 허나 공교롭게도 그녀에게 결정타는 그녀의 아들이 아버지보다 특출나고 훌륭할 것이라는 예언이었다. 그 예언이 무서워 바람둥이 제우스 신을 비롯하여 아무 신도 그녀를 건드리고 싶어하지 않았던 것이다.

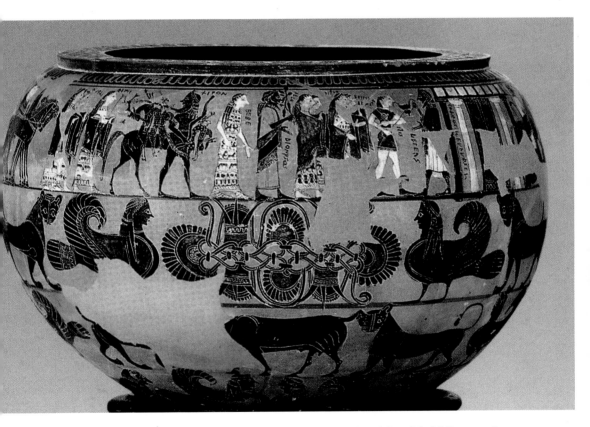

BC 7세기 말 6세기 초에 소필로스Sophilos의 작품으로 첫 번째 띠에 표현된 소재가 펠레우스Peleus와 테티스Thetis의 결혼식이다. 온 도기를 둘러싸는 이 행렬은 모든 올림포스의 신들과 다른 신적인 존재들이 참여하고 있는 것으로 보인다. 펠레우스가 궁전 앞에 서서 처음으로 맞이하는 인물이 메신저 헤르메스 Hermes이고 그 뒤를 이어 여신들과 디오니소스, 카이론, 제우스와 헤라 등등이다.

그래서 그녀는 결국에 여신으로서 유일하게 인간 남자에게 시집을 가게 되었다. 펠레우스Peleus라는 용감한 청년이 그녀를 부인으로 맞이하게 되었는데, 그대로 순순히 인간에게 시집을 갈 테티스가 아니었다. 펠레우스는 프로테우스Proteus(또 다른 나이가 많은 바다의 신)에게 배운 대로 테티스를 사로잡았다. 그리고 그녀가 이것저것 사나운 짐승이나, 물, 불 등의 위험한 요소로 모양을 바꾸는 동안에 그는 죽음을 무릅쓰고 한결같이 그녀를 끝까지 붙잡고 있었다.

그 결과 지쳐버린 테티스는 결국에는 "길들여"졌고, 그녀는 펠레우스와 거대한 결혼식을 올리게 되었던 것이다. 아무도 원하지 않았던 테티스를 드디어 시집 보내는 올림포스 신들이 마치 그녀를 처분한 것에 대한 경축이라도 하듯, 펠레우스와 그녀의 결혼식의 행렬은 그 어느 신의 결혼식 못지않은 장관이었다(장엄한 앞 페이지 그림을 보라). 그렇지 않아도 독자들은 바로 이 결혼식에 초대되지 않은 이유로 불화의 여신goddess of discord인 에리스Eris가 던진 황금 사과the golden apple가 트로이 전쟁의 씨가 된 것을 기억하리라. 그리고 이 두 사람의 결합에서 태어난 영웅이 바로 트로이 전쟁을 파란만장한 곡절 끝에 그리스의 승리로 이끌어가는데 결정적인 역할을 한 운명의 용장 아킬레우스다.

이러한 테티스의 이야기는 혼인에 이르기까지 소녀가 겪어야 하는 준비 과정과 결혼식을 거쳐 하루 아침에 처녀parthenos에서 여인gyne으로 변신하는 과격한 과도기를 상징적으로 표현한 것임에 틀림없다. 더군다나 미혼의 처녀는 길을 들여야 하는 와일드한 동물이라는 개념은 브라우론에서 행해지는 아르테미스의 컬트cult of Artemis뿐만 아니라, 테티스가 펠레우스에게 잡히는 이야기를 통해 아주 직접적으로 접할 수 있는 것이다. 펠레우스가 테티스를 붙잡고 "길을 들이는" 장면이 BC 6세기 말부터 도기화에 자주 등장하게 된다.

여신 테티스Thetis를 길들이는 인간 펠레우스Peleus. 앞쪽에 무릎을 굽히고 안정된 자세를 취하고 있는 것이 남성 펠레우스다. 테티스의 변신술에도 불구하고 펠레우스는 그녀를 집요하게 장악했다. 이 집요한 펠레우스가 바로 아킬레우스의 아버지다. 아킬레우스는 인간의 피를 받았기 때문에 파리스의 화살에 맞아 죽을 수밖에 없는 운명이었다.

이 중에 한 대표적인 작품을 살펴보면(p.291) 테티스와 레슬링 경기 하듯이 펠레우스가 온몸을 기울여 그녀의 전신을 집중적으로 둘러싸고 있다. 두 손을 꽁꽁 붙잡고 있는 그에게 온갖 징그러운 뱀들이 그의 얼굴과 발뒤꿈치를 깨물고 있다. 사자 모양의 동물이 어흥 거리며 그의 엉덩이를 꽉 깨물려고도 하고 있지 않는가! 이들은 바로 테티스가 변신한 모습, 그러니까 그녀의 아바타르 avatar(산스크리트어에서 유래한 힌두이즘의 용어. 신의 변양變樣)들인 것이다. 재미나게도 이 그리스 화가는 우리에게 사진으로 포착하는 한 순간을 보여주기보다는 그녀가 발휘한 변신술을 모두 한꺼번에 보여주면서 펠레우스가 어지럽게 겪는 혼란한 심정을 나타내고 있는 것이다.

테티스가 펠레우스에게 길들여지는 이야기는 남편에게 종속되는 미지의 결혼 생활에 대한 소녀들의 불안감을 덜어주는 원형이 되었을 확률이 높다. 테티스 같이 훌륭한 여신도 인간 남편에게 시집을 가게 되었는데, 하물며 나 같은 평범한 아이는 물론이겠지라는 생각을 했을 것이다. 펠레우스와 테티스의 육체적인 행동 자체도 신혼 첫날밤 이루어지는 체험을 비유적으로 표현한 것이라 추측하는 독자도 있으리라 생각한다. 혼인을 준비하는 과정을 그린 많은 도기화들은 주로 혼인 예물로 사용되는 길죽한 루트로포로스*loutrophoros*(긴 목과 두 개의 손잡이를 특징으로 하는 아주 길쭉한 도기) 도기나 혼례의식에 직접 사용되는 성수를 담는 레베스 가미코스*lebes gamikos* 도기가 주다.

그 자세한 내용을 들여다 보면 신부를 치장하고 예물을 선보이는 가운데, 자주 등장하는 두 명의 여신이 있다. 사랑과 욕구의 여신인 아프로디테Aphrodite와 그녀의 아들 에로스Eros. 그리고 그 옆에는 페이토Peitho(아프로디테의 시종으로 그려진다), 즉 설득의 여신Goddess of Persuasion이 서있다. 성공적인 혼인을

결혼 행렬wedding procession. 신랑이 신부의 손목을 잡고 집으로 가는 행렬에 아프로디테Aphrodite와 페이토Peitho가 참여한다. 그림 속 수려한 자태들이 돋보인다.

이루기 위해서 아프로디테의 막강한 섹시함과 사랑의 힘이 필요하다는 것은 당연한 이치지만, 강한 설득이 필요하다는 것은 무슨 뜻일까?

페이토의 모습이 신부 곁에 자자하게 나타나는 사실은 그만큼 고대 그리스의 어린 신부들이 결혼이라는 제도를 특별히 탐탁치 않게 생각했다는 뜻이 아닐까? 우리의 전통은 물론이고 이 세상 대부분의 많은 전통문화와는 달리, 고대 그리스의 전반적인 사랑의 이념은 아주 특이한 요소를 전제로 한다. 남성끼리의 동성애를 추모하는 사회에서 여성들의 진실된 역할이 도대체 무엇이었을까 생각해 볼 만하다. 남자 아이의 교육과정을 돕기 위해 페데라스티 *pederasty*(나이가 든 어른과 어린 청소년 사이의 동성애)의 관계를 권장하였다면 이 사회의 여자 아이들은 무엇을 꿈꾸며 살았을까? "설득"이라는 문제는 여자에 대한 남자의 설득일 수도 있고, 남자에 대한 여자의 설득일 수도 있다.

11장_그리스 여성의 삶과 로망, 그 비젼

가장 크나큰 문제는, 물론 반복해서 언급하였듯이, 역사적인 문헌을 볼 때 여성 고유의 주체적 목소리가 완전히 빠져있다는 사실이다. 사포Sappho(BC 630~570, 레스보스 섬에서 태어난 고대 그리스 최초의 여성으로 활약한 서정시인. 여자들간의 사랑을 시의 주제로 삼았다)를 제외한 모든 문헌이 남자에 의해 쓰여졌으며, 그녀의 시 중 온전히 보존된 작품은 650행의 단 하나의 시, 『아프로디테에게 바치는 노래 *Ode to Aphrodite*』이고 나머지는 여기저기에서 보존된 단편들에 불과하다. 그녀의 작품들은 고대 그리스와 로마시대 때 높이 평가되었고 시인으로서의 그녀는 고대 문학적으로 9대 서정시인으로 뽑힌다.

폼페이Pompeii에서 발견된 벽화가 고대 그리스 여성시인 사포Sappho의 초상화라고 생각 하는 견해가 있다. 지적인 그리스 여인의 한 전형을 매우 깊이있게 표현했다.

한국인이 캐낸 그리스 문명

그러나 그녀 역시 여성으로는 사회적인 예외로 인식되었고, 그녀의 서정시가 여성간의 동성애적인 질투심을 그렸다고 판정하여, 레즈비안lesbian이라는 용어가 생겨나게 된 것이다. 그녀의 고향인 레즈보스Lesbos라는 섬을 언급하는 말일 뿐, 레즈비안이라는 용어는 원래 여자끼리의 동성애와는 정말로 아무런 상관도 없는 말이다. 사포의 고향이 어느새 여성 동성애를 지칭하게 되었던 것이다. 그리고 사포라는 여시인은 여자이기 이전에 "레즈비안"으로 인식이 되었던 것이다.

사포와 같은 몇몇의 역사적인 인물을 비롯하여 신화와 서사시의 수많은 영웅적인 여인들이, 물론 고대 그리스의 젊은 여성들에게 인스피레이션을 준 사실은 틀림없을 것이다. 그러나 그리스 신화에 나타나는 여전사 아마존 Amazon(여성 전투종족의 멤버를 지칭한다)과 같은 여인들이나, 디오니소스를 섬기며 황야를 배회하며 술과 색을 자유롭게 향유하는 마에나드Maenad(디오니소스 컬트의 여성 신봉자들. 그룹으로 춤추며 광란의 엑스타시를 즐긴다)들처럼 고대 그리스 사회의 이상적인 여성에 정반대가 되는 이들은, 과연 어떤 역할을 했을지 우리는 정확히 알 수가 없다.

그들이 등장하는 도기화의 숫자는 헤아릴 수 없을 정도로, 마에나드들이 폭발적인 인기를 끈 것만큼은 확실하다. 그리스 남성의 세계관의 눈으로 본 이 "다른" 여인들("The Other")의 정체가 매혹적이니만큼, 여성이라는 존재와 그들의 무시할 수 없는 영향력, 그리고 길을 들여야 하는 그들의 감성적 파워에 대한 거북한 불안감을 과장해서 나타내는 것이라고 생각하는 견해가 있다. 아마존 여전사들처럼 사회적인 경계를 뚫고 말을 타고 창을 휘두르며 망나니처럼 행동하는 동쪽의 오랑캐들은 결국 이성적이고 용감한 그리스인들에게 참패를

당하고 만다. 여성전사의 이미지는 남성사회의 주류를 극복하지 못했다.

고대 그리스의 여성의 삶에 관해서 우리가 아는 바는 말할 수 없이 빈곤하다. 그렇지만 지난 몇 십 년 동안 여성학의 발전에 도움을 받아서 그 동안 여성에 대한 많은 새로운 발견과 새로운 시각의 이론적인 연구가 행해지고 있다. 이 중 하나의 카테고리인 헤타이라*hetaira*(매혹적이라는 의미의 어원에서 온 말), 즉 고대 그리스의 기생에 관한 연구가 특히 주목할 만하다. 전번에 심포지온 *symposion*을 논할 때 잠깐 소개한 이들에 관해서는 고대 그리스의 여성의 삶에 관해서 우리가 아는 바가 빈곤하기 때문에, 실상 심도있는 분석을 여기 제공할 수는 없다.

그러나 우리가 확실히 말할 수 있는 것은 이들은 제대로 된 문헌 교육과 음악적인 교육을 받은 연예인과도 같은 인물들이라는 것이다. 이름이 입에 오르내리는 것이 금기된 좋은 집안의 고귀한 아내와 딸들과는 달리, 이 여성들은 명성이 자자한 황진이와 같은 기생처럼 그 사회에서 환히 빛나는 존재로 대접받았던 것이다. 그 차이점이 항상 뚜렷하지는 않았지만, 이른바 포르네*porne* 라고 불리는 매춘부와는 성격이 확실히 다르다.

그러나 포르네(돈으로 살 수 있는 여자의 뜻)조차도 저열한 신분에도 불구하고 본인 스스로의 자유를 획득할 수 있었으며 독립적인 계약의 주체였다. 이들은 최초의 여성 자영업자들이었던 것이다. 여성이지만 그들 나름대로 사회적 독립 기반을 가지고 당당하게 삶을 운영해나갔던 것이다. 이들 헤타이라들은 재산을 가지고 사업을 운영할 수 있었으며, 정치가들과 친선관계를 갖고 간접적으로나마 정치 이데아에 한몫 한 여인들도 있다.

음악교육을 받는 여인들. 그리스 도기화에서 이러한 장면은 많지 않다. 이들이 기생인 헤타이라*hetaira*인지
보통 여인인지는 파악하기 힘들다.

여자들은 아내, 첩, 창녀의 3 카테고리 속에 들어갔지만 이 3 카테고리 중에서 "창녀"가 가장 유동적이고 범상을 일탈할 수 있는 자유가 있었다. 그만큼 남성에게 위협적인 존재이기도 했고, 그만큼 경멸당하기도 했지만, 또 그만큼 생산적인 문학의 주체였다. 시니칼한 인간의 측면으로부터 로만틱한 인간의 측면을 다 구현하고 있는 특별한 존재였다.

페리클레스Pericles, BC 495~429(아테네의 최전성기 때 가장 유명한 장군이자 정치인)의 연인이자 파트너인 아스파지아Aspasia, BC 470~400(밀레토스의 아나톨리안 도시의 출신이며 아테네의 시민권을 갖지 못했다. 그녀는 페리클레스와 BC 446년부터 그가 죽는 BC 429년까지 같이 살았다)가 그러한 인물이다. 그녀의 삶에 대해 아는 바는 거의 없지만, 플라톤Platon(BC 428~348), 소크라테스Socrates(BC 470~399), 그리고 크세노폰Xenophon, BC 430~354 등 철학의 대가들이 그녀의 집을 빈번하게 오갔고, 그녀의 사상이 소크라테스의 철학에 영향을 주었다고 보는 학자들도 있다.

이렇듯 어떠한 사회를 들여다 보아도 비범한 인물은 언제든 찾아볼 수 있다. 그러나 그 사회 시민의 대부분을 이루는 보통사람들의 삶이 어떠했는지를 진정으로 이해하는 것이 쉽지는 않다. 더구나 우리는 여성이 활개를 치는 오늘날에 들어서, 여성이라는 독자적 의식을 가지고 자라나는 세대를 위해 모범이 될 수 있는 진정한 헤로인heroine이 절실히 요구되는 시점에 왔다. 겉모습이나 비정상적으로 강조하는 대중 미디어의 왜곡, 힐러리 클린턴Hilary Clinton(1947년생의 미국 정치가)이라는 여성의 터무니 없는 패배, 그리고 무엇인가 인간의 본질에서 멀어져만 가고 있는 듯한 역사의 소용돌이 속에서 여성의 문제만이 아닌 인간의 문제를 좀더 깊게 짚어볼 필요가 있다.

특히 한국사회의 자본주의화, 민주적 법제화가 빚어내는 개방적 공간으로 여성의 진출이 눈부시게 이루어지고 있는, 여성상위시대라고도 명명될 만큼의 한국역사의 변화된 국면 속에서도 여성에 대한 편견은 여전하며 진정한 인간평등의 가치관은 아직도 뿌리를 내리고 있질 못하다. 더욱이 중요한 사실은 여성들이 기나긴 역사의 하중 속에서 받는 피해의식, 갖가지 트라우마로 인하여 과도하게 자신의 허세를 드러내면서 진정한 인간해방의 주체로서의 자기철학을 확립하고 있질 못하다는 것이다.

참으로 존경받을 수 있고, 인류의 미래를 리드해나갈 수 있는 여성상은 과연 무엇일까? 이제 여성이 스스로 페미니즘의 한계를 타파하고 휴매니즘의 주체가 되는, 그러면서도 남성대중의 존경을 받고 그들을 선도해나갈 수 있는 새로운 인격의 깊이를 확보해야 하리라 믿는다. 그러기 위해서라도 우리가 지나온 인류의 역사이야기는 끊임없이 되씹어볼 필요가 있지 않을까?

제 12 장

파르테논 신전: 고대 그리스 문화와 예술의 절정

아테네Athene와 스파르타Sparta가 이끄는 연맹국들 사이에서 벌어진 그리스 내전 성격의 펠로폰네소스 전쟁(Peloponnesian War, BC 431~404)이 터진 첫 해인 BC 431년! 그때까지 전사한 아테네의 병사들 모두를 위해 아테네의 정치 및 군사 지도자 페리클레스Pericles, BC 495~429가 전달한 유명한 추도 연설Funeral Oration of Pericles이 있다. 그 당시에도 유명했던 이 연설은 고대 역사학자 투퀴디데스(Thucydides: BC 465~400, 『펠로폰네소스 전쟁사History of the Peloponnesian War』의 작가)에 의해 고스란히 기록되어 우리에게 전해지고 있다. 고대 그리스 전성기의 시대정신을 대표적으로 표현했다고 일컫는 이 추도연설문 중, 다음과 같은 대목들이 매우 특징적이다.

"저는 여기 연설을 하기 위해 이 자리에서 있는 것이 아닙니다. 수많은 전몰자들의 미덕에 대한 우리의 믿음이 나 같은 한 사람이 연설을 잘하느냐 못하느냐에 따라 좌우될 수는 없습니다. 그들의 위대함에 대한 찬사보다는 우리의 전사들이 죽으면서까지 지키려 했던

우리의 선조들의 정신자세와 우리를 위대하게 만들어준 정체政體와 생활방식을 언급해야만 하겠습니다. 우리의 정체는 이웃나라들의 제도를 모방한 것이 아닙니다. 우리는 남을 모방하기보다는 오히려 그들에게 본보기가 되어왔습니다. 우리 정체가 민주주의라 불리우는 것은 소수자가 아닌 다수자의 이익을 위해 나라가 통치되기 때문입니다. 시민들 사이의 사적인 분쟁을 해결할 때는 법 앞에 만인이 평등합니다. 그러나 주요 공직취임에는 개인의 탁월성이 우선시되며, 추첨보다는 개인의 능력이 중요한 것입니다. 가난 때문에 능력자가 공직에서 배제되는 일은 없습니다. 간단히 말해서 우리 도시 전체가 헬라스의 학교입니다. 우리 시민 개개인은 인생의 다양한 분야에서 유희하듯 우아하게 자신만의 특질을 개발하고 있지요. 이것이 바로 아테네, 이 도시의 힘이지요!"

"우리는 정치생활에서 자유롭고 개방적이며, 일상생활에서도 서로 시기하고 감시하지 않습니다. 생활에서 우리는 자유롭고 참을성이 많지만 공무에서는 법을 지킵니다. 그것은 법에 대한 경외심 때문입니다. 게다가 우리는 일이 끝나면 힘들게 시달린 우리의 영혼을 달래기 위해 온갖 휴식을 취할 수 있습니다. 일년 내내 사시사철 정기적으로 행해지는 운동경기와 축제들, 아름답고 운치있는 건축물들, 그리고 이러한 문화적 환경은 평상시의 근심과 전쟁의 슬픔을 쫓아내줍니다. 우리 아테네 도시국가의 위대함 때문에 온 세상에서 온갖 상품들이 모여들어, 우리에게는 외국물건을 사용하는 것이 자국물건을 사용하는 것만큼이나 자연스럽습니다 …"

"내가 여기서 아테네의 위대함을 논하는 것은 전몰자들의 위대함을

선포하는 것이나 다를 바가 없습니다. 군사정책에 있어서도 우리 도시는 온 세계에 개방되어 있으며, 적에게 유리할 수 있는 군사기밀을 사람들이 훔쳐보거나 알아내는 것을 방지하기 위해 외국인을 추방하지 않습니다. 우리는 비밀병기보다는 우리 자신의 용기와 기백을 더 믿기 때문입니다. 아테네는 시인의 찬사를 필요로 하지 않습니다. 우리 도시를 위대하게 만드는 것은 여기 전몰자와 이들과 같은 분들의 용기와 무공이지요. 이 분들의 인간적 가치가 아테네를 빛낸 것입니다. 이들의 불굴의 용기는 장광설을 필요로 하지 않습니다. 내가 바라는 것은 오히려 여러분들이 날마다 우리 도시의 힘을 실제로 응시하고 우리의 아테네라는 도시국가를 진정으로 사랑하는 것입니다. 우리의 도시가 영광의 황홀경 속에서 위대하게 보이면, 이 장엄한 도시를 위대하게 만든 것은, 모험심이 강하고, 자신의 의무가 무엇인지를 알고, 의무를 다하는 것에 자부심을 느낀 사람들 때문이라는 사실을 기억해야 하는 것입니다. 공익을 위하여 자신의 귀중한 목숨을 최상의 아름다운 제물로 이 도시국가에게 스스로 바친 그들을 기억하십시오! 여러분은 이들을 본받아 행복은 자유에 있고, 자유는 용기에 있음을 명심하고, 전쟁의 위험 앞에 망설이지 마십시오! 이 분들의 자녀는 어른이 될 때까지 국비로 부양될 것입니다."

Thucydides, *History of the Peloponnesian War* 2.35-2.46 부분부분을
합성하면서 의역

아테네 민주주의에 대한 자부심과 애국적 충정을 극도로 토로하는 위대한 지도자 페리클레스는 피상적으로 보면 전사자들을 추모한다는 명목하에 단지

아테네 국수주의를 선양하는 것처럼 들릴 수도 있지만, 아테네가 진정으로 왜 위대하고 우리가 지켜야 할 우리 국가만의 위대한 가치가 무엇인지를 깨닫는 것이 군사적 과시보다 훨씬 더 중요한 정신적 자산이라는 것을 역설했다는 의미에서 그는 참으로 명연설가이며 진정한 정치지도자라고 말할 수 있다.

그는 아테네 민주주의의 화신이었다. 우리는 다음과 같은 사실을 생각해볼 필요가 있다. 페르시아 대제국Persian Empire과의 몇 십 년 전쟁이 남긴 상처가 겨우 아물고, 아테네가 고대 그리스 역사상 최상의 정점에 다다랐을 즈음에 바로 펠로폰네소스 전쟁이 터진 것이다. 페르시아 침략으로 BC 480년에 초토화 된 아테네의 아크로폴리스Akropolis를 재건하기 시작한 것은 BC 447년이었다. 위대한 성전재건을 시작한 지 불과 15년 이후에 펠로폰네소스전쟁이 시작되었기에, 페리클레스의 힘찬 연설은 찬란한 아테네문명을 건설한 이후 전쟁의 충격을 새삼 겪게 된 아테네 시민들의 자부심을 고양시킴으로써 고대 그리스적 아레떼arete, 그 생사의 갈림길에 선 아테네 시민들에게 그들이 지켜야 할 민주적 개방정신을 명확하게 선포한 것이다.

살라미스 해전Battle of Salamis과 플라타이아 전투Battle of Plataea에서 그리스 땅에 쳐들어온 페르시아 군들을 물리친 그리스 도시국가들은 BC 478년, 아테네를 맹주로 하여 이른바 델로스 동맹Delian League을 결성한다. 이 동맹은 원래 페르시아가 다시 침범할 것을 대항하기 위한 조치였다. 모든 동맹국들이 헌납한 군사자금을 모아 델로스Delos 섬에 보관했다는 사실에서 비롯된 이름이다. 그러나 차츰 아테네의 권력이 강해지고 페르시아 제국의 위협의 수위가 차츰 낮추어지면서, 델로스 동맹은 원래 목표하에 명목상 유지되었지만, 실질적으로는 아테네의 제국주의적 야망을 돋우는 정치적인 도구로 변질되어 갔던 측면도 어김없는 사실이었다.

페리클레스의 영도하에 이 동맹의 금고는 BC 454년에 델로스 섬에서 아테네로 이동되었다. 페르시아와의 전쟁이 실질적으로 종결된 BC 450년 이후, 동맹의 기금은 아테네를 재건하고 미화시키는데 소비되었다. 이 기금으로 건축된 고대 그리스의 최고 문화재가 다름이 아닌 파르테논 신전Parthenon이다. 상상도 못할 정도로 아름답고 향후 모든 건축의 디프 스트럭쳐가 된 이 예술품을 전 인류의 유산으로 후대에 남겨준 이 기적 같은 사실은 페리클레스의 수많은 업적 중에서도 가장 중요한 것으로 평가될지도 모른다.

독일의 역사유화history painting의 작가인 필립 폰 폴츠Philipp von Foltz의 1856년작 "페리클레스의 추도연설Perikles hält die Leichenrede"을 보라! 페리클레스의 쩌렁쩌렁한 웅변이 눈부신 대리석으로 치장한 아크로폴리스의 웅장한

필립 폰 폴츠Philipp von Foltz의 1856년 유화 작품, 「페리클레스의 추도연설Perikles hält die Leichenrede」

경관을 배경으로 울려퍼진다. 폴츠는 "눈을 들어 그대의 도시 아테네의 황홀한 광경을 매일 응시하라"는 페리클레스의 선포를 구상화하여, 그가 추모연설에서 전달한 메세지를, 아크로폴리스를 향해 힘차게 뻗은 팔을 초점으로 하여 일목요연하게 표현했다. 18~19세기 유럽에서 유행한 신고전주의Neoclassicism의 핵심적 정신을 표현하는 이 작품을 세밀하게 살펴보고 있자면, 아티스트로서 더이상 아이디알한 소재를 찾기도 힘들었을 것이라는 생각이 든다.

조국의 영광과 제국주의적 야심이 가득한 18세기 이후의 서유럽을 생각해 볼때(1789년 프랑스 대혁명 이후 나폴레옹에서부터 히틀러에 이르기까지의 역사적인 분위기를 떠올리면 될 것이다), 그러한 훌륭한 정신이 그 시대의 눈부신 미술유산으로 표현된다는 것은 미술 그 자체의 가치를 드높일 뿐만 아니라, 그것을 표현한 아티스트를 칭송하는 결과를 낳게 될 것이다. 그렇지 않아도 왼쪽 하단에 보이는 두 인물이 바로 파르테논을 제작한, "고대 그리스의 미켈란젤로"라고 불리는 조각가 피디아스Phidias, BC 480~430와 건축설계를 도맡은 익티노스Iktinos(BC 5세기에 활약한 건축가)다. 도구를 들고 있는 사람들은 마치 페리클레스가 하는 위대한 연설에 귀를 기울이기 위해 열심히 하고 있던 일을 잠시 멈춘 듯하다.

스타 아티스트 피디아스는 그가 조각한 거대한 아테나 여신상의 머리에 삐딱하게 기대어 있다(p.305). 건축가 익티노스는 거꾸로 된 도리아식Doric Order 기둥 주두capital에 앉아, 우리에게는 등을 돌리며 그의 보스Boss격인 피디아스를 경외스럽게 응시하고 있다. 극도로 건장한 체격의 피디아스! 그의 뚜렷한 이목구비에서 독일 화가 폴츠 자신의 모습이 보이는 것은 결코 우연이 아닐 것이다. 폴츠라는 예술가는 이 위대한 그리스의 예술가들에게 자신의 모습을 투영했던 것이다. 그것은 신고전주의의 고전주의에 대한 투영이기도 했다.

그동안 고대 그리스 문화의 이해를 위하여 우리는 그리스 문명에 관한 다양한 주제를 살펴보았다. 그런데 벌써 마지막 장에 이르렀다. 정치, 철학, 예술, 종교, 문학 등 모든 방면의 문화적 유산을 통해 우리는 그리스인들이 꿈꾸는 신화적 유토피아에서부터 일상생활의 자질구레한 일들까지, 소크라테스가 한 주인공으로 등장하는 희극에서부터 물 뜨러가는 이름 없는 아낙네들을 그린 도기화까지 자세히 살펴보았다. 그러나 그 무엇보다도 찬란하고, 섬세하며, 깊게 정치적이며, 또한 철학적인 에토스*ethos*가 종합적으로 담긴 고대 그리스의 최대 작품이라 함은 두 말할 나위 없이 파르테논 신전이다. 고대 그리스 문명의 최고 걸작품이 본 논의의 주인공인 것이다.

앞에서도 언급하였듯이 아크로폴리스는 페르시아 군들이 다녀간 BC 480년에 완전히 황폐화 되어있었다. 고고학적인 발굴 작업을 통해 전쟁으로 인한 파괴층destruction layer을 식별할 수 있으며, 그 층대에 속하는 수많은 조각상들이 함부로 깨지고 파괴된 채 여기저기 모아져서 묻혀있는 것이 발견되었다. 이는 페르시아 군들에게 짓밟히고 부러진 신성한 조각상과 예물들을 정리해서, 경의를 표하는 듯 일부러 그 자리에다가 묻은 것일 확률이 높다(p.308).

물론 그들이 페르시아로 가져간 귀중한 예술품도 헤아릴 수 없을 정도로 많았다. 제9장에서 소개한 티라니사이드 동상(The Tyrannicides: BC 6세기 말에 아테네 조각가 안테노르Antenor가 민주주의의 설립을 기념하여, 독재자 히피아스를 전복시키는 계기를 제공한 두 사람의 모습으로 제작한 동상. p.223)도 이 중의 하나라고 알려져있다. 현재 시리아를 비롯한 중동지방 전반에 걸쳐 벌어지고 있는 흉악한 파괴와 반출이 연상될 것이다. 건축물을 폭파하고 조각상을 때려부수며 전통을 파괴하는 장면들! 전통을 파괴하고 그 메세지를 효과적으로 전달하기 위해,

페르시아 침략군이 아크로폴리스를 약탈하고 남기고 간 유물들이 한꺼번에 묻혀있는 것을 고고학팀이
발견했다. 여기서 같이 발견된 작품들은 모두 BC 480년 이전에 만들어진 것이다. 그래서 소중한 가치가
있다. 예술양식의 분기점을 가르는 기준이 된다. 1865년에 찍은 사진.

소셜미디어를 통해 방영하고 있는 끔찍한 아이에스Islamic State의 프로파간다 propaganda를 보게 되면 몇 천 년이 지난 지금도 인류의 야만은 달라진 바가 없다는 회한이 서린다.

테르모필레 전투 이후 초토화 된 아크로폴리스를 바라보며 페르시아의 악랄한 행위를 잊어버리지 않고 되새기기 위해 한동안 재건을 금지했다는 공적인 서약(플라타이아 선서Oath of Plataea: 이것은 실제적 정황을 왜곡한 아테네인들의 신화적 발명이라고 생각하는 경향이 높으나, 어차피 아테네인들의 복구사업은 한참 지난 후에 이루어진다)이 있었다고 전해진다. 30년이 지난 BC 447년, 페리클레스 치세 때에 이르러 드디어 파르테논 신전은 착공에 들어갔고 9년 뒤인 BC 438년에 완공을 본다. 지금 보이는 파르테논 신전이 이때 지어진 것이지만, 페르시아가 침략하기 십 년 전에 이미 그 자리에 거의 같은 크기의 신전을 짓고 있었다는 사실이 고고학적으로 증명되었고, 그 이전에는 훨씬 작은 스케일의 신전이 세워져 있었다는 흔적도 뚜렷하다. 같은 자리에 신전을 몇 차례 재건한다는 것은 그만큼 전통의 중요성과 종교적인 의미가 특정한 위치에 부여되었다는 뜻이다.

미술사학적으로 볼 때 페르시아 전쟁이 가져오는 고고학적인 증거는 형언할 수 없을 정도로 중요하다. BC 480년 전과 후로 보이는 미학적 스타일의 차이가 있다. 뻣뻣하지만 추상미가 넘치는 아르케익 스타일Archaic Style과 자연적인 우아함과 시간적인 정확함을 자랑하는 클래식 스타일Classical Style을 가르는 경계선이 바로 아테네가 초토화 된 시점인 BC 480년인 것이다. 이를 발견하게 된 원인은 바로 아크로폴리스에서 고고학적으로 발굴된 페르시아 전쟁의 파괴층에 해당하는 예술품들을 분석한 결과로서 이루어진 것이다. 정확히 왜 아크로폴리스를 초토화 시킨 페르시아의 침략을 경계로 이러한 급격한 예술양식의

변화가 생겨났는지는, 아직도 다양한 학술적인 의견이 제출되고 있지만 일치하는 바가 없다.

파르테논 신전은 건축양식으로 볼 때 참으로 간단하기 그지없는 듯이 보인다. 잠시 그 형태를 검토하며 간단한 용어소개를 하겠다. 70미터의 길이와 31미터의 너비의 이 거대한 구조는 간단한 직사각형의 모양의 삼층 플랫폼(제일 마지막 위층을 일컬어 스틸로베이트stylobate라 한다)이 그 전체 기초이다. 그 기초 위에 기둥column들이 일정 간격으로 동서남북 사면을 둘러싸고 있고, 그 기둥 내부에 세워진 방을 셀라cella 혹은 나오스naos라고 한다(아래 사진과 옆의 평면도를 볼것).

이러한 기본적인 구성이 갖추어진 평면도의 형식을 페리스타일peristyle(기둥이 사면을 둘렀다는 의미)이라 한다. 이 나오스를 둘러싼 기둥들이 받치고 있는,

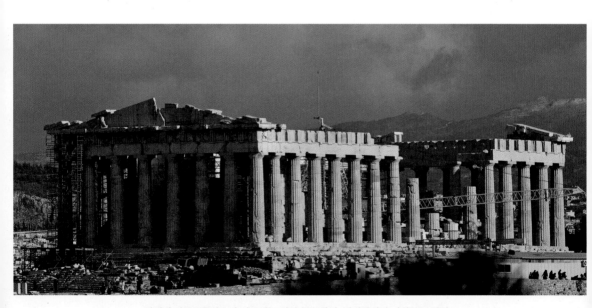

아테네 아크로폴리스의 파르테논 신전 복구작업. 남서쪽에서 바라보는 광경.

지붕 아래 있는 모든 상부구조를 엔타블라쳐entablature라 하는데, 이곳이 주로 조각상들로 장식되는, 가장 호화롭고도 복잡한 부분이다(p.312).

엔타블라쳐는 주로 기둥 바로 위에 놓여진 프리즈frieze와 지붕을 받드는 건물의 앞뒤면을 표시하는 삼각형의 박공博栱인 페디멘트pediment, 이 두 부분으로 대개 나뉜다고 생각하면 된다. 이러한 기본적인 고대 그리스 신전의 건축양식은 아마도 역사상 가장 끈질기게 불변하는 형태라고 생각할 수 있을 정도로 한결같다. 21세기 현대건축물에도 이 양식은 지속되고 있다. 로마시대에 발명된 아치를 이용하여 건축공학적으로 진화된, 그리고 형식적으로 다채다양해진 이후의 건축사에 비하면 답답할 정도로 일정하고 지루하게 느껴질 수도 있을 것이다.

그러나 이것은 피상적 인상에서 유래하는 오해일 뿐이다. 그리스 양식의 건축 디테일을 살펴보기 시작하면 지루하기는커녕 오히려 그 수학적 정확성과 형언

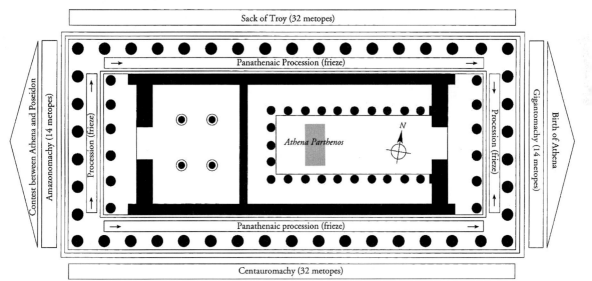

파르테논 신전의 평면도. 바깥쪽 기둥을 둘러싸는, 주위에 적힌 영어설명은 각종 조각상의 주제를 나타낸다.

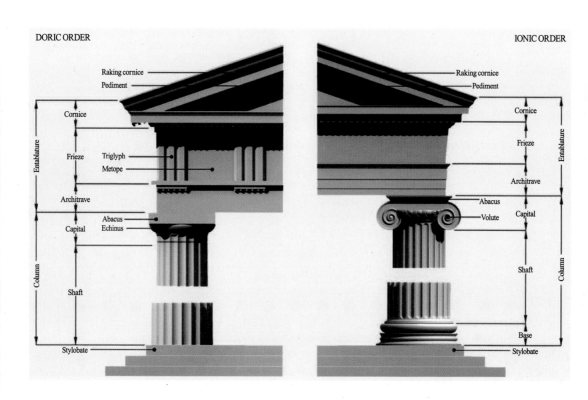

DORIC ORDER

Raking cornice
Pediment

Entablature
- Cornice
- Frieze — Triglyph
- Metope
- Architrave
- Capital — Abacus
- Echinus

Column
- Shaft
- Stylobate

IONIC ORDER

Raking cornice
Pediment

Entablature
- Cornice
- Frieze
- Architrave
- Capital — Abacus
- Volute

Column
- Shaft
- Base
- Stylobate

파르테논 신전 건축에 쓰인 두가지 건축양식인 도리아 식(왼쪽)과 이오니아 식(오른쪽)의 구조. 기둥column 위의 부분을 엔타블라쳐entablature라 부르는데 그곳에 주요한 조각이 다 들어있다. 기둥의 주두capital와 프리즈의 형식이 두 양식에서 가장 차이가 나는 점이다.

한국인이 캐낸 그리스 문명

할 수 없는 엘레강스의 현묘한 원더의 세계로 빠져들어가기 시작한다. 그리고 그 만화경의 아름다움에서 헤어나기 힘들다. 물론 파르테논 신전이 페리클레스가 자부한 그리스 정신의 최강의 표현이라는 것은 말할 필요도 없다.

일단 그 비율을 살펴보자! 파르테논 신전에 전반적으로 적용되는 비율은 정확하게 9:4이다. 위에서 보거나, 앞에서 보거나, 디테일에서 보이는 건물의 모양이 모두 9:4 비율의 치수를 보인다(아래 도면). 그리고 기둥과 기둥 사이의 거리와 각 기둥의 두께도 정확하게 9:4의 비율을 하고 있다. 게다가 9와 4라는 숫자의 관계는 2n+1이라는 공식으로 표현할 수 있다(9=2×4+1이라는 뜻이다). 앞뒷면에 8개의 기둥이 세워져 있고, 옆면에는 17개의 기둥이 있다. 이 또한 2n+1이라는 같은 공식으로 표현이 가능하지 않는가!

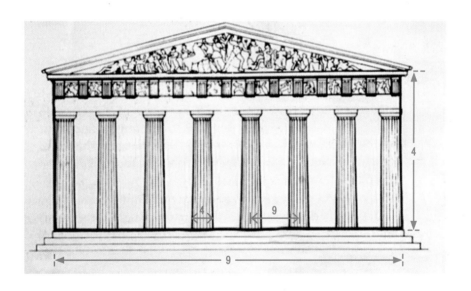

파르테논 신전의 동-서쪽에서 보이는 9:4의 비율. 이 비율은 위에서 보거나, 남-북쪽으로 보았을 때에도 같은 비율을 보인다.

파르테논을 논할 때 흔히 저지르는 오류 중 하나가 황금 비율(golden ratio, 1.61:1)이 쓰여졌다는 의견이다. 아직까지는 절대적으로 파르테논 신전 건축에 황금비(백 년 후의 인물인 유클리드Euclid of Alexandria, BC 325~265에 의해 처음으로 정의된 것으로 알려져 있다)가 적용되었다는 증거는 없다. 그러나 위에서 설명했듯이 온 건물의 치수들이 어떤 일정하고 정확한 비례를 보인다는 것은 그만큼 수학적인 계산의 중요성과 신비주의적 의미가 담겨있다는 뜻이다. 이러한 정신은 바로 그 당시에 유행했던 피타고라스Pythagoras, BC 570~495의 철학 Pythagoreanism과 그가 상징하는 종교적인 전례와 상관지어서 볼 수 있다. 그의 교리는 그의 제자들Pythagoreans에 의해 전파되었는데, 이는 우리가 흔히 생각하는 수학적인 업적보다는 더 신비주의적이고 종교적인 색깔이 짙다. 만물의 우주와 인간의 세계가 모두 "수number"적인 정의definition로 이해될 수 있다는 좀 이상한 교리를 이들은 제시하는데, 예를 들어 4라는 숫자는 공정함 justice을 뜻하고 7은 기회kairos를 나타낸다고 믿었다.

모든 우주의 사건은 수number라고 주장한 이들은 물론 피타고라스 정리 Pythagorean Theorem를 비롯하여 복잡한 수학적인 업적도 남겼다. 음악이론을 체계화시킨 것도 이들의 업적이다. 이들은 오르피즘Orphism 종교와 연관된 생활습관을 고집했다. 불교의 윤회사상과 비슷한 교리를 믿으며 채식주의를 택했다. 콩을 먹지 말라든가, 떨어진 것을 줍지 말라든가, 흰 수탉을 만지지 말라든가, 심장을 먹지 말라든가 하는 등등의 이해하기 어려운 생활상 타부도 많았다. 이러한 배경을 고려할 때 우리는 이 아테네 여신의 전당을 짓는데 들어간 신비주의적인 복잡성을 음미할 수 있고, 동시에 수학적인 정신이 깃든 일종의 실증주의적인 태도를 엿볼 수 있다.

이러한 맥락에서 볼 때, 파르테논 신전의 설계에 여러모로 적용된, 정교하기로 유명한 시각보정효과(학술적으로 "optical refinements"라고 하는 것인데 이것은 직선이나 비율에 약간의 변화를 주어 특수한 시각적 효과를 내는 것이다. 우리말의 "그랭이공법"과 약간 상통하는 측면이 있다)들도 피타고라스주의와 관련되어서 이해할 수 있다.

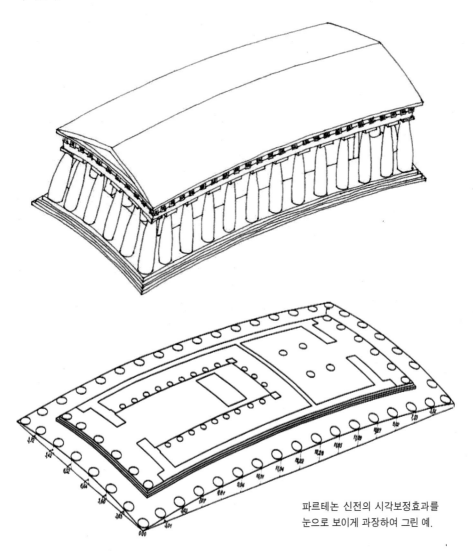

파르테논 신전의 시각보정효과를 눈으로 보이게 과장하여 그린 예.

옆에서 보면 파르테논 신전의 계단의 전체 바닥의 모습이 마치 보자기를 놓을 때 가운데가 볼록 올라와 있는 것처럼 조금 올라와 있는데 그 바닥곡선이 정확하게 포물선을 그린다. 그 가장 높은 곳이래야 3cm 정도 높은 것인데 그것이 전체적으로 밀리미터 치수로 세밀하게 계산되었다는 것이 놀라운 것이다. p.315를 참고할 것.

파르테논 신전은 언뜻 보기에 모든 모서리들이 정확한 직각이고 모든 평면들이 직선으로 설계된 것 같다. 그러나 알고 보면 파르테논에서 보는 모든 직선은 실은 곡선이고 모든 각도는 직각이 절대로 아니라는 것이다. 모든 기둥들이 살짝 안으로 기울어졌으며, 이 기둥들의 모양새도 배가 나온 것처럼 살짝 볼록한 것으로 증명되었다. 그리고 가장 믿기 힘든 사실은 플랫폼을 비롯하여 지붕까지의 모든 건물의 평면이 살짝 위로 볼록하다는 것이다. 정밀하게 보면 퍼펙트한 포물선의 치수를 보이는데, 이는 두 사람이 보자기를 펴서 양단 끝을 두

손으로 잡고 펄럭거리며 땅에 놓았을 때 가운데가 볼록 올라오는 곡선을 생각하면 된다. 더더욱 신기한 것은 이 보정효과들의 미세함과 정교함이다. 70미터 길이의 플랫폼을 생각해 보라. 그 중 가장 높이 뜬 중간 부분이 양끝보다 단지 3cm차이에 불과하다는 것이다!

결론적으로 이러한 보정효과들 때문에 파르테논 신전을 이루는 하나하나의 블럭block이 모두 유니크 하다는 것인데, 건물 전체를 이루는 블럭의 수가 만 오천 개 이상이라는 사실을 생각해보면 그 신비로운 설계의 마술은 인간의 능력을 초월하는 것처럼 보인다. 거대한 3차원적인 퍼즐도 이러한 퍼즐은 이 세상에 존재하지 않는다(p.318).

그리고 현재 그리스 정부 지원 하에 많은 건축가와 고고학자들이 열심히 달려들었어도 아직 그 수수께끼를 완전히 풀지 못했다. 만 오천 개의 블럭 조각들을 재조립하는데 컴퓨터 및 기중기들을 사용하면서도 몇 십 년째 현재도 공사가 지속되고 있다. 하물며 아무런 기계도 없이, 고대 그리스인들은 어떻게 이 복잡하고 거대한 건축사업을 9년 이내로 완공할 수 있었던 것일까? 모든 블럭은 인간의 손으로 깎고, 운반은 가축의 힘으로 해야 했고, 컴퓨터 같은 계산기의 도움이 없이, 만 오천 개의 유니크한 모양을 만들어냈다고 하는 것을 생각해보면 인간의 로고스는 인간이 상상할 수 있는 모든 뮈토스의 세계보다 더 위대하다고 말해야 할 것 같다.

이것은 이집트의 피라미드를 쌓는데 들어가는 상상하기도 힘든 노동의 양과 천재적인 설계, 그리고 섬세하고 복잡한 디테일을 수행할 수 있는 기술적인 능력이 한꺼번에 총체적으로 충족되어야만 가능한 것이다. 그것도 9년만에 완공을

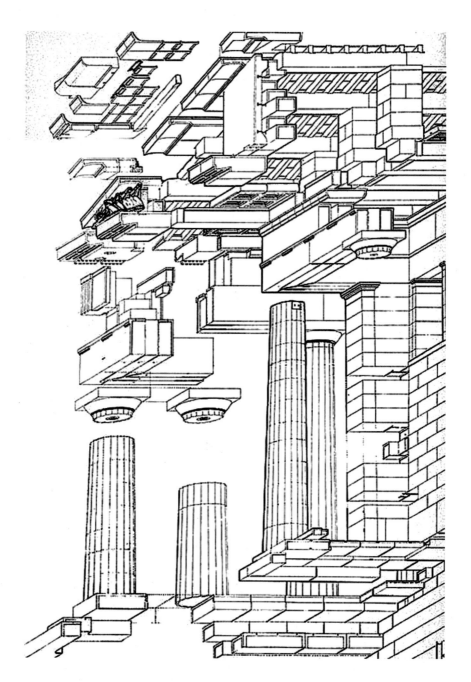

파르테논 신전의 모든 조각 조각들이 대리석을 유니크한 모양으로 깎아 만든 것이다. 언뜻 같아 보이는 조각들도 앞에서 언급한 보정효과refinements를 내기 위하여 모든 조각이 각각 차이 나게 설계되었다.

하다니! 고품질 대리석으로 알려진 펜텔릭 마블Pentelic Marble(아테네 근처 펜텔리콘 산Mt. Pentelikon에서 채석된 품질이 아주 고른 대리석)이 처음 건축재료로 파르테논 신전에 쓰여졌다.

그리고 이 작품의 건축양식상 또 하나의 두드러진 특징이 있다. 이 당시 고대 그리스의 건축 양식은 도리아식Doric Style, 그리고 이오니아식Ionic Style의 두 가지로 양분되어 나뉘어지는데, 그 양식 형태에 따라 기둥 컬럼의 모양뿐만 아니라, 그위에 올려진 프리즈의 형식 등 많은 차이점들이 있다. 특히 이때까지는 도리아식이나 이오니아식의 양식의 건물은, 각기 항상 하나의 정해진 양식에 따라 건물 전체 형태가 결정되었었다. 그런데 파르테논 신전은 역사상 처음으로 이 두 가지의 양식을 짬뽕하여 표현하였다.

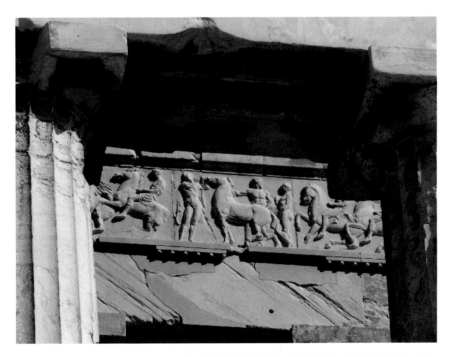

도리아식의 외부기둥 사이로 안 벽의 이오니아식 프리즈가 보인다.

겉에는 도리아식, 안에는 이오니아식을 채택하여 두 종류의 기둥모양과 비례, 그리고 다른 형태의 양각부조 장식을 선보인다. 그리고 그 의미는 형태의 다양성을 넘어서 그 양식 각각의 역사적인 유래와 관련되어 있다. 도리안Dorian이라 함은 그리스 본토 지방에 사는 사람들을 지칭하며 이들은 그리스어 중 도릭 방언Doric dialect을 썼다. 이오니안Ionian이라 함은 현 터키 서해안에 자리 잡은 "동부 사람들"을 지칭하며, 그들의 방언을 이오닉Ionic Dialect이라 불렸고, 그 지방을 이오니아Ionia라 불렸다. 도리아식과 이오니아식 건축양식은 바로 이 두 지방에서 비롯된 문화적 유산이었고, 그 모양새의 차이점은 각각의 문화적 특징에 관련지어서 이해할 수 있다.

남성답게 심플하고 직선적으로 강력한 모양은 도리아식이다. 그리고 가늘고 곡선적이며, 우아한 여성미가 넘치는 스타일은 이오니아식 양식인 것이다. 그리하여 이오니아식의 양식은 동쪽 지방의 세련미를 불러일으키고, 도리아식 양식은 본토 사람들의 강건함을 나타낸다. 그리하여 파르테논 신전이 이 두 양식을 한꺼번에 채용한 이유는 그 모습과 기능적인 차원을 넘어서서 아테네가 이 두 지방의 문화권을 전부 거느린다는 일종의 스테이트먼트statement이었던 것이다.

섬세한 건축기술의 정화, 그리고 심오한 철학적 의미의 함축태인 파르테논 신전을 장식하는 조각상들 또한 최상의 아름다움을 지닌 것으로 유명하다. 이는 고대 그리스의 정치적인 이상을 나름대로 반영한다. 파르테논의 조각상들은 그들의 기능과 위치에 따라 대개 4가지 종류로 나뉜다. 제일 안쪽에서부터 시작하겠다. 첫 번째로는 신전 내부에 나오스 안에 세워진 아테나Athena 여신의 컬트상cult statue이다.

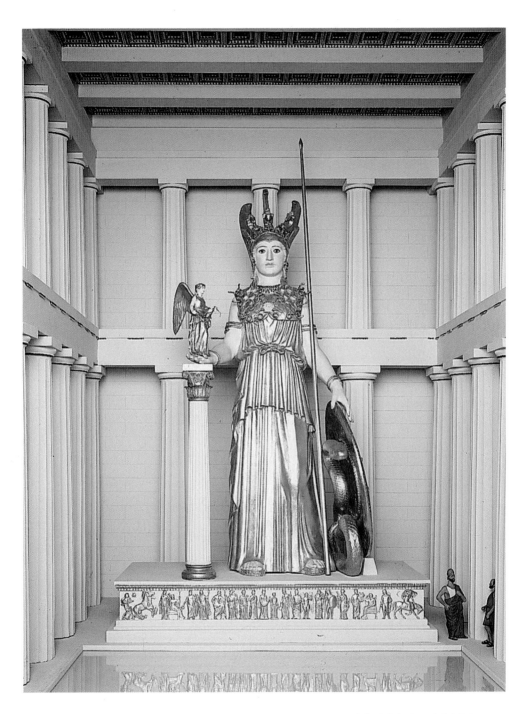

피디아스가 조각한 유명한 아테나 파르테노스. 파르테논 신전 나오스 안에 위치한 컬트 신상이었다. 이 사진은 토론토 박물관 소장의 1:10 모형이다. 현재 파르테논 신전의 내부는 존재하지 않는다. 신상의 모습은 로마시대 때 만든 사본들을 통해 그 원형을 복원할 수 있는 것이다.

이를 아테나 파르테노스Athena Parthenos(처녀 아테나라는 뜻)라고 지칭했기에 그녀를 모신 성당 전체의 이름을 파르테논 신전(처녀신전)이라 부른 것이다. 5미터가 넘는 이 거대한 신상은 바로 피디아스의 대표적인 걸작으로, 크리스엘레판타인chryselephantine 조각이라 하여 금과 상아로 만들어졌다. 상아는 동쪽의 이국에서부터 수입된 귀중한 재료로서 여신의 흰 살을 표현하는데 쓰여졌고, 금은 눈부신 그녀의 옷, 헬멧, 무기와 갑옷 등에 쓰여졌다. 컬트상 앞에는 상아에 수분을 공급해 주며 찬란한 금빛이 반사되도록 만든 풀reflection pool이 있었다.

신전의 어둑한 내부는, 기독교의 성당을 들락거리듯이 아무나 들어올 수 있는 곳이 아니었다. 창문이 없는 나오스의 내부는 단지 얇게 깎은, 반투명한 하얀 대리석의 기와 지붕을 뚫고 들어오는 빛이 전부였다. 매일 새벽에 동쪽 입구에서부터 뜨는 해가 비치는 기나긴 광선이 직접 아테나 여신의 황금빛 모습을 조명했을 때를 생각해 보라. 눈부시게 찬란한 그녀의 모습은 곧 에피파니epiphany(현현顯現), 즉, 아테나 여신 자신이, 성스러운 신상 매개체를 통해 눈앞에 직접 출현한 것으로 이해되었던 것이다. 그러기에 이 신성한 컬트 조각상과 직접적인 접촉이 있으면 그 신에 의해 보호받는다고 믿었다.

트로이의 막내 공주 카산드라Kassandra가 소小 아이아스Lesser Ajax에게 강탈당하는 장면을 도기화에서 흔히 접하는데, 그녀가 아테나 여신상을 목숨을 걸고 꽁꽁 붙잡고 있는 불쌍한 모습은 애처롭기 그지없다. 카산드라를 강탈한 소小 아이아스는 바로 아테나 여신을 직접 모독한 것이나 다름없기에 그도 결국에는 처참한 죽음을 당한 것이다. 신전에서 섹스행위를 하는 것은 엄중한 신성모독이었다. 더구나 처녀신상 앞에서!

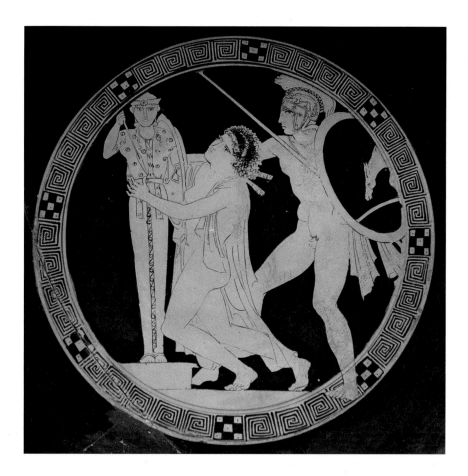

트로이 전쟁의 이야기들 중 카산드라가 소小 아이아스에게 폭행당하는 장면을 그린 도기화. 카산드라가 붙잡고 있는 아테나 여신상이 결국에는 그녀를 보호하지 못했다. 물론 이 아테나 여신상은 트로이에 있었던 것으로 상정되는 것이다. 파리 루브르 박물관 소장.

물론 그렇다고 고대 그리스인들이 항상 그들의 신상에게 밤낮 독실한 경의를 표하지만은 않았다. 그 대표적인 예가 바로 피디아스가 만든 아테나 여신상에 들어간 황금의 이야기다. 그녀의 옷 자체가 그리스 최초의 은행이나 다름없었다. 델로스 동맹의 기금을 빼돌린 결과가 바로 아테네의 치마자락이다! 언제든지 도시가 기금이 필요할 때 아테나 여신의 치마자락 뒤쪽의 황금을 조금씩

떼어다가 쓰고, 기금이 생기는 대로 떼어간 황금을 다시 메꾸어서 옷을 다시 기워 놓으면 아테나 여신도 별로 신경 안 썼을 것이라는 이야기도 전한다. 파르테논 신전이 이렇듯 도시국가의 행정과 경제에도 한 몫하는, 신성하면서도 실용적인 역할을 하는 곳이었다.

그리고 그녀가 손에 들은 조그마한 니케 여신의 상이 군사적 승리를 가져오는 그녀의 역할을 상징하고, 옆에 세워놓은 방패에는 신화적인 아마존 여전사들과 아테네 시민들의 전투를 나타내며, 이국적인 세력에 대항하는 그들의 자부심을 드러낸다. 한 가지의 재미난 일화가 이 방패에서 비롯되는데, 천재 아티

테네시주의 내쉬빌(Nashville, Tennessee)에다가 지어놓은 1:1 스케일의 파르테논 신전. 그 안에 있는 아테나 파르테노스 여신의 조각상. 방패도 여러가지 로마시대 사본 조각들을 통해 본래 모습을 재건하였다. 테네시 주정부성립 100주년 기념 박람회(1897년) 때 아테네에 있는 파르테논 전체를 완전히 같은 스케일로 복제하였다. 지금도 파르테논은 센터니얼 공원에 우뚝 서있다.

한국인이 캐낸 그리스 문명

스트인 피디아스와 뛰어난 정치가 페리클레스와의 친분관계가 보이며, 그들도 조절하지 못하는 사회적 여론의 힘을 보여준다. 그 방패 위에 피디아스가 자신과 페리클레스의 초상화를 슬쩍 조각해 놓았다고 한다. 그리고 그것이 빌미가 되어 결국에는 페리클레스는 잠시 추방당했었고, 피디아스는 불행히도 감옥에 갇혀서 남은 인생을 마쳤다고 한다.

둘째로 살펴볼 조각상의 형태는 바로 다음 단계인 나오스 외면에 위치한 이오니아 식의 프리즈Ionic Frieze다. 이 프리즈는 양각relief sculpture이 되어 건물의 사면을 끊김이 없이 둘러싸고 있다(p.319). 그리고 그 소재는 바로 우리가 몇 차례에 걸쳐서 살펴본 판아테나이아 행진Panathenaic Procession이다. 우리는 이를 판아테아니아 프리즈Panathenaic Frieze라고도 부른다. 4년에 한 번씩 행해지는 대 행진은 아테나 여신의 생일을 기념하며, 특별히 선정된 어린(7세~11세) 아가씨들(아레포로스*Arrhephoros*)이 오랫 동안에 걸쳐 정성들여서 짜놓은 페플로스*peplos*(모毛로 짜여진 여성의 전통적인 의복)를 아테나 신상에게 바치는 것으로 종료가 된다.

V. BM

| 28 | 29 | 30 | 31 | 32 | 33 | 34 | 35 | 36 | 37 |

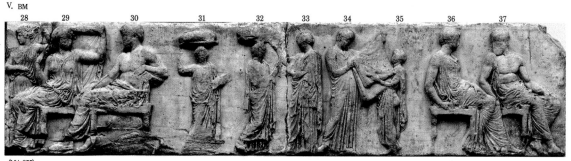

(MA 855)

파르테논 신전을 장식하는 이오니아식 프리즈. 아테나 여신에게 바칠 페플로스를 접는 장면(34~35). 6명의 올림포스 신들이 각각 양쪽으로 앉아 이를 목격한다(현재 2명씩만 보인다).

거대한 파르테노스 여신상이 아닌, 사람 크기의 올리브 나무로 된 아테나 폴리아스Athena Polias(도시의 수호신 역할을 하는 아테나라는 뜻) 신상이 따로 존재했었다고 한다. 파르테논 신전 북쪽에 위치한 에렉테이온Erechtheion에 보관되던 이 신상은 거의 알아볼 수 없는, 형태가 불확실한 나무 덩어리였다고 한다. 그리고 아주 오랜 옛적에 하늘에서 떨어진 신성한 조각이라고도 한다. 바로 이 신상에다 입힐 옷을 4년 마다 한 번씩 새로 만들었던 것이다. 제9장과 제11장에서도 바로 이 페플로스를 접는 장면을 우리는 열두 명의 올림포스 신들과 함께 목격했었다. 허나 거기에 다다르기까지는, 건물 서쪽 남단에서부터 시작하여 동쪽 입구까지 주욱 양쪽으로 전개되는 그 기나긴 행렬을 보지 않을 수 없다(p.311의 도면을 보는 것이 가장 정확한 이해를 돕는다). 전성기 고전시대 특유의 우아하고 다채로운, 그리고 형언할 수 없는 생동감이 넘치는 모습이 부조로 전개되고 있는 것이다.

말들을 준비하는 청년들이 보이는가 하면, 말을 멋드러지게 타고 있는 병정들이 보인다. 희생시킬 동물들을 끌고 가는 도살꾼, 머리에 항아리를 이고 가는 이방인들, 신성바구니를 든 아가씨들, 그리고 대머리 까지고 수염이 긴 노인 어르신네들 … 이 모든 이들이 참가하는 판아테나이아의 행진은 진실로 페리클레스가 연설에서 생생히 언급했던 아테네 직접민주주의 문화의 가장 아름다운 표현이었고, 진심으로 자부심을 가질 만한 휘황찬란한, 그 이웃의 어느 누구에게도 꿀릴

파르테논 신전의 이오니아식 프리즈에 보이는 말을 탄 건장한 청년들.

파르테논 신전의 이오니
아식 프리즈에 그려진,
희생될 황소를 억지로 끌
고 가는 사람들. 아테네
실제의 광경을 표현하였
을 것이다.

파르테논 신전의 이오니
아식 프리즈에 새겨진
물병을 든 사람. 기록
된 바에 의하면 판아테
나이아 행진에 쓰여지는
물병을 드는 일은 주로
이방인들metics의 직업
이었다.

것이 없는 풍요로움과 공동체 정신의 화려한 전시였다.

조금 더 밖으로 나와 서면 도리아식의 기둥들이 보일 테고, 그 기둥들 위에 자리잡은 또 다른 양식의 프리즈가 있다. 이는 도리아식 프리즈Doric Frieze라 하여 메토프(메토페metope)와 트라이글리프triglyph가 번갈아 가며 장식이 되어있다. 양각으로 된 조각상을 선보이는 메토프들의 소재는 동서남북면이

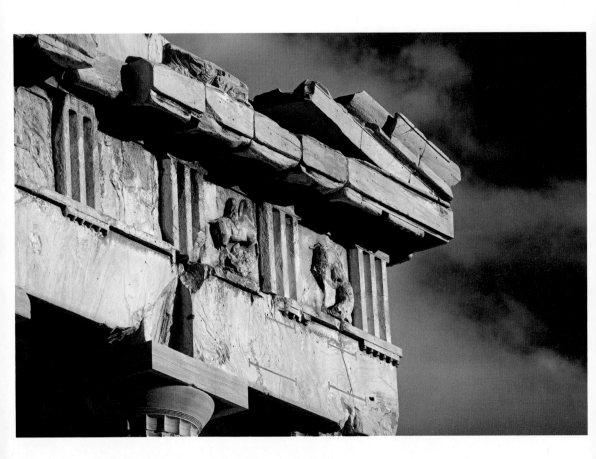

파르테논 신전 외부를 장식하는 도리아식 프리즈인 메토프. 몇몇 신전에 남아있는 메토프들은 손상이 많이 되었고, 후대 기독교인들이 일부러 이미지를 파괴한 원인도 있다.

한국인이 캐낸 그리스 문명

모두 다르다. 그렇지만 한 가지 공통된 점은 모두가 전투와 관련되어 있다는 점이다. 올림포스 신들과 기간테스Gigantes와의 원초적 싸움, 아마존Amazon 여전사들(페르시아인들을 빗대어 형상화 한 것)과 아테네 조상들과의 전투, 켄타우로스Centaur들과 라피트Lapiths들과의 싸움, 그리고 트로이 전쟁의 장면 등의 네 가지 소재를 다루고 있다. 생동감이 넘치는 이 메토프들은 모두 신화적인 내용을 다루는 특징이 있지만, 한결같이 이들은 질서와 혼돈, 선과 악, 혹은 그리스 측과 외국 야만인들의 대립을 보여준다.

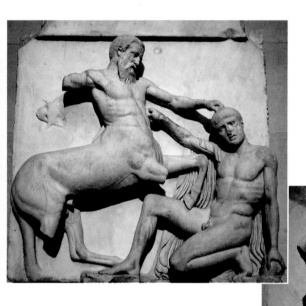

켄타우로스와 라피트와의 전투를 나타내는 메토프들. 영국박물관 소장.

12명의 올림포스 신들이 미개한 원초적 신들인 기간테스를 누르고 선진적인 세계를 설립하였으며, 반인반마인 켄타우로스들은 라피트인들의 혼인식에 와서 술에 취하는 바람에 난폭한 동물적인 본능에 의해 싸움을 일으켰고, 아마존 여전사들도 본래 동쪽에 현 터키 북서 지방에서부터 아테네를 쳐들어 온 이방인이며, 여자답지 않게 날뛰는 이상한 종족이다. 동방에 위치한 트로이는 물론 말할 것도 없다. 이 모든 경우에 올림포스 신들과 라피트인들을 포함한 그리스측이 결과적으로 이겼다는 사실을 감안할 때, 이는 페르시아 전쟁의 강박관념에서 아직도 벗어나지 못한 그리스인들의 징서를 신화에 비유해서 상징적으로 표현한 것일 수밖에 없다. 파르테논 신전 외에, 아크로폴리스 여기저기서 접하게 되는 승리의 여신 니케를 생각하면, 그들이 표상하는 승리의 메세지는 온 사방에 울려퍼지는 것 같았을 것이다.

마지막으로 살펴볼 조각상의 형태는 바로 지붕 밑에 동서쪽에 위치한 페디멘트Pediment 조각상들이다. 이들을 흔히 "엘긴 마블Elgin Marble"이라고도 부르는데, 이는 18세기 영국 대사인 로드 엘긴(Lord Elgin, Thomas Bruce, 7th Earl of Elgin, 1766~1841)이 악명 높게도 이 조각상들을 신전에서 뜯어내어서 영국으로 가져갔기에 붙여진 이름이다. 어찌 되었든지간에 동서쪽에 삼각모양의 페디멘트에 놓인 조각상들은 파르테논 신전의 가장 빛나는 초점이며, 그 주제도 아테나 여신의 생애에서 가장 중요한 두 가지의 이벤트를 그린다.

동쪽 입구에는 그녀의 탄생을 나타내는 조각이고, 반대로 서쪽에는 아테나와 포세이돈Poseidon과의 대결을 보여주는데, 안타깝게도 서쪽의 페디멘트 조각상들은 거의 모두 파괴되어 그 모습을 볼 수 없다. 우리에게 전해지는 자료는 고대 작가들의 설명과, 17세기의 어느 프랑스 아티스트가 남긴 스케치가 있을 뿐이다. 아테나와 포세이돈 중 누가 이 도시를 이끌어 갈지 정하는 대결에

아테나는 올리브 나무를, 포세이돈은 짭짤한 바닷물의 샘을 제공했다고 한다. 승자는 두말 할 나위도 없이 아테나였다는 것은 짐작할 수 있을 것이다.

동쪽 페디멘트의 조각상들 역시, 탄생장면을 나타냈던 가장 중요한 중간 부분의 조각들이 파괴되었지만, 그나마 탄생장면을 목격하는 몇몇의 신들의 조각이 양 옆으로 보존되어 그 원래의 모습을 생생히 재건할 수 있다. 그 오랜 세월 동안에 살아남은 이 몇몇의 조각상들이, 실은 서양역사상 최상의 미적 달성을 이룩한, 고대 그리스의 클래시컬 스타일의 본보기로 생각되어왔다. 역사상 처음으로 앳된 모습으로 우리에게 다가오는 디오니소스 신Dionysos!

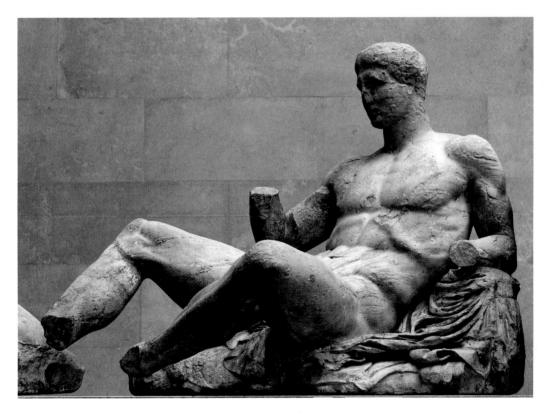

동쪽 페디멘트의 조각상. 디오니소스 신이 기대 앉아서 술잔을 든다. 다리를 벌리고 편안하게 앉아있는 그 온전한 모습은 평상적 표현과는 달리 매우 젊고 매혹적인 모습이었을 것이다. p.149의 모습과 비교해 보라!

331

표범가죽 위에 한가하게 누워 기댄 그는 한 손에 술잔을 들며 떠오르는 태양의 신 헬리오스Helios의 마차가 지평선 위로 뜨는 장면을 본다. 디오니소스는 아직 아테나 탄생의 소식을 듣지 못한 모양이다. 그렇지 않아도 메신저 여신 아이리스Iris가 망토를 펄럭이며 부리나케 그쪽으로 다가오는 모습을 볼 수 있다. 반대편에 그 못지않게 유명한 섹시하기 그지없는 여인들(p.333). 제일 오른쪽에 가장 호화롭게 누워기댄 여인은 다름없는 에로스의 여신 아프로디테Aphrodite

동쪽 페디멘트의 왼쪽의 조각상들. 왼편에서부터 헬리오스의 마차가 지평선에서 떠 오르고 있다. 디오니소스 옆에 여신 둘 데메테르Demeter와 그의 딸 페르세포네Persephone가 소식을 전하려고 뛰어오는 아이리스Iris를 맞이한다. 헬리오스는 매일 황도를 따라 태양의 수레를 몬다.

한국인이 캐낸 그리스 문명

이다. 그녀가 입은 옷자락들이 제멋대로 몸을 휩싸며 살아 숨쉰다. 돌로 새겼다는 것이 믿기지 않을 정도로, 그녀의 옷자락을 확 잡아 미친듯이 당겨보고 싶은 충동이 우러난다. 그리고 그 옆에 무르팍에 아프로디테를 사랑스럽게 받쳐주고 있는 또 하나의 여인은 그녀의 어머니 디오네Dione이다. 이들 역시 아테나 탄생의 소식을 듣지 못했다.

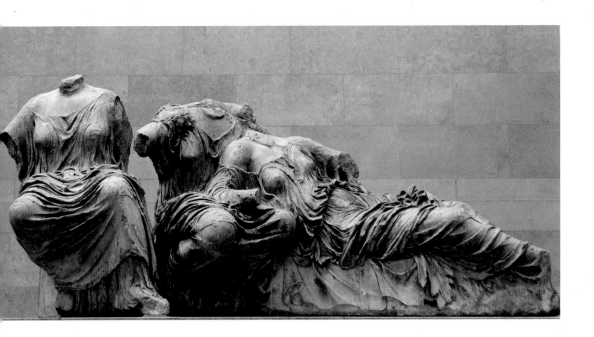

동쪽 페디멘트 조각상중 오른쪽에 위치한 세 명의 여신들: 헤스티아Hestia, 디오네Dione, 그리고 아프로디테Aphrodite. 이 세 여신의 모습 중 가장 왼쪽의 여신 만이 아테네의 탄생을 눈치챈 것 같다. 얼굴 표정은 잘려져서 알 수 없지만, 중앙쪽으로 약간 틀어진 몸통은 어떤 기쁜 소식을 감지하고 있는 듯한 모습이다.

그러나 그녀들 옆에 있는 여신은 머리 표정은 알 수 없지만 몸짓이 솔깃하니, 무슨 일이 일어났는지 궁금해하는 눈초리다. 아프로디테가 편안하게 뻗친 발

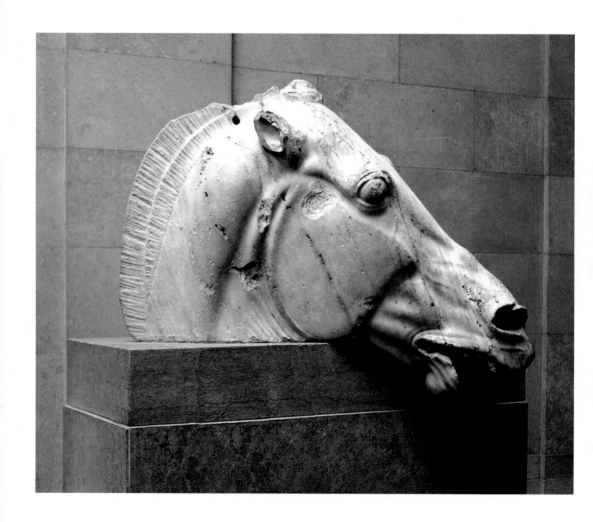

온갖 파괴에도 불구하고 동쪽 페디멘트의 가장 오른쪽에 살아
남은 조각상은 셀레네Selene의 말이다. 달의 여신 셀레네는 새
벽의 먼동이 트자 마차를 끌고 지평선 속으로 사라지고 있다.
페디멘트의 구석에 말의 머리만 돌평상 위에 놓여있는 것은 그
것 자체가 지평선아래로 사라져 가는 수레의 모습을 형상화한
것이다. 헬리오스가 동쪽에서 뜨고 셀레네가 서쪽에서 지는 새
벽의 순간을 양쪽의 말의 조각으로 이렇게 포착했다.

한국인이 캐낸 그리스 문명

밑에 지평선 아래로 사라지는 달의 여신 셀레네Selene의 말이 보인다.

헬리오스가 동쪽에서 뜨면 셀레네는 서쪽에서 진다. 즉, 동이 트는 새벽의 한 모멘트가 아테나 여신의 탄생이라는 카이로스*kairos*(결정적 순간, 기회, 때의 뜻)임을 말해주고 있는 것이다. 이 모멘트의 시간적인 흐름이 시각적 공간을 통해 퍼져나가고 있다. 그 가장 중요한 테마는 아테나 여신의 탄생이라는 소식이다. 후대 예수의 탄생이라는 유앙겔리온*euangelion* 즉 복음의 주제도 이러한 테마를 재현한 것일지도 모르겠다. 그녀의 탄생과 함께 아테네는 새로운 역사의 장을 열게 된다. 그리고 이 순간의 포착은 신성한 영원성을 함축한다. 인간의 역사와 신성한 이데아가 조화를 이루는 첫 걸음, 그것은 헤라클레이토스의 생성 Becoming과 파르메니데스의 존재Being가 하나의 지평에서 융합되는 사건이었을 것이다. 그러나 인류의 역사는 이 조화를 깨고 파르메니데스의 독주로 달려나갔다는데 그 비극이 있었다.

서 설

희랍을 말하고 오늘을 말한다
— 김승중 교수의 희랍미술사논고에 부치어 —

도올檮杌 김용옥金容沃

그리스 미술사는 사계의 학자들에 의하여 대강 다음의 몇 시기로 구분되어 논의된다(학자에 따라 약간의 차이가 있을 수 있다).

1) 암흑기Dark Age:　　　　　　　　　　　BC 12세기~BC 9세기

2) 기하학적 시기Geometric Period:　　　　　BC 900년경~BC 700년경

3) 동방화 시기Orientalizing Period:　　　　BC 700년경~BC 600년경

4) 아르케익(상고) 시기Archaic Period:　　　BC 650~BC 480년경

5) 초기 고전시대Early Classical Period:　　　BC 500년경~BC 450년경

6) 전성기 고전시대High Classical Period: BC 450년경~BC 400년경

7) 후기 고전시대Late Classical Period:　　　BC 400년경~BC 323

8) 헬레니스틱 시대Hellenistic Age:　　　　BC 323~BC 30

"암흑기Dark Age"라 하는 것은 문자 그대로 암흑의 시대가 아니라, 희랍적 예술을 탄생시키기 위한 태동기를 말하는 것이며, 이 시기까지의 희랍문명(정확하게 말하면 에게문명Aegean civilization)의 주축은 아테네가 아니라 펠로폰네소스반도에 자리잡고 있었던 미케네Mycenae였다. 미케네 문명은 리니어B문자 Linear B script(크레테Crete 섬에서 BC 3,000년부터 BC 1,100년까지 융성한 미노아 문명 Minoan Civilization이 남긴 리니어A문자Linear A script와 대비하여 부르는 고문자. 이 문자들은 모두 희랍어의 조형인데, B는 A로부터 영향을 받아 발전하였다. 그러나 현재 A문자는 해독이 어렵고, B문자는 1952년 마이클 벤트리스Michael Ventris에 의하여 해독되었다. 이 B문자는 희랍방언으로써 우리에게 알려진 최고最古의 형태이며 호메로스의 언어의 조형임을 알 수 있다. 희랍언어의 발전과정을 연구하는 데 지극히 중요하다)를 남겼기 때문에 최근 그 문명의 실제모습에 관하여 일상적 생활에 이르기까지 비교적 상세한 연구가 이루어졌다.

미케네 문명을 특징 지우는 것 중의 하나가 "말"이다. 미케네의 전사는 항상 전차를 활용한다. 포세이돈Poseidon(히포스*Hippos*, 히피오스*Hippios*) 숭배의 족보는 미케네 문명으로 올라간다. 말의 관념은 희랍인의 신화적 상상력의 복합구조 속의 중요한 부분이었다. 말은 습기moisture, 지하수, 지하세계, 풍작fertility, 바람, 폭풍, 구름, 태풍과 연상되어 있다.

기원전 15세기부터 미케네 사람들은 에게 바다를 건너 크레테의 미노아 문명을 정복한다(BC 1,450년경). 그리고 이집트를 치고, 힛타이트제국을 공략한다. 그리고 로드 섬Rhodes을 정복하여 식민지를 건설하고, 아나톨리아(지금의 터키지역)의 에게 바다 해안 도시들을 식민지로 삼는다. 아마도 트로이전쟁Troyan War은 이 팽창시기에 이루어진 한 사건이었을 것이다. 트로이는 힛타이트제국의

세력을 배경으로 하는 강력한 도시국가였다. 미케네 사람들the Mycenaeans이라는 이름은 호메로스의 대서사시 속에서 아가멤논왕King Agamemnon의 수도로서 그려진 언덕 위의 성채, 미케네Mycenae에서 따온 것이다. 아가멤논이 희랍사람들의 연합세력을 이끌고 트로이전쟁을 주도한 것은 우리가 잘 아는 이야기이다. 전통적으로 고전희랍사가들은 이 전쟁을 BC 1,184년의 사건으로 말하는데, 그보다는 더 빠른 시기에 이루어진 사건일 것이다.

미케네 사람들은 지중해 동부지역과 매우 활발한 무역을 행하였으며 말타Malta("몰타"로도 발음), 시실리, 이탈리아 등 서부지역과도 활발히 교역하였다. 그러나 미케네 문명은 BC 13세기 말엽부터 서서히 퇴조를 보이기 시작한다. 그리고 12세기경에는 미케네 문명의 모든 중심도시들이 문명의 싸이클이 과시하는 쇠락의 보편적 현상을 보이기 시작한다. BC 1,100년경, 미케네 문명은 "바닷사람들the Sea Peoples"(19세기 사가들에 의하여 만들어진 조어로서 청동기시대 말기, BC 12세기에 미케네 문명과 힛타이트제국과 레반트 도시들을 멸망시킨 세력들을 총칭하는 말이다. 반드시 "해양세력"이라는 것을 의미하지 않는다. 이 시기에 민족대이동이 있었던 것이다)에 의하여 멸망되었다. 미케네 문명을 멸망시킨 세력을 우리는 보통 발칸반도에서 내려온 도리아인Dorians이라고 추정한다.

잠깐, 우리는 여기서 얘기하고 있는 "희랍," "그리스" 이런 말들을 살펴볼 필요가 있다. 희랍사람들은 자기들을 "그리스"라고 부르는 것을 별로 달가와하지 않는다. 그들은 자기 나라가 "헬라스"로 불리는 것을 더 자랑스럽게 생각한다. "희랍希臘(시라Xila)"은 "헬라"라는 말의 중국식 음역이다. "그리스"라는 영어명칭은 라틴어 "Graecia"에서 유래한 것이다. 로마인들이 처음 알게 된 헬라스인들이 아드리아 해Mare Adriaticum 건너편의 서북부 헬라스에 살고있던 "그라

이코이Graikoi" 부족이었다. 그래서 그들이 살던 곳을 "그라이키아"라고 명명한 데서 비롯되었다.

이에 비하면 "헬라스"라는 말은 "헬렌의 후손들Hellēnes"이라는 어원에서 유래된 것이다. 희랍신화에도 『구약』의 대홍수에 비견되는 대홍수이야기가 나오는데, 이 대홍수와 관련된 주인공은 노아가 아닌 데우칼리온Deukalion(프로메테우스의 아들)과 퓌라Pyrrha(에피메테우스의 딸)이다. 제우스가 이 세계를 홍수에 잠기게 만들었는데, 데우칼리온과 퓌라는 프로메테우스의 충고에 따라 상자larnax를 짓고 그 안에서 9일 밤과 9일 낮을 지내다가 테살리Thessaly 지역에 정착하였다. 이 부부의 아들 헬렌Hellēn이 테살리에 세운 나라를 "헬라스Hellas"라고 불렀다. 이 헬렌에게는 세 아들이 있었는데, 그들은 도로스Dōros, 크수토스Xouthos, 아이올로스Aiolos가 있었는데, 도로스의 후손이 도리아 부족이 되었고, 아이올로스의 후손은 아이올리아 부족이 되었다. 그리고 크수토스에게는 두 아들 아카이오스Achaios와 이온Iōn이 있었는데, 전자의 후손이 아카이아 부족이 되었고 후자의 후손이 이오니아 부족이 되었다. 훗날 이들 모두를 합쳐 "헬렌의 후손들Hellēnes"이라 일컬었고, 이 후손들이 산 지역 전체를 헬라스라 부르게 되었다. 그리스보다는 헬라스라는 명칭이 보다 정통성 있는 이름임에는 틀림이 없다. 그러나 두 이름이 다 역사성이 있기 때문에 방편적으로 사용하는 데는 별 무리가 없을 것이다.

그러니까 내가 말하려는 것은 희랍지역의 원래 문명은 미노아-미케네 문명이었고, 이것은 실상 비희랍적인 문명이었다는 것이다. 이 미케네 문명이 멸망하고 희랍어를 쓰는 도리아족이 새롭게 이 지역에 정착하면서 새로운 문명을 열었다. 대홍수의 전설도 제우스의 분노가 그 주제가 아니라 새로운 세계질서

a new world-order를 위한 새로운 시작을 창조한다는 의미를 지니고 있다. 프로메테우스는 불의 담지자이다. 그 불의 상징인 프로메테우스의 아들이 물속에서 새로운 세계를 창조한다는 것은 동방의 천지수화론天地水火論적 사유의 한 실마리를 엿볼 수도 있다.

미케네 문명의 특징은, 리니어B문자문서의 해독이 전해주는 바로는, 지독하게 관료주의적이면서 독재적인 왕권의 구조를 가지고 있었다는 것이다(쟝 삐에르 페르낭트Jean-Pierre Vernant는 『희랍사유의 기원』에서 미케네 왕권Mycenaean Royalty을 "a bureaucratic royalty"라는 말로 규정하고 있다). "관료주의적"이라는 말이 오해를 불러일으키기 쉬우나 여기서 말하는 관료는 근대적 국가질서의 관료가 아니라, 왕에게 직속된 복종적인 궁정관료였으며 이들은 매우 치밀하고, 철저하게 국민에 대한 압제를 행하였다. 이러한 미케네 궁정의 왕을 와나카wa-na-ka(=와낙스wanax)라고 불렀는데, 이 와나카는 나라의 경제뿐만 아니라 군사, 종교의 모든 활동을 지배하는 강력한 정치체제의 중심이었다.

와낙스는 충직한 특수군인귀족계급warrior aristocracy에 의하여 지원되었고, 그들은 와낙스에 대한 복종으로 인하여 특권을 누렸다. 지방의 농촌공동체는 다모스damos라고 불리는 자체조직을 가지고 있었는데, 다모스는 궁정에 철저히 복속되어 있었다. 그리고 궁정의 조직은 매우 치밀한 행정체계를 지니고 있었는데 이 서기들이 남긴 방대한 문헌들만 보아도 얼마나 세세한 분야에 이르기까지 국민의 삶을 직접 관리하고 기록을 남기었는가 하는 것을 알 수 있다. 이러한 미케네의 궁정중심의 권위주의적 행정체계는 도리아인의 침략으로 붕괴되고 와낙스wanax는 정치적 어휘로부터 사라지게 된다.

그리고 와낙스의 자리를 바실레우스*basileus*라는 단어가 차지하게 된다. 바실레우스βᾰσῐλεύς(lord, master, householder, chief)는 결코 모든 형태의 권력을 한 몸에 집중시킨 한 개인을 의미하지 않는다. 그것은 왕적인 기능만을 상징하며 복수의 형태를 띠게 된다. 이들은 사회적 하이어라키의 최상부를 점령하는 그룹이었으며, 귀족의 카테고리로 분류되는 사람들이 들어간다. 와낙스로부터 바실레우스에로의 변화는 폐쇄적인 사회로부터 개방적인 사회로 나아가는 결정적 계기가 된다. 그리고 최고의 지배권력은 반드시 시민의 동의를 얻는 것이어야만 한다는 쌍방적 원리가 작동하게 된다. 그리고 와낙스의 폐지와 더불어, 서민들에게 보편화될 수 없었던 리니어B문자(궁정서기들의 문자: 그 음절기호syllabic signs가 90개가 되며 그 체계가 매우 복잡하다)가 사라지고, 페니키아의 22개 문자를 차용한 순수한 표음문자의 도입이 이루어졌다. 이 필기의 방식은 서민문화의 성격을 완전히 혁명시켰다. 문자의 사용이 궁정 와낙스의 사적 목적을 위한 아카이브의 생산을 위한 것이 아니라 공적인 목적을 위한 것이 되었다. 새로운 문자체계는 시민의 사회적·정치적 삶의 다양한 측면이 모든 인간에게 평등하게 노출되는 것을 허락했다. 표음문자는 매우 단순하고 정확하게 사람의 말을 시각화시켜 주었던 것이다.

인간의 "말speech" 즉 언설이라는 것은 애초에는 매우 신비로운 것이었다. 그것은 타인에게 명령을 내리고 타인을 지배하는 강력하고도 신령스러운 수단이었다. 언설은 폴리스 공동체의 가장 탁월한 정치적 수단이었다. 왕의 선포는 마지막 심판으로 들렸다. 인간의 언어 자체가 신격화되고 종교화되었던 것이다. 그러나 희랍의 폴리스에서는 말은 더 이상 종교적 의례를 구성하는 신비적 힘이 아니었다. 모든 선포는 논박될 수 있었다. 그것은 공적인 개방포럼을 통하여 토의되고, 논박되고 쟁의되어야만 하는 것이 되었다. 연설은 일자가 타자를

한국인이 캐낸 그리스 문명

승극勝克하는 것이며, 위대한 연설은 더 많은 공적 감화를 불러일으키는 것이 되어야만 했다. 따라서 폴리스의 정치는 비밀스러운 과정이 아닌 공적인 과정을 통해서 이루어져야만 했다. 지식과 가치, 그리고 모든 정신적 기술들이 공동의 문화의 성분이 되기 위해서는 반드시 대중의 심사를 거쳐야 했으며 비판과 논란의 대상이 되어야만 했다. 이러한 폴리스의 분위기를 전제하지 않으면 어떻게 소피스트들이 등장하게 되었으며, 또 왜 소크라테스가 유감없이 사약을 들이키면서까지 그의 폴리스 철학정신의 이상을 고수하려 했는지를 이해할 수 없게 된다.

이러한 희랍문명이 새롭게 탄생되는 전환의 시기를 제1의 시기인 암흑기라고 규정하게 된다. "암흑기"라는 의미는 다양한 비희랍적인 선행요소들이 새로운 놀이판에 자리잡으면서 아직 가시적인 희랍문화를 태동시키지 않고 있을 시기였다. 이때는 앗시리아제국이 강력한 주축을 이루고 있던 시기였다. 그 침묵을 깨치고 태어난 최초의 그리스 예술이 기하학적 스타일의 문양을 지닌 다양한 도기였다. 도기 외로도 테라코타와 작은 청동조각들이 있다. 이 기하학적 문양은 단순한 선모양(뇌문雷紋meander, 지그재그, 삼각형, 스와스티카, 크레넬레이션crenellation 등의 패턴)을 사용했지만, 나중에는 점차 인간과 동물의 형상이 선율패턴과 엮여 들어갔으며, 아주 복잡한 신화의 줄거리를 이야기해주는 구도로 발전해나갔다.

이 도기들은 여러 가지 용도로 쓰였는데 저장용의 단지로 쓰이기도 하고, 드링킹 파티(심포지움symposium)를 위한 여러 목적의 용기로 쓰이기도 했고, 개인의 치장이나 목욕을 위한 물단지·기름단지, 또는 종교적 목적을 위한 제기로도 쓰였다. 싸이즈와 형태에 있어서 매우 다양한 이름이 있으며, 그에 따라

단지의 회화양식이 결정되었다. 초기에는 코린뜨에서 유래된 "까만형상도기 black-figure pottery"가 유행하였는데(700년경부터 530년경까지) 후대로 오면서(6세기 후반에서 4세기 말까지) "붉은형상도기red-figure pottery"로 대치되었다. 까만형상도기는 광택나는 까만 물감을 자연점토표면 위에 발라 그림을 그리는 것이다. 그러나 붉은형상도기는 광택나는 붉은 물감으로 형상을 나타낸 후에 배경은 모두 까만 물감으로 처리한다. 까만형상도기의 경우, 디테일은 칼로 파서 점토 자체의 색깔로 선을 나타내는 기법을 썼지만, 붉은형상도기의 경우에는 붉은형상 위에 자유롭게 까만 물감으로 디테일을 그릴 수 있었기 때문에 훨씬 더 자유롭고 생동하는 표현을 창출해낼 수 있었다. 도기는 자기만큼 고온의 소성을 요구하지 않기 때문에 오히려 페인트 문양이 더 정교하게 구워지는 과정에서 보존될 수 있었다. 그리스 베이스 페인팅은 그 나름대로 유니크한 문화적 특성과 섬세함, 예술성을 과시한다.

그리스는 자원이 풍족하지 못한 나라이며, 광물자원이 적고, 토지 또한 넓지도 비옥하지도 않다. 기원전 8세기에는 증가하는 인구와 그들의 새로운 욕구에 걸맞는 물질적 만족을 위해 외국으로 시선을 돌려야 했다. BC 700년경으로부터 600년경에 이르는 시기에는 동방의 다양한 문명의 성과, 그리고 이집트의 예술이 집중적으로 유입된다. 이러한 동방의 영향으로 그리스 예술은 타 문명의 문양이나 신화적 요소, 그리고 새로운 기법을 도입하여 과감한 표현을 드러낸다. 다시 말해서 그리스 문명은 단지 그리스인의 고유한 색깔에 의하여 그림 그려진 것이 아니라 당시 고대문명의 다양한 요소들을 융합하면서 발전적으로 형성되어간 것이다. 그리스 문명의 위대함은 바로 그러한 이색적 요소들을 자유롭게 받아들일 수 있는 개방성에 있었다고 보아야 할 것이다.

한번 생각해보라! 피타고라스의 기하학은 엄밀한 연역적 사유의 소산이 거나, 과학적 추상성의 논리가 아니었다. 괴이한 종교적 타부와 윤회사상 transmigration thought, 그리고 관조contemplation의 사상이 결부된 신비주의였 다. 피타고라스에 있어서는 수학은 신비였고, 신비로운 우주의 모든 비밀을 풀 수 있는 열쇠였다. 수학은 그 자체로 하나의 엑스타시였다. 우리는 수학을, 특 수한 몇몇 천재가 아니고서는, 매우 지겨운 사고의 훈련으로 생각한다. 입시공 부하기 위하여 거쳐야만 하는 끔찍한 오딜ordeal의 관문일 뿐이다. 그러나 피 타고라스 시대와 같이 "대학입시"가 없었던 자유로운 사유의 황무지 속에서는 수학처럼, 경험적 관찰이나 사실의 유무에 얽매이지 않으면서 자유롭게 일시에 거대한 우주를 조직하고 통찰하고 발견하는 황홀경을 제시하는 그런 체험은 없었다.

우리는 오르지orgy(오르기아ὄργια)라는 말을 알고 있다. 혼음의 축제, 바커스 제식의 황홀경, 모든 비밀스러운 제식과 관련된 말이다. 그런데 이론theory을 의미하는 테오리아Θεωρία라는 말이 있다. 이 테오리아라는 단어도 오르기아 와 모종의 관련이 있다. 이 둘은 모두 오르페우스 종교의 고유한 어휘에 속한 다. "테오리아"는 희랍철학의 권위자인 콘퍼드F. M. Conford, 1874~1943는 "정 열과 공감에 휩싸인 관조passionate sympathetic contemplation"라고 해석하였 다. 그것은 매우 정적인 관조인 듯이 보이지만 기실 열정과 수난과 감정이입의 격렬한 과정을 거치는 것이다. 관조자는 수난을 겪는 신과 동일한 존재로 취 급되며 신의 죽음 속에서 죽음을 체험하고, 신의 새로운 탄생 속에서 다시 태 어난다. 피타고라스에게 있어서 정열과 공감에 휩싸이는 관조는 지성적 관조 intellectual contemplation였다. 그것은 결국 수학적 인식의 경지를 의미했다.

테오리아는 황홀경 속에 드러난 계시이며, 수학적 깨달음은 황홀한 기쁨이었다. 그것은 돈오頓悟의 도취적인 열락悅樂이었다. 경험만을 맹신하는 철학자는 자신이 수집한 자료에 얽매이는 노예로 전락하지만, 순수한 수학자는 음악가처럼 질서정연한 미의 세계를 창조하는 자유로운 존재가 되는 것이다. 희랍어의 "테오리아"라는 단어는 그 자체로 "봄a looking at"을 의미한다. 이 봄은 일차적으로 눈의 시각작용을 통하여 봄을 의미하기도 하지만, 궁극적으로 "진리를 본다," 즉 불교에서 "견성見性"이라 할 때의 "견見" 즉 "다르사나darśana, dṛṣṭi"를 의미하게 되는 것이다. 견성은 견불見佛의 경지인 것이다. 결국 테오리아나 다르사나나 같은 함의를 지니게 되는 것이다. 옥스포드대학의 희랍어사전을 펼쳐보면, 테오리아의 두 번째 의미는 "관조contemplation, 사색speculation"이 된다. 보는 것은 곧 관조하는 것이다. 즉 수학과 같은 명철한 사유에 의하여 우주를 통찰하는 것이다. 사전에 나오는 세 번째 의미는 "극장이나 공적 게임에 있어서 관조자가 됨the being a spectator at the theatre or the public games"이다.

다시 말해서, 테오리아는 희랍인들이 흔히 인간세에 세 부류가 있다고 생각한 분류방식에 있어서 최상층을 점유하는 사람들의 특권에 속한다. 가장 낮은 계층은 물건을 사고팔기 위해 모인 사람들이다. 그 위의 계층은 경기 속에서 능동적으로 활약하는 경기참가자들이다. 그러나 가장 높은 계층에 속하는 사람들은 저멀리 편안한 스탠드에 앉아서 경기를 총체적으로 관조하는 스펙테이터이다.

이 스펙테이터의 마음의 상태가 곧 테오리아인 것이다. 현대의 대중사회mass society에서는 경기참가자들(연예·스포츠계의 스타들)이야말로 가장 선망의 대상이 되는 지위를 누리고 있기 때문에 요즈음 사람들은 이 관조적 삶의 우위라

는 테제를 이해하기 어려워할지도 모른다. 그러나 폴리스공동체의 대전제는 노예계급의 엄존이었다. 아리스토텔레스와 같은 개명한 사상가도 노예와 여자는 인간으로서 동등한 대접을 받을 수 있는 가치를 천성적으로, 자연적으로 결여한 존재로서 규정하였다. 지배당하고 복종해야만 하는 운명을 타고난 존재였다. 노예제를 묵인한 사회체제 속에서 관조적 삶의 이상은 순수수학의 창조를 이끌어내었으며, 이 관조의 특권은 신학, 윤리학, 형이상학, 정치학의 모든 분야에서 지배적 가치를 지니게 되었다.

아리스토텔레스의 형이상학에 있어서 질료hylē와 형상eidos이 뒤엉킨 가치의 사다리entelekheia도 결국 형상 없는 질료formless matter, 즉 순수질료pure matter와 질료 없는 형상matterless form, 즉 순수형상pure form을 양극으로 설정한 우주의 장場에 펼쳐진 복합체들의 가치론적 배열이라고 말할 수 있는데, 이 장은 또다시 인간의 몸Mom이라는 소우주로 축약될 수도 있다. 인간의 몸에 있어서 가치론적으로 저열한 하초下焦에 순수질료라는 극이 성립하고, 가치론적으로 고귀한 상초上焦에 순수형상이라는 극이 성립한다고 보면, 인간의 가장 순결한 정신nous은 순수수학(질료가 없는 순수형식적 사유)을 펼쳐내는 자유로운 지성이며, 이러한 지성은 바커스의 무녀들Bakchai의 광란, 즉 엔투시아스모스enthousiasmos를 벗어난 관조의 해탈을 지향한다. 관조는 하초의 신들림이 아닌, 상초 즉 이성 및 지성의 신들림이라고 말할 수 있다. 파르메니데스는 피타고라스주의에서 파생된 지류이다. 플라톤 역시 피타고라스−파르메니데스의 존재론ontology의 홍류 속에서 벗어나는 인물이 아니다. 아리스토텔레스가 플라톤의 기하학주의를 탈피하여 보다 생성론적인 생물학주의를 자설의 본류로 삼았다고는 하나 파르메니데스의 이원론적 존재론의 틀은 상재尙在한다.

플라톤의 이데아설은 그의 인식론인 상기설the Doctrine of Reminiscence과 동전의 양면을 이루는데, 그것 역시 영혼의 불멸, 즉 영혼의 윤회라는 우주론적 인식체계를 전제하지 않으면 해석되지 않는다. 윤회의 핵심에는 영혼의 아이덴티티가 육체와 분리되어 독자적으로 지속된다는 사상이 자리잡고 있다. 절대적 같음absolute equality은 현상세계에서는 경험할 수 없다. 근접한 같음approximate equality만이 경험될 뿐이다. 그럼에도 불구하고 우리가 절대적인 같음의 관념을 갖고 있다는 사실은 우리의 영혼이 전생에서 절대적인 같음에 대한 지식을 얻었다는 사실을 전제로 하고 있다. 수학적 예지가 모두 배움의 소산이라기보다는 상기의 소산인 것이다. 버넷트John Burnet, 1863~1928는 그의 역저, 『초기희랍철학』에서 다음과 같이 말한다:

"우리는 이 세상에 다니러 온 손님이고 육체는 영혼의 무덤이다. 그렇지만 우리는 현세의 무덤에서 탈출하려 자살을 시도해서는 안된다. 왜냐하면 우리는 목자인 신의 종복들로서 신의 명령이 없다면 무덤을 떠날 권리도 없기 때문이다. 이 세상에는 세 부류의 인간이 있다(올림픽경기의 상인, 경기참가자, 관람객) … 가장 고귀한 인간은 단지 구경하러 온 사람들이다. 그러므로 모든 정화활동purification 가운데 최고의 단계는 세속에 물들지 않은 공평한 학문이 제공하는 것이다. 그러한 학문에 헌신하는 철학자만이 가장 효율적으로 자기자신을 생사의 수레바퀴the wheel of birth로부터 해방시킬 수 있다."

플라톤의 상기론적 논리를 따라가다 보면, 불교에서 말하는 윤회의 수레바퀴가 똑같이 굴러가고 있음을 알 수가 있다. 그리고 유여열반과 무여열반의 논

리도 똑같이 설교되고 있다. 결국 무여열반의 성취는 이데아를 추구하는 플라톤의 정화, 아리스토텔레스의 관조에서 달성된다. 이데아론적 지혜만이 육체라는 감옥으로부터 철저히 벗어날 수 있는 것이다.

이러한 희랍인들의 사유는 결국 요한복음 제1장에 나타나는 로고스적 사유와 동일한 패러다임에 있으며 소크라테스의 삶과 예수의 삶은 동일한 문명의 동일한 패러다임의 구성이라는 것을 알게 된다. 이러한 패러다임은 임마누엘 칸트의 실천이성론의 정언명령Kategorischer Imperativ의 절대성에까지 일관되게 계승되어 내려오는 것이다. 칸트가 말하는 "자유의 법칙"은 예지계에 속하는 것이며, 개별적 행위의 자연스러운 경향성Neigung은 감성계에 속한다. 진정한 자유라는 것은 감성계의 인과법칙에 복속되는 것이 아니라, 이성적 존재인 인간이 자기 속에 내재하는 이성의 법칙을 따르는 것이다. 이것이 이성자의 자기한정이며, 그것이 곧 "자율die Autonomie"이다. 다시 말해서 실천이성의 근본 법칙인 정언명령에 입각하여 행동함으로서 끊임없는 이성의 해탈을 추구하는 것이다. 칸트에게 있어서 "자유"는 하나의 "요청postulation"이다.

내가 말하려 하는 것은 희랍사상에 통관되어 있는 플라톤적 이원론Platonic Dualism은 화이트헤드가 말했듯이 서구사상사 전체를 일관하는 것이며, 그 뿌리에는 윤회나 혼백의 분리와 같은 매우 소박한 인간의 원시관념이 내장되어 있는데 그 원형은 동방문명과 교류되면서 형성된 것이라는 사실이다. 그러니까 희랍미술사에 나타나는 동방화 시기라는 것도 단순히 디자인이나 문양상의 문제뿐 아니라 사상의 교류도 활발히 이루어졌다는 것을 방증한다는 것이다.

동방화 시기 다음에 아르케익 시기가 따라온다. 동방화 시기에는 다에달

릭 조각Daedalic sculpture(전설적인 크레테 예술가 다이달로스Daedalus에게서 비롯된 조각양식)이 그 특징으로서 대변되고 있는데 아르케익 시기에 오며는 쿠로스 *kouros*(복수는 쿠로이*kouroi*, 여성조각은 코레*kore*라고 한다)라는 웅장한 통돌조각이 주종을 이루는데, 이집트와 교역이 활발히 진행되면서(BC 672년경부터) 이집트의 조각양식이 수입된 것으로 보인다. 일부는 메소포타미아 조각의 영향도 있는 것으로 간주되기도 한다. 이 쿠로스 조각상은 보통 2m가 넘는 거대한 석상인데 초기작품은 매우 양식적이며 배리에이션이 별로 없다. 조각상은 완벽하게 입체적인 통조각이며, 똑바로 정면을 향해 있다. 어깨가 널찍하고 허리는 건장하게 잘룩하며 팔은 양옆으로 몸에 가깝게 드리워져 있으며 주먹은 쥐고 있다. 두 다리는 뻣뻣하게 땅을 밟고 있으며 무릎이 곧게 펴져있다(rigid). 그런데 가장 큰 특징은 왼발이 약간 앞으로 나와있다는 것이며, 얼굴에는 대체적으로 "아르케익 미소Archaic"라고 하는 잔잔한 미소가 흐르고 있다는 것이다.

이 쿠로스상은 그리스세계 내에서 표준이 된 상호교류의 상징, 즉 그리스다움Greekness의 표상으로 여겨졌다. 그러나 이 쿠로이 조각들은 이집트의 조각과는 달리 종교적인 목적을 나타내거나, 종교적 제식이나 건조물의 일부분으로 사용되지 않았다. 때로는 아폴로 신의 모습을 나타내기도 했으나, 그들은 그들 지역 자체의 로칼한 영웅들이나 출중한 운동가를 나타내기도 했다. 이 쿠로스상이 기원전 6세기 말까지 총 2만여 개가 제작된 것으로 추정된다는 사실은 당시의 이 양식 하나를 얼마나 치열하게 세련시키기 위해 노력했는가, 그리고 당시 그리스세계가 문명의 진보를 위해 얼마나 활발히 노력했는가를 말해준다. 초기의 이집트양식적 표현은 점점 희랍화되어 간다. 즉 경직된 양식이 보다 자연스럽게 풀려나가는 것이다. 희랍인들은 인간의 신체에 대한 해부학적 지식을 증가시켰고, 그에 따라 신체의 활동과 발란스, 그 역동적 순간을 자유롭게 포

착하는 방식으로 발전해나갔다. 여성조각인 코레(복수 코라이*korai*)는 머리를 땋고 옷을 입었는데, 초기에는 페플로스*peplos*와 같은 헤비한 튜닉을 입었으나 점점 키톤*chiton*과 같은 가벼운 튜닉으로 바뀌어갔다. 이 치마들은 점점 자연스러운 주름과 맵시를 과시하게 된다.

고전시대Classical Period라 하는 것은 소위 우리가 보통 "희랍문명"이라고 부르는 인상의 총체, 그 철학과 미술, 조각, 건축, 그리고 특이한 정치체제 등등의 모든 것을 집약하여 부르는 것이다. 초기 고전시대의 출발은 아테네가 BC 490년과 479년 두 차례에 걸친 페르시아 대제국의 침공을 극적으로 물리치면서 BC 500년경부터는 자기확신의 새로운 느낌으로 충만한 문명을 건설하면서였다. 다시 말해서 우리는 희랍문명이야말로 전 유럽세계문명의 모태이며 근원인 것처럼 착각적인 인상을 견지하고 있으나, 실상 희랍문명의 외연은 아테네 도시문명과 일치되는 것도 아니며, 고전시대 이전의 희랍문명은 자체로 축적된 것이 별로 없었다. 오리엔트나 이집트의 육중한 문명의 축적에 비하면 청동기시대의 아테네는 아무것도 없는 황무지였다.

앞서 논의한 대로, 우리가 보통 희랍문명이라고 하는 것의 핵심적 발아는 에게 문명권 중심 노릇을 한 크레테섬의 미노아 문명이었다. 문자와 도시, 그리고 무역기술을 갖추었던 이 문명은 다시 미케네 문명에 흡수되었고, 이 미케네 문명은 다시 도리아인의 침공으로 사라지고 만다. 그러니까 기본적으로 고전시대 이전의 아테네는 희랍문명의 리더가 아니었다. 희랍문명권은 지정학적으로 산맥들에 의하여 갈라진 지형이었기 때문에 거대한 국가의 출현이 불가능했다. 따라서 군사공동체인 폴리스가 수백 개 밀집되어 있는 형국이었는데, 이들은 혈연공동체라기보다는 전우애를 통한 로고스적 결합을 한 인위적 공동체였

다. 따라서 농경생활의 타부에서 생겨난 씨족신을 섬기기보다는 군신軍神들의 판테온인 올림포스를 숭배하였던 것이다. 이 수많은 폴리스들 중에서 가장 뛰어난 실력과 체제와 문화를 갖춘 두 개의 폴리스가 스파르타와 아테네였다. 아테네의 전성기라고 해봐야, 그 시민의 인구는 10만 정도였다(외국인 1만 명, 노예 15만 명을 합치면 26만~30만 정도).

이러한 소국이 당시 다리우스 대제의 영도력 아래서 최전성기를 구가하고 있었던 페르시아 대제국의 대군을 패퇴시킨 기적적인 이야기는 마라톤전투Battle of Marathon(BC 490년 9월)의 무용담으로 우리에게도 잘 전달되고 있다. 마라톤전투 이래로도 그리스-페르시아 전쟁은 BC 449년까지 집요하게 계속된다. 그러나 이 모든 전쟁에서 아테네는 계속 승리의 행운을 누린다. 이것은 그리스의 도시국가들이 아테네를 잘 도왔기 때문에도 가능했지만, 페르시아 군대는 해전에 약했을 뿐 아니라, 천기天氣의 상태가 항상 페르시아에게 불리한 조건을 형성했다. 아테네는 운이 좋았던 것이다. 결국 이 페르시아전쟁에서의 아테네의 승리가 세계역사의 주축을 바꾸는 사건이 되었을지도 모른다. 페르시아제국의 문화적 성취는 우리에게 전달되지 않는다. 오직 혁혁한 아테네문명의 현시만이 인류문명의 연속태를 장악하고 있는 것처럼 보인다.

아테네의 천운天運은 결코 우연일 수만은 없다. 결국 운이란 그것을 준비하고 발견하고 활용하는 자에게만 찾아오게 마련이다. 우리는 아테네야말로 모든 "전통의 원천"이라는 착각을 가지고 있지만 기실, 아테네는 무전통의 황무지에서 갑자기 솟아난 전통의 집결지라는 성격으로 보다 정확히 규정될 수 있다. 비어있던 곳이기 때문에 모든 모이라moira(운명, 희랍신화의 큰 주제, fate)를 자기편으로 만들 수 있었다. 타 인간세가 구현해보지 못한 제도와 예술, 그 문명의

모험adventure of civilization을 감행할 수 있었다.

아리스토텔레스는 그의 『정치학*Politica*』에서 인간세의 국제國制를 6개로 나누어 다양한 논변을 펼친다. 국제를 6개로 나누는 기준은 두 가지가 있다. 첫째는 지배자의 사이즈에 관한 것이다. 지배자가 한 사람인가, 소수인가, 다수인가라는 척도이고, 또 하나의 척도는 지배자가 지배를 행할 때, 그것이 보편적 이익, 즉 공동의 복지common welfare를 위한 것인가, 또는 지배자의 사적 이익private interest을 위한 것인가 하는 것이다. 보편적 이익을 위한 일자, 소수, 다자의 정치는 군주제monarchy, 귀족제aristocracy, 입헌공동체polity(*politeia*)라고 부른다. 이 삼자는 모두 좋은 정부good government이다. 그런데 이 정체들이 사적 이익을 위한 나쁜 정부bad government로 바뀌면, 군주제는 참주제tyranny로, 귀족제는 과두제oligarchy로, 입헌공동체는 민주제democracy로 변하게 된다. 그러니까 여러 정체들 중에서 제일 나쁜 정부의 형태가 민주제일 수가 있다. 민주제의 구체적 의미는 빈민 다수의 자유를 위한 것인데, 정치적 결정에 있어서 어떠한 경우에도 다수는 현명하기가 어렵다고 보았던 것이다. 과두정치도 소수 부자들의 부가 유지되는 것이 최대목표이므로 좋을 수가 없다. 참주정치란 우리가 흔히 체험하고 있는 독재정치despotic government를 말하는 것이므로 좋을 것이라고는 아무 것도 없다.

그런데 이러한 아리스토텔레스의 논의는 허무맹랑한 이론적·논리적 열거가 아니라, 구체적으로 아테네 역사의 연변演變을 근거하여 논의한 것이다. 아테네는 기원전 8세기경까지는 왕제monarchy였다. 그런데 그 왕제가 왕권을 제약하고자 하는 대귀족들의 대두로 인하여 귀족제aristocracy로 이행하여 간다. 이 귀족제가 과두제*oligarchia, timocratia*로 변하는 것은 역사의 필연적 과정이라 말

할 수 있다. 그리고 이 과두제는 다시 참주제로 발전할 수밖에 없었다. 여기서 어리석은 참주가 다수에 의하여 타도되면 민주제로 발전할 수밖에 없다.

아테네는 이미 솔론Solon, c.630~c.560 BC(BC 594년경 아르콘archon으로 집정하여 20년간 전권을 행사하였다)의 시대 때부터 빈민을 해방시키는 경제적 개혁(빚 탕감)을 감행하였고, 동전화폐와 도량형의 혁신을 이룩하였다. 정치적으로도 모든 시민이 참여할 수 있는 제네럴 아셈블리the general Assembly인 에클레시아 Ecclesia를 제도화시켰고 또 이 에클레시아의 준비회의인 400인회의Council of Four Hundred에 빈민들이 자기들의 과제상황을 호소할 수 있도록 만들었다. 정치적 권력이 혈연의 관계에서 유지되는 모든 통로를 제도적으로 단절시켰다. 그리고 이전의 드라코Draco(BC 621년경의 법령제정자)의 철권 같은 가혹한 법조문을 보다 인간적인 법으로 개혁하였고, 모든 시민들이 소송하고 검찰할 수 있게 만들었다. 솔론의 개혁은 모든 사람들을 행복하게 만들기 위한 것이었지만 결국 아무 계층(부자나 빈자나)도 만족시키지 못했다. 그러나 이것은 선각자의 비애일 뿐이다. 헤로도토스는 솔론을 성자며 법률의 창조자이며 시인으로서 예찬한다. 솔론은 중용이라는 희랍인의 이상적 덕성을 구현한 인물이며 진정한 최초의 아테네 시인(아테네적인 칼라와 언어를 구사하는)이었다. 그는 자유로운 농민계층을 창조하여, 귀족정의 기반을 무너뜨렸고, 시민공회의 권력을 강화하였으며, 보다 민주적인 사법제도를 확립하였다. 솔론은 아테네가 향후 자유롭고도 찬란한, 그리고 안정된 고전시대로 진입할 수 있는 모든 기초를 놓았던 것이다.

하여튼 전 인류가 이 지구상에서 모나키monarchy 아니면 타이러니tyranny의 질곡에서 벗어나는 근원적 개혁을 시도할 생각을 하지 못한 암울한 시대에, 아테네가, 아무리 문제성을 내포한다 할지라도(데모스demos라는 개념에 노예나 여자

한국인이 캐낸 그리스 문명

가 포함되지 않는다. 그리고 크라티아*kratia*라는 개념에 확고한 제도적 장치가 부족하다), 데모크라시의 시도를 했다는 것, 즉 치자가 일방적으로 권력을 독점하지 않는 어떤 제도를 확립하려 했다는 그 노력에 대하여 우리는 경외감을 표하지 않을 수 없다. 아테네의 민주정치는 비록 장시간 지속되지 않은 매우 특수한 실험 experimentation이었다 할지라도, 리얼한 것이었고 그 나름대로 위대한 가치를 함장하고 있었다.

이러한 리얼리티는 페리클레스Pericles, c.495~429 BC라는 탁월한 정치가의 역사적 실존성으로 입증되는 것이다. 페리클레스야말로 아테네의 민주정치와 아테네의 제국화를 성취한 패러곤이었다. 페리클레스 한 개인의 존재가 아테네를 희랍세계의 정치문화중심으로 격상시켰다고 말해도 과언이 아니다. 역시 데모크라시는 옛날이나 지금이나 법치法治만으로는 이루어질 수 없는 과제상황일지도 모른다. 그것은 반드시 "기인其人"(그 사람, 『중용』 제20장의 개념)을 기다려서만 성취되는 인치人治의 아이러니일지도 모른다. 역사가 투퀴디데스 Thucydides(460년경에 태어나 404년 이후에 죽음. 희랍사가로서 가장 위대한 인물. 『펠로 폰네소스 전쟁사』를 썼다. 투퀴디데스는 페리클레스에 비해 약 40세 가량 어렸으므로 페리클레스 생애 전기前期에 관해서는 직접적 지식이 없었다)는 페리클레스에 대한 어떠한 부정적 언급도 거부한다. 사가에게 그러한 존경심을 얻는다는 것은 페리클레스가 실제로 얼마나 위대한 정치가였나 하는 것을 간접적으로 증언해준다. 500년 후에 『페리클레스의 생애*The Life of Perikles*』(AD 100년경)라는 위대한 저작물을 통해 페리클레스를 더 리얼하게 그려낸 플루타르크는 다음과 같은 멋들어진 평어를 우리에게 전해주고 있다.

아~ 페리클레스가 창조한 건물들은 그 하나하나가 모두 새로

움의 꽃을 피우고 있네. 시간의 피로에 감염되지 않는 그 화려한 자태여! 언제나 새롭게 피어나는 생명의 꽃, 나이를 먹지 않는 신비로운 기운이 아테네의 작품들에는 스며들어 있다네.

이것은 페리클레스가 페르시아와의 전쟁으로 피폐해진 아테네를 이 지구상에서 있어본 적이 없는, 가장 콤팩트하고 가장 장엄하고 가장 완벽한 설계구도를 가진 도시로 변모시키려 한 그 열정적 작업을 예찬하는 한 구절이다. 신도시 아테네의 중심에 솟은 아크로폴리스, 또다시 그 중심에 위치한 위대한 신전, 파르테논Parthenon의 위용 하나만으로도 그 웅대한 스케일과 정교한 운치의 극상, 그 문명의 전형을 전관할 수 있게 해준다.

파르테논 하나만 예로 들어보자! 이 파르테논은 아테나 여신goddess Athena을 모시기 위하여 지은 신전인데 도리아식 오더(오더order는 기둥양식과 엔타블라처entablature양식을 함께 지칭하는 건축용어이다. 오더에는 도리아식, 이오니아식, 코린뜨식, 투스칸식, 혼합식의 5종이 있다)의 장엄한 절정을 이루고 있다. 파르테논의 어원은 "처녀 아테나"에서 "처녀Parthenon"를 의미한다. 실제는 처녀성보다는 아테네의 수호신으로서의 의미가 더 강하다. 그런데 이 신전은 BC 447년에 착수하여 그 전체모습이 BC 438년에 완성되었고, 바로 그 해에 아테나의 순금과 상아로 치장된 거대한 상이 봉헌되었다. 이토록 장엄한 신전이 불과 9년 만에 만들어졌다는 사실은 육체노동이라는 인간능력에 과연 한계를 설정할 수 있겠는가 하는 경이로움과 신비로움을 느끼게 한다. 이것은 페리클레스 본인이 총지휘를 맡았고 피디아스Phidias라는 조각가의 감독 하에 익티노스Ictinus와 칼리크라테스Callicrates라는 두 건축가의 설계로 지어진 것이다. 아테나 여신의 상은 피디아스 본인의 작품이다. 이 건물의 외부치장은 BC 432년까지 계속되었다.

파르테논의 완성미에 관하여서는 김승중교수의 자세한 논의를 통하여 독자들은 이미 세부적인데까지 훌륭한 지식을 획득했을 것이다. 이 건물은 단지 건조물일 뿐 아니라, 당시 지구상에 존재하는 모든 예술양식의 정화라 할 수 있는 문화복합체이다. 아테네에 지어진 건물과 예술품들은 대부분 불과 50여 년의 그 짧은 시기에 집중적으로 완성된 것이다. 그것은 아테네의 기술력과 노동력에 의한 것이라기보다는 희랍세계 전체의 조각가들, 석공들, 화가들, 건축가들, 도공들 온갖 예술가들이 합심하여 이룩한 것이다. 이 위대한 예술이 불과 고전시대 전성기 50년 사이에 꽃을 피웠다는 이 사실이 말해주는 진리는 너무도 명백하다.

예술은 자유로운 상상력과 창의성의 존중만이 그 걸작의 표현을 얻는다. 더구나 돌의 조각이란 보이지 않는 곳에 숨은 인간노동의 정성과 숙련과 예술적 감성의 응집이 없이는 불가능하다. 이 모든 것이 플루타르크가 평한 대로, "새로움의 개화bloom of newness"를 과시하는 그러한 창진의 과정 속에 융화되는 계기들은 페리클레스라는 탁월한 리더의 민주정신democratic spirit을 전제로 하지 않으면 설명될 길이 없다. 아테네의 민주야말로 아테네 예술의 창진 creative advance을 가능케 한 원동력이었다. 어느 미친 예술가가 강제로 끌려와 독재정권의 경직된 분위기 속에서 그토록 발랄하고 다양한 걸작품을 생산해낼 수 있으랴!

파르테논만 해도 그 조성연대와 예술가들의 이름이 확실히 전해오는 역사적 구체적 리얼리티를 우리에게 말해준다. 나는 이 파르테논을 1970년대 우리나라 사람들이 별로 가본 적이 없었던 그 시절에 가보았다. 그때 아크로폴리스의 폐허 위에서 홀로 느낀 나의 감성은 나의 생애를 지배하는 어떤 영감의 구조로 남았다.

파르테논은 기원후 5세기까지 거의 온전하게 남아있었다. 피디아스의 거대한 금조각 아테나 여신상이 이방인의 우상으로 간주되어 파괴되고 기독교 교회로 변모할 때까지 존속되었던 것이다. 7세기에는 일부분 기독교 교회로서의 구조변경이 이루어졌다. 그리고 1458년 터키가 이 아크로폴리스를 점령하면서, 2년 후 이 신전은 모스크로 바뀌었고 남서코너에 "알라 아크바르"를 외치는 미나레트 *minaret*가 세워졌다. 1687년 베니스공국 군대가 터키와 싸움을 할 때, 이 건물의 중심부가 폭파되었다. 터키군대가 이 신전 안에 화약을 쌓아두었던 것이다. 1801~3년 사이에 스코트랜드 귀족 토마스 부르스Thomas Bruce, 1766~1841(보통 "로드 엘긴Lord Elgin, 7th Earl of Elgin"이라 불린다. 엘긴 경은 당시 오토만제국의 영국대사였다)가 터키정부의 허락을 받아 폐허의 돌조각을 영국으로 운반해갔고, 1816년에 런던의 영국박물관에 팔아넘겼다(자기자신이 투입한 전체비용의 반값에).

나는 부서진 파르테논을 온전한 파르테논보다 더 사랑한다. 불완전한 기둥 사이로 투과되는 기운의 싱그러움이 모든 종교적 색조를 퇴색시키고 오로지 그 조각가와 예술가의 원시적 족적만을 남겨놓았기 때문이다. 새벽에 올라가서 보는 싱그러움과 황혼에 물들여진 그 거대한 공간, 그 폐허에는 천지대자연의 조화된 질서가 끝없는 괘상卦象을 그리고 있다.

페리클레스의 전성시기는 펠로폰네소스 전쟁BC 431~404이라는 아테네와 스파르타의 비극적 싸움으로 곧 쇠락하고 만다. 아테네의 민주주의는 과두정치의 타락으로 역사의 장을 넘기고 만다. 펠로폰네소스 전쟁의 궁극적 승자가 스파르타라고는 하지만, 이 전쟁은 영웅들의 휘브리스가 아닌, 절정에 달한 국가들의 휘브리스가 모든 그리스세계 사람들의 파멸을 몰고 온 사건이다. 스파르타에 의하여 아테네의 목이 떨어졌을 때, 그것은 희랍세계의 모든 문화의 꽃이

떨어지는 것을 의미했다. 그리하여 전 희랍세계가 마케도니아의 말발굽 아래 그 자취를 감추고 만다.

알렉산더 대왕Alexander the Great, BC 356~323 이전의 고전시대를 보통 헬레닉 에이지Hellenic Age라 하고, 그 이후를 헬레니스틱 에이지Hellenistic Age라 부른다. 전자는 폴리스의 시대라고 한다면 후자는 코스모폴리스의 시대이다.

헬레니스틱 시대의 예술품들은 고전시대의 작품들을 변용한 것이고 매우 화려한 표현이 그 나름대로 유니크한 희랍예술의 색채를 보전하고 있지만 창조성 creativity이라는 의미에서는 고전시대에 못 미친다. 우리가 잘 아는 미로의 비너스Venus de Milo(BC 150년경)나 사모트라케의 니케Nike of Samothrace(BC 200년경), 바티칸 박물관의 라오쿤Laocoon(BC 2세기)과 같은 작품이 모두 이 시기의 것이다. 사실 그 이후의 로마시대의 작품들은 모두 이 헬레니스틱 시대의 양식을 카피한 것이다. 그들의 고전시대에 대한 동경은 모두 헬레니스틱 시대의 표현을 통해서 연출된 것이다.

화이트헤드A. N. Whitehead, 1861~1947의 말대로, 고차원의 창조적 양식을 지향하는 불완전성은 답습된 저차원의 완벽성보다 훨씬 더 고등한 가치의 소산이다(There are in fact higher and lower perfections, and an imperfection aiming at a higher type stands above lower perfections). 이미 고전시대의 창조성은 헬레니스틱 에이지의 반복 속에 목이 조였다. 그 생명없는 반복은 끊임없이 로마세계를 통해 반복되고 또 반복되었다. 정치도 습관적 경건을 고수하는 고례만을 반복하였고, 철학도 플라톤과 아리스토텔레스의 울타리를 넘어가지 않았고, 문학은 깊이를 상실했고, 과학은 의심되지 않는 전제로부터의 연역만을 정교하게 일삼았다. 모험의 우직함을 상실한 감성의 세련만이 서구예술의 2천여 년을 지

희랍을 말하고 오늘을 말한다

배하였던 것이다. 19세기 말 인상파의 혁명에 이르러서야 비로소 서구예술은 희랍예술의 형식적 완벽성을 해탈하기 시작한다.

김승중金承中은 나의 맏딸이다. 나는 1972년에 고려대학교 철학과 대학원을 다니다가 대만대학 철학연구소(석사과정)로 유학을 갔다. 그곳에서 중문학연구소 중국언어학 박사반 학생이었던 최영애崔玲愛를 만나 곧바로 사랑에 빠졌다. 이듬해에 잠깐 귀국하여 이화대학교 강당에서 결혼식을 올렸는데(1973년 1월 27일), 바로 그 해 겨울에 김승중이 태어났다. 그 때 우리는 모두 학위과정의 학생들이었기 때문에 아내만 귀국하여 김승중을 낳을 수밖에 없었다. 그리고 젖도 주지 못하고 갓난아기를 바로 나의 모친에게 맡긴 채 다시 대만으로 돌아와 학업을 계속했다. 승중이는 타이뻬이의 기운 속에서 생성되어 서울의 하늘 아래서 할머니의 가호를 받으며 자라났다.

나는 대만대학을 졸업한 후 일본 동경대학으로 다시 유학을 갔고, 치열하게 공부한 끝에 동경대학 문학부 중국철학과 대학원에 정규학생으로 입학했다. 나는 동경대학에 입학한 후 와세다대학 근처의 신쮸쿠쿠新宿區 토쯔카마찌戶塚町라는 곳에 2층짜리 테라스 하우스를 한 채 빌렸다. 아주 일본적인 작은 골목이 오손도손 뻗쳐있는 조용한 마찌였다. 아내는 75년 가을, 대만대학 중문과에서 외국학생으로는 처음 중국어학방면으로 박사논문을 완성하고 영예로운 학위를 획득했다. 그리고 서울로 가서 할머니 슬하에서 무럭무럭 자라나고 있던 승중이를 데리고 내가 공부하고 있던 동경집으로 합류했다. 그때 승중이는 두 돌이 채 되지 않았는데 매우 똘똘했다. 할머니가 승중이를 떼어 보내면서 무척 서운하여 우셨다고 했다. 전생에 무슨 큰 죄를 졌나보다 하고 승중이가 떠나간 공허감을 달래는데 근 1년 이상 고통을 겪으셨다고 했다.

한국인이 캐낸 그리스 문명

나는 승중이를 하네다공항에서 처음 보았는데 "아버지"라는 낯선 사람을 물끄러미 바라보던 그 얼굴이 지금도 생생하게 기억이 난다. 나의 어머니께서 초록색 영국털실로 예쁘게 뜨개질하여 만든 옷을 입었고 빵모자까지 쓰고 있었던 그 모습이 지금도 눈에 선하다. 우리 세 사람이 단란한 살림을 꾸려나가기에 동경은 너무도 아름답고 질서있는, 매우 평화로운 곳이었다. 나는 생활하기에 충분한 장학금을 독일 에큐메니칼 재단으로부터 받았고, 또 일본 로타리장학금까지 받았기 때문에 유학생으로서는 상상도 하지 못할 독채 집을 세내어 꿈같은 초혼의 감미로움을 만끽했다. 회상해보면 인생의 모든 단계는 그 나름대로 의미가 있고 또 아름다운 추억이 있지만 나의 삶의 모든 로맨스가 극대화되어 있었던 순결한 시기로서는 동경에서의 2년을 꼽을 수밖에 없다.

주말이면 승중이를 목마 태우고 동경의 모든 공원과 박물관을 다니곤 했던 추억은 항상 봄바람처럼 훈훈하게 나의 의식을 스친다. 그리고 나는 동경대학에서 너무도 많은 것을 배웠다. 고전학자로서의 모든 엄밀한 스칼라십의 기초를 굳건하게 다질 수 있었다. 그리고 승중이는 쿠야쿠쇼(신숙구 구청)에서 직영하는, 집에서 가까운 보육원을 전액장학금으로 다녔는데, 보육원의 교육이 매우 훌륭했다. 선생님들의 인품과 교양이 진실로 탁월했다. 승중이는 일본어를 완벽하게 구사했고 일본노래를 100개 이상 암송하여 불렀다. 보육원의 하루가 노래로 구성

되어 있었기 때문이다. 지금도 승중이의 무의식 속에는 일본어의 저류가 흐르고 있을 것이다.

승중이는 내가 하바드에 재학하고 있는 기간 동안에 하바드 구내에 위치하고 있는, 퍼브릭 스쿨이지만 아주 유서 깊은 명문으로 알려진 애가시즈 스쿨Agassiz School을 다녔다. 옥스포드 스트리트Oxford Street 변의 아주 고색창연한 아담한 건물 속에 자리잡고 있는 초등학교였다. 승중이 동급반 학생으로 아주 절친한 친구 이름이 에탄 굴드Ethan Gould였는데, 바로 그 유명한 진화론의 대가 스테판 제이 굴드Stephen Jay Gould, 1941~2002의 아들이었다. 나는 아침마다 죠깅하는 길에 그의 부인과 만나(꼭 같은 시간에 그녀도 나와 같은 코스를 뛰었다) 대화를 나누곤 했는데, 나는 그녀를 에탄의 엄마로만 알았지, 그 남편이 위대한 학자라는 것을 알지 못했다. 데보라 리Deborah Lee라는 이름의 그 여인은 매우 섬세하고 동양적인 감각이 있는 미녀였는데 아티스트라고 했다. 그때는 굴드는 생물학과의 강사였고, 전혀 세상에 알려진 인물이 아니었다. 그때 내가 굴드를 사귀었더라면 그가 말하는 "펑츄에이티드 이퀼리브리엄punctuated equilibrium"에 관하여 조기에 통찰을 얻었을지 모르겠다. 하여튼 승중이가 다닌 애거시즈 스쿨의 분위기가 하바드의 교수나 천재학자들의 자녀들이 우글거리는 곳이었다는 것이다.

승중이는 애거시즈 프리스쿨pre-school부터 다녔는데, 1학년을 마칠 즈음 재미난 고사가 하나 발생했다. 승중이는 그 학교에 들어가면서부터 과외활동으로 짐내스틱스gymnastics를 선택했는데, 아크로바트에 가까운 묘기를 보여줄 정도로 학습을 잘 했다. 승중이는 그 학교 다니는 것을 몹시 사랑했다. 그런데 1학년을 마치었을 때, 담임선생이 승중이는 2학년을 다닐 필요가 없으니 3학년

으로 월반시키라고 나에게 말하는 것이다. 승중이의 학습능력이 좋아 2학년을 하게 되면 지루할 것이라고 했다. 그래서 내가 월반을 하려면 어떻게 해야 하냐고 물으니까 교장실에 가서 신청하라는 것이다. 프린시팔 어피스 문을 두드리고 들어가 보니 고상하게 생긴 중년부인이 앉아있는데 매우 거만한 포즈를 취하고 있었다. 사정을 말한 즉, 그녀는 들은 척도 하지 않고 학교업무상 예외를 허락할 수 없으니 그냥 2학년을 다니게 하라는 무뚝뚝한 대답뿐이었다. 잘라 말하는 품새가 더 이상의 타협이 없다는 자세였다. 나는 내 몰골에서 풍기는 동양인의 모습에 대하여 그녀가 인종차별적 우월감을 가지고 있다고 느꼈다. 그때만 해도 동양인은 극소수였고 미국은 충분히 개화되어 있질 않았다.

나는 다시 담임선생을 찾아가 상의를 했더니, 내일 모레 캠브리지 교육위원회의 카운실이 열린다는 것이다. 캠브리지 퍼브릭 라이브러리Cambridge Public Library 옆에 있는 캠브리지 린지 앤 래틴 스쿨Cambridge Rindge and Latin School의 체육관에서 대회의가 있으니까 거기 가서 호소해보라는 것이다. 퍼브릭 스쿨이기 때문에 퍼브릭 카운실의 의사결정을 존중해야 한다는 것이다. 나는 대회의장에 가서 말하는 것이 어색할 것 같아 나의 딸의 교육에 관한 나의 근본철학과 소신을 밝히는 일종의 메니페스토 같은 명문을 밤새 집필하였다. A4싸이즈 종이에 두 장 가득 담길 내용이었는데, 미국과 같이 개인의 능력과 소망을 존중하는 자유주의국가에서 담임선생의 권고에 의한 월반에 대한 요청이 이렇게 묵살되는 상황은 미국의 자유민주주의 전통에 위배되는 불행한 일이라고 호소하였고, 나는 토마스 제퍼슨의 문장까지 인용해가면서 나의 호소가 관철되기를 희망한다고 정중한 문투로 마감했다. 사실 나는 언제 어떻게 일어나서 이야기를 해야 할지를 몰랐다. 뭔가 공백이 있다 싶은 순간에 나는 일어나서 내 페이퍼를 읽었던 것이다. 내 목소리가 얼마나 낭랑했고, 또 나의 문장이

매우 심각한 고전투의 명문이었기 때문에 아무도 나를 저지하지 못했다(불행하게도 이 명문장은 이사통에 사라지고 말았다). 나는 그 자리에 승중이를 데리고 갔다.

낭독이 끝나자 바로 그 자리에서 승중의 월반은 결정이 났다. 교장이 얼굴이 새파랗게 질려 나에게 찾아와 바로 월반 시켜주겠다고 했던 것이다. 승중이는 애거시즈에서 4학년까지 다녔다. 떠날 때 승중에게 짐내스틱스를 가르쳐주었던 선생이 나에게 승중이는 정말 고집이 세면서도 사리가 밝은 아이라고 말하면서 매우 예언자적인 말을 했다: "노원 캔 트램플 온 허No one can trample on her." 그 선생님은 페미니스트 같은 느낌을 주는 멋있는 여인이었는데, 승중이는 어떠한 경우에도 누구에게든지 짓밟힐 그런 인간이 아니라는 뜻으로 나에게 말한 것이다.

승중이는 귀국하여 금란여고를 나왔고 서울대학교 천문학과에서 공부를 하였는데 박창범 교수의 지도를 받았다. 내가 어느 날 박 교수를 우리 집으로 초대하여 식사를 같이 했는데, 나의 방대한 서재를 구경하면서, 『한서』『후한서』의 선장본 책들을 보더니, 말로만 들어왔던 천문학 정보가 담겨있는 고전을 직접 눈으로 보니까 가슴이 뛴다고 고백했다. 그때만 해도 박창범 교수는 고사료에 대한 인식이 없었던 것이다. 지금은 『하늘에 새긴 우리역사』의 저자로서 일반인에게도 천문학이라는 과학적 성과와 고문헌의 천문자료를 결합하여 고대사의 강역이나 사료들의 진실성을 입증하는 데 많은 가설을 세운 학자로서 잘 알려져 있다. 고사료의 천문 기록을 현대의 개명한 천문학적·수리적 방법론을 통하여 새롭게 조명하는 것은 고대사에 관하여 아주 새롭고도 정교한 통찰을 초래할 수 있다. 박교수의 연구성과는 우리나라 사학계에서 보다 진지하게 받

아들이고 검토해봐야 할 것이다. 단지 사료의 검증에 관하여 보다 치밀한 공동 연구를 필요로 할 것 같다.

승중이가 프린스턴대학교 천문학과에 들어가 천체물리학의 여러 분야 중, 우주론cosmology의 공부를 할 수 있게 되기까지 박창범 교수의 지도와 추천의 힘이 컸다고 말할 수 있겠다. 승중이는 프린스턴대학의 아스트로피직스 Astrophysics 분야에서 학위논문을 쓰고 박사학위를 획득했다. 논문제목은 "Clusters of Galaxies in the Sloan Digital Sky Survey"였다. 슬로안 디지털 스카이 서베이(SDSS)라는 것은 뉴멕시코의 아파치 포인트 오브서버터리(관측소)에 설치한 2.5m 너비의 광학망원경을 사용하여 다중필터 이미징과 스펙트로스코픽 레드쉬프트 서베이spectroscopic redshift survey를 행하는 천체관측 프로젝트이다. 이 데이터 콜렉션은 2000년부터 시작되었으며 이미징 데이터는 전천숲天의 35% 이상의 범위를 관측할 수 있다. 이 프로젝트의 이름은 이 시설을 만드는 데 자금을 댄 알프레드 슬로안 재단Alfred P. Sloan Foundation에서 따온 것이다.

승중이의 논문은, 이 새로운 데이터방식이 기존의 하늘 서베이의 4배 정도의 면적을 카바하고 우주를 매우 깊고 넓게 관측할 수 있으므로, 그 많은 정보를 육안으로만 식별하는 작업이 한계가 있다는 전제 하에, 우주 은하단을 식별하는 새로운 컴퓨터 프로그램을 만든 자신의 파이어니어적인 작업을 학문적으로 소개한 것이다.

승중이는 아인슈타인이 강론한 그 훌륭한 프린스턴대학에서 박사학위를 얻은 후, 벌티모아의 죤스홉킨스대학의 천문학과에 포스트닥터럴 리서치 펠로우

로서 좋은 직장을 구해 2년간 근무를 했다. 그러더니 갑자기 하늘만 들여다보고 있자니 공허한 느낌이 든다는 것이다. 그래서 이제는 땅을 공부해보고 싶다는 것이다. 이 땅의 역사, 미술사를 공부해보고 싶다는 것이다. 나는 어쩌다가 철학과 고전을 공부하게 되었지만 나에게는 숨길 수 없는 천부적인 예술적인 재능이 있다. 나의 부인 최영애도 성운학聲韻學이라는 매우 딱딱한 학문을 평생 전업으로 삼았지만 본시 화가지망생이었다. 이러한 핏줄의 영향 탓인지 우리 아이들에게도 숨길 수 없는 예술적 재능이 있다. 나는 세 자녀와 아내와 함께 세계의 어느 미술관이나 박물관에 가면, 하나의 작품을 놓고 한없이 담론을 펼치는데 시간 가는 줄을 모른다.

나는 승중에게 미술사를 공부하고 싶으면 누구나 전공하는 근현대미술사를 기웃거리지 말고, 아예 서구문명의 근원이라 할 수 있는 고대미술사를 전공해보라고 권유했다. 희랍미술사는 우리나라에 제대로 전공하는 학도가 거의 없고, 또 세계적으로도 동양인으로서 그 방면에 성취가 큰 인물이 별로 없으니 한번 도전해볼 만하다고 했다. 하늘의 감각을 가지고 땅의 예술을 공부하는 것은 재미있을 것이다. 하려면 제대로 해야 하는데 그러려면 우선 희랍어 공부를 열심히 해야 한다.

그래서 승중이가 먼저 도전한 곳이 버지니아대학의 미술사학과 석사코스였다. 버지니아대학은 미국의 독립선언서를 작성한 토마스 제퍼슨에 의하여 1819년에 만들어진 유서 깊은 대학이래서 고전학에 대한 매우 깊은 존중이 있다. 희랍철학·예술 방면으로 매우 훌륭한 학자들이 포진되어 있는 것이다. 승중이는 이 학교에서 석사과정을 마치는 동안 훌륭한 교수들의 귀여움을 받았다. 그리고 그리스·로마에 관한 스칼라십이 수만 개가 되는 그 많은 데이터를 어떻

게 통계학을 이용하여 더 많은 정보를 획득할 수 있는가 하는 문제를 논구한 석사논문을 썼다. 승중은 버지니아대학에 있을 동안 많은 현지발굴 프로젝트에 참여하여 고고학의 생생한 지식을 얻었다. 승중은 곧 컬럼비아대학의 예술사 고고학과의 박사과정에 풀 스칼라십을 얻어 들어갈 수 있었다. 제2의 박사반 인고의 생활을 시작하게 된 것이다.

승중이가 토론토대학의 희랍미술고고학 교수가 된 것은 본인의 실력도 출중했지만 행운이 따라주었기 때문이었다. 우선 미국의 일류대학에서 박사를 딴다고 해서 다 교수가 될 수 있는 것은 아니다. 무엇보다도 자리가 나야 가능한 일이다. 그러나 희랍미술고고학 방면이라는 것은 학생수도 적으니만큼 교수자리가 전 세계에 손꼽을 만큼 적다. 그런데 토론토대학에서 2012년 겨울에 그 방면에 테뉴어트랙의 교수 한 명을 모집한다는 공고를 낸 것이다. 그 한 자리에 전 세계의 우수한 박사들이 눈독을 들이고 치열한 경쟁을 벌일 것은 뻔한 이치였다. 그런데 승중이는 당시 박사반 학생이었고 아직 논문도 끝내지 못한 상태였다. 하바드, 컬럼비아, 예일, 시카고, 버클리 등 유수 대학 출신의 쟁쟁한 박사들이 모두 지원서를 냈다.

승중이가 생각하기에도 그 자리에 지원한 사람들은 모두 학회에서 만난 쟁쟁한 인물들이었다. 승중이는 자신이 없다고 했다. 2012년 11월에 토론토에 집결하여 한 사람당 2일에 걸치는 집중심문·토론·공개 렉처가 벌어지는데 승중이는 그곳에 갈 수가 없었다. 왜냐하면 허리케인 샌디가 뉴욕 지역을 강타하여 막대한 재산·인명피해를 내고 도시기능을 완전히 마비시켰기 때문이었다. 그래서 승중의 인터뷰만 다음 해 다른 시기로 미루어졌던 것이다. 승중은 오히려 차별화될 수 있었고, 인터뷰에 새롭게 마음을 준비할 수 있는 여유를 얻었다.

그런데 더더욱 고마운 것은 컬럼비아대학의 스태프 7명이 모여 승중에게 모의 인터뷰 회합을 열어준 것이다. 그래서 승중에게 자신감을 가지고 교수들의 질문에 응대할 수 있는 자세한 정보를 전달해주었다. 승중이는 완벽한 마음의 준비를 지니고 교수채용 인터뷰강단에 설 수 있었다. 승중이는 완벽한 바이링규얼이래서 영어가 외국인 티가 나질 않는다. 이틀에 걸친 심사가 끝날 즈음, 학과장이 뉴욕보다 토론토가 살기가 더 좋다는 등 농담을 던지더라는 것이다. 교수채용이 결정되었다는 통보를 접한 순간, 맨해튼의 늦은 오후, 승중은 홀가분한 마음으로 컬럼비아대학 교정을 올라가 선생님이 계신 연구실을 노크했다.

그리고 그 순간 선생과 학생이 같이 따스한 시선을 던지며 눈물을 흘렸다고 한다. 오늘날 미국에도 이러한 사제지정이 있다. 인간의 감정이란 동서고금을 통해 변하지 않는다. 우리나라 대학의 교수임용 사건 하나가 이렇게 진지한 이야기를 지어내고 있을까? 한 진실한 학자를 만들어가는 교육체제가 아직도 미국에는 건재하다는 것을 의미한다.

승중이의 컬럼비아대학 학위논문은 토론토대학의 교수생활을 시작하면서 완성한 것인데(2014년), 그 논지의 핵심이 본서의 제2장에 실렸으므로 부연설명할 필요는 없겠다. 승중의 논문제목은 "Concepts of Time and Temporality in the Visual Tradition of Ancient Greece고대 희랍의 시각 전통에 있어서 시간과 시간성의 개념들"이다.

천체물리학Astrophysics이라는 학문은 시간과 공간이라는 인간의 개념, 그 인식론적 층차에 관하여 무한한 상상력을 제공한다. 그래서 승중이는 희랍미술사를 전공하면서도 시간과 공간이라는 추상적 주제에 관심을 갖게 된 것 같

다. 뉴턴이 절대공간·절대시간을 말한 것은 매우 상식적인 얘기 같지만, 이미 시간·공간을 추상적인 주제로서 독립적으로 생각할 수 있는 새로운 우주론적 근거를 마련한 것이다. 이러한 시간·공간의 개념은 칸트에 있어서 의식내부의 사건·의식외적 사건이라는 인식론적 테제로 철학화 되었고, 이 시·공의 개념은 아인슈타인의 시공연속체로 발전하면서 무수한 철학적 변양을 일으켰다. 20세기야말로 시·공에 대한 다양한 인식이 만개한 백화노방의 시기라 할 것이다. 승중이는 이러한 20세기의 인식론적 성과를 빌어 희랍인들의 생명론적 시간의 계기를 재발견하고 있는 것이다. 우리가 매우 잘 아는 말로서 『신약성서』에 다음과 같은 말이 있다. 마가복음 1:15에 예수의 말로서 다음과 같은 외침이 적혀있다. 이때는 세례 요한이 체포된 직후였다. "때가 찼고 하나님 나라가 가까웠으니 회개하고 복음을 믿으라!"

여기서 막상 "때가 찼다The time in fulfilled"라는 표현은 깊게 생각해보면 참으로 난해한 것이다. "때"가 마치 객관적인 물체처럼 대상화 되어있고 그것이 주격으로 자리잡고 있기 때문이다. 어떠한 인식의 속성이 아닌 것처럼. "때"를 물병에 비유한다면 때라는 물병에 물이 다 찼다는 의미가 될 것이다. 여기서 "때"가 곧 승중이가 말하는 "카이로스kairos"이다. 이 카이로스는, 흐로노스가 양적인 개념이라면, 질적인 개념이고, 보편적인 균일한 시간의 개념이 아닌 특정한 시점, 그것은 인간의 "삶의 시간"과 연계되어 있다. 그리고 그것의 최대의 특징은 철저히 "현재화"된다는 것이다. 예수에게 "때"는 하나님의 새로운 질서가 임재하는 기회이며, 그것을 맞이하는 인간의 인식이 바뀌어야(메타노이아: 생각의 회전, "회개"라는 죄의식 개념은 오역이다)하는 시점이며, 좋은 뉴스(복음)를 긍정적으로 수용해야 하는 시각이다.

동학의 창시자 최수운崔水雲, 1824~1864 선생은 1861년 남원南原 서쪽 교룡산성
은적암에서 수도할 때 다음과 같은 칼춤 노래(검결劍訣)를 지었다.

시호時乎! 시호! 이내 시호!

부재래지不再來之 시호時乎로다!

만세일지萬世一之 장부丈夫로서

오만년지五萬年之 시호時乎로다!

용천검龍泉劍 드는 칼을

아니 쓰고 무엇하리.

무수장삼舞袖長衫 떨쳐 입고

이칼저칼 넌즛 들어

호호망망浩浩茫茫 넓은 천지

일신一身으로 비껴 서서

칼노래 한 곡조를

시호 시호 불러내니

용천검 날랜 칼은

일월日月을 희롱하고

게으른 무수장삼

우주宇宙에 덮여있네

만고명장萬古名將 어데 있나

장부당전丈夫當前 무장사無壯士라!

좋을시고 좋을시고

이내 신명身命 좋을시고!

여기 말하는 "시호 시호"의 "시時"가 바로 카이로스이다. 이 카이로스는 다시 돌아올 수 없는 때요, 만세萬世에 한 번 날까말까 하는 장부에게 5만 년만에 찾아온 카이로스이다. 용천검 드는 칼을 아니 쓰고 무엇하리! 수운은 이러한 기개로서 조선의 근세 최대규모의 혁명을 완수시켰다. 동학이 없이 우리는 조선민족의 근대성Modernity을 말할 수 없다. 동학이 없이 3·1독립항쟁을 말할 수 없고, 3·1독립항쟁이 없이는 우리의 헌법 전문이 존재하지 않는다.

이 헌법전문이 무시되는 한 우리민족에게 민주주의는 찾아오지 않는다. 일본민족이 명치유신1868~1912을 시작하기도 전에 우리민족은 인내천의 근대적 동학사상을 완수했다. 그것이 비록 정치제도적인 결실을 당대에 못 맺었다 해도 그 사상에 깔려있는 만민평등적 휴매니즘과 인간 개개인의 존재성을 신과 동격으로 규정한 인내천의 존엄평등주의는 서구의 어떠한 민주사상의 인식론·존재론을 뛰어넘는다.

지금 우리는 수운의 우주적 기개를 다시 한 번 상기해야 할 "때"다! 용천검 날랜 칼은 일월을 희롱하고, 게으른 무수장삼 우주에 덮여있네(칼춤을 추는 소매 적삼의 늘어진 천이 우주를 휘덮는다는 뜻). 만고명장 어데 있나 장부당전 무장사라(나 장부를 당해낼 장사는 어느 곳에도 없다는 것이다. 장부는 평화요 장사는 폭력을 상징한다).

지금 우리민족은 위기를 맞이하고 있다. 그러나 우리민족에게 위기는 항상 기회였다. 그것은 만세일지 장부에게 찾아온 오만년지 카이로스였다. 그런데 애석하게도 우리는 그 카이로스를 놓치기만 했다. 이제 우리는 그 "때"가 찼다는 것을 깨달아야 한다. 때가 왔다! 조선의 민중이여! 생각(노이아)을 바꾸라(메타)!

복음을 받아들여라! 그리하면 이 땅에 하나님의 신질서(바실레이아βασιλεία)가 도래한다! 이것은 무엇을 의미하는가?

지금 우리의 문제는 야野의 문제도, 여與의 문제도 아니다. 한 개인의 정치적 권세나 안락이나 정견의 문제가 아니다. 우리의 문제는 오직 "국운國運" 전체의 문제이다. 국운이란 곧 국가 전체의 카이로스라는 의미이다. 왜 우리는 이 카이로스를 잡지 못하고 있는가? 그 이유는 매우 단순하다.

카이로스를 전관全觀할 수 있는 총체적 비젼을 결하고 있기 때문이다. 어찌 하여 우리가 이렇게도 결핍한 인간들이 되었는가? 왜 카이로스의 비전을 결하고 있는가? 그 이유 또한 매우 단순하다! 민족 전체가 가위에 짓눌려 있기 때문이다. 왜 가위에 눌렸는가? 그 이유 또한 매우 단순하다. 첫째는 일제 식민지를 거쳤기 때문이요(국체상실의 체험), 둘째는 6·25를 거쳤기 때문이다(동족의 상잔相殘). 첫째로 우리는 대일본對日本 굴종주의의 비속함을 배웠고, 둘째로 우리는 미국의 메시아니즘에 대한 환상을 배웠다.

전자는 자기배반의 역사를 만들었고, 후자는 맹목·절대의 반공주의역사를 만들었다. 이 모두가 역사적 현실에 뼈저린 뿌리를 둔 것이나, 이 진흙 속에 머무르면 우리는 흑암의 미로만을 헤멜 뿐이다. 이제 우리는 이 미로에서 근원적으로 벗어나야 한다.

북한의 핵문제는 우리의 반공사상의 어리석음이 조장助長해온 것이요, 미국의 친일반중적 아시아정책이 장조長助해온 것이다. 북한의 핵무기는 중국의 책임이 아니라, 그 책임소재를 밝히자면 오직 미국의 무지에 있는 것이다. 미국의

한국인이 캐낸 그리스 문명

무지라는 것은 한민족에 대한 무시를 의미하는 것이요, 미·일공조를 통한 세계대축의 이득을 위해 중·러·한을 가지고 놀자는 천박한 계산에서 나온 것이다. 타 지역에서는(유럽, 쿠바, 중동, 이란 등등) 근원적으로 냉전적 사고를 벗어나려고 하는 미국이 이 동아시아지역에서만은 철저히 냉전적 사고를 유지하려 하고 있는 것이다. 냉전의 묘미를 지구상에서 싹 쓸어버리기에는 미국은 아직 냉전의 꿀맛을 잊지 못한다. 그리고 군사제국의 권위와 체통을 유지하기 위해서는 항상 가상의 대적세력을 살려놓아야 한다.

생각해보라! 클린턴만 해도 임기 말년에 북한을 친히 방문하여 근원적인 화해를 성취하고자 했다. 북한의 문제가 지금 이렇게 대립국면으로만 치닫는 이유는 그 제1의 이유가 미국의 세계질서에 대한 그릇된 인식에 있는 것이요, 그러한 인식을 조장하는 것은 우리민족이 평화의 이니시어티브를 스스로 포기하고 있기 때문이다.

어찌하여 그토록 오랫동안 남·북한이 화해와 양보의 미덕으로 쌓아올린 공든 탑인 개성공단을 폐쇄하는가? 정치·외교가 고작 그 수준밖에 되지 않는다는 말인가? 그렇게 막대한 출혈도 불사하는 용기를 가진 정부라면 왜 백악관에 찾아가서 카스트로를 응대하듯 보다 근원적인 대응책을 찾아달라고 호소하고 세계인들의 평화지원을 호소하지 않는가? 내가 독방에 앉아 관념의 망상을 짓고 있는 것일까? 사드THAAD는 우리가 중국과 미국을 우리 편에 유리할 수 있도록 핸들링할 수 있는 카이로스의 카드이거늘, 어찌하여 그 패를 까버리고 중국과 미국이 서로 협상하며 우리를 가지고 놀게 만드는가?

지금 우리민족의 중대한 위기는 오직 우리민족 스스로의 무지가 만들고 있을

뿐이다. 북한을 대적적으로 바라보는 것이 아니라, 어여쁜 마음으로 조망할 수 있는 여유를 가져야 한다. 가냘픈 생명이 자기보존과 자기인식을 위해 그토록 처절하게 몸부림치는 그 가련한 모습을 어찌하여 두려운 적대세력으로서만 떠받들고 있는가!

상기의 문장은 내가 2016년 3월에 쓴 글이며 우리민족 정치사의 대사건이라 할 수 있는 박근혜탄핵 국면이 벌어지기 이전에 쓴 것이다. 그래서 시의의 절실함에 못미치는 면이 있으나, 보수다중들이 잠자코 있을 때, 나는 개성공단폐쇄의 부당성을 외치고 "남북화해"의 당위성을 고독하게 절규하고 있었다. 개성공단 폐쇄조치는 정당한 정치적 프로세스를 거치지 않은 맥락 없이 흉포한 타의적 조처였다는 사실이 드러났다.

승중이가 일년 동안 『월간중앙』에 희랍문명에 관하여 필봉을 휘두른 시기는, 정확하게 희랍의 직접민주주의를 방불케 하는 촛불민심에 의하여 우리나라 폴리테이아 정치체제와 국민의 정치의식의 혁명적 전환이 이루어지고 있을 때였다. 국민 개개인이 주권재민이라는 민주의 의미를 노래부르며 뼛속깊이 새로운 자각을 새기고 있을 때였다. 그리고 미국이라는 레바이아탄은 트럼프정권을 등장시키면서 세계질서지도를 새롭게 그려가고 있는 혼란과 분열의 시대를 맞이하고 있었다. 하여튼 한국이나 미국이나 전세계가 "자아"를 새롭게 정립해야만 살아남을 수 있는 대전환의 시기에, 승중이는 스스로 새롭게 자각한 희랍문명사를 우리 한국인에게 전달해주고 있었다.

나는 승중이의 글을 읽고 너무도 많은 것을 새롭게 배웠다. 그것은 단지 희랍문명사를 철학사의 좁은 인식의 지평을 벗어나 총체적으로 조망할 수 있도록

한국인이 캐낸 그리스 문명

해주었을 뿐만 아니라, 도대체 인간이 무엇인지, 인간세의 문명을 어떠한 실존의 지평 위에서 바라보아야 할지에 관한 매우 보편적인 통찰을 가져다주었다. 나는 아버지로서 내가 진정 배울 수 있는 승중이와 같은 훌륭한 학자를 길러내었다는 사실에 깊은 자부감을 느낀다. 아니 한 인간으로서 무한한 생존의 보람을 느낀다. 이 글을 애독하는 한국인 모두가 나와 같은 학자를 사랑해준 업의 또 하나의 결실이 승중이를 통하여 이루어진 것이라고 나는 생각한다. 승중이의 학문적 성과가 독자들의 자유로운 상상력과 삶의 재미를 북돋아 주기를 바라며, 이 서설을 마친다.

Understanding Greek Civilization: A Bibliography

SeungJung Kim

Introduction to Greek Art and Culture

Boardman, J. 1973. *Greek Art*. London: Thames and Hudson.

Hurwit, J. M. 1985. *The Art and Culture of Early Greece, 1100-480 B.C.* Ithaca: Cornell University Press.

Osborne, R. 1998. *Archaic and Classical Greek Art*. Oxford: Oxford University Press.

Osborne, R. 2011. *The History Written on the Classical Greek Body* [The Wiles Lectures]. Cambridge: Cambridge University Press.

Pedley, J. G. 2012. *Greek Art and Archaeology*. 5th edition. Upper Saddle River, N.J.: Prentice Hall.

Pollitt, J. J. 1986. *Art in the Hellenistic Age*. Cambridge: Cambridge University Press.

Pollitt, J. J. 1972. *Art and Experience in Classical Greece*. Cambridge: Cambridge University Press.

Robertson, M. 1981. *A Shorter History of Greek Art*. Cambridge: Cambridge University Press.

Snodgrass, A. 1980. *Archaic Greece: The Age of Experiment*. London; Toronto: J.M. Dent.

Stansbury-O'Donnell, M. 2011. *Looking at Greek Art*. Cambridge: Cambridge University Press.

Stansbury-O'Donnell, M. 2015. *A History of Greek Art*. Hoboken: John Wiley & Sons.

Starr, C. G. 1961. *The Origins of Greek Civilization: 1100-650 B.C.* New York: Knopf.

Stewart, A. 2008. *Classical Greece and the Birth of Western Art*. Cambridge: Cambridge University Press.

Greek Vase Painting

Berard, C. et al. ed. 1989. *City of Images: Iconography and Society in Ancient Greece*. Princeton: Princeton University Press.

Boardman, J. 1974. *Athenian Black Figure Vases*. London: Thames and Hudson.

Boardman, J. 1975. *Athenian Red Figure Vases: The Archaic Period*. London: Thames and Hudson.

Boardman, J. 1989. *Athenian Red Figure Vases: The Classical Period*. London: Thames and Hudson.

Boardman, J. 1998. *Early Greek Vase Painting: $11^{th} - 6^{th}$ centuries BC*. London: Thames and Hudson.

Boardman, J. 2001. *A History of Greek Vases*. London: Thames and Hudson.

Lissarrague, F. 2001. *Greek Vases: The Athenians and Their Images*. New York: Riverside Book Company.

Rasmussen, T., and N. Spivey ed. 1991. *Looking at Greek Vases*. Cambridge: Cambridge University Press.

Robertson, M. 1992. *The Art of Vase-Painting in Classical Athens*. Cambridge: Cambridge University Press.

Steiner, A. 2007. *Reading Greek Vases*. Cambridge: Cambridge University Press.

Greek Sculpture

Boardman, J. 1978. *Greek Sculpture: The Archaic Period*. London: Thames and Hudson.

Boardman, J. 1985. *Greek Sculpture: The Classical Period: A Handbook*. London: Thames and Hudson.

Boardman, J. 1995. *Greek Sculpture: The Late Classical Period*. London: Thames and Hudson.

Neer, R. 2010. *The Emergence of the Classical Style in Greek Sculpture*. Chicago; London: University of Chicago Press.

Palagia, O. 2006. *Greek Sculpture: Function, Materials, Techniques in the Archaic and Classical Periods*. Cambridge: Cambridge University Press.

Ridgway, B. S. 1977. *The Archaic Style in Greek Sculpture*. Princeton: Princeton University.

Ridgway, B. S. 1981. *Fifth Century Styles in Greek Sculpture*. Princeton: Princeton University.

Ridgway, B. S. 1997. *Fourth-Century Styles in Greek Sculpture*. Princeton: Princeton University Press.

Smith, R.R.R. 1991. *Hellenistic Sculpture: A Handbook*. London: Thames and Hudson.

Spivey, N. 2013. *Greek Sculpture*. Cambridge: Cambridge University Press.

Stewart, A. 1990. *Greek Sculpture: An Exploration*. Vols. 1-2. New Haven: Yale University Press.

Greek Architecture and the Parthenon

Beard, M. 2010. *The Parthenon*. Cambridge, Mass.: Harvard University Press.

Bowie, T., and D. Thimme. 1981. *The Carrey Drawings of the Parthenon Sculptures*. Bloomington: Indiana University Press.

Carpenter, R. 1970. *The Architects of the Parthenon*. Harmondsworth: Penguin Books.

Connelly, J. B. 2014. *The Parthenon Enigma*. New York: Vintage Books.

Cook, B. F. 1984. *The Elgin Marbles*. London: British Museum Publications.

Coulton, J. J. 1988. *Ancient Greek Architects at Work: Problems of Structure and Design*. Oxford: Oxbow Books.

Jenkins, I. 2007. *The Parthenon Sculptures*. London: British Museum Press.

Korres, M. 2000. *Stones of the Parthenon*. Los Angeles: J. Paul Getty Museum.

Lagerlöf, M. R. 2000. *The Sculptures of the Parthenon: Aesthetics and Interpretation*. New Haven, C.T.: Yale University Press.

Lawrence, A.W. 1996. *Greek Architecture*. 5th ed. Revised by R.A. Tomlinson. Harmondsworth: Penguin Books.

Neils, J. 2001. *The Parthenon Frieze*. Cambridge: Cambridge University Press.

Neils, J. ed. 2005. *The Parthenon: From Antiquity to the Present*. Cambridge; New York: Cambridge University Press.

Palagia, O. 1993. *The Pediments of the Parthenon*. Leiden; New York: Brill.

Tomlinson, R. A. 1989. *Greek Architecture*. Bristol: Bristol Classical Press.

Tzonis, A. and P. Giannisi. 2004. *Classical Greek Architecture: The Construction of the Modern*. Paris: Flammarion.

Wycherley, R. E. 1962. *How the Greeks Built Cities*. London: Macmillan.

Greek Myth and History

Buxton, R. 1994. *Imaginary Greece: The Contexts of Mythology*. Cambridge: Cambridge University Press.

Carpenter, T. 1991. *Art and Myth in Ancient Greece: A Handbook*. London: Thames and Hudson.

Castriota, D. 1992. *Myth, Ethos, and Actuality: Official Art in Fifth-Century Athens*. Madison, Wis.: University of Wisconsin Press.

Cawkwell, G. 2005. *The Greek Wars: The Failure of Persia*. New York: Oxford University Press.

Detienne, M. 1999. *The Masters of Truth in Archaic Greece*. New York: Zone Books.

Duff, T. E. 2003. *The Greek and Roman Historians*. London: Bristol Classical.

Foster, E., and D. Lateiner ed. 2012. *Thucydides and Herodotus*. Oxford: Oxford University Press.

Graves, R. 1992. *The Greek Myths*. Harmondsworth: Penguin Books.

Grethlein, J. 2010. *The Greeks and Their Past: Poetry, Oratory, and History in the Fifth Century BCE*. Cambridge: Cambridge University Press.

Marincola, J. 2001. *Greek Historians*. Oxford: Oxford University Press.

Nagy, G. 1979. *The Best of Achaeans: Concepts of Hero in Archaic Greek Poetry*. Baltimore: Johns Hopkins University Press.

Nagy, G. 2013. *The Ancient Greek Hero in 24 Hours*. Cambridge, Mass.: The Belknap Press of Harvard University Press.

Ruffell, I. and L. I. Hau, ed. 2016. *Truth and History in the Ancient World: Pluralising the Past*. Milton Park, Abindon, Oxon; New York, N.Y.: Routledge.

Shapiro, H. A. 1994. *Myth Into Art: Poet and Painter in Classical Greece*. New York: Routledge.

Woodford, S. 1993. *The Trojan War in Ancient Art*. London: Duckworth.

Woodford, S. 2002. *Images of Myths in Classical Antiquity*. Cambridge: Cambridge University Press.

Greek Theater and Drama

Easterling, P. E., ed. 1997. *The Cambridge Companion to Greek Tragedy*. Cambridge: Cambridge University Press.

Foley, H. 2009. *Female Acts in Greek Tragedy*. Princeton: Princeton University Press.

Goldhill, S. 1986. *Reading Greek Tragedy*. Cambridge: Cambridge University Press.

한국인이 캐낸 그리스 문명

Hughes, A. 2011. *Performing Greek Comedy*. Cambridge: Cambridge University Press.

Loraux, N. 2002. *The Mourning Voice: An Essay on Greek Tragedy*. Ithaca: Cornell University Press.

Meier, C. 1993. *The Political Art of Greek Tragedy*. Cambridge: Polity Press.

Scodel, R. 2010. *An Introduction to Greek Tragedy*. Cambridge: Cambridge University Press.

Taplin, O. 1978. *Greek Tragedy in Action*. Berkeley: University California Press.

Walton, J. M. 2015. *Greek Sense of Theatre: Tragedy and Comedy Reviewed*. New York: Routledge.

Wilson, P. 2007. *The Greek Theatre and Festivals: Documentary Studies* [Oxford Studies in Ancient Documents]. Oxford: Oxford University Press.

Dionysos and the Greek Symposion

Bernabé, A. et al. ed. 2013. *Redefining Dionysos*. Berlin; Boston: De Gruyter.

Cazzato, V., Obbink, D., and E. E. Prodi. 2016. *The Cup of Song: Studies on the Poetry and the Symposion*. Oxford: Oxford University Press.

Detienne, M. 1979. *Dionysos Art Large*. Cambridge, Mass.: Harvard University Press.

Detienne, M. 1979. *Dionysos Slain*. Baltimore: Johns Hopkins University Press.

Hobden, F. 2013. *The Symposion in Ancient Greek Society and Thought*. Cambridge: Cambridge University Press.

Kerényi, C. 1996. Dionysos: *Archetypal Image of Indestructible Life*. Princeton: Princeton University Press.

Kerényi, C. 2015. *Dionysos in Classical Athens: An Understanding Through Images*. Leiden: Brill.

Lissarrague, F. 1990. *The Aesthetics of the Greek Banquet: Images of Wine and Ritual*. Princeton: Princeton University Press.

Lynch, K. 2011. *The Symposium in Context: Pottery From a Late Archaic House Near the Athenian Agora* [Hesperia Supplement 46]. Princeton: American School of Classical Studies at Athens.

Nietzsche, F. 2013. *Dionysian Vision of the World. Translated by I. J. Allen*. Minneapolis: Univocal.

Topper, K. 2012. *The Imagery of the Athenian Symposium*. Cambridge: Cambridge University Press.

Wecowski, M. 2014. *The Rise of the Greek Aristocratic Banquet*. Oxford: Oxford University Press.

Winnington-Ingram, R. P. 1997. *Euripides and Dionysos: An Interpretation of the Bacchae*. London: Bristol Classical Press.

Greek Athletics

Crowther, N. B. 1985. "Studies in Greek Athletics," *Classical World*, vol. 78, no. 5, 497-558 (Part I); vol 79, no. 2 (Part II).

Gardiner, E. N. 1978. *Athletics of the Ancient World*. Chicago: Ares.

Golden, M. 2003. *Sport and Society in the Ancient World: From A to Z*. New York: Routledge.

Hawhee, D. 2005. *Bodily Arts. Rhetoric and Athletics in Ancient Greece*. Austin: University of Texas Press.

Kennell, N. M. 1995. T*he Gymnasium of Virtue: Education and Culture in Ancient Sparta*. Chapel Hill, N.C.: University of North Carolina Press.

Parke, H. W. 1977. *Festivals of the Athenians*. Ithaca: Cornell University Press.

Phillips, D., and D. Pritchard. 2003. *Sport and Festival in the Ancient Greek World*. Swansea: Classical Press of Wales.

Schaus, G. P., and S. R. Wenn ed. 2007. *Onward to the Olympics: Historical Perspectives*

on the Olympic Games [Publications of the Canadian Institute in Greece, no. 5]. Waterloo, Ont.: Wilfrid Laurier University.

Swaddling, J. 2000. *The Ancient Olympic Games*. Austin: University of Texas Press.

Young, D. C. 2004. *A Brief History of the Olympic Games*. Oxford: Blackwell.

Greek Democracy and the Persian Wars

Billows, R. A. 2010. *Marathon: How One Battle Changed Western Civilization*. New York: Overlook Duckworth.

Boedeker, D., and K.A. Raaflaub ed. 1998. *Democracy, Empire, and the Arts in Fifth-Century Athens*. Cambridge, Mass.: Harvard University Press.

Cartledge, P. 2016. *Democracy: A Life*. New York, N.Y.: Oxford University Press.

Claughton, J. 2008. *Herodotus and the Persian Wars*. Cambridge: Cambridge University Press.

Green, P. 1996. *The Greco-Persian Wars*. Berkeley: University of California Press.

Krenz, P. 2010. *The Battle of Marathon*. New Haven: Yale University Press.

Loraux, N. 1986. *The Invention of Athens: The Funeral Oration in the Classical City*. Cambridge, Mass.: Harvard University Press.

Meier, C. 1990. *The Greek Discovery of Politics*. Cambridge, Mass.: Harvard University Press.

Pritchard, D. M. ed. 2010. *War, Democracy and Culture in Classical Athens*. Cambridge: Cambridge University Press.

Raaflaub, K.A. et. al. ed. 2007. *Origins of Democracy in Ancient Greece*. Berkeley: University of California.

Starr, C. G. 1990. *The Birth of Athenian Democracy: The Assembly in the Fifth Century B.C.*. Oxford: Oxford University Press.

Gender and Women in Ancient Greece

Blok, J. H. 1995. *The Early Amazons: Modern and Ancient Perspectives on a Persistent Myth*. Leiden; New York: Brill.

Blundell, S. 1995. *Women in Ancient Greece*. Cambridge, Mass.: Harvard University Press.

Connelly, J. B. 2007. *Portrait of a Priestess: Women and Ritual in Ancient Greece*. Princeton: Princeton University Press.

Davidson, J. M. 1998. *Courtesans and Fishcakes: The Consuming Passions of Classical Athens*. New York: St. Martins Press.

Demand, N. 1994. *Birth Death and Motherhood in Classical Greece*. Baltimore: Johns Hopkins University Press.

Dover, K. J. 1989. *Greek Homosexuality*. Cambridge, Mass.: Harvard University Press.

Kahil, L. 1983. "Mythological Repertoire of Brauron," in *Ancient Greek Art and Iconography* edited by W. Moon. Madison: University of Wisconsin Press, 231-244.

Kampen, N. ed. 1996. *Sexuality in Ancient Art: Near East, Egypt, Greece, and Italy*. Cambridge: Cambridge University Press.

Larson, J. 2012. *Greek and Roman Sexuality: A Sourcebook*. London; New York: Bloomsbury.

Lefkowitz, M. R. 2007. *Women in Greek Myth*. 2nd ed. Baltimore: Johns Hopkins University Press.

Lewis, S. 2002. *The Athenian Woman: An Iconographic Handbook*. London: Routledge.

MacLachlan, B. 2012. *Women in Ancient Greece: A Sourcebook*. London; New York: Continuum.

Pomeroy, S. B. 1995. *Goddesses, Whores, Wives and Slaves: Women in Classical Antiquity*. New York: Schocken.

Pomeroy, S. B. 1995. *Women in the Classical World: Image and Text*. New York: Oxford University Press.

한국인이 캐낸 그리스 문명

Tyrrell, W. B. 1984. *Amazons: A Study in Athenian Mythmaking*. Baltimore: Johns Hopkins University Press.

Greek Religion and Culture

Bremmer, J. N. 1994. *Greek Religion*. Oxford; New York: Oxford University Press.

Burkert, W. 1985. *Greek Religion*. Cambridge, Mass.: Harvard University Press.

Easterling, P. E., and J. V. Muir ed. 1985. *Greek Religion and Society*. Cambridge: Cambridge University Press.

Eidinow, E., and J. Kindt ed. 2015. *The Oxford Handbook of Ancient Greek Religion*. Oxford: Oxford University Press.

Kindt, J. 2016. *Revisiting Delphi: Religion and Storytelling in Ancient Greece*. New York: Cambridge University Press.

Larson, J. 2007. *Ancient Greek Cults*. New York: Routledge.

Mikalson, J. D. 2010. *Greek Popular Religion in Greek Philosophy*. Oxford; New York: Oxford University Press.

Ogden, D. 2007. *A Companion to Greek Religion*. Malden, M.A.: Blackwell Publishing.

Vernant, J.-P. 1991. *Mortals and Immortals, Collected Essays*, edited by F. I. Zeitlin. Princeton: Princeton University Press.

Vidal-Naquet, P. 1986. *The Black Hunter: Forms of Thought and Forms of Society in the Greek World*. Baltimore: Johns Hopkins University Press.

Zaidman, L. B. Pantel, P. S. 1992. *Religion in the Ancient Greek City*. (trans. P. Cartledge). Cambridge: Cambridge University Press.

※ 천병희 교수님의 그리스 고전 텍스트의 한글 번역은 이 글을 쓰는 데 큰 도움이 되었음을 밝힌다.

찾아보기

한국인이 캐낸 그리스 문명

한국인이 캐낸 그리스 문명
Understanding Greek Civilization

2017년 2월 25일 초판 발행
2017년 2월 25일 1판 1쇄

지은이 김승중
펴낸이 남호섭
편집책임 김인혜
편집·제작 오성룡, 임진권, 신수기
표지디자인 박현택
인쇄판출력 발해
라미네이팅 금성L&S
인쇄 봉덕인쇄
제책 우성제본
펴낸곳 통나무

주소: 서울시 종로구 동숭동 199-27
전화: (02) 744-7992
팩스: (02) 762-8520
출판등록 1989. 11. 3. 제1-970호
값 25,000원

ⓒ Kim SeungJung, 2017

ISBN 978-89-8264-132-9 (03600)